本书由东南大学"双一流"经费资助出版

# 民俗藝術應用論

卢爱华 著

东南大学出版社

图书在版编目(CIP)数据

民俗艺术应用论 / 卢爱华著. —— 南京：东南大学出版社，2019.8
ISBN 978-7-5641-8539-8

Ⅰ.①民… Ⅱ.①卢… Ⅲ.①民间艺术-研究-中国 Ⅳ.①J12

中国版本图书馆 CIP 数据核字(2019)第 198904 号

民俗艺术应用论
Minsu Yishu Yingyonglun

| 著　　者 | 卢爱华 |
| --- | --- |
| 责任编辑 | 陈　淑 |
| 编辑邮箱 | 535407650@qq.com |
| 出版发行 | 东南大学出版社 |
| 出 版 人 | 江建中 |
| 社　　址 | 南京市四牌楼 2 号(邮编：210096) |
| 网　　址 | http://www.seupress.com |
| 电子邮箱 | press@seupress.com |
| 印　　刷 | 江苏凤凰数码印务有限公司 |
| 开　　本 | 700 mm×1000 mm　1/16 |
| 印　　张 | 16.5 |
| 字　　数 | 302 千字 |
| 版 印 次 | 2019 年 8 月第 1 版　2019 年 8 月第 1 次印刷 |
| 书　　号 | ISBN 978-7-5641-8539-8 |
| 定　　价 | 65.00 元 |
| 经　　销 | 全国各地新华书店 |
| 发行热线 | 025-83790519　83791830 |

(本社图书若有印装质量问题，请直接与营销部联系，电话：025-83791830)

民俗艺术作为艺术学的研究对象越来越凸显其理论地位和应用价值。伴随着我国艺术学科的发展,民俗艺术学的理论体系已初步建立起来,而其应用领域正不断地拓宽。中国民俗艺术学的研究体系包括民俗艺术志、民俗艺术史、民俗艺术论、民俗艺术应用研究、民俗艺术专题研究等基本范畴。其中,民俗艺术应用研究主要对民俗艺术的应用源、应用者、应用场的各自规律和相互关系加以探究,并在对客体、主体、中介体的认知和优化中,提高资源意识,维护传承主体,推动艺术市场和文化产业的繁荣发展。

民俗艺术的基本类型包括造型类、表演类、口承类数种,并分别在物质、行为、精神和语言的层面展开。在这些类型的文化层面上,都有理论阐发和实践应用的迫切需要。可以说,对应用研究的关注度历来不够,民俗艺术的应用理论与应用实践的脱节已成为亟待解决的问题。卢爱华博士的论著《民俗艺术应用论》正适时地涉足了这一学术领域,并取得了可喜的成果。

这部论著的研究领域涉及民俗艺术的基本范畴、民俗艺术的保护与应用需求、民俗艺术应用的体系结构、民俗艺术应用的场域、民俗艺术应用的方向等。作者对"民俗艺术"作了如下的概括:"民俗艺术是指与民众日常生活密切相关,承载着民众崇神敬祖、尚生重子、驱邪求吉等民俗观念,应用于相关民俗活动中的具有一定审美情趣和文化价值的各种歌舞、仪式、造物和语言。""丰富多彩的民俗艺术是民族文化的识别系统,也是民族传统的血脉所系。"基于这样的基本判断,作者针对城市化的迅猛进程、经济的发展、科技的进步、民众生产生活方式的变化,提出在民俗艺术传承的家庭血亲式、作坊师徒、当代教习式的基础上,围绕选择时代题材、依附新生载体、开拓影视网络空间等方面,为民俗艺术应用提供思路和前景。

对民俗艺术应用场域的研究是这部论著的重要方面,作者经过基本范畴、应用功能、体系结构的探究,着重对民俗艺术的应用场域进行了专题研讨,发现了其中的某些现象与规律。

作者指出：民俗艺术应用的场域作为民俗艺术应用的时空范围和领域场景，彰显着民俗艺术的存在，也构成其生存发展的空间，它主要包括日常家居生活领域、社会公共活动领域等。作者进而判断：民俗艺术在日常家居环境的装饰、人生礼仪的点画、岁时节日的烘托方面活跃着身影，它是城乡环境的装点、节庆公共文化活动的看点、传统庙会活动的亮点，也是旅游活动的重点，其静态的精美和动态的表演是旅游观览的对象；它以深厚的民俗文化内涵承继着中华文化的传统。这些论述概括出了民俗艺术的主要应用领域和当代的文化价值。

作者还对民俗艺术在当今和往后的应用做出了前瞻性的研讨，指出在全球化、城市化的背景下"礼品化""表演化""产业化"将成为其发展路径。这一思考把应用理论和应用实践结合起来，具有艺术致用、重返生活的现实意义。

民俗艺术作为文化遗产和文化资源具有传承保护和发展利用的双重任务。就应用来说，它不仅体现在市场与经济的发展方面，而且也包括审美与再创的文化建设方面，以及继承传统、自强自信的艺术教育方面，此外，还可应用在民族交流、国际合作的政治与外交的活动等方面。民俗艺术的应用天地十分广阔，而我国自觉的利用发展才刚刚开始，从这一角度看，卢爱华《民俗艺术应用论》一书的写作与出版是十分必要而及时的。相信此书的出版会为当今方兴未艾的民俗艺术应用提供理论参考，而作者本人也会在完成这一研究工作之后，酝酿出更宏远的后续计划，在此谨贺卢爱华博士在未来的教学与研究中取得更大的成绩！

陶思炎
中央文史研究馆馆员、东南大学艺术学院教授
2019年3月6日　于金陵春晓书

# 目 录

**绪论** …………………………………………………………… 1

  第一节　民俗艺术应用研究的缘起与现状 ………………… 1

    一、民俗艺术应用研究的缘起 ……………………………… 1

    二、民俗艺术应用研究的现状 ……………………………… 3

  第二节　民俗艺术应用研究的领域与意义 ………………… 11

    一、民俗艺术应用研究的领域 ……………………………… 11

    二、民俗艺术应用研究的意义 ……………………………… 12

  第三节　民俗艺术应用研究的方法与目标 ………………… 13

    一、民俗艺术应用研究的方法 ……………………………… 13

    二、民俗艺术应用研究的目标 ……………………………… 14

**第一章　民俗艺术的基本范畴** ……………………………… 17

  第一节　民俗艺术的概念 …………………………………… 17

    一、民俗艺术的概念界定 …………………………………… 17

    二、民俗艺术与相关概念的甄别 …………………………… 23

  第二节　民俗艺术的类型 …………………………………… 32

    一、造型类民俗艺术 ………………………………………… 32

    二、表演类民俗艺术 ………………………………………… 38

    三、语态类民俗艺术 ………………………………………… 39

  第三节　民俗艺术的文化内涵 ……………………………… 41

    一、崇神敬祖的信仰观 ……………………………………… 41

    二、护佑生命的伦理观 ……………………………………… 45

    三、拙朴本真的审美观 ……………………………………… 51

  第四节　民俗艺术的传承 …………………………………… 57

一、传承的基本方式 ················································· 57
　　二、传承永续的关键所在 ············································ 62
　　三、传承人的地位和作用 ············································ 66
　小结 ································································· 66

## 第二章　民俗艺术的保护与应用需求 ······································ 68

　第一节　民俗艺术的生存困境 ·········································· 68
　　一、民俗艺术面临的困境 ············································ 68
　　二、民俗艺术陷入困境的影响因素 ··································· 75
　第二节　民俗艺术的保护实践 ·········································· 80
　　一、保护与应用之关系 ·············································· 80
　　二、保护成效 ······················································ 81
　　三、存在的问题 ···················································· 87
　第三节　民俗艺术应用的需求 ·········································· 90
　　一、民族文化的呼唤 ················································ 91
　　二、民众心理的需求 ················································ 92
　　三、经济发展的要求 ················································ 96
　小结 ································································ 101

## 第三章　民俗艺术应用的体系结构 ······································ 103

　第一节　民俗艺术应用的客体对象 ····································· 103
　　一、客体对象的构成 ··············································· 103
　　二、客体对象的价值 ··············································· 110
　　三、客体对象的特征 ··············································· 119
　第二节　民俗艺术应用的主体构成 ····································· 124
　　一、主体对象的构成 ··············································· 124
　　二、主体对象的特点 ··············································· 130
　　三、应用主体之间的关系 ··········································· 136
　第三节　民俗艺术应用的中介部门 ····································· 138
　　一、中介部门的构成 ··············································· 138
　　二、中介部门的作用机制 ··········································· 140
　小结 ································································ 146

## 第四章　民俗艺术应用的场域 147

### 第一节　日常家居生活场域的应用 148
一、家居环境的装饰 148
二、人生礼仪的衬托 153
三、岁时节日的象征 157

### 第二节　社会公共活动场域的应用 161
一、城乡环境的装点 161
二、节庆活动的亮点 165
三、庙会活动的看点 170
四、旅游活动的重点 172

小结 177

## 第五章　民俗艺术应用的方向 178

### 第一节　民俗艺术礼品化的发展 178
一、民俗艺术礼品化的必然 179
二、民俗艺术礼品化发展的原则 183
三、民俗艺术礼品化发展的途径 185

### 第二节　民俗艺术表演化的发展 192
一、当下民俗艺术的表演化 192
二、民俗艺术表演化发展的原则 197
三、民俗艺术表演化发展的空间 198

### 第三节　民俗艺术产业化的发展 204
一、产业化发展的限制因素 205
二、产业化发展的有利条件 209
三、产业化发展的原则 212
四、产业化发展的路径 215

小结 218

## 第六章　民俗艺术应用个案研究
——苏州桃花坞木版年画活态应用与产业化发展路径探析 219

### 第一节　苏州桃花坞木版年画的历史传承与发展现状 219
一、桃花坞木版年画的历史发展轨迹 219

二、桃花坞木版年画的保护发展现状 ……………………………… 220
　　三、桃花坞木版年画的产品和市场情况 …………………………… 221
第二节　苏州桃花坞木版年画产业化发展的可行性和必要性 ……… 222
　　一、桃花坞木版年画产业化发展的可行性研究 …………………… 222
　　二、苏州桃花坞木版年画产业化发展的必要性 …………………… 224
第三节　影响苏州桃花坞木版年画产业化发展的相关因素 ………… 226
　　一、市场需求不高 …………………………………………………… 226
　　二、政府扶持力度较弱 ……………………………………………… 227
　　三、产业化发展人才缺乏 …………………………………………… 229
　　四、资源内部整合欠佳 ……………………………………………… 230
第四节　苏州桃花坞木版年画产业化发展应坚持的原则 …………… 232
　　一、保护传承原则 …………………………………………………… 232
　　二、社会效益为主原则 ……………………………………………… 232
　　三、文化内涵挖掘原则 ……………………………………………… 233
　　四、创新拓展原则 …………………………………………………… 233
第五节　桃花坞木版年画产业化发展的路径 ………………………… 234
　　一、加大政府扶持力度，构建制度保障体系 ……………………… 234
　　二、积极培育市场，引导年画产品消费 …………………………… 236
　　三、着手产品创新，促进嬗变发展 ………………………………… 238
　　四、实施营销创新，扩大市场影响力 ……………………………… 239
　　五、携手旅游，以文化体验延伸发展 ……………………………… 241
　　小结 …………………………………………………………………… 244

**结语** ……………………………………………………………………… 245

**主要参考文献** …………………………………………………………… 248

**后记** ……………………………………………………………………… 255

# 绪　　论

## 第一节　民俗艺术应用研究的缘起与现状

### 一、民俗艺术应用研究的缘起

#### 1. 民俗艺术价值显现的需要

剪纸、年画、纸马、泥塑、面塑、纸扎、灯彩、砖雕、木雕、石雕、傩舞、傩戏、龙灯舞、狮舞、皮影、木偶戏、民谣、谚语、谜语、民间传说、儿歌等民俗艺术是人类文化宝库中重要的组成部分。民俗艺术作为一种客观存在，伴随着人类的生存和发展。丰富多彩的民俗艺术形象生动地展示了民众的生存状态、生活期盼，它凝聚着民众日常生活中方方面面的情感，体现了民众朴素无华的审美情趣。同时，它以独特的表达方式传承人类的历史文化，寓意深刻的民俗艺术符号在不停地传递着民间特有的知识、经验和情感等多种信息。在民俗艺术中，我们既可以揭秘远古人类的思维特点，探寻民众貌似浅显、习以为常的日常行为方式背后的深奥文化内涵，又可感受生生不息追求美好生活的民众精神向往。种类繁多、丰富多彩的民俗艺术精彩呈现于广袤的中国大地之上，它们是中华民族的独立于世界民族之林的识别系统，也是中华民族传统的血脉所系，更是中华民族文化自信的基石和依托。

#### 2. 民俗艺术当代生存发展及空间拓展的需要

当今社会经济急速发展，城市化的快速进程、经济全球化的迅疾步伐，让许多传统民俗艺术面临着生存的尴尬和濒危甚至灭绝的境地。对传统文化的关注和目前申报世界文化遗产的热潮让越来越多的人不断加入到保护优秀传统文化、守护人类精神家园的行列，而民俗艺术在人们呼吁保护的众多"非物质文化遗产"项目中占有极大的比重。不少民俗艺术被列入了人类非物质文化遗产名录，各级政府部门和有识之士都在积极保护内涵丰富、价值巨大而生存困难的民俗艺术。目前，多见的保护方式主要有文字图片的收集整理、音频视频抢救性的记录留存、博物馆式的陈列展示、媒体的报道呼吁、技艺传承人的支持扶助等等。

民俗艺术是"活态文化"，与民众日常生活联系密切，对它的保护不应仅仅停留在收集整理、记录留存等浅显表面，而应让它以鲜活的姿态介入现代社会和普通民众的生活，让它存活于其所依附的"文化生态环境"中，使其在民众文化生活与当代的社会经济生活中能够应用发展，这才是对民俗艺术等非物质文化遗产（简称"非遗"）积极有效的保护方式。而且，当前各民俗艺术类型及品种盛衰不一，有的濒危，有的传承艰难，有的积极创新寻找新的载体和表现形式，有的则在与经济商贸活动"联姻"后失去了本真和自我。民俗艺术在适应时代变化的同时自身也在嬗变，其过程涌现了不少需要进一步探寻的问题，这些问题大多与民俗艺术的当代应用及空间拓展有关。因此，研究民俗艺术的应用及其应用空间的拓展问题是一件很有意义的事情。

### 3. 民俗艺术学学科发展建设的需要

民俗艺术存在的历史悠久，而它被作为学科的研究对象却为时较短。民俗艺术学作为艺术学的分支学科应构建自身的研究体系。民俗艺术学的研究体系包括民俗艺术志、民俗艺术史、民俗艺术论、民俗艺术应用研究、民俗艺术专题研究等基本范畴①。

民俗艺术学是民俗学和艺术学的交叉学科，此前众多民俗学家和学者们在民俗学理论研究方面取得了较多成绩，但在与当代社会结合的应用研究方面成果不多。目前民俗学界中存在着民俗学研究方向转移的倾向。著名民俗学家乌丙安先生曾指出："中国民俗学不应该，也不可能脱离当前中国民俗文化的变革现状，而去从事脱离现实的'纯'学术研究，只有在研究中国民俗文化的历史和现状的基础上，才有可能推动中国民俗学本身的发展。"作为民俗文化学的研究者必须自觉地运用文化法则去适应中国民俗文化的剧变，实现研究方向的战略转移。在重视理论民俗学研究的同时，把更多的精力投入民俗学的应用研究方面来，切实发挥民俗学在社会变革中所应起到的作用。艺术学和民俗学一样也面临着"经世致用"的学科发展问题。民俗艺术学的学科建设需要民俗艺术应用研究作为其重要构成。

尽管社会经济文化发展迅猛，民俗艺术的传统生存环境发生变化，但民俗艺术仍是民众的生活文化艺术，其应用空间被不断拓展，例如城市环境布置装点中的各种民俗艺术元素，节庆活动中的民俗艺术活动，服装设计、包装设计、动漫制作等方面各种剪纸、皮影、木版年画等图案的运用。由于民俗艺术应用的实践客观存在，民俗艺术传承与应用空间的拓展迫在眉睫，民俗艺术应用的理论研究必须跟上。

---

① 陶思炎.论民俗艺术学的研究[J].东南大学学报（哲学社会科学版），2008(1)：75.

目前,关于民俗艺术的应用研究成果甚少,本论题"民俗艺术应用论"希望能在对当代民众心理需求、时代经济发展特征等多维度分析的基础上,结合民俗艺术自身文化内涵的阐释,尝试着探索出民俗艺术的当代应用体系。

## 二、民俗艺术应用研究的现状

学术界并没有对民俗艺术有一个权威的概念论定,民俗艺术的内涵混杂于民间艺术、民间美术、民俗文化、非物质文化遗产、活态文化等概念中;关于民俗艺术应用研究的文献也很难查找,有关民俗艺术保护应用的观点散见于专家学者们关于民间艺术、民间工艺、民俗文化、非物质文化遗产保护等方面的文献中,目前尚未有研究民俗艺术应用的专著。

1. 相关论著成果

民俗艺术应用研究是建立在相关研究成果的基础上的,当前学术界在民俗艺术和民俗文化、民间艺术和民间文化、非物质文化遗产保护等方面的研究成果,都是民俗艺术应用研究的基石。现综述如下:

在关于民俗文化应用方面的相关专著有陶思炎教授的《应用民俗学》(江苏教育出版社,2001年)。此书构建了民俗学应用研究的理论架构,对民俗学的应用对象、应用功能、应用资源等作了详尽的论述,并分析了当前民俗文化的应用场景,预测了民俗文化广阔的应用前景。民俗艺术是民俗学中的重要组成部分,此书对民俗艺术应用研究起到了较好的启迪作用。

与民俗艺术研究相关的专著有:

张士闪、耿波的《中国艺术民俗学》(山东人民出版社,2008年)。该书是从民俗学角度展开对艺术范畴的探讨研究、对艺术与民俗之间多重关联的交叉研究。

郑巨欣主编的《民俗艺术研究》(中国美术学院出版社,2008年)。该书是有关民俗艺术研究论文的汇编。从民俗艺术理论研究、民俗艺术管理研究、民俗艺术传承研究、民俗艺术事象研究、民俗艺术调查研究、民俗艺术个案研究等角度收录了张道一、潘鲁生、徐艺乙、叶大兵、郑巨欣、吕品田等二十余位专家学者的论文成果,内容涉及民俗艺术、民间艺术、非物质文化遗产等。

靳之林的《生命之树与中国民间民俗艺术》(广西师范大学出版社,2002年)。该书以人类的基本意识——生命意识为基点,论述了中华民族生生不息的本原哲学的观物取向——"生命之树"文化,并从纵向的五千年中华文明、横向的中华广袤大地上文物古迹及民间民俗艺术作品中,剥离出中华民族"生命之树"所蕴含的生命意识,捕捉到"生命之树"蜿蜒潜伏于民间的蛛丝马迹。该书对剪纸民俗艺术中

流行的生命之树与水盆(水瓶)生命之树(生命之花)崇拜进行了分析;对陕北婚俗中的"拉枣刺"、关中婚俗中的"高馍盘"礼馍、冀东平原的"摇钱树"与"九莲灯"等中国民俗与民间艺术中的生命树崇拜的历史遗存进行了梳理剖析。

因民俗艺术与民间艺术之间有许多共同的内容,在对民俗艺术应用作相关研究时,必须同时了解把握与民间艺术有关的研究现状。近些年来,随着传统文化热和民间艺术热的浪潮,大量的有关民间艺术的书籍出版发行,许多是对各类型民间艺术介绍性的书籍,也有不少是以民间艺术为研究对象的理论成果。

胡潇的《民间艺术的文化寻绎》(湖南美术出版社,1994年),对民间艺术文化价值的现代显现,民间艺术的多元意旨、诡秘的象征、预成的图式、迷离的真实,民间艺术对民俗的纪实、生命的礼赞、现实的补偿,民间艺术的主题、民间艺术造型的图式、民间艺术中的象征等方面的内容作了深入的剖析。

著名艺术学家、民艺学家张道一的专著《张道一文集》(安徽教育出版社,1999年)中的"中国民间文化论""中国民间美术概说""中国民艺学发想""民艺学研究的若干关系""民间美术的价值观"等有关文章,显现了张先生对民间美术和民艺学的高屋建瓴、深入洞察,奠定了民间艺术研究的理论基础;文集中还对年画、剪纸、泥塑、纸扎等属于民俗艺术范畴的民间艺术进行了深入全面的剖析。

王毅的《中国民间艺术论》(山西教育出版社,2000年)在大量材料的基础上分析民间艺术的一些基本规律和特征。在民间艺术与民众实际生活中,民间艺术作为民众精神的承载,书中对民间艺术与原始艺术、精英艺术,民间艺术的"实用与审美""情感与形成""材料与技艺""母型与再现""参与和观赏",民间艺术的"自然生长""有意制作"和"消费供需"等方面,作了深入的阐释。

潘鲁生、唐家路的《民艺学概论》(山东教育出版社,2002年)以逐步建立和完善设计艺术学科体系为宗旨,对中国民间工艺美术理论进行了阐述,内容包括民艺品类论、民艺功能论、民艺审美论、民艺传承与比较论。

吕胜中在其系列论著《再见传统4》(生活·读书·新知三联书店,2004年)中对中国传统民间文化进行了研究,并对剪纸、木刻版画、年画等民俗艺术研究颇多。作者认为民族底蕴的文化元气来源于传统民间文化的沃土,一个中国人要建立起自己在世界文化中的自信,就必须用人类当代文化的最高水准塑造自己的躯体,用传统民族文化的本原精神滋补自己的灵魂。

唐家路的《民间艺术的文化生态论》(清华大学出版社,2006年)依据文化学、民俗学、艺术学,尤其是文化生态学等相关理论与方法,对民间艺术及其文化生态进行综合、整体、系统的研究。其中,对民间艺术创造中的自然生态观念,民间造物

艺术对自然生态的开发与利用进行了分析。同时,对民间艺术作为一种生活形态,艺术形态与民众生活的关系,民间艺术的文化时空存在,民间艺术的信仰观念、伦理情感、真善美的统一等精神文化形态进行了探讨,从而相对全面地揭示了民间艺术的文化生态基础,及其作为民间文化的内容和载体的特征。

2009年后,民俗艺术学的研究取得了喜人的进展。陶思炎教授等著的《民俗艺术学》(南京出版社,2013年,系2009年立项的国家社科基金艺术学项目的最终成果),主要研究了民俗艺术学的体系论、方法论、类型论、特征论等基本理论范畴,内容涉及民俗艺术史、民俗艺术批评、民俗艺术研究、民俗艺术专题保护、民俗艺术应用等方面,是民俗艺术学理论研究的首部学科建设性专著。

2. 民俗艺术应用研究论文成果综述

民俗艺术与民俗艺术应用研究是近年来逐渐为愈来愈多学者关注的论题。为了评述民俗艺术应用研究的学术现状,笔者检索了国内重要的相关数据库,如中国知网、万方数据知识服务平台等。有关数据显示,2009年以前民俗艺术及民俗艺术应用研究的论文较少,2009年后相关研究论文不断增多,研究视角亦有诸多拓展。

(1)民俗艺术学学科建设方面

东南大学陶思炎教授在《论民俗艺术学的研究》[①]中指出:民俗艺术学作为艺术学的分支学科,它的理论构建是十分急迫的任务,它需要进行概念界定,构建体系框架,树立理论支点,并扩大研究视野。民俗艺术学的研究体系包括民俗艺术志、民俗艺术史、民俗艺术论、民俗艺术应用研究、民俗艺术专题研究等基本范畴。民俗艺术应用研究,主要进行民俗艺术的市场研究,以及相关文化产业的研究,同时也包括保护、展示、培训、创研等领域的研究。民俗艺术存在于民间,本是民间生活的组成部分,也是民族文化传统的显著标志,长期以来它在乡村和城镇自然传习,满足着自然经济状态下的民众的精神需求,美化着艰辛、贫乏的劳动生活,而在当今城市化、全球化的背景下,民俗艺术已成为特色鲜明的民族文化资源,获得了新的应用空间。应用研究包括应用源、应用者、应用场的规律研究,就民俗艺术而言,就是扩大或改变其自然传承的定势,走向市场,走向新的空间和新的功用。

(2)民俗艺术及民间艺术的保护及传承

多位学者认为民俗艺术或民间艺术必须存活于民众的生活文化中才能起到保护作用并让其传承下去。例如中国民俗学会副理事长华东师范大学陈勤建教授在

---

① 陶思炎.论民俗艺术学的研究[J].东南大学学报(哲学社会科学版),2008(1):75-76.

《略谈民俗艺术的保护和建设》①中指出：民俗艺术的保护关键首先要着眼于建设，要制定特定民俗艺术的保护建设规划，努力营造维系民俗艺术生存发展所需的生态环境，将传统的民俗艺术消融在民众普通的生活中并注意使其在现代意识的关照下自然地流溢；其次要积极扶持民俗艺术的现代传承，兴办专业培训班或鼓励民间艺人收徒弟培养传人。刘能强在《民间艺术需要的不仅仅是保护》②中指出：民间文化艺术本身是以民众生活为平台，同时也是对民众生活的精神优化；民俗文化是一个民族传统的血脉所系，尤其是在今天的全球化大趋势下，民俗文化、民间艺术是一个民族文化生存的基本方式，是一个民族独立于世界民族之林的识别系统。抢救和保护民间文化艺术，其主要目的是为了链接我们民族的传统，为现在和未来的年轻人寻找民族之根，从而疏通民族的血脉。因而，对民俗文化、民间艺术的保护绝非简单的整理收存，而应该是与国家和民族发展相偕的文化再生，与普通民众的平常生活相伴的民族文化的延续。对民间艺术不仅仅是保护，更主要是重新引进和培育，使之以鲜活的姿态介入现代社会和普通民众的生活，从而使民族历史得以真正永远延续。徐艺乙在《民间艺术在"居家过日子"中的重建》③中提出：传统的民俗文化暨民间艺术是人民群众的伟大创造，多数均有着悠久的历史和厚重的内涵，无论是内容还是形式，多是积极向上、健康有益的，在延续民族文化方面具有其他文化事项所无法取代和比拟的作用。丰富多彩的民俗文化与源远流长的民间艺术，能够通过其约定俗成的程式，营造出天时、地利、人和的喜庆气氛。更为重要的是，在"居家过日子"的平常生活中，人们通过积极参加和认真创造，使得各种无形的民俗文化和有形的民俗艺术得以传承。

（3）民俗艺术的具体应用方面

民俗艺术符号是民俗事物和现象的表现体，它是图像符号、指示符号，也是象征符号。民俗艺术符号在不停地传送着民间特有的知识、经验和概念等多种信息。民俗艺术符号在平面设计、包装设计等现代设计中具有重要意义。东南大学的陈绘在《民俗艺术文字符号在现代广告设计中的应用》（《艺术百家》，2007年第4期）一文中认为：民俗艺术文字符号是人类通过字形、字义、字音传达民俗文化的一种符号形式，是劳动者集体民俗观念和审美意识的产物。现代广告设计中的民俗文字符号，在一定程度上保留了本土民俗艺术的特点，同时也融入了现代经济文化的元素。民俗艺术中的文字符号已成为现代广告设计中不可或缺的重要组成部分。

---

① 陈勤建.略谈民俗艺术的保护和建设[J].美术观察，2004(3)：13.
② 刘能强.民间艺术需要的不仅仅是保护[J].美与时代(下)，2005(12)：14-16.
③ 徐艺乙.民间艺术在"居家过日子"中的重建[J].美术观察，2006(6)：10-12.

广州大学汪田甜在《论民俗艺术符号在平面设计中的价值》①中认为,民俗艺术符号在现代设计中具有广泛的可读性,它的信息受众是全民族范围的,在我国现代设计民族化的过程中应重视对民俗艺术符号的把握和研究。黄志华在《包装装饰设计中民俗文化的应用》②中认为:民俗艺术符号应用在包装装饰设计中是设计语言的中国化,可树立民族视觉形象。在设计中渗入民俗符号,从狭义上讲,它对设计语言的中国化、在世界设计舞台上树立民族视觉形象有着重要的价值;从广义上讲,民俗符号在现代设计中的传承对在新时期维系中华民族的自强、自信和民族内聚力有重要的现实意义。

剪纸、年画等民俗艺术在艺术设计的启迪中也发挥着作用。汪辉、肖琼娜在《民间剪纸艺术在包装设计中的应用》③中认为:剪纸源远流长,历经时代的洗礼和演绎发展,以其本身特有的图形视觉文化符号,成为最具东方特色的艺术形式之一。将民间剪纸应用于包装设计,赋予包装设计内在的传统文化特性,能使包装设计顺应时代发展的"越民族,越世界"的潮流,展现出东方特有的魅力。孙琳、陈立在《中国民间剪纸艺术在当代设计领域中的应用》④中认为:传统民间剪纸艺术的发展除了依靠自身的不断推陈出新,另一个双赢的途径就是与当代各种门类的现代设计——服装设计、陶瓷设计、装潢包装设计等相结合。

唐家路在《民间艺术与旅游开发》⑤中提出:除了记录、整理、挖掘以及教育传承等,借鉴国内外成功的经验,合理开发旅游资源,建立民俗生态村落,开发旅游产品,建立多种形式的博物馆,还原节日及文化活动等,是对民间艺术的传承与保护的有效途径。

2009年以后,民俗艺术和民俗艺术应用的相关研究文献不断增多,与民俗艺术应用联系较密切的主要研究表现在以下几个方面:

① 有关民俗艺术学体系建设方面

东南大学陶思炎教授在《论民俗艺术学体系形成的理论与实践基础》⑥中指出:民俗艺术学体系形成的基本条件,是民俗艺术研究领域的多层拓展和相关学术理论的不断深化,以及实践领域所提供的发展经验。"民俗艺术"概念的重倡、民俗

---

① 汪田甜.论民俗艺术符号在平面设计中的价值[J].电影评介,2007(1):73-74.
② 黄志华.包装装饰设计中民俗文化的应用[J].包装工程,2006(1):250,258.
③ 汪辉,肖琼娜.民间剪纸艺术在包装设计中的应用[J].装饰,2006(2):37.
④ 孙琳,陈立.中国民间剪纸艺术在当代设计领域中的应用[J].北京印刷学院学报,2008(1):79-82.
⑤ 唐家路.民间艺术与旅游开发[J].饰:北京服装学院学报艺术版,2005(1):10-12.
⑥ 陶思炎.论民俗艺术学体系形成的理论与实践基础[J].东南大学学报(哲学社会科学版),2011(4):82-86.

艺术研究方法的探索、民俗艺术研究领域的不断拓展,从理论背景上为民俗艺术学体系的形成打下了基础。

② 有关民俗艺术的传承与传播方面

黄静华在《民俗艺术传承人的界说》[①]中指出:对民俗艺术来说,其保护和发展实践应首先落脚于习俗生活语境中的传承人,且民俗艺术传承人是在民俗生活实践中,通过思维观念、技艺知识、行为范式三个方面的"承"与"传",体现出展演观念的现实性取向、技艺知识的地方性色彩、艺术行为的生活性操演三项特性,有能力和资格主持、参与民俗艺术的实践活动,肩负着确保其恒久延续之智能的民俗个体或群体。陶思炎教授在《论民俗艺术传承的要素》[②]中指出,民俗艺术的传承体现为主体、客体和中介体三者间的相互运动。民俗艺术传承要素包括主题要素、时空要素、生活要素等方面,其中由从艺者构成的直接传承人和由民俗艺术的收藏者、研究者、工作者、出版者和爱好者所构成的间接传承人,是传承中最重要的因素。在《民俗艺术传承的结构与层次》[③]中,陶思炎教授指出:传承既包括纵向的时间线索的不断传习,也包括在横向空间范围内的接受与传播。民俗艺术的传承层次则包括"基本层次"和"特殊层次"两个方面。邓抒扬在《民俗艺术在现代文化环境下的生存与发展》[④]中指出:民俗艺术必须回到现实生活中汲取营养的重要意义,此外还提出了民俗艺术发展要体现"地方性"和"民族性"的传统特色。

③ 有关民俗艺术产业化发展研究方面

陶思炎、聂楠在《论民俗艺术的产业化》[⑤]一文中提出,民俗艺术是发展文化产业的新领域和新资源,随着民俗艺术产业的发展,民俗艺术产业群建设已成为当今的任务,民俗艺术产业群正由自然形成式向主动建设式转化,并已展现出它的巨大活力和广阔前景。王伟在《民俗艺术产业化的路径研究》[⑥]中提出了直接产业化和间接产业化两条路径,前者包括原生态的民俗艺术品的直接继承与开发、民俗艺术在民俗旅游方面的开发利用,后者即将民俗文化、民俗思维和民俗艺术的元素应用到艺术设计领域,形成形式各样、风格各异、品种繁多的衍生类产品。卢爱华在《民

---

① 黄静华.民俗艺术传承人的界说[J].民俗研究,2010(1):207-216.
② 陶思炎.论民俗艺术传承的要素[J].民族艺术,2013(1):49-52.
③ 陶思炎.民俗艺术传承的结构与层次[J].艺术百家,2013(3):95-98.
④ 邓抒扬.民俗艺术在现代文化环境下的生存与发展[J].金陵科技学院学报(社会科学版),2011(2):47-49.
⑤ 陶思炎,聂楠.论民俗艺术的产业化[J].江苏行政学院学报,2010(5):28-33.
⑥ 王伟.民俗艺术产业化的路径研究[J].学术论坛,2010(8):161-164.

俗艺术产业化发展探析》①中提到,民俗艺术具有优良的资源禀赋、民俗艺术品市场的客观需求、政府的重视、科技支撑等有利条件,民俗艺术产业化发展应在政府的引导扶持下进行特色品牌开发,并拓展产业链。刘蔚在《从台湾霹雳布袋戏看民俗艺术的产业化策略》②中提出发展民俗艺术产业还需要内容创新、渠道终端。袁雪萍在《文化消费时代的民俗艺术产业化研究》③中反思艺术产业化,提出必须理性看待文化艺术产业,作为一种审美价值的生产,艺术活动不应简单地顺应这个时代,更不应作为商业的刺激物而存在,而是要通过美的创造去应对、影响这个时代。刘统霞在《主位视角缺失的民俗艺术产业发展问题——以商河鼓子秧歌为例》④中指出民俗艺术产业化过程中主位视角缺失,提出进行民俗艺术产业化应该具备主位视角,文化政策的制定者和文化政策的落实者应尽可能地从当地人的视角去理解文化,民俗艺术的设计师和组织者应进行主位研究,文化产业研究者对文化产业的研究对象应有深入的了解。

④ 有关民俗艺术具体应用研究方面

2009年以后,越来越多的学者关注到民俗艺术符号及具体民俗艺术的应用研究,并关注其在艺术设计领域的启迪与应用。

在民俗艺术符号的应用研究方面,崔立豹在《"民俗符号"的力量:对当代艺术中民俗符号的解读》⑤中,以解析当代艺术中民俗符号为切入点,提出民俗符号在当代艺术中的多元化应用和民俗符号的价值。赵澄在《民俗艺术文字符号的特征及其在视觉设计中的应用》⑥中论述了民俗艺术文字在广告、包装设计和书籍装帧设计中的应用,提出现代设计师还应深谙当地风土人情,在设计过程中以民间风俗文化为底蕴。陈晓曦⑦研究了羌绣视觉元素在新北川旅游商品包装设计中的应用。

对于民俗艺术在设计中的应用研究方面,杨远在《民俗艺术在设计艺术中的作用》⑧中认为,民俗艺术是当代设计艺术的源头活水,是艺术设计学科建设的重要资源,提出通过民俗艺术教育发掘本土文化价值、充分利用具有鲜明民族特色的民

---

① 卢爱华.民俗艺术产业化发展探析[J].东南大学学报(哲学社会科学版),2011(4):96-101,128.
② 刘蔚.从台湾霹雳布袋戏看民俗艺术的产业化策略[J].长江大学学报(社会科学版),2013(9):4-7.
③ 袁雪萍.文化消费时代的民俗艺术产业化研究[J].美与时代(上),2010(5):27-29.
④ 刘统霞.主位视角缺失的民俗艺术产业发展问题——以商河鼓子秧歌为例[J].民族艺术研究,2010(6):89-93.
⑤ 崔立豹."民俗符号"的力量:对当代艺术中民俗符号的解读[D].济南:山东建筑大学,2013.
⑥ 赵澄.民俗艺术文字符号的特征及其在视觉设计中的应用[J].包装世界,2010(3):134-137.
⑦ 陈晓曦.羌绣视觉元素在新北川旅游商品包装设计中的应用研究[D].成都:西南交通大学,2013.
⑧ 杨远.民俗艺术在设计艺术中的作用[J].郑州轻工业学院学报(社会科学版),2010(4):17-19.

俗艺术资源丰富设计创作,是实现设计艺术多元化的必由之路。陈静在《浅谈民俗艺术与设计》[1]中提出,民俗艺术正以符号的形式运用在现代的设计当中,这不仅赋予现代设计更多新奇和灵感,还透过现代设计来传承民俗文化、发扬民族传统。

在民俗艺术与室内设计研究方面,司聿宣在《民俗装饰艺术对现代室内环境设计的启发意义》[2]中认为,民俗艺术与现代室内环境艺术设计是相互包容、相互渗透的,在室内设计中,民俗化是一种风格和手段,它对室内环境艺术具有启发意义。唐志伟、徐钊在《民俗文化在室内设计中的应用》[3]中提出,从房屋的格局、风格、装饰、色调、陈设品等方面入手,将民俗文化中的人文观念融入生活,从民俗空间因素和民俗装饰因素入手,将民俗文化应用到室内装饰中。

在民俗艺术与景观设计研究方面,潘帅在其博士论文《民俗艺术的平面图式在景观设计中的应用研究》[4]中提出民俗艺术的平面图式在景观设计中的应用实际上是一种形式与功能的融合,也是从二维平面到三维空间的演变形式。

对于具体民俗艺术在设计中的研究方面,陈丽伶、于辉、陈登凯在《陕西社火马勺脸谱在现代设计中的应用》[5]中指出民族化的设计应该着重从民俗色彩、民间图案和民俗文化寓意这三个方面来凸显设计。陈许文在《中国民间剪纸艺术在现代陶瓷装饰中的应用研究》[6]中探讨了民间剪纸艺术在现代陶瓷装饰中应用的可行性、不同的工艺表现形式及风格特征,并分析研究在现代陶瓷装饰领域中人们对剪纸艺术文化的社会需求和应用发展的未来趋势。于雪[7]研究了唐山皮影造型形式在民族服装设计中的应用,把唐山皮影的造型特征作为设计元素融入现代的民族服装设计中,将传统与现代相结合。

沈鹏在《浙江民俗印花糕板图案形态与设计应用研究》[8]中指出,印花糕板属于亟须保护的物质文化遗产,它所呈现的吉祥图案如能与当代设计相结合,并得到创新应用,既能使之得到很好的保护和传承,亦能极大地扩展现代设计的视野,丰

---

[1] 陈静.浅谈民俗艺术与设计[J].艺术与设计(理论),2010(11):277-278.
[2] 司聿宣.民俗装饰艺术对现代室内环境设计的启发意义[J].中小企业管理与科技(上旬刊),2011(13):98.
[3] 唐志伟,徐钊.民俗文化在室内设计中的应用[J].美术大观,2012(3):110.
[4] 潘帅.民俗艺术的平面图式在景观设计中的应用研究[D].济南:山东建筑大学,2012.
[5] 陈丽伶,于辉,陈登凯.陕西社火马勺脸谱在现代设计中的应用[J].西北工业大学学报(社会科学版),2011(1):48-51.
[6] 陈许文.中国民间剪纸艺术在现代陶瓷装饰中的应用研究[D].景德镇:景德镇陶瓷学院,2013.
[7] 于雪.唐山皮影造型形式在民族服装设计中的应用[D].石家庄:河北科技大学,2012.
[8] 沈鹏.浙江民俗印花糕板图案形态与设计应用研究[D].杭州:浙江工商大学,2011.

富创意的灵感与来源。张英彩在《中国编结艺术工艺与应用研究》[①]中指出编结沉淀了中华民族特有的最纯粹的文化精髓。其应用层面很广,从家居装饰、服饰搭配到传情信物、个性表达方面都有中国结的元素体现。作为古老的艺术之一,编结艺术需要得到传承、推广,更需要得到创新应用。

综上所述,目前学术界对民俗文化与民俗艺术、民间文化与民间艺术、非物质文化遗产等都很关注,且相关研究成果不断,但民俗艺术应用方面的专著尚未产生,民间艺术与民俗艺术应用方面的观点散见于相关文章中,并没有系统的论述和梳理,因此,关于民俗艺术的应用研究有着广阔的天地和现实指导意义。

## 第二节 民俗艺术应用研究的领域与意义

### 一、民俗艺术应用研究的领域

民俗艺术应用研究包括应用背景研究、应用体系构建、应用场域探寻、应用方向剖析、应用前景预测等方面。

应用背景包含民俗艺术自身的概念界定、类型和内涵揭示,这是民俗艺术应用研究的理论基础;同时还需对民俗艺术应用的当代文化语境进行研究,通过对民俗艺术的当代的生存困境和保护实践的分析,对民俗艺术当代应用的时代需求的剖析,以及对民俗艺术当前应用的各种表现的梳理等,研究分析民俗艺术当代应用的基础和条件。

应用体系是民俗艺术应用过程中所涉及的相关构成,包括民俗艺术应用的主体构成、客体构成与中介体构成,涉及民俗艺术从生产制作到受众接受过程中的各有关方面。研究它们的构成、特征、作用及它们之间的相互关系,可梳理出民俗艺术应用过程中各影响因子的作用轨迹,也可深入认知各相关因子发挥的作用及影响,通过寻求调动各相关因子积极作为的方法,促使民俗艺术能够在一个共建和谐的体系下得到更好的应用发展。

应用场域是民俗艺术应用全方位的展示。在对民俗艺术应用的领域和场景进行分析时借用布迪厄"场域"的概念,意在将民俗艺术应用的时空范围和领域场景包容其中。通过对民俗艺术应用的主要场域——家居日常生活场域、社会公共活动场域的相关研究,梳理出民俗艺术在日常家居环境、人生礼仪、岁时节日、城乡环

---

① 张英彩.中国编结艺术工艺与应用研究[D].苏州:苏州大学,2009.

境、节庆公共文化活动、传统庙会活动以及旅游活动等空间场域的显现,从而为民俗艺术的应用找到适合的布点和拓展空间。

应用方向是民俗艺术应用重点及趋势之所在。当前,民俗艺术实用功能在退化,而审美功能在增强,自身嬗变能力加上外力的导引,促使其再生潜能的发掘和延伸,民俗艺术应用发展方面出现了许多新变化。静态民俗艺术礼品化和动态民俗艺术表演化是其发展的必然方向,生产制作方面朝向产业化发展也成为其必然的趋势。研究民俗艺术的发展方向,并探索其发展过程中应坚持的原则和应采取的举措,将对民俗艺术的应用发展起理论导引作用。

## 二、民俗艺术应用研究的意义

### 1. 丰富民俗艺术研究理论

民俗艺术是一种承载着民众世代相袭的民俗观念,具有传承性、集体性、模式性等特征的民众生活文化艺术。它因与民间艺术、民间美术、非物质文化遗产等概念有交叉重复的内涵而常被混杂使用,彼此莫辨。由此导致具有自己独特内涵的民俗艺术的独立地位不为人重视,将它作为一个专门对象进行研究尚处于起步阶段,相关研究成果甚少。

本书将民俗艺术作为研究对象,并将视角延伸到对民俗艺术的应用研究,在对民俗艺术的概念、类型、内涵、价值、传承方式、生存现状等梳理分析后,展开民俗艺术当代的应用研究。通过剖析民俗艺术应用的客体、主体、中介体的内在结构体系,研究民俗艺术应用涉及的场景和空间扩布,探讨民俗艺术应用的方向和趋势,力图构建民俗艺术应用的理论体系。虽说构建理论体系的重任,对笔者这样的能力一般、学问浅薄、理论功底欠厚实的人来说有"痴人说梦"之嫌,但万事只有去做,才有希望成功。因此,无论本人的水平高低如何,分析论证严密与否,归纳总结全面与否,在民俗艺术作为专门研究对象还少有鸿篇巨制的情形下,笔者对民俗艺术的有关思考,对中国民俗艺术当代应用研究的探索,是一种丰富民俗艺术研究理论的积极举动,对"民俗艺术学"学科的构建发展也有积极推动之效。

### 2. 为民俗艺术的"活态生存"注入活力

经济的快速发展,城市化、现代化的迅猛进程,民众生活方式的变化、审美观念和趣味的流变,使得传统民俗文化所依存的生活文化土壤已不复存在,民俗艺术生存的文化生态环境遭遇亘古至今最大的变化。不少民俗艺术或消亡或濒危,成为亟待保护的非物质文化遗产。当前,从国家到地方,从集体到个人,对非物质文化遗产的保护越来越重视,而且也采取了不少有成效的举措。比如,在"中国民间文

化遗产抢救工程"和"文化记忆工程"中,有关专家学者通过田野调查和文化普查,采用录音、录像、文字记录等方法手段,收集、整理、留存了有关民俗艺术品的具体形态、制作技艺,这些"文本留存式"的保护是非常必要的,也是颇有成效的。但因民俗艺术是与民众日常生活状态交织在一起的生活文化艺术,具有"活态性""流变性"的特点,在保护留存它们文本样式的同时,必须同时帮助其适应时代变化和文化生态环境的变化,推动其嬗变,培养其在现实生活空间的存活和发展能力,保持其"活态文化"的特点。这是一种更积极的"活保护"举措,也是民俗艺术能够永存的方式方法。

对民俗艺术的合理开发应用,是在民俗艺术文化的形式、内涵和功能得到尊重的前提下,与时俱进地采用创新手法,通过民俗艺术自身的转换适应和市场的调剂整合,将民俗艺术文化资源转化为文化资本,进行适度的资本化运作和开发利用,使得民俗艺术走入市场,再深入民众生活文化之中,这是一种对民俗艺术积极的"活保护"的举措。

因此,民俗艺术应用研究涉及内容甚多,需要分析影响民俗艺术应用的各方面要素,探讨民俗艺术当前在民众生活和社会经济生活中的表现和可拓展的发展空间,探寻民俗艺术在新的文化生存环境下可能的嬗变及发展趋势,探析民俗艺术在朝礼品化、表演化、产业化方向发展的过程中应坚持的原则和可以采取的措施策略等问题都是对民俗艺术在当代经济文化语境下的生存发展问题的探究,希望通过相关研究,能够为民俗艺术的"活态生存"注入活力,促使民俗艺术更好地展示"活态文化"的风采。

## 第三节　民俗艺术应用研究的方法与目标

### 一、民俗艺术应用研究的方法

1. 多学科综合研究方法

民俗艺术应用研究涉及民俗文化、艺术审美、经济管理、文化产业等相关因素的综合运用,对它的研究必然要跨域到民俗学、艺术学、美学、文化人类学、经济学、社会学、旅游学等学科领域。因此,本书采用多学科的视角,将民俗学原理、艺术学理论、美学理论、创新理论、产业经济理论等综合运用于民俗艺术应用研究中。

2. 田野调查法

田野调查是指实地参与现场的调查研究工作。田野调查是文化人类学、考古

学的基本研究方法,即"直接观察法"的实践与应用。田野调查是取得第一手原始资料的重要方法,它在语言学、考古学、民族学、行为学、人类学、文学、哲学、艺术、民俗等学科研究中应用广泛。

本书的研究写作也采用了田野调查的方法。民俗艺术构成种类繁多。笔者选取了几个具有代表性的民俗艺术品种实地进行了考察与深度访谈。笔者先后对苏州桃花坞年画、山东潍坊杨家埠年画、苏州刺绣、宜兴紫砂、南京剪纸、南京高淳跳五猖、南京绒花、南京秦淮灯彩、苏北面塑等进行了田野调查。在实地调查时,笔者与相关的制作者、传承人、营销者、行业协会人员及消费者进行了针对性的访谈,了解了这些民俗艺术的生产制作现状、传承情况、应用空间及存在的问题,为本书的进一步写作获得了不少一手资料和素材。

3. 归纳分析法

在大量搜集了相关民俗文化应用、民俗艺术研究、民间艺术研究及非物质文化遗产保护研究的文献资料的基础上,结合田野访谈所获得的一手资料,对所获取的资料进行归纳分析,分析民俗艺术应用的文化经济环境,构建民俗艺术应用的体系结构,探析民俗艺术应用的前景和发展方向。

## 二、民俗艺术应用研究的目标

1. 拟解决的问题

民俗艺术学是一门新型的交叉学科,民俗艺术学自身的学科建设正在进行中。民俗艺术的应用研究是从一个较新的角度来研究民俗艺术,它属于应用研究,不同于一般的理论研究。由于相关的研究不多,民俗艺术应用研究需要解决的问题很多。

本书拟解决以下一些问题:

(1) 民俗艺术的概念界定和文化内涵归纳。民俗艺术与民间艺术、民艺学、非物质文化遗产等概念混杂交叉,对民俗艺术的应用研究首先要解决理论上的概念界定。本书将通过相关概念的比较分析研究,界定民俗艺术的概念,归纳梳理民俗艺术的特点和内涵。

(2) 民俗艺术应用体系的构建。民俗艺术的应用主体、应用客体、应用中介体的相互影响作用构成了民俗艺术应用的结构体系,对应用主体、应用客体、应用中介体三者的构成、特点、作用及影响的研究是民俗艺术应用研究的核心。

(3) 民俗艺术应用场域的分布。民俗艺术应用场景以不同的依据可进行不同的划分。时间节点、活动类型、展现场所等均可成为其划分的依据。如何寻找一个划分依据来揭示民俗艺术文化在各个方面有力量、有生气、有潜能的存在是民俗艺

术应用研究的重点。

（4）民俗艺术应用方向的分析。当前民俗艺术的功能有了新的转移与扩张，民俗艺术应用的新领域不断得到拓展，因此探讨民俗艺术发展的重点方向和趋势所在，是民俗艺术应用研究的又一重点问题。

2. 待创新与突破处

（1）民俗艺术应用研究的理论体系构建

当前民俗艺术应用的理论滞后于实践，各种民俗艺术的应用交织于日常生活、经济生产、艺术设计等方面的活动中，民俗艺术的应用越来越为人们所关注，但目前关于民俗艺术应用研究的理论尚很薄弱、分散，未有系统的梳理和理论探索。本书尝试着构建民俗艺术应用的理论结构，以民俗艺术应用背景条件的分析为基础，以民俗艺术应用相关主体、客体、中介体三者的特点、作用及影响为应用研究的核心内涵，以民俗艺术应用舞台和展示空间的场域分布为主干，以民俗艺术应用手段、原则和方向的探讨为重点，尝试构建民俗艺术应用研究的理论架构，期待能有创新和突破。

（2）民俗艺术礼品化和表演化发展的方向推测

作为生活艺术的民俗艺术在民众日常生活和社会生活中应用广泛。由于民俗艺术的生存语境与历史相比发生了巨大的变化，民俗艺术在保留一些传统的应用形态的同时仍"与时俱进"。其自身嬗变能力加上外力的导引，其再生潜能被发掘、培植，并逐渐强大，民俗艺术在开发应用方面出现了许多新变化、新导向。静态民俗艺术礼品化和动态民俗艺术表演化是其呈现形态方面的发展趋势。

（3）民俗艺术生产制作产业化发展的推论

"艺术产业化"是艺术生产在社会经济发展到一定阶段的产物，社会主义市场经济作为当代中国社会结构和文化生态的基础，广泛而深刻地影响着社会生产和生活的诸多领域，艺术生产领域也不可抗拒地发生着同频共振。艺术生产诸种形态的变化带来的是艺术存在形态、生产机制、接受方式以及整体格局的变化，孕育着整个中国文化艺术建设的形态性变化。

尽管民俗艺术生产制作方面存在机械化"复制"与手工制作价值的悖论，企业创新能力欠缺、后备人才缺乏、投资不足融资不畅和专业化服务机构缺失等限制条件，但当前对民俗艺术市场需求的不断增大、政府对特色文化艺术产业化发展的重视扶持、民俗艺术自身资源的优良禀赋、先进科技的支撑等有利条件使得民俗艺术必然要在当前的语境中积极应对，通过产业化发展，扩大自己的生存空间，使自己的文化价值和经济价值交相辉映。

（4）民俗艺术产业化发展的原则和举措

探讨民俗艺术产业化发展应该坚持的原则：社会效益至上、内涵式发展、保护留存、创新发展等原则。探析在民俗艺术产业化发展时，政府、企业及市场环境应采取的积极举措：政府的引导扶持、企业特色品牌和创新、市场产业链的完善等等。

# 第一章 民俗艺术的基本范畴

## 第一节 民俗艺术的概念

### 一、民俗艺术的概念界定

何谓民俗艺术？民俗艺术与民间艺术及大众艺术之间的内在关系如何？由于目前学术界并没有一个对民俗艺术的权威概念界定，对民俗艺术的描述，多与民间艺术、民间美术、非物质文化遗产等混杂一处，你中有我，我中有你，内涵不清，外延模糊，令人眼花缭乱，莫辨彼此。民俗艺术作为一种艺术形式伴随着人类社会的生存和发展，是一种非常重要的文化形态，厘清其概念内涵的界定非常重要，对其与"民间艺术""民艺""非物质文化遗产""大众艺术"等相关概念的区别与联系亦很必要。

1."民俗"与"艺术"的概念理解

民俗艺术由"民俗"与"艺术"两个概念合成，在界定民俗艺术的概念之前必须对"民俗"和"艺术"概念的内涵及外延有一个明确的认识。

民俗一词在我国早就有之，如："故君民者，章好以示民俗。"（《礼记·缁衣》）"古之欲正世调天下者，必先观国政，料事务，察民俗。"（《管子·正世》）"国贫而民俗淫侈，民俗淫侈则衣食之业绝。"（《韩非子·解老》）"楚民俗，好庳车。"（《史记·循吏列传》）"变民风，化民俗。"（《汉书·董仲舒传》）"河西民俗质朴，而（窦）融等政亦宽和，上下相亲。"（《资治通鉴》卷四十）①

这些所谓"民俗"者是传统意义上的民俗概念，是指民间的一种精神状态或价值取向，相当于"民风"，是民间生活（包括民间文化生活）中体现出来的一种风气。

如今对民俗概念的理解不同学者有着不同的表述。

中国民俗学界元老钟敬文先生在其主编的《民俗学概论》中认为："民俗，即民

---

① 转引自赵杏根，陆湘怀.实用中国民俗学[M].南京：东南大学出版社，2005：1.

间风俗,指一个国家或民族中广大民众所创造、享用和传承的生活文化。它既包括农村民俗,也包括城镇和都市民俗;既包括古代民俗传统,也包括新产生的民俗现象;既包括以口语传承的民间文学,也包括以物质形式、行为和心理等方式传承的物质、精神及社会组织等民俗。"

陶思炎先生认为:"民俗是在一定的社会氛围中世代传习的行为模式。它体现在物质的、社群的、精神的、语言的等诸多层面,构成了民间文化的基础。"[1]

陶立璠先生认为:民俗是在人们的日常生活中靠口头和行为传承的文化模式。它涵盖了三个方面的内容:一是民俗存在于人们的日常生活;二是民俗是靠口头和行为的方式一代一代传承的;三是民俗在长期的流传过程中已经形成了相对固定的文化模式,这种模式制约着人们的思想和行为方式。[2]

高丙中先生认为民俗是创造于民间又传承于民间的世代相袭的传统文化现象,是一种模式化了的行为准则和生活方式,是一种社会的规范体系,是在长期的历史发展过程中积淀下来、代代相袭的民众惯习。民俗虽然是一种历史文化传统,但也是人民现实生活中的一个重要部分[3],人类的民俗生活与人类的发展历史一样久远。这是因为"民俗起源于生活,是人生和社会的必然产物。人们在生活中保持住那些便利的和有效的活动模式,以应付反复出现的需要和情境,于是形成了民俗","民俗时时都在产生"[4],它们是生生不息的。

尽管各位学者对"民俗"概念的语言表达不同,但他们都认为民俗具有集体性、传承性、模式性等本质特征,尤其是对民俗与人类生活生存的关系作了深刻的揭示。这些共性的认识对我们认识民俗艺术的概念作用甚大。

艺术是人们熟悉却难以界定的一个概念。人们对"艺术"的认识自古至今一直在发展变化中。艺术与人类的生活和生产活动紧密相连,其含义非常宽泛,几乎包括人类所有的技能性的劳动,且涵盖了越来越深厚的精神性内涵。艺术是人类的一种高级精神活动,艺术是人类永恒之梦,是人类永恒的精神家园。艺术是人类的主体性、创造性、主观能动性的最高表现之一。

尽管界定艺术的概念很难,但中外学者们对艺术的内涵和本质特征基本上形

---

[1] 陶思炎.应用民俗学[M].南京:江苏教育出版社,2001:1.
[2] 陶立璠.民俗学[M].北京:学苑出版社,2003:2-3.
[3] 高丙中.民俗文化与民俗生活[M].北京:社会科学出版社,1994:121.
[4] 此乃美国哲学家、民俗学家萨姆纳观点。转引自高丙中.民俗文化与民俗生活[M].北京:中国社会科学出版社,1994:4-7.

成了一些共识。前苏联美学家波斯彼洛夫①关于艺术的三种内涵的观点为人们广泛接受。他认为,第一种艺术是最广义上的艺术,"是指任何技艺。这就是巧妙、精细、熟练地完成人们在生产、组织、意识形态等各种活动中提出的任务。可以技艺高超地采煤、种麦、开火车和管理工厂,建造房屋和写诗,拔掉病牙和预报天气,做数学计算和踢足球"。这里的"艺术"概念实际上是对一种娴熟的技艺的指称,与纯粹审美的艺术是完全不同的。第二种艺术是指"按照美的规律来创造"的作品。这里面又可分为两类:一类"属于人的物质文明的领域。这是一些供社会与私人生活中使用的物品,用于人们的物质需求,然而同时又是要求按照美的规律来创造的",如服装、家具、器皿等。另一类"属于人的精神文明领域,这就是本来意义上的'艺术创作'",如绘画、雕塑、建筑、文学艺术、音乐、戏剧等。这一类可以专门分出来,那就是第三种含义的艺术了。第三种含义的艺术是"作为精神文明领域的艺术创作",是最狭义的艺术,也是一般的艺术哲学、艺术理论研究和探讨的对象②。

波斯彼洛夫对艺术内涵的分析是很有意义的,他把作为审美对象的艺术概念与一般修辞学上借代的艺术概念分了开来,把作为精神文明产品的艺术与作为物质文明产品的艺术区分了开来,使得从逻辑的角度对艺术进行定义有了一个明确界线。

本书将要研究的民俗艺术中的"艺术"包含其艺术内涵中的第一种和第二种含义,即是指民众生活文化中的各项娴熟技艺和满足民众物质和精神需求的带有审美特征的物品和表现形式。

民俗艺术是民众应民俗生活的需要而创作的,它作为民俗文化的重要构成,扎根于民众民俗生活的土壤中,发生于人们对自然事物、对社会生活进而对民俗事象本身给予民俗化的审美之中。

2. 民俗艺术的概念

在对民俗艺术中的"民俗"和"艺术"两个概念分别理解后,结合对民俗文化内涵的深层思考以及对民俗艺术的艺术表现形态的认真考察,笔者尝试给民俗艺术一个概念描述,本书也是基于民俗艺术如此内涵和外延而展开民俗艺术应用研究论题的。

---

① 波斯彼洛夫(Л. Н. Поспелов,1899—1992),前苏联文艺理论家、美学家。其著述颇丰,主要有:《文学原理》(1940年)、《果戈理的创作》(1953年)、《论艺术的本性》(1960年)、《十九世纪俄国文学史》[第二卷第一部(40—60年代)](1962年)、《审美和艺术》(1965年,中译本名为《论美和艺术》)等。波斯彼洛夫是审美本质问题上"自然说"的代表。

② 波斯彼洛夫.论美和艺术[M].上海:上海译文出版社,1981:146.

民俗艺术是指与民众日常生活密切相关，承载着民众崇神敬祖、尚生重子、驱邪求吉等民俗观念，并应用于相关民俗活动中的具有审美情趣和文化价值的各种歌舞、仪式、造物和语言，包括剪纸、年画、纸马、泥塑、面塑、纸扎、灯彩、砖雕、木雕、石雕、傩舞、傩戏、龙灯舞、狮舞、皮影、木偶戏、民谣、谚语、谜语、民间传说、儿歌等具体形式。

3. 民俗艺术概念的内涵剖析

民俗艺术概念涉及民俗艺术生存的土壤、民俗艺术体现的核心理念、民俗艺术的价值所在和民俗艺术的构成等元素。

(1) 民众日常生活世界是民俗艺术依存的土壤

民俗艺术产生与依存的社会境域不同于文人艺术、宫廷艺术等艺术形式，它所对应的是与人类的日常生活、人生礼仪、节庆活动等密切相关的日常生活世界。民众日常生活世界是民俗学研究的对象[1]，也是民俗艺术依存的土壤。生活世界是德国哲学家胡塞尔[2]提出的相对于科学世界的一个经验世界和日常世界[3]。

生活世界是人类日常活动的世界，它由围绕季节日历的活动组成，如汉族人春节前后的节前忙年、除夕守岁、节中拜年，五月端阳包粽子、悬艾虎，八月十五吃月饼等；日常活动也是围绕人的出生、满月、百日、"抓周"、成年、婚礼、寿诞、丧葬等的人生活动；同时日常活动是人们运用经验分类处理各项偶发事件、意外事件的活动，例如疾病突然降临时人们相应地请医吃药、求神拜佛等活动。人类存续至今，人们已能从容面对日常活动世界中任何一个事件而无须从头开始运筹，科学会遇见陌生的问题，而生活世界中不会有陌生的问题。

民俗艺术离不开民众日常生活世界，它多角度、多层面地表现着日常生活世界丰富多样的形态。张道一、廉晓春对民俗艺术生活化体现的场景进行了生动形象的论述："许多平凡的物质形态，在细腻的生活情节中相互交织着、映衬着，就像摄像机的镜头，一个个、一片片地在荧光屏上显现：哪家的姑娘正在掀开绣花的镜帘；一位年轻的妈妈正给坐在炕沿上的娃子穿上虎头鞋；戴着红色肚兜的赤膊幼儿，肚兜上绣着除'五毒'的花样，幼儿枕着葱绿色的耳枕，正在沉睡，身下是淡黄而清爽

---

[1] 高丙中.民俗文化与民俗生活[M].北京：中国社会科学出版社，1994:137.
[2] 埃德蒙德·胡塞尔(Edmund Husserl,1859—1938)，是一位德国犹太人，数学博士，后转向哲学，成了20世纪西方最有影响力的哲学家之一，是哲学现象学的创始人和领袖。
[3] 胡塞尔认为：生活世界是前于科学的、原初直观的。生活世界是具体的、实际的、直观的，是人周围的世界，是人们日常的世界，也是被人经验到或可以被人经验到的世界；而理论的和科学的世界包括社会意识诸形态，如宗教、哲学、法律、文学、自然科学等。参见高丙中.民俗文化与民俗生活[M].北京：中国社会科学出版社，1994:133-136.

的竹炕席;院落里晒满了等待彩绘的泥玩具,那是一种家庭副业;精巧的鸡笼边,簪着鲜红鬓头花的媳妇,相互品评那庆端阳的彩丝巧粽和香荷包;村外小桥旁,一个待嫁的女儿正把绣着新娘坐轿花纹的汗巾递给情哥哥;哪家窗前,小姑娘跪坐在贴满窗花的炕头上,初试剪花;花面馍馍已经蒸好,还有刚刚烤出的各种瑞饼;小姑娘和新媳妇们正围着货郎担选花样、配丝线,而小男孩们却挤在一辆手推车旁边,用废布废铁换几个印着梁山好汉或老鼠娶亲的泥模;阳坡前,树阴下,有人试戴刚刚编就的竹斗笠;善画鱼盘的老爷子,正准备带着新出窑的作品去赶庙会……"①这是一幅民俗艺术的生活长卷,如此生动形象、如此丰富多彩。

因此,民俗艺术生长扎根于民众日常生活世界的丰厚土壤,人类日常生活中的种种事项和活动给其提供了母题和表现空间,同时它也因其实用和审美价值满足了人类日常生活中的物质和精神心理需求。

(2) 民俗观念是民俗艺术的灵魂及表现主体

民众日常生活中的民俗活动和民俗事象是纷繁多样的,民俗观念也是复杂多样的,而民俗观念的艺术表达更是丰富多彩。(详见第一章第三节)

民俗活动和民俗事象主要包括生养嫁娶等人生礼俗、岁时节令、饮食起居、服饰冠带、往来应答、占卜禁忌、信仰崇拜、游艺竞技、民间工艺等。民俗观念存在于上述物质生产、生育生活中,存在于人类自古至今生生不息的民俗生活中。民俗艺术是民众民俗生活的纪实,是民众民俗观念得以传达与继承的载体。民俗艺术是将内隐的民俗观念以艺术的方式外化、具象化。民众的民间信仰、驱邪求祥和审美娱乐等民俗观念是民俗艺术魂灵所在,同时民俗艺术也是民众信仰观念、伦理观念、审美观念的形象载体。

民俗艺术是民众民俗观念支配形象甚至超出形象的艺术②。民俗艺术极其重视各种观念的表达,许多作品"重意"甚于"重形"。民俗艺术承载的民俗观念是民俗艺术的核心内涵和本质特征,如若抽离了民俗艺术的各种民俗观念,民俗艺术将不复存在。

(3) 拙朴本真、以意驭形的审美意蕴

民俗艺术作为反映民众日常生活世界的艺术表现形式,它在艺术的审美情趣表现方面,既不同于宫廷艺术的富丽堂皇,也有别于文人艺术的静远飘逸,它呈现出拙朴纯真的乡土气息。它作为民众民俗观念的承载,反映的是民众生活文化,它

---

① 张道一,廉晓春.美在民间:民间美术文集[M].北京:北京工艺美术出版社,1987:135-136.
② 胡潇.民间艺术的文化寻绎[M].长沙:湖南美术出版社,1994:121.

直面生活,具有浓郁的乡土气息和俚俗风味,简单、通俗且质朴。

民俗艺术拙朴本真、以意驭形的审美意蕴与它依存的民众日常生活世界有关,也与制作者及使用者的制作技能、审美情趣、造型构想、创作风格有关。

(4) 多样的艺术表现形式

民俗艺术作为艺术门类中的一个分支,涵盖了艺术的一般表现方式和种类。

艺术以不同的标准可进行不同的分类。以艺术形态存在的方式为标准,艺术可分为空间艺术、时间艺术、时空艺术;以艺术形态的感知方式为标准,艺术可分为视觉艺术、听觉艺术、想象艺术和视听艺术;以艺术形态的创造方式为标准,艺术可分为造型艺术、表演艺术、语言艺术、综合艺术;以艺术形象展示的方式为标准,艺术可分为静态艺术、动态艺术、语态艺术。

作为艺术花园中的一个重要组成部分,民俗艺术也可依据不同的标准进行不同的划分。从艺术形态的创造方式来看民俗艺术的构成,民俗艺术包括剪纸、年画、木雕、石雕、砖雕、面塑、泥玩、纸扎、风筝、灯彩等造型艺术,也包括傩舞、傩戏(香火戏、跳五猖)、龙灯舞、狮舞、木偶戏等表演艺术,还包括民歌及各类说唱道情等语言艺术,以及融造型、表演等为一体的综合艺术如皮影戏、抬阁飘色等。

而从民俗艺术形象展示的方式看,民俗艺术既包括静态的(物态的)各类民俗艺术成果物品,如传统木版年画、剪纸、皮影影像、民间布艺、面塑、泥塑泥玩物品、木石砖三雕作品、风筝、灯彩等艺术品,又包括傩舞、傩戏、龙灯舞、狮舞、木偶戏等通过表演来展示的动态艺术,同时也包括诸如剪纸、年画、面塑、泥玩、糖人等制作过程的技艺展示,还包括以说唱为主的如道情、民歌演唱等语态艺术。

因此,民俗艺术作为一种艺术门类,它有着多种表现形式;民俗艺术作为民俗文化的重要构成,它是经过世代集体的传习而生存发展的,在它身上体现着集体的智慧、信仰信念和审美情趣。

民俗艺术相依相伴人类的日常生活,是一门生活文化艺术。它承载民众民俗观念,体现中华民族生生不息的民族精神。它礼赞生命、尚生重子,高扬生命哲学,它作为精神武器为民众驱邪退祟,守护着人类生命,为人类构筑了安全的精神家园;它崇神尊祖、敬先法贤,反映着民族的共同心理,发挥了维系民族共同情感、识别族群文化认同的作用;它点缀装饰了民众的生活空间,以热闹、红火、欢快的场面缓解生活的艰难和压力,从精神上补偿了民众现实苦难生活的种种不足,反映了民众对吉祥如意、幸福美好生活的期盼,表达了民众积极乐观的生活态度。民俗艺术呈现出质朴本真的审美意趣,民俗艺术中象征寓意丰富,以意旨寓意构想、选择艺术形象,创造了无穷的韵意。

## 二、民俗艺术与相关概念的甄别

民俗艺术与民间艺术、民艺等概念均有"民"和"艺"的内涵重叠,民俗艺术与现代大众艺术都有集体性、民众性艺术的内涵交叉,准确理解辨别其中的联系与区别对理解民俗艺术的概念及其应用发展有着非同一般的意义。

1. 民俗艺术与民间艺术的关系辨析

(1) 空间性与时间性两个不同维度的艺术话语

民俗艺术和民间艺术都有"民"和"艺",不同的地方在于"俗"和"间","民俗"与"民间"两词的指向不同,侧重不一。

① "俗"与"间"的不同指向

"俗"字在先秦典籍中经常出现。《礼记·学记》中说:"君子如欲化民成俗,其必由学乎!"《孟子·告子下》中说:"由今之道,无变今之俗,虽与之天下,不能一朝居也。""俗"字的意思,许慎《说文解字》中解释道:"俗,习也。习者,数飞也。引申之凡相效谓之习。"

所谓"习",是指鸟几次飞来飞去的活动,由此引申为相互效仿而成为人们经常表现出来的模式化行为。由"俗"的含义可知,"俗"蕴含了惯常性的时间概念和集体性特征,同时也具有模式化、传承性的特点。

"间"字即"閒",《说文解字》解释为:"间,隙也。隙者,壁际也。引申之,凡有两边有中者皆谓之隙。隙谓之间。间者,门开则中为际。凡罅缝皆曰间。""间"蕴含的是空间概念。

② 民俗艺术与民间艺术的不同侧重

"俗"和"间"的字义溯源,可以帮助我们初探"民俗艺术"和"民间艺术"的差别所在。再从民俗艺术和民间艺术自身的内涵和特点,我们可以更加明晰它们之间的差异和各自的侧重。

"民俗艺术"的指向侧重时间性和集体性。民俗艺术是指民众艺术中具有传承性、模式性的那部分,或指民间艺术中融入传统风俗的部分。它往往作为文化传统的艺术符号,广泛应用于岁时节令、人生礼俗、民间信仰、日常生活等方面。"传承""传统"和"群体性"作为民俗艺术的特征,使其具有深厚的文化背景和坚实的社会基础。民俗艺术如同历史文化之河中源远流长的河水,它从远古走来,并奔腾至未来时代。它携带着远古人类生产和生活的信息,具有文化化石的特征;它传承了人类生产和生活的智慧,秉承了人类向往美好生活的愿望,指导并影响着当今人们的生活;它作为一种文化传统,作为一种日常生活的文化艺术,作为对美好幸福生活的

期盼向往,将伴随人类的存在;它是人类历史文化长河中生生不息、奔腾不止的流水。

"民间艺术"的指向侧重空间性、层次性。"民间"对应的是"官方",除统治集团机构以外的都可称作"民间"。它的主要组成部分是直接创造物质财富和精神财富的广大中、下层民众。无论是农民还是工人、士兵、学生、商人、职员等,只要是"官方"之外的有着某种共同社会关系的群体都可看作"民间"。因此,民间艺术是相对于宫廷艺术、官府艺术等上层艺术而言的下层艺术,它作为一种空间性的概括,强调创作与应用视域的下层性,而不强调艺术活动和艺术作品本身的传承因素。①

民俗艺术不突出甚至会抹去社会各阶层的层次性特征。"作为官、民双方集体共同认可的生活文化(传统)是民俗的主体。"②民俗艺术的"民俗"关注的是日常生活世界中反映民俗观念的带有传承性、集体性的艺术。日常生活世界是每个人都生活其中的世界,不管是身处社会上层,抑或是下层。即使统治阶级中的成员,也有公务活动与私人生活之别。在公务活动中,他们必须遵从官方的定制,在个人生活中,他们除了保留着上层社会的某些生活习惯外,基本上也与民族共有的习俗惯例保持一致的态度。如封建社会的皇宫人员同普通民众一样也有着丰富多彩的民俗生活,民俗艺术也在滋养着他们的生活。比如在清朝皇宫里,皇帝大喜仪式同样张贴布置着喜庆的民间剪纸。

因此,民间艺术与民俗艺术是两个不同维度的艺术话语,具有空间性和时间性的不同指向和侧重;同时它们也包含了集体性模式性行为与个人散杂性行为的区别。

(2) 民俗艺术与民间艺术在创作与享用主体上的差别

① 创作主体上对"个体性"艺术创新创作的不同包容

民俗文化具有传承性、集体性、模式性的特征。民俗文化不是个人行为,而是集体的心态、语言和行为模式。它由全民共同参与创造和传承,靠一代又一代集体的心理、语言和行为传承下来,即便其中有个人的创造,这也是作为集体的一员而存在,且必须得到集体的响应和施行,否则就不能成为普遍传承的民间习俗。因此个人行为构不成民俗,民俗的形成、发展永远是集体参与的结果,民俗文化中不存在个人的因素。

民俗艺术作为民俗文化的组成部分同样具有传承性、集体性、模式性的特征。民俗艺术承载并艺术地物化了民俗观念,在一定的区域和族群中广泛流行,它是集体智慧的结晶,也是集体意识的体现。即使最初有个人的因素和影响,但它只有被

---

① 陶思炎.论民俗艺术学的研究[J].东南大学学报(哲学社会科学版),2008(1):75.
② 夏敏.文化变迁与民俗学的学术自省[J].民俗研究,1999(2):18.

集体响应和施行,并世代传承下来,才能成为民俗艺术。因此,民俗艺术创作和享用的主体都是一定区域和族群中的集体民众,民俗艺术中蕴含着集体的审美意识和情趣,不包容个人的艺术创新。

民间艺术是平民百姓为适应生活需要和审美要求就地取材而创作的,它们乃民众自行创造、拥有并享用,民间艺术的创作主体和享用主体都是民众。但民间艺术不像民俗艺术那样排斥个性的艺术创作,民间艺术"其类型与作品既包括来自传统的成分,又包括各种民间的新创,甚至还包括庶民中非群体的个人创作,诸如邮票剪贴、种子拼贴、包装带编结、易拉罐饰物,等等"[①]。民间艺术容存了个人的表现和审美,也包容了当下民间个体别出新意的制作。

因此,民俗艺术和民间艺术,它们存在着集体性模式性行为与个人散杂性创作行为的区别。民俗艺术的集体模式性体现了民俗文化的整体意识,也决定了民俗的价值取向,这是民俗文化的生命力所在。民间艺术包容了个性艺术创新,留存了普通民众个性化创新创作的艺术空间。

② 享用主体上对"民"的突破

民间艺术的创作和享用主体都是民众,而民俗艺术作为生活文化,其生存的土壤是人们的日常生活世界,官、民双方集体共同认可的生活文化(传统)是民俗的主体,民俗活动具有全民性的特点。因此,尽管民俗艺术的创作主体是集体的民众,但它的享用主体却包括对应于"民"的"官"及上层统治阶层及士大夫文人阶层,他们的日常生活文化是被纳入民俗文化范畴之中的,在日常生活、岁时节庆、人生礼仪等方面,他们也在享用着民俗艺术,只是更加排场、华丽以示地位不同而已。

(3) 民俗艺术与民间艺术的交合重复

尽管民俗艺术与民间艺术是两个不同维度的艺术话语,但由于它们的创作主体都是民众,且由于"民间艺术是民俗的直接需要,它来源于民俗,是民俗的组成部分,它的内容和形式大多受民俗活动或民俗心理的制约,民间艺术是民俗观念的载体"[②],因此,大多数民间艺术是民俗观多功能、多方面发挥作用的具体表现的载体。民俗观念对民间艺术的题材和具体内容有决定作用,承载着民俗观念的民间艺术即民俗艺术。

张道一先生认为,"民俗在社会生活中是一种普遍现象,每个民族、群体、地区都有不同的风俗习惯,并且相沿流传,有着悠久的历史文化传承。它具体表现在社会组

---

① 陶思炎.论民俗艺术学的研究[J].东南大学学报(哲学社会科学版),2008(1):75.
② 张紫晨.民俗学与民间美术[M].长沙:湖南美术出版社,1990:16-17.

织、日常起居、岁时节令、人生礼仪、劳动娱乐和宗教信仰等方面；或是以语言、行为来表现，或是以文学、艺术来表现，更多的是相互渗透、结合，形成了错综复杂的文化现象。民间美术便同以上多方面结合着，以其独具的形色显见其特点。就这等意义来说，民间美术的大多数都是与不同的民俗结合着，所以也直接称作'民俗艺术'"①。

民间美术是民俗文化的物化形式之一，民俗是民间美术生成与发展的文化之源。原始民俗孕育了原始艺术，原始艺术催生了民间美术。"人们通过传统的民俗活动，年复一年地反复体验与先祖的情感联系，对自己族类的历史怀念，并表达对美好幸福生活的祝愿。民间美术以视觉的审美的形式，凝聚着这种集体无意识的深层情愫。"②

从张紫晨和张道一两位民俗学和艺术学方面的学术泰斗对民间艺术、民间美术与民俗文化之间的关系的论述中，再从许多学者对民间艺术的研究论述中，我们可以看到民俗艺术与民间艺术在许多时候是交织在一起的，它们之间有许多重合相同之处。同时，由于它们各自的侧重不同，它们也有着互不包容之处。它们的关系可用下面一个简图(参见图1-1)来理解：

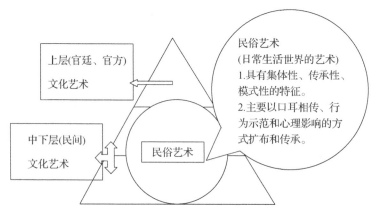

**图 1-1　民俗艺术与民间艺术的关系图**

(图片来源：笔者自制)

由图1-1可以看出，民俗艺术突破了空间层次的限制，它既包括了民间艺术的一大部分，也突破到了上层文化艺术之中。

民间艺术中承载了民俗观念，服务于民俗活动，带有集体性、传承性、模式性特征的那部分是民俗艺术，它们通过口耳相传、行为示范、心理影响的方式在一定的

---

① 张道一.张道一文集[M].合肥：安徽教育出版社，1999：613.
② 杨学芹，安琪.民间美术概论[M].北京：北京工艺美术出版社，1990：5.

族群中传承并扩布着。而民间艺术中个人有才情、有创新的民间制作由于是个人行为,不带有集体性、传承性和模式性,它们只是求新求异的创作,是个人情感和审美心境的表露,与民俗文化、民俗活动无甚关联,因此它们无法与民俗艺术结缘。

与下层"民间"对应的上层"官方",其成员也过着世俗生活,他们的日常生活世界离不开属于生活文化艺术的民俗艺术,他们同时也在享用着民俗艺术。

总之,民俗艺术与民间艺术尽管只有一字之差,它们也有着许多交织交融重合之处,但由于各自对应的依存土壤有所不同,它们的指向不同、侧重不一,创作和享用的主体也存在差异。

2. 民俗艺术与大众艺术的关系辨析

(1) 大众艺术的内涵

大众艺术的概念最早被使用的时间是1954年,英国艺术评论家阿罗威首先使用"大众艺术(mass art)"这个概念来表示现代媒介艺术。大众艺术与"大众文化""流行艺术""通俗艺术"等术语混杂不分、混乱使用。

国内使用"大众艺术"概念有两种情况:一是作为"传统通俗艺术"的代名词,只不过是其当代化形态或在当代的延续,属本土而与西方所指的"大众艺术"无关;一是指"现代大众艺术",指20世纪80年代以来与中国社会现代化相伴而生的,以文化工业生产为标志,以都市民众为消费主体,以广播、影视、广告、网络等现代传播媒介为手段,具有商品化、技术化、共享化和消费性、流行性、通俗性等特征的现代意义上的新型艺术样式,它与西方"大众艺术"在性质上有一定程度的趋同性,而较"传统通俗艺术"有新质的注入。①

传统通俗艺术包含了传统民俗艺术的部分内容,而目前人们广为接受的大众艺术主要是指现代的大众艺术。现代的大众艺术=过去的高雅艺术+过去的大众艺术=消费艺术=文化工业。它也被称作通俗艺术,包括流行歌曲 MTV、摇滚乐,通俗小说(言情的、武侠的、侦探的)电视连续剧,时装艺术,广告艺术等。

(2) 大众艺术的特点

大众艺术概念的产生是与大众文化紧密联系在一起的。大众文化不同于我们传统的民间文化,当今流行于各种大众传播媒介(电台、报纸、书刊、电影和电视等)的所谓肥皂剧、武侠小说、言情小说、音乐电视、娱乐影片等是它的主要形式。大众文化的特点是:① 商品性,即它伴随着文化产品大量生产和大量销售,大众文化活动属于一种伴随商品买卖关系的消费行为;② 通俗性,即大众文化不是特定阶层

---

① 王杰红.论大众艺术概念[J].上饶师范学院学报,2004(4):101-104.

的文化,而是为社会上散在的众多"一般个人"的文化;③ 流行性,即大众文化是一种时尚文化,呈忽起忽落的变化趋势;④ 娱乐性;⑤ 大众传媒的依赖性,即大众文化主要是在大众传媒的引导下发生、发展和变化的,没有大众传媒,也就没有大众文化。

大众艺术作为大众文化的重要构成部分同样具有上述特点:大众艺术具有艺术性即精神性,包括创作个性、思想性、观念性;大众艺术具有商业性;大众艺术具有娱乐性;大众艺术具有通俗性;大众艺术具有依赖性。其中,艺术性是大众艺术的前提,商业性是大众艺术的基础,娱乐性是大众艺术的中心。"艺术性—娱乐性—商业性"三点一线、环环相扣。娱乐性连接了艺术性与商业性,让艺术创作与商业运作"联姻";娱乐性还发挥了平衡作用,让大众艺术因而取得了社会效益和经济效益的"双赢"。

(3) 民俗艺术与大众艺术的联系

① 民俗艺术与大众艺术均淡化了二元文化的对立,享用主体人数众多

在文化艺术的范畴内,一直存在着上层—下层、官方—民间、主流文化—亚文化等二元对立的文化,它们有着各自的内涵外延,拥有着特定的创作享用主体。

民俗艺术和大众艺术从二元对立的情境中走出,淡化两极对立,达到了二元共享。民俗艺术和大众艺术的文化受众和享用主体突破了层次性的限制,遍及社会各阶层,人数众多。

民俗艺术是依存并相伴人类日常生活世界的生活文化艺术。人们生活在民俗文化中如同鱼儿生活在水中,民俗艺术作为民俗文化的重要组成,其享用主体既包括普通民众也包括上层精英人士,因此民俗艺术的受众人数是庞大的。

大众文化中的"大众"包括三个意思:作为方式的大众传播媒介、作为内容的大量文化信息和作为对象的大量受众。大众艺术作为大众文化的构成部分,其"大众"也包含了上述意义。大众艺术作为流行消费文化艺术,注重以消费文化为基础的快餐式"雅俗共赏",它的享用主体人数也是众多的,几乎是无"人"不包了。大众艺术由此也是一种"共享文化",具备了超越不同阶层差别、分歧甚至是利害冲突的特征,进而成为人人都可以享受的文化。当前"上下摇滚""全民卡拉""凡有自来水处,人人读金庸"的大众艺术现象,可谓形象诠释了"大众"的这一量化特征。因此,大众艺术与民俗艺术一样也淡化了受众的社会层次性,遍及社会各个阶层。

② 民俗艺术和大众艺术都拥有滋养民众心灵世界的功能

民俗艺术与大众艺术作为艺术表现形式,都积极地参与到民众的日常文化活动中,它们都是以最广大人民群众的生存、享受、发展需要为出发点、归宿点和价值

目标的人文艺术文化形态。作为一种艺术存在,它们积极介入民众的生活,都在滋养并调剂着人类的精神世界。

民俗艺术负载了人类的热爱生活、热爱生命的积极生活观念,它以娱乐、宣泄、补偿等方式调剂着民众的日常生活;大众艺术之所以流行,是因为它抓住了当前人们的心理和精神需求,尽管是文化快餐式的表现形式,但同样在发挥着娱乐、安慰、宣泄等调剂民众精神世界的作用。

(4) 民俗艺术与大众艺术的差异

尽管民俗艺术与大众艺术之间存在着一些相同之处,但两者在内涵和特征方面存在着巨大差异。

① 大众艺术的当下流行性和民俗艺术的历史传承性在时间方面的差异显现

大众艺术是通俗流行的艺术,它的时间是局限于当前某一时间段的,时间持续不长,更新很快。曾被称为"波普之父"的汉密尔顿道出了以突出消费文化为标杆的"波普艺术"的真谛:"艺术是通俗的、短暂的、低成本的、可丢弃的、批量生产的、诙谐的、噱头的、刺激的、年轻的、大企业式的等等。"①大众艺术属于当下流行艺术,具有即时性。

民俗艺术是具有集体性、传承性、模式性特点的艺术,它是艺术文化长河中一直奔腾着的艺术,它是绵长的,在历史的长河中一直流淌着、流行着。

② 大众艺术追求的感官享受性和民俗艺术蕴含的深层生命意识在文化深度方面的差异

大众艺术是在大众传播文化环境中生成的,现代电子传媒等高科技手段刺激着人们的感官,大大削弱了观众原有的思维惯性,忽略了深层的审美机制,"看与被看"的主客体关系倒置造就出极力迎合"时尚"的审美趣味。当代流行艺术的受众"似乎只有一种共同的需要,一种在感性文化浸染下的由平面的无意义的功利世界中虚托起的消遣需要"②。它是无深度的感官刺激性强的短暂艺术,它只能暂时满足人们的直接需要,而不可能满足人们真正的精神需要。

民俗艺术蕴含着人类对生命、对自然世界的许多思考和认识,有些思考和认识已沉淀到民族共同心理的底层,具有深层生命意识的特点。民俗艺术在表现手法上又是采用了普遍的象征来表达民俗观念的寓意,民俗艺术的制作者们由于他们的心理特点、思维特点、信仰特点、文化局限以及造型构物的种种独特性,让民俗艺

---

① 转引自张纵,陈志超.大众艺术:消费图景中后现代无深度流行神话[J].艺术百家,2006(7):155.
② 丁亚平.艺术文化学[M].北京:文化艺术出版社,2005:373.

术的象征意蕴非常丰富复杂。只有在深入了解民俗文化的内涵,理解各种民俗艺术象征符号的寓意,才能真正感受、领悟民俗艺术的审美意趣,获得精神享受。

总之,民俗艺术与大众艺术作为全民"共享文化"有着众多的受众,民俗艺术某些普适性的象征符号在某一时段可能也成为大众流行艺术的构成部分,但由于两者一个是属于当下流行性艺术,一个是属于传承性模式性艺术,它们有着流传时间长度方面的巨大差异;同时又由于一个注重表层无深度的感官享受刺激,一个深深蕴含民族的历史记忆和生命意识,它们在文化深度方面差异悬殊。

### 3. 民俗艺术与民艺的关系辨析

现代日本的辞书中将"民艺"作为"民众工艺"的简称。民众工艺是与贵族工艺、个人工艺相对立的。日本著名民艺学家、"民艺运动"的倡导者柳宗悦①在其代表作《工艺文化》中,对民艺的性质和界限做出阐述,并列举了民艺的五个特点:① 为一般民众的生活而制造的器物;② 迄今为止实用为第一目的;③ 满足众多需要而大量准备着的;④ 生产的宗旨价廉物美;⑤ 作者都是匠人。②

山东工艺美术学院潘鲁生教授在他的论著《民艺学论纲》中认为:"民艺",按字面训诂,"民"可解释为"民间""民众""平民""人民";"艺"可解释为"艺术""技艺""手艺""工艺"。从"民艺"一词字面的直接解释,其内涵与一些约定俗成的名词相接近,但与民艺的定义并不能直接画等号。"民艺"可以理解为"民间艺术""民俗艺术""民间美术""民间工艺""民间文艺""民间技艺""民间手艺""民众艺术"等等。因此民艺学之"民艺",并不是这些字词的缩写,但从某种意义上又融合了它们的内涵。如果从社会学的角度,民艺更贴近"民众艺术",从民俗学的角度侧重"民俗艺术",从艺术学和工艺科学的角度更体现"民间美术""民间工艺"和"民间技艺"的特征。可见,民艺是跨多学科的一门科学,它的内涵与外延是建立在多学科研究之上的,单纯从字面字义上确定其民艺的概念是不严谨的。严格意义上的民艺学,既不等于艺术学,也不是民俗学或其他学科的附属,但又具有这些学科的"艺术"和"民俗"及其他成分,应是一门独立的具有综合性特点的人文科学。③

在柳宗悦看来,"民艺"与贵族工艺和个人工艺相对立的,是为满足一般民众生

---

① 柳宗悦(1889—1961),日本著名民艺理论家、美学家,于 1913 年毕业于日本东京帝国大学文科部哲学科。在研究宗教哲学的同时,他对日本、朝鲜的民艺产生了浓厚的兴趣,并开始对之收集、研究。大正十五年(1926),他与富本宪吉(1886—1963)、河井宽次郎(1890—1966)、浜田庄司(1894—1978)联名发表《日本民艺美术馆设立趣旨书》。1936 年任日本民艺馆首任馆长,1943 年任日本民艺协会首任会长,出版有《柳宗悦全集》。1957 年获日本政府授予的"文化功劳者"荣誉称号。
② 柳宗悦.工艺文化[M].徐艺乙,译.桂林:广西师范大学出版社,2006:59.
③ 潘鲁生.民艺学论纲[M].北京:北京工艺美术出版社,1998.

活需要而由匠人们制作生产的价廉物美的实用器物,它所依附的土壤和功用与民俗艺术相同,同时也具有集体性的特点。但"民众工艺"突出了适用对象的社会层次性,而民俗艺术是官、民共享的生活文化艺术;而且,"民众工艺"在包含对象上主要是有形的手工制作的实用器物与制作技艺,主要是"民众工艺品"和"民众工艺技艺",而民俗艺术包含的对象范围较广,"民艺"仅是民俗艺术丰富内涵中的一种表现形式。

潘鲁生教授眼中的"民艺"是一个模糊包容的大概念,包容内容较多,外延和内涵不甚明确。民俗艺术是其"民艺学"研究对象之一。综合性、大包容的"民艺"概念及"民艺学"的研究开拓了艺术研究的视野,但对"民俗艺术""民间艺术""民间工艺"等艺术词汇的客观存在的合理性解释不够,对它们各自的内涵特点的关注也不够。

4. 民俗艺术与非物质文化遗产的关系辨析

非物质文化遗产是文化遗产的重要组成部分,是中国历史的见证和中华文化的重要载体,蕴含着中华民族特有的精神价值、思维方式、想象力和文化意识,体现着中华民族的生命力和创造力。

联合国教育、科学及文化组织(简称"联合国教科文组织")在《保护非物质文化遗产国际公约》中对何谓"非物质文化遗产"有具体的说明:"非物质文化遗产"指被各群体、团体,有时是个人,视为其文化遗产组成部分的各种社会实践、观念表达、表现形式、知识和技能以及有关的工具、实物、手工艺品和文化场所。"非物质文化遗产"包括:口头传统和表现形式,包括作为非物质文化遗产媒介的语言;表演艺术;社会实践、仪式、节庆活动;有关自然界和宇宙的知识和实践;传统手工艺。

我国关于非物质文化遗产的解释是:非物质文化遗产指各族人民世代相承的、与群众生活密切相关的各种传统文化表现形式(如民俗活动、表演艺术、传统知识和技能,以及与之相关的器具、实物、手工制品等)和文化空间。非物质文化遗产的范围包括:口头传统,包括作为文化载体的语言;传统表演艺术;民俗活动、礼仪、节庆;有关自然界和宇宙的民间传统知识及实践;传统手工艺技能;与上述表现形式相关的文化空间。①

从对非物质文化遗产概念的解读中,我们看到了民俗文化与非物质文化的密切关联:均为世代传习,都与群众生活密切相关。因此,民俗艺术的构成与非物质

---

① 国务院办公厅.国务院办公厅关于加强我国非物质文化遗产保护工作的意见:国办发〔2005〕18号[EB/OL].(2005-03-26)[2009-06-05]. http://www.ihchina.cn/zhengce_details/11571.

文化遗产的构成就有了许多重合之处,传统的手工艺技能、传统的语言艺术和表演艺术是它们共有的内容。目前,国务院公布的四批国家级非物质文化遗产名录,包括民间文学,传统音乐,传统舞蹈,传统戏剧,曲艺,传统体育、游艺与杂技,传统美术,传统技艺,传统医药,民俗等十个分项。第一批2006年6月公布,共有518项入选;第二批2008年6月公布,共有510项入选,还有147项扩展项目;第三批2011年6月公布,有191项入选,拓展项目164项;第四批2014年7月公布,有153项入选,拓展项目153项。在四批共1372项入选项目和464项扩展项目中,除了传统医药与民俗艺术关系不大,其他的如传统美术、传统技艺、传统音乐、传统舞蹈、民间文学等与民俗艺术有着许多共同的内涵,民俗活动更是民俗艺术展示所依托的土壤和舞台。

民俗艺术与非物质文化遗产的差别在于,民俗艺术是与民众日常生活密切相关的活态艺术,包括传统的民俗文化艺术,还包括正在形成的和未来还会产生的具有延续性、模式性特点的生活文化艺术;而非物质文化遗产包括的是濒危的传统生活文化艺术。

总之,民俗艺术与非物质文化遗产有着众多重合之处,当前对非物质文化遗产的保护同时也是对许多濒危的民俗艺术的保护。对非物质文化遗产的保护开发利用与民俗艺术的保护应用有着许多相通和相同之处。

## 第二节 民俗艺术的类型

根据艺术形态的存在方式、艺术形象展示的方式、艺术形态的感知方式等不同的艺术划分依据,民俗艺术可进行不同的类型划分。本书拟根据民俗艺术形象展示的方式来概括民俗艺术的类型及构成。

### 一、造型类民俗艺术

造型艺术①是指以一定物质材料(如绘画用颜料、墨、绢、布、纸、木板等,雕塑、工艺用木、石、泥、玻璃、金属等,建筑用多种建筑材料等)和手段创造的可视静态空间形象的艺术。

---

① 造型艺术一词源于德语,在中国20世纪以后才被广泛使用。18世纪的德国剧作家、美学家莱辛在《拉奥孔》中始用这一名词。在德语中,造型(bilden)原义为"模写"(abbilden)或"制作似像"(eild machen)。在中华人民共和国成立后由苏联传入,并与"美术"互用。造型即创造形体,它是以可视的物质材料表现形象。造型艺术包括建筑、雕塑、绘画、工艺美术、设计、书法、篆刻等种类。

民俗艺术中属于造型类艺术的有传统木版年画、剪纸、刺绣布艺、木雕、石雕、砖雕、面塑糖人、泥玩泥塑、纸扎、风筝、灯彩等。傩舞傩戏的面具、皮影戏的皮影造型等也属于造型类民俗艺术。这些民俗艺术,从样式、用途、艺术特征等不同角度出发,可做不同的分类。著名艺术学家、民艺学家张道一先生认为:"对于民间艺术的分类,要实事求是地从实际情况出发,不能用既成的分类法去硬套,必须从内容到形式、从材料到制作、从构想到应用、从形态到样式、从风格到审美分门别类,探讨其合理的结构。"

从制作方式和材料表现上可将造型类民俗艺术分为剪刻类、刻板印制类、雕塑类、裱扎类、布艺类等。

剪刻类民俗艺术包括剪纸和皮影造型等。剪纸①是以纸张、金银箔、树皮、树叶、布、皮、革等片状材料为载体,以剪刀和刻刀为工具,通过剪、刻等方法形成镂空的效果并且塑造各种形象的艺术样式。剪纸起源于古人祭祖祈神的活动,根植于博大精深的中国传统文化之中。由于所用工具、材料的简单便捷,剪纸是最为普及的民俗艺术品,从大江南北到长城内外、从西部雪域高原到浩瀚无际的东海之滨,不论是汉族地区,还是少数民族地区,都流传着剪纸艺术,并形成了风格迥异、特色鲜明的多种地域派别。如北方地区的陕西民间剪纸、山东民间剪纸、山西剪纸、甘肃庆阳剪纸、河北蔚县剪纸、河北磁县剪纸,南方派别的江苏剪纸(南京、扬州)、湖北沔阳剪纸、广东佛山剪纸和福建民间剪纸等。

剪纸广泛运用于民众民俗生活之中,在功用方面主要表现为美化节庆环境的窗花、墙花、顶棚花、门笺②,在人生礼仪场合展示的喜花、寿花、供花③,作为刺绣花样的鞋花、帽花、围涎花、衣袖花、枕头花等。剪纸的题材十分广泛,凡天上人间之物,无所不包。吉祥图案、神话故事、喜剧人物、历史典故、动物、植物、山水风景、花鸟鱼虫、十二生肖、图腾崇拜、宗教信仰等均为其取用。如此广泛的题材呈现,不仅表现了民众观察事物的能力,也反映了民众丰富的想象力和对美好生活的向往和

---

① 中国剪纸技艺的发明是在公元前的春秋战国时期(公元前3世纪),在纸张尚未发明之际,当时人们运用薄片材料,以雕、镂、剔、刻、剪的技法在树叶、绢帛、金箔、皮革等材料上剪刻纹样,制成工艺品。真正意义上的剪纸,应该从纸的出现开始。汉代纸的发明促使了剪纸的出现、发展与普及。

② 窗花是最能体现剪纸艺术的特点和审美特征的品类,是民间剪纸艺术的典型代表,常被作为剪纸的代称。墙花是为装饰室内墙壁而贴在墙上的剪纸,有贴在北方农家土炕周围的"炕围花",贴在灶边的"灶头花"。顶棚花是指贴在顶棚上的大幅剪纸,多在过年或结婚喜庆的日子张贴。门笺又称门彩、喜笺、挂笺、挂钱等,是春节时悬挂在门楣上的剪纸,多为吉祥图案或几何纹。

③ 喜花是民间婚嫁喜庆时用来装饰各种器物的剪纸,一般不粘贴,只摆放在器具上,它有完整的外形,或是与器物的外形相类似,特别强调吉祥文字和寓意男女爱情题材的运用。寿花是流传于福建沿海地区,给亲友祝寿时在送的寿面、寿饼、蹄髈上贴的剪纸。供花是在祭祀或节日里装饰祭品或供品的剪纸。

追求。剪纸作为民俗文化的载体,民俗活动的重要组成部分,其题材内容和造型都与民众世俗生活中的精神文化活动密切相关。

刻板印制类民俗艺术主要为木版年画。年画①是中国民众年节之际用来迎新年、祈丰年的一种民俗艺术品,甚为普及。它起源于远古时代的原始宗教,孕育于汉唐文化高度发展的过程中,形成于北宋繁华的城镇市井生活,经过宋、元、明、清诸代的发展,不断得到充实、提高,历时千年。河南朱仙镇、天津杨柳青、苏州桃花坞、河北武强、山东潍坊杨家埠、山西绛州、四川绵竹、广东佛山等均为著名的年画产地。传统年画以木版年画为主,亦有扑灰年画。木版年画大抵经过画稿、构线、木刻、制版、印刷、人工彩绘、装裱等几道工序。制作木版年画的技艺多为世代相传,工艺考究,镂刻精微。年画的体裁多样,有贡笺、中堂、对屏、屏条、门画、斗方、纸马、灯屏画、历画、炕围画、扇面画、风筝画②等等。年画的题材有神话传说类、戏曲故事类、吉祥喜庆类、时事风俗类、风景名胜类等。年画从功能用途上可划分为宗教年画、世俗年画、行业年画、寓教年画、农事年画、时事年画、艺术年画、商业年画、戏曲年画;按印制工艺可分为木版年画、水彩年画、扑灰年画、胶印年画;按着色层次可分为单色年画、黑白年画、彩色年画。年画丰富多彩的内容和表现形式,伴随着中华民族生生不息的生存与发展过程,勾勒出中华民族千年来世俗民风之轮廓,发挥着装饰美化、教化认知、审美娱乐等功能。

雕塑类民俗艺术包括石雕、玉雕、木雕、砖雕、竹雕、骨雕、牙雕、铜刻以及陶塑、泥塑、面塑、铸铜等多种类型。

在民宅、祠堂、牌坊等民居建筑中应用的装饰构件,以及作为驱邪纳福象征物

---

① 每值岁末,多数地方有张贴年画、门神以及对联的习俗,以增添节日的喜庆气氛。年画因一年更换一次,或张贴后可供一年欣赏之用,故称"年画"。狭义上的年画,专指新年时城乡民众张贴于居室内外门、窗、墙、灶等处的、由各地作坊刻绘的绘画作品;广义上,凡民间艺人创作并经由作坊行业刻绘和经营的、以描写和反映民间世俗生活为特征的绘画作品,均可归为年画类。参见王树村.中国年画发展史[M].天津:天津人民美术出版社,2005:22.

② 贡笺也称官间、贡尖,是采用整张纸印绘而成,大多贴在堂屋中,内容丰富。中堂悬挂在堂屋迎面墙的中间,画面为竖式,两旁配有对联,有时装裱成轴画。对屏由两幅内容相关的中堂画组成。屏条是一张纸竖裁四或八条,内容多为连环画故事、博古花纹、二十四孝、山水等题材,常在商店和家庭室内张挂。门画是贴于大门及各处门上的年画,大门上贴门神,室内门上贴吉祥娃娃等,题材百余种。斗方形制为方形,呈菱形悬挂,内容多为吉祥类,一般张贴于门头、米屯、水缸、钱柜等处。纸马又称"甲马"或"甲马纸",是木刻黑白版画,为祀鬼神之用,年画中的纸马内容多为行业祖师。灯屏画是贴在方灯框上的灯屏纸,尺幅不大,四张为"一堂",粘贴于方灯之四面,是正月十五前的灯节应时佳品。历画是年画中印制最多的一种,过去几乎每户一幅,品类不多,上有农事节气表以指导农耕。扇面画是年画作坊淡季销售的一大产品(旺季是立冬后的年节),故山东潍县民谣称"刻版坐案子,捎带糊扇子",扇面画主要供夏季走村串乡卖扇之小贩趸购。"风筝画"是糊"硬翅"风筝用的彩印人物画。

的石雕是典型的民俗艺术。如流行于陕西和山西农村的拴马桩①(参见图1-2),流行于中国大江南北包括香港、台湾地区,甚至在日本、韩国也存在泰山石敢当②(参见图1-3、图1-4),传统建筑前的门当(抱鼓石),陕西、山西等地护佑儿童的拴娃石、炕头狮等。这些非精雕细琢的石雕作品,拙朴本真,象征寓意深厚,与民众的民俗生活密切相关,承载着民众驱邪纳吉、护佑生命的观念,深受民众喜爱。

在民众民俗生活中广泛应用的木雕,可分为建筑木雕、家具木雕和祭祀木雕③(参见图1-5、图1-6),傩面具④是祭祀木雕中一个特别的品种。

---

① 拴马桩是在农家宅院、门前用以拴马、牛等的民间石雕品。广泛流行于陕西和山西农村、陕西渭北的拴马桩,以雕刻精致、花样繁多、数量空前而闻名。它是"散落于村街巷间的工艺匠人观乎社会、观乎世情、观乎生活百态的心灵杰作"。拴马桩材料多用灰青石、黑青石,细砂石较少,高度两米多至三米不等,石桩分为桩首、桩颈、桩体(桩身)、桩基(桩根)四部分。桩首为精彩部分,主要采用圆雕,有狮、人物、猴,或人与狮与人与其他动物混合造型。桩颈亦称台座,是承托桩首部分,也是拴马桩浮雕与线雕的精华部分,陕西渭北多为圆鼓四方台座,山西晋北拴马桩桩颈多为抱棱圭角方台,须弥座造型,桩颈与桩体混为一体。桩体为四方长柱体,多为毛坯或席纹、横纹錾凿、无纹饰,常见文字有"泰山石敢当"等,山西晋中拴马桩桩体多喜欢刻对句。桩基埋入地下,是方形石桩原坯料,粗于桩体。关中和渭北的拴马桩,造型活泼,刀工洗练,都是重神韵、轻形似的立柱式团块造型。"拴马桩艺术皆以象形隐喻的方式表达所思所求,结构出一个中国民间祈福纳祥,求长寿、保平安、集财富、佑子孙的民间石刻艺术文化圈。"参见鹤坪,傅晓鸣.中华拴马桩艺术[M].天津:百花文艺出版社,2006:70.

② 石敢当是宅第前镇鬼除祟的主要镇物,许多地方在石敢当前加"泰山"二字更显其神威。"石头"因为女娲补天所用灵物"五色石"被赋予了神性而被人们崇拜;"敢当"因为"言所当无敌也"而有所向无敌之功力;"泰山"因为"泰山神"是冥府鬼界的主管者而让鬼怪畏惧。泰山石敢当信仰习俗历史悠久,对其崇拜的民众甚多,分布的区域极其广泛,除了中国大陆(内地)的许多地区,泰山石敢当还分布在中国台湾、香港、澳门地区,影响及日本、越南、菲律宾、新加坡、韩国等国家。泰山石敢当的形态有基本形态和变异形态两种。基本形态有三个字的"石敢当"和五个字的"泰山石敢当"两种,强调的是灵石的镇煞、驱邪功能;变异形态是通过在泰山石敢当的碑刻上面增加其他的形象或文字的内容,使其震慑威力加大,增加的文字有"镇宅""止煞""大吉""敕令"等,增加的图案有八卦、太极图等。泰山石敢当还与狮头或虎头形象结合,有时还与一些符咒结合,以增加其神力。"在石敢当中,包含了灵石崇拜、泰山信仰、文字崇拜、语言巫术、偶像崇拜、英雄崇拜等。"参见叶涛.泰山石敢当[M].杭州:浙江人民出版社,2007.

③ 建筑木雕是指用于建筑物的雕刻木构件,通常施以雕刻的部位是梁、柱、斗拱、雀替、梁垫、檩条、天花、门窗、隔扇等。建筑木雕的题材极其丰富:建筑物上部的主骨架部分图案多为龙凤、狮子、老虎、麒麟等祥瑞动物图形和如意、灵芝等吉祥符号;门窗隔扇的图案题材有戏曲故事、历史故事、生活传说、人物、山水、花鸟和文字图案。家具木雕种类繁多,用途广泛。雕刻的器物包括床铺、橱柜、桌椅、板凳、几、案、座、垫、箱、花轿等。祭祀木雕有神龛、香案、灵牌、烛台和神像等。平常百姓家神龛中供奉的诸神高仅数厘米,最常见的有孔夫子、观世音、释迦牟尼、送子娘娘、财神、喜神、福禄寿三星和关公等。

④ 傩面具是典型的造型艺术,它是傩文化的主体,也是傩文化最具特征的符号,是神灵的象征和载体。傩面具从实用功能上可分为:傩仪面具、图腾面具、征战面具、狩猎面具、百戏娱乐面具以及用于辟邪的供奉面具"吞口"。面具造型来自神话人物、自然神、历史人物等。神话人物类大多阔口鼻、双睛暴突、面目狰狞凶悍;自然神与历史人物类的面具造型受到佛教艺术和戏剧年谱的影响,或写实或夸张,线条圆润流畅,色彩古朴大方。

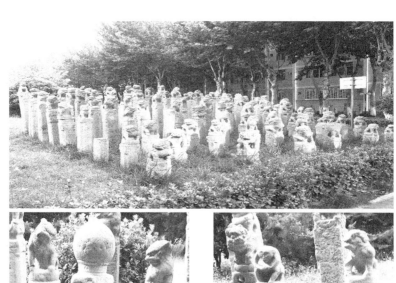

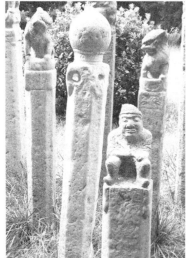
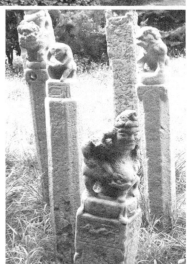

图 1-2 陕西拴马桩

（图片来源：2016 年 8 月摄于西安美术学院校园）

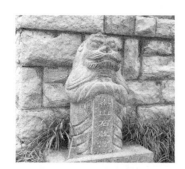

图 1-3 山东泰山石敢当　　　　图 1-4 台湾金门狮头泰山石敢当

（图片来源：2011 年 7 月摄于济南大明湖畔）　（图片来源：转引自叶涛.泰山石敢当[M].
　　　　　　　　　　　　　　　　　　　　　杭州：浙江人民出版社，2007.）

图1-5 徽州古民居上的木雕

(图片来源:2006年5月摄于皖南宏村)

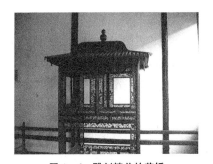

图1-6 雕刻精美的花轿

(图片来源:2006年8月摄于苏州网师园)

砖雕在民间建筑上实用广泛。大门的砖雕主要集中于门罩、门楣等部位,画面横式展开,多用人物、山水、四季花卉、博古等图案。墀头为竖式画面,多用吉祥题材、人物故事、瑞兽、花鸟等内容。屋脊的砖雕,北方多用牡丹、卷草、宝相花来装饰;江南常用宝瓶、聚宝盆、瓶戟(平升三级)等题材。砖雕有着深厚的民俗文化内涵和独具的形式美感。

泥塑包括宗教题材的大型佛像和小型泥塑玩具。泥塑玩具在我国产地分布广泛:一是因为材料的取用方便,二是因为许多泥塑玩具具有丰富的文化内涵,蕴含了远古人类生命崇拜、自然崇拜的文化信息,具有娱乐祈福功能。如淮阳的泥泥狗[①](参见图1-7)、凤翔泥塑、浚县泥咕咕(参见图1-8)、高密叫虎、无锡惠山泥人等,它们都是典型的民俗艺术。

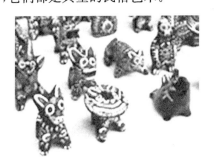

图1-7 淮阳泥泥狗

(图片来源:淮阳信息网)

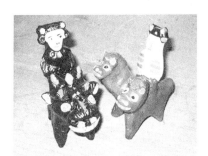

图1-8 浚县泥咕咕

(图片来源:笔者自摄)

---

① "泥泥狗"是人们对河南淮阳"太昊伏羲陵"小泥塑的统称。淮阳"泥泥狗"由于真实地记录了人类母性崇拜、生命崇拜的信息而被誉为"真图腾、活化石",号称"天下第一狗"。其表现的题材十分广泛,天上的飞禽、地上的走兽无所不有,造型虚幻、神秘。林林总总的怪异形体中有九头鸟、人头狗、人面鱼、猴头燕、独角兽、多头怪、翼鱼、翼兽、人面猴、四不像、猫拉猴、草帽虎、怪狮、驮子斑鸠、龟、蟒、蛇、狗、熊、蟾蜍、蜥蜴、豆虫、蝎子等,还有各种抽象、变形的多种怪兽复合体,共200余种。"泥泥狗"因其造型古拙、荒诞,在众多民间艺术中具有独特的魅力。

布艺类民俗艺术品包括老虎枕、虎头帽、虎头鞋、五毒肚兜、五毒鞋、蛙耳枕、香包、荷包等等。它以布为原料,集民间剪纸、绘画、刺绣、泥塑等制作工艺为一体,它是广大劳动妇女用来装点服饰、美化生活、抒发情怀的实用品,在我国分布广泛。

裱扎类民俗艺术品根据其性质用途和所用材料、工艺特点可分为灯彩、风筝、舞具(如狮子舞、龙灯舞、旱船、跑驴等的道具)和明器①等。它们是以纸、布等纤维制品和竹、木等为骨架,通过编扎、裱糊、折叠等制作工艺,并以绘画技法加以点染,融扎制、贴糊、剪纸、泥塑、彩绘等技艺为一体。它们源于古代祭祀宗教活动和丧俗,如今是民众在岁时节令各项民俗活动中娱乐观赏的对象,也是满足民众祭祀信仰心理及精神需要的一种物质形式,它们有着丰富多样的造型、深厚的寓意,是中国民俗文化的一个重要的物质载体。

## 二、表演类民俗艺术

民俗艺术中的表演艺术包括傩舞、傩戏、龙灯舞、狮舞、抬阁飘色、木偶戏、皮影戏等通过表演来展示的动态艺术,同时也包括诸如剪纸、年画、面塑、泥玩、糖人等制作过程的技艺展示。

傩舞、傩戏是傩文化②的重要展示,在中国分布甚广③。傩文化是中国远古文化的"活化石",它融合了宗教、民俗、艺术、民族、人类、语言、历史等学科的文化积淀,蕴含着至今尚未被科学认识的带有原始、神秘色彩的文化信息。傩舞、傩戏来自"傩仪傩祭",傩舞是傩坛上的舞蹈,是仪式上人神沟通的形体语言,江西南丰傩舞,湖南侗族傩戏"咚咚推",贵州彝族"撮泰吉",四川、甘肃白马藏人"跳槽盖",云南易门彝族"跳哑巴舞",江苏高淳的跳五猖等是现存的珍贵的傩舞。傩戏是在傩

---

① 张道一.张道一文集[M].合肥:安徽教育出版社,1999:834-835.

② "傩"是人们从远古时代就传承下来的,驱魔逐疫、求愿酬神的一种娱神娱人的祭祀活动。"傩文化"是中国传统文化中多元宗教(包括原始自然崇拜和宗教)、多种民俗和多种艺术相融合的文化形态,包括傩仪、傩俗、傩歌、傩舞、傩戏等项目。其表层目的是驱鬼逐疫、除灾呈祥,而内涵则是通过各种仪式活动实现阴阳调和、风调雨顺、五谷丰登、人寿年丰、国富民强和天下太平。参见王兆乾,吕光群.中国傩文化[M].汕头:汕头大学出版社,2007.

③ 中国傩文化分布很广。至今承载傩文化的省市(自治区)有24个省市(自治区),主要有湖南、湖北、广东、广西、福建、四川、重庆、云南、贵州、安徽、江苏、江西、山西、浙江、台湾、河南、河北、陕西、青海、西藏、甘肃、内蒙古、辽宁等地,黑龙江个别乡村也保存着古傩文化。傩祭、傩舞、傩戏保存得比较好而全的地方有湖南西部的怀化市、湘西自治州、张家界市、邵阳市,湖北的鄂西土家族苗族自治州,重庆的黔江一带,四川、贵州、青海、甘肃的藏族和彝族地区,江西的萍乡市、南丰县、抚州市、上饶市、宜春市和九江市,山西的曲沃、雁北一带,江苏的南通市、连云港市,安徽的池州市、贵池区、安庆市、黄山市,福建晋江市、泉州市、泰宁县,河北武安市,广西桂林市、河池市等。参见刘芝凤.戴着面具起舞:中国傩文化[M].哈尔滨:黑龙江人民出版社,2005.

舞的基础上丰富发展起来的，保持了傩舞的动作和话白，还融合了不同地方的唱腔曲调而派生出一些地方戏种。傩戏包括从傩坛仪式上衍生的戏剧，如傩坛正戏、傩坛小戏①、傩堂戏②、目连戏、阳戏、地戏③等，还有一些其他形式的戏剧。

龙灯舞、狮舞、跑旱船、荡湖船、河蚌舞、马灯舞、飘色④等是节庆时常见的表演类民俗艺术，它们以独特的造型、有节律的动作营造了欢快的节日氛围，成为人们欢庆太平盛世、增强重大节日和重要庆典的热闹气氛的重要民俗艺术表演。

皮影戏、木偶戏、糖人糖画等是娱乐性表演艺术。皮影戏融会了绘画、雕刻、音乐、歌唱、表演和文学等艺术，"借灯显影""以影显形"，"一口述尽千古事，双手对舞百万兵"，具有较高的审美价值、教化功能和娱乐功能。各式造型的糖人糖画，虽然最后是孩童口中的美味，但更吸引人的是它们的制作过程，浇泼糖液时的胸有成竹、挥洒自如，吹制糖人的搓、捏、吹、拉，整个制作过程表演性极强，给人带来的视觉享受和娱乐远远超过其后的口中享受。

## 三、语态类民俗艺术

语态类民俗艺术即口承文艺，是一定群体（民族等）的广大成员，在生产实践过程和生活过程中，为了生存、发展的需要所创造、享用和传承的口头艺术⑤。其内容包括神话故事、传说故事、民间叙事故事、民间说唱、民歌民谣、山歌方言、喜话吉

---

① 在湘、鄂、赣、渝、黔、桂一带古楚地区，傩坛正戏和傩坛小戏区分严格。傩坛正戏有开场法事，讲究威严、肃穆、正统、神圣、恐怖，面具是突出的艺术特色之一；表现的艺术风格是豪放、粗犷、大气，情节简单，动作多、话白多、唱段少。傩坛小戏多为儿女情长的言情戏，戏剧性强，生活趣事多，如表现生活习俗类剧目的《庆丰收》《跳土地》等，将生活中的喜怒哀乐及好恶人性都表演出来。

② 傩堂戏又叫傩坛戏和傩愿戏，主要是民间还愿时请班子在堂屋表演，它比较讲究，要选日子、设堂、开坛，之后才能表演，表演完还要谢后才能撤坛。傩堂戏是傩戏向戏剧的过渡，不仅有舞台的讲究，还有唱词、唱腔的讲究，在演唱时更多的是保存了面具的功能和傩舞的基本动作。傩堂戏主要分布在湘、鄂、川、黔、桂、滇等地。

③ 民间将酬神的傩戏称为阴戏，把娱人的傩戏称为阳戏，阳戏一般为生活题材。阳戏在中南地区和西南地区曾十分流行。地戏是一种深植于农民之中的民间戏剧，因演出不用戏台和庙台，而在村野广地进行，故而得其名。由傩戏派生出的地戏有许多种，在各省各地有着不同的称呼，如有贵州安顺地戏，安徽贵池地戏，湖南傩戏，山西傩戏，河北武安傩戏，甘肃傩戏"喊牛腔"，福建傩戏、木偶戏，云南关索戏、端公戏、大词戏，江苏童子戏（香火戏），湖北恩施傩戏等。参见刘芝凤.戴着面具起舞：中国傩文化[M].哈尔滨：黑龙江人民出版社，2005：58-99.

④ "飘色"是一种融魔术、杂技、音乐、舞蹈于一体的古老民间艺术，在不同地区有飘色、抬阁、彩擎、高抬、彩架、背棍、铁枝、扎故事等各种名称。表演者站在被称为"色柜"的小舞台上，以巡游的形式表现民间传说或神话故事的片段，其神奇之处就在于，演员们通过经过精心伪装的钢枝凌空而立，利用巧妙的力学原理，营造出"飘"的效果。

⑤ 钟敬文.口承文艺在民俗学研究中的位置[J].文艺研究，2002(4)：7-13.

语等。

神话是指关于人类和世界变迁的神圣故事,它是人类童年时期的产物、文学的先河,是人类最早的幻想性口头散文作品。神话来源于原始社会时期,人类通过推理和想象对自然现象做出解释,由于那时的认识水平非常低下,因此经常笼罩着一层神秘的色彩。神话包括开辟神话、自然神话和英雄神话三种类型①。在世界各地均存在着洪水神话,这是曾经惨烈的洪水灾害在人类心灵中留下的不可磨灭的印记。中国各地所传的洪水神话反映远古某个时期人类在遭到毁灭性洪水灾异之后,洪水遗民兄妹俩结婚,再生人类,留下了原始血缘婚的痕迹。与中国洪水神话相关的有葫芦神话。传说华夏民族的先祖伏羲、女娲曾藏在一个大葫芦中逃避了大水,成为繁衍后代的始祖。我国西南、中南地区许多少数民族如壮族、白族、佤族、傈僳族、布依族、水族、彝族、拉祜族等至今仍流传着葫芦神话,这些神话总是同洪水神话融合在一起。

传说是由神话演变而来但又具有一定历史性的故事,它是人民群众的艺术创作,许多传说把广泛的社会生活内容通过艺术概括而依托在某一历史人物、事件或某一自然物、人造物之上,达到历史的因素和历史的方式与文学创作的有机融合,使它成为艺术化的历史,或者是历史化的艺术。中国民间四大爱情传说故事牛郎织女传说、梁山伯与祝英台传说、孟姜女哭长城、白蛇传等在中国有着甚广的文化传布空间。

民间说唱是以说说唱唱的形式来敷演故事或刻画人物形象的口头文学作品。民间说唱遍及各民族、各地区,内容丰富,形式多样,据不完全统计,大约有300余种。以民间说唱的内容和形式为依据,说唱艺术大体可分为唱故事、说故事、说笑话三个类别。唱故事类作品的故事情节主要采用韵文形式表现出来。其中有腔有调、有辙有韵,并有鼓板丝弦伴奏的称为演唱体,包括大鼓、渔鼓(道情)、弹词、坠子、琴书、好来宝(蒙古族)、大本曲(白族)、甲苏(彝族)、八角鼓(满族)等;无乐器伴奏,只击节吟诵并具有一定音乐性的则称为韵诵体,如山东快书、天津快板、金钱板、赞哈(傣族)、哈巴(哈尼族)等。说故事类作品以说为主,采用散文叙述形式的作品,如北方的评书,南方的评话、评词。

---

① 开辟神话反映的是原始人的宇宙观,用来解释天地是如何形成的、人类万物是如何产生的,如盘古开天辟地神话、女娲创造人类的神话;自然神话是对自然界各种现象的解释,如女娲补天、精卫填海等,是远古人类对日月星辰、山川草木、风雨雷电、虫鱼鸟兽等自然现象产生的一种解释;英雄神话表达了人类反抗自然的愿望,原始人类将本部落里具有发明创造才能或做出重要贡献的人物加以夸大想象,塑造出具有超人力量的英雄形象,如中国古代的神农、黄帝、尧、舜、禹、后稷等。

民俗艺术的类型和样式丰富多样。鉴于本书的篇幅和研究重点，本书是以民俗艺术中各种静态造型艺术和动态表演艺术为主要的研究对象，而对语态类的口承民俗文艺不做过多涉及。

## 第三节　民俗艺术的文化内涵

民俗艺术是蕴含丰厚文化内涵的艺术形式，它承载着民众的民俗观念，是民众多神信仰的有形载体，也是尊先敬祖的艺术表达；它礼赞生命、护佑生命，表达着民众对幸福美好生活的期盼；它以意驭形，造型意趣横生，象征寓意丰富，展示了独特的拙朴本真之美。

### 一、崇神敬祖的信仰观

1. 多神信仰的有形载体

（1）庞杂的神灵谱系

中国是一个多人的国家，也是一个多神的国家。数千年的历史积淀，各种信仰体系的兼容，形成了我国民间信仰庞杂的神灵谱系[①]。20世纪80年代以来，宗力、刘群编辑的《中国民间诸神》收录了200余个神名，马书田著述的《华夏诸神》则收神300多位[②]，乌丙安主编的《中国民间神谱》收录了300多位神、600余种图谱[③]。这些收录的神灵还不是中国神的全部，各路神灵遍布在华夏大地的各个角落。"三尺头上""地府冥界"皆有神明，神灵之网"上穷碧落下黄泉"地笼罩着民众心理世界。

中国历史上的"神"有着多条来路。既有来自远古时代的，又有来自后世文化岁月的；既有来自本国宗教的，又有来自外国宗教的；既有上层统治阶级蓄意杜撰的，又有民间老百姓自己创设的。中国民间信仰中诸多神灵的存在，一方面与人类远古思维有关，另一方面也与人类希冀摆脱苦难生活、寄存心灵的期盼有关。中国多民族的民间信仰是沿着一条由"万物有灵""万灵信仰"到"多神崇拜"的古老民俗文化线路自发形成的。

在民间信仰的神灵谱系中除了"万物有灵"自然崇拜而衍生出的众多神灵，还包括佛教、道教、伊斯兰教等人为宗教中的诸多神灵。儒家、道教、佛教作为"人为"

---

① 乌丙安主编的《中国民间神谱》根据民间社会对诸神的奉祀习惯，将神灵划分为自然神、始祖神、冥界神、生活守护神、其他俗神、行业神、道教诸神、佛教诸神等八个类别。
② 转引自李桂奎.人神之间[M].广州：广东教育出版社，2003：序言.
③ 乌丙安.中国民间神谱[M].沈阳：辽宁人民出版社，2007.

的宗教信仰,它们自创立后所宣传的思想教义对中国民众意识形态的影响是巨大的,且儒、道、佛三教合流,它们对中国民众精神信仰的影响如同空气弥漫一样。相对而言,中国民众中虔诚宗教徒的数量并不庞大,但民众宗教信仰的心理基础却很厚实。普通的社会民众对佛教或道教神仙的信仰行为带有较大的自由度和随意性,也带有鲜明的实用性与功利性。

对普通民众来说,所拜神仙的出身与地位、神属与神格并不重要,无所谓佛教的菩萨还是道教的神仙,在多数情况下,人们也分不清楚,亦无意去区分。人们关心的是:所拜的神仙能否给自己带来吉祥,能否帮助自己实现愿望,能否护佑自己消灾除祸。多数的民间信仰行为都带有"情急抱佛脚""现用现烧香""逢神就跪拜""见庙就磕头"的特点。如此一来,道教的"三清四御"、玉皇大帝、各位天象之神、神仙真人,佛教的如来佛主、四大菩萨、罗汉高僧等统统被人们请进神龛,奉之以"菩萨""老爷""娘娘",报以虔诚的叩拜。民众礼神拜佛,追求的是世俗物质生活的满足和个体精神的宣泄与愉悦。

中国民间信仰具有功利性、随意性、"泛神性"、多元性等特点。只要具备神力并能赐福驱邪的神灵都会被中国民众崇敬膜拜,由此,使得被列入中国民众民间信仰谱系的神仙神道人物众多,建构的神仙谱系呈现出混乱杂糅、复杂交织、难成一统的局面。

(2) 信仰观念的艺术呈现

多元化的中国民间信仰使得民众采取他们认为最适当的崇拜形式来表达对众神尊敬奉献的虔诚。在世代传承中,他们除了采取各种虔诚的崇拜礼仪去顶礼膜拜外,还借助绘画、雕塑等艺术表现方法创造了偶像崇拜的方式。承载着民众民间信仰和观念意识的民俗艺术,以丰富多彩的表现方式凸显着"崇神"这一有着广泛性表现的主题。例如,以绘画、版画的形式制作的神仙图像和雕塑神像,在家居供奉的神龛中占有重要的位置。

木版年画是民俗艺术花园中的一束绚丽的奇葩,也是"万物有灵"思想及民间各种宗教信仰的有形载体。因为民众的神灵信仰,木版年画中许多都是以神像为表现题材。中国的木版年画主要产于天津杨柳青、河北武强、河南朱仙镇、山东杨家埠、苏州桃花坞及四川绵竹等地。无论是出自何地的年画,神灵佛道均为其重要题材。

民俗艺术中的纸马是民众崇神信仰的重要体现。纸马又称"神马""马子""甲马""佛马""马纸""菩萨纸"等,是以佛道之神和民间俗神为表现对象。纸马神像画中常见的神祇形象有观音菩萨、门神、财神、灶神、土地神、福禄寿三星、八仙、和合

二仙等。纸马之所以被称为"马",乃其形义与马相关。清人赵翼《陔余丛考》曰:"然则昔时画神像于纸,皆有马以为乘骑之用,故曰'纸马'也。"因马与神像同绘而称"纸马"。纸马出现于中古时期,它亦圣亦俗,亦奇亦平,亦庄亦随,成为时越千载的俗信类民艺物品。早在北宋,就已出现专售纸马的"纸马铺",如张择端在《清明上河图》里就描绘了一家数开间门面的纸马铺,店招上写着"王家纸马";《梦粱录》也有如下记载:每到十二月岁末,南宋临安城里的纸马铺就印些钟馗、财马、回头马等馈送主顾,不仅为了感谢他们今年的惠顾,更为了拉住明年的生意。目前,纸马在江苏、云南、河北、河南、山东、陕西、湖南等省仍见传承。纸马的神祇体系十分庞杂,可分为道教系、佛教系、巫神系、神话系、传说系、风俗系等支系,并可作天神、地祇、家神、物神、自然神、人杰神、道系神、佛系神等类分①。纸马的构图方式亦千差万别,有独神图、主神加配祀神图、众神图,还有骑马图、配物图、加印符号文字图、带年历图、带边饰或顶饰图、配附生活场景图等等。

纸马作为请神、送神的凭依,专用于民间的信仰活动和礼俗仪典,一般在年节祭祀、寿诞礼俗、丧葬仪典、驱病消灾,以及讲经唱卷等俗信活动中应用。纸马在民间邀神祈愿的民俗活动中,有的用于张贴,有的用于飘撒,有的用于焚化。

民间剪纸、砖雕、木雕、石雕等也有许多以神灵为表现题材。如民间剪纸中常有天官赐福、三星高照、八仙过海等构图。专司赐福的大神天官,主管人间福、禄、寿的三位神祇,各显神通的八仙等是人们心目中崇信的神灵,也是民众期盼美好幸福生活的有形象征符号。

2. 尊先敬祖的艺术表达

"中国是标准的祖先崇拜的国家"②,在中国,存在着一种根本性的文化规范——尊先敬祖。祖先崇拜是中国民间信仰中的重要构成。《礼记·大传》云:"人道,亲亲也。亲亲故尊祖,尊祖故敬宗,敬宗故收族……"尊祖是因"盖古代社会,抟结之范围甚隘。生活所资,唯是一族之人,互相依赖。立身之道,以及智识技艺,亦唯恃族中长老,为之牖启。故与并世之人,关系多疏,而报本追远之情转切。一切丰功伟绩,皆以付诸本族先世之酋豪……"③中国的祖先崇拜对象包括集体祖先和个人祖先。集体祖先如华夏始祖黄帝,个人祖先是指各宗族中受崇拜的先人。祖先崇拜既包括有关的神圣之物如神龛、灵位、墓地、祠堂、宗庙,也包括系统的祭拜

---

① 陶思炎.中国纸马与日本绘马略论[J].民族艺术,2002(4):143-149.
② 卡西尔.人论[M].甘阳,译.上海:上海译文出版社,2004:109.
③ 吕思勉.先秦学术概论[M].昆明:云南人民出版社,2005:4.

仪式,如:家祭;逢过年、过节,祖先生辰、忌日,七月鬼节,家有大事在家祭拜祖先;春节、清明节、秋季扫墓祭拜、祠堂拜祭。祭祀、接祖、拜宗庙、敬家神时必须借助一些民俗艺术品来表达敬意,如纸扎、剪纸、纸马、面塑礼馍等。

  民间祭祖时,纸扎艺术①物品是表达对先祖尊敬与思念的重要物品。纸扎的亭台楼阁、屋桥轿马、文官武将等民俗艺术品仿真的造型、华丽的色调营造了祭祖的排场和氛围,寄托了人们对祖先的崇敬、对亲人的怀念、对神明的信仰。尽管许多扎制焚烧的明器具有封建迷信的成分,在破除迷信、移风易俗的时代发展中不少被摈弃,但由于祭祖尊先是千百年来民众的精神信仰和寄托,祖先崇拜是民众慎终追远、承前启后、光宗耀祖、敬尊孝长的心理体现,民众在丧葬、祭祖、祀神时,借助各种民俗艺术品来表达崇敬怀念祖先的活动才会传承延续下来。

  "祖有功、崇有德",民众在纪念人类共同祖先和个人祖先的同时,也在纪念着为人类的福祉做出过重大贡献的先人、贤人。历史上一些曾经有功于民族、有益于社会、有惠于人民的英雄人物、圣贤名哲以及某些帝王将相、地方贤达,如尧、舜、禹、老子、孔子、"潮神"伍子胥、"三闾大夫"屈原、诸葛孔明、关公、岳飞等,都被民众神化了,成为民众崇奉的对象;各行各业中曾有杰出贡献和重大发明的发明者也是民众的崇拜对象。

  民间素有"七十二行"或"八十八行",各行各业均有确认和崇奉的祖师和行业神:如农业神后稷、蚕业神嫘祖、马头娘等行业神,以及各行各业的行业祖师如木工行业崇奉的鲁班、造纸行业崇奉的蔡伦、理发行业崇奉的吕洞宾、漆画行业崇奉的吴道子、造酒行业崇奉的杜康、茶叶行业崇奉的陆羽等等。所有这些行业崇拜的目的有三:一是为了借前人的英明伟业光耀自己的职业与技术,以某某的真传弟子自居,求得一种历史与文化的肯定;二是为了求"神化"了的祖师相助和护佑,以克服行业风险,求得事业荣昌;三是借祖师的威信,以形成和维系本行业的形象、信誉、行规、章法与秩序,增强内聚力,以利发展。②

  民俗艺术承载了民众尊祖敬圣的精神信仰,在年画、剪纸、木石砖雕刻等民俗艺术品中表现甚多。如年画中的祖师之像,木版年画店或作坊长年刷印,以供各行

---

① 纸扎艺术是将扎制、贴糊、剪纸、泥塑、彩绘等技艺融为一体的民俗艺术。纸扎在民间又称糊纸、扎纸、扎纸马、扎罩子。纸扎艺术根据其性质用途和所用材料、工艺特点可分为灯彩、风筝、舞具(如狮子舞、龙灯舞、旱船、跑驴等的道具)和明器。《释名·释丧制》:"送死之器曰明器。"纸明器在宋代被称为冥器。用于丧葬和祭祀的明器是满足民众祭祀信仰心理及精神需要的一种形式,也是纸扎艺术的重要构成,它包括以下四类:一是神像,如入葬时焚于陵墓前的大件扎制品;二是人像,包括童男童女、戏曲人物、侍者等;三是建筑,如灵房、门楼、牌坊、车轿等;四是明器,包括饮食器皿、供品和吉祥用品以及瑞兽类。

② 胡潇.民间艺术的文化寻绎[M].长沙:湖南美术出版社,1994:110.

各业祀神之需。常见供奉的有儒家学说创始人至圣先师孔子(参见图1-9),木工业的祖师鲁班,成衣匠的祖师轩辕黄帝,造纸作坊供奉的蔡伦先师,造酒业供奉的杜康真人,画匠、油漆工尊奉的吴道子,文书胥吏敬奉的仓颉,医生祭祀的药王孙思邈,刻书、印刷匠尊奉的文昌帝君,靴鞋匠尊奉的孙膑真人,其他有剃头匠祀罗祖,茶叶铺祀陆羽,修脚医祀达摩等等。百工技艺、各有其祖,年画纸马店皆图刻其像出售,工匠艺人也恭敬祭奉,于一年四季择一佳日作为诞辰,在帷下香案之前,绘刻着祖师所发明的事物及工匠操劳的动作,以示不忘先师创业之难。

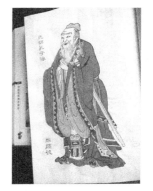

图1-9　杨家埠年画《先师孔子像》

(图片来源:2008年8月摄于山东潍坊杨家埠同顺德画店)

民俗艺术一方面体现了崇神尊祖的观念,充满了神秘和神圣,另一方面,崇神尊祖的民间信仰又借助众多的民俗艺术活动和民俗艺术品得以传承、宣扬和渲染。崇神尊祖的观念与民俗艺术是你中有我、我中有你,你借助于我、我反哺你的密切关系。崇神尊祖是民俗艺术的核心内涵之一,是民俗艺术呈现丰富多彩之态的内在精神信仰支柱。

## 二、护佑生命的伦理观

### 1. 礼赞生命、尚生重子

生命意识与繁衍意识是人类的基本意识。人类自身由何而来,是一个古老的"天问",它曾和天地万物从何而来这样一些需要由创世说来回答的问题一起,长期困扰着远古的祖先。远古的原始初民面对恶劣的自然生存环境、低下的社会生产力,无法用自己的智慧去圆满地解答它们,于是凭借想象、猜测创造出种种神话传说去自我圆融,并且用造型艺术的方式将它们表现出来。民俗艺术承载着人类远古祖先的世界观和生命观,是人类母体崇拜、生殖崇拜、自身生命崇拜的形象表现载体。

民俗艺术是揭示生命本原主题、高扬生命哲学的艺术,它对动植物和人类自身及至无生命的万千现象,都倾注着生命的活力,认为一切都是生生不息的,一切生命活动都是美妙无比的。为了求得人的繁盛与物的荣昌,人们崇拜生命现象,崇拜

创造生命的活动,更崇拜那创造生命的器官、物质和力量①。民俗艺术成了民众对生命关注、礼赞的形象载体,它重视生命,并用各种方式表现生命来源,这些内涵及特点是它相异于其他艺术形式的重要表征。

在民俗艺术中承载民众崇拜生命、尚生重子观念的作品甚多,表现的图案方式也纷繁多姿。如鱼戏莲、凤穿牡丹、龙凤和鸣、蝶恋花、扣碗、蛇盘兔等艺术造型出现在剪纸、面塑、刺绣、民间雕刻等各种民俗艺术中,这些造型构图多为以阴阳观念阐释生命现象,进而表现生命崇拜主题思想的展示。许多民俗艺术品成了求子、祈子意愿的表达、象征符号甚至是神秘道具。"麒麟送子"的图案出现在各地的年画、剪纸、民间雕刻中;陕北剪纸中大量出现的"抓髻娃娃"通身遍体都是生育符号,成了生育之神;佛教中观世音众多化身中本无"送子"化身,民间对子嗣的期盼衍生了被虔诚膜拜的生育神"送子观音";本是海神的天后妈祖也被赋予了主宰妇女生育的神力;手持弓箭朝天发射的张仙成为送子男神;道教中的碧霞元君(泰山娘娘)、送子娘娘、催生娘娘广被膜拜,其殿前的供祈子之人索取的泥娃娃备受青睐,被抱走后甚至被当作真娃娃一样伺候着,穿上彩衣,摆上饭菜②;河南淮阳人祖庙的泥塑玩具"泥泥狗"也是"真娃娃"的象征。人们借助民俗艺术来礼赞生命、期盼子嗣昌盛,同时对生命的期盼和礼赞也成为民俗艺术表达的重要内容和主题。

再如中国民俗艺术中对"葫芦③"形象的厚爱更是体现了生命崇拜、母体崇拜等集体观念和意识。干葫芦具有浮水和存储作物种子等特点,远古洪水神话传说中葫芦作为救生工具④与人类命运密切相关,再加上葫芦自身多子,又藤蔓绵延,生存与繁衍能力很强,由此产生了人因葫芦而生、人由葫芦而来的原始思维联想。由于远古初民原始思维主客体不分、泛灵论的认识和类比性思维特点,他们从希望

---

① 胡潇.民间艺术的文化寻绎[M].长沙:湖南美术出版社,1994:225.
② 邢莉.摇篮边的祝福:中国诞生礼[M].上海:上海文艺出版社,2001:56-57.
③ 葫芦被中国民俗学研究的泰斗钟敬文于1996年举办的"民俗文化国际研讨会"称为"人文瓜果",钟敬文认为葫芦文化是中华民俗文化中具有一定意义的组成部分。在陕西临潼姜寨、甘肃玉门火烧沟墓等地出土的新石器时代彩陶文物上有着许多葫芦的图案,反映了先民很早就将葫芦作为生殖崇拜的对象而赋予它创造和繁衍的意义。《诗经·大雅·文王之什·绵》说:"绵绵瓜瓞,民之初生,自土沮漆。古公亶父,陶复陶穴,未有家室。"其意为祖上先民都出自葫芦,子孙繁衍就像它的长藤结瓜,绵绵不断,反映了古代社会广泛流传的葫芦生人的种种神话故事的诗性记载。中国不少民族都有人起源于葫芦的神话,西南、中南地区许多少数民族如壮族、白族、佤族、傈僳族、布依族、水族、彝族等至今仍流传着葫芦神话,澜沧江边的拉祜族更是将葫芦作为民族崇拜物,将葫芦作为祖先的母体进行崇拜。闻一多在《伏羲考》中就人类起源、葫芦生人和洪水神话等做了详尽的考据考证。各地有与葫芦、瓜果有关的关于生命崇拜、祈求生命的民俗活动,如以求子为主题的江苏等地的中秋夜"摸秋"习俗,贵州等地的"偷瓜"习俗,土家族、布依族的中秋"偷瓜送子"等习俗。
④ 洪水神话是人类对一万年前后冰期结束后自然环境的回忆。与洪水搏斗需要救生和渡河工具。闻一多曾对四十九个洪水故事做了比较分析,在救生工具中葫芦占十七件,居诸救生工具之首。

人类繁衍种族的向往与祈愿出发,将葫芦作为人类生命现象和历史起源的一个解释,葫芦同时也成为人们期望多殖的灵物和崇拜对象。葫芦及由其衍生的瓜在民间信仰中承载了民众生命崇拜的观念,葫芦与瓜成为民俗艺术中民众崇拜生命、礼赞生命的重要象征物。如许多地方都有以"子孙万代""瓜瓞绵绵""宝葫芦""双葫芦"等内容为主题的葫芦剪纸、刺绣、雕刻、泥塑等民俗艺术作品。在汉族古老婚礼仪式中,多在新郎、新娘的衣被上写有"瓜瓞绵绵"或者绘有大小葫芦并写有"子孙万代"等文字,此乃多子多孙象征的信仰(参见图1-10)。

图1-10 被面《瓜瓞绵绵》

(图片来源:笔者自摄)

图1-11 剪纸《老鼠偷瓜》

(图片来源:中国幼儿教师网)

民间称鼠为"子神",在吉祥剪纸中老鼠皆有喻"子"之意,把老鼠和多籽的瓜组合在一起的吉祥纹样,象征丰收富贵、多子多孙(参见图1-11)。民俗艺术中还有用多籽的石榴、葡萄等图案来象征多子;用麒麟送子赞颂期盼美好的生命;用灯、烟火来寓意人丁兴旺、香火相传;有时还借助民俗艺术品作为求子的巫术工具,如河南淮阳人祖庙前的"泥泥狗"、泰山顶上道观中的"拴娃娃"(参见图1-12)。凡此种种都显现了人类对生命的重视,对子嗣昌盛、人丁兴旺的期盼。

图1-12 山东泰山道观的"拴娃娃"

(图片来源:转引自邢莉.摇篮边的祝福:中国诞生礼[M].上海:上海文艺出版社,2001.)

2. 驱邪退祟、守护生命

在茫茫世界中,原始初民在面对大自然中许多不可掌控的神奇力量、无法规避

的危险时,感到了深深的不安和恐惧,由此,他们将之联想为邪气和鬼祟,认为大自然中存在魑魅魍魉。为了能够驱除鬼魅和邪气必须借助一些手段和方式,民俗艺术品此时就成为民众驱邪退祟观念的象征物及其实在手段。它们为有鬼祟民间信仰并期待美好生活的人们而存在并流传着,守护着人类的居住空间和心灵空间,护佑着人类生命的平安。

(1) 守护居住空间

由于驱邪避恶意念的驱使,民众制作了许多民俗艺术品,将它们作为驱邪退祟的手段和这种观念的象征物,且将它们安排布置于现实的生活环境中,信奉并期待着它们发挥神力和神效。民众希望借助民俗艺术,为人类生命的安然生存构建一道道心理防线,由此获得安全感,从而拥有安全的生活空间和心灵空间。

住宅居第是人类的生活和居住空间,与人类的生存关系重大。民间信仰中鬼祟甚多,住宅居第于是成为人们煞费苦心要保护的重点空间,为此人们竭尽所能地忙碌着。凡是宅第路冲、水冲,屋主为求平安,会设置许多风水镇物以镇百鬼、厌灾殃。许多风水镇物是精美的民俗艺术品,如辟邪镇祟的各式石敢当、石狮、镇宅牛、镇宅猴、拴马桩等,它们是人类活动空间的第一道守护。

大门是住宅的首要门户,也是抵御鬼祟的重要场所。放置于大宅门前雕刻精美的石鼓,即门当,因鼓声宏阔威严,厉如雷霆,民众信其能辟邪;置于门楣上或左右的成双的砖雕或木雕的圆形短柱即户对,因是男性阳根的象征而具有了辟阴祟的威力;年画中的门神、老虎、镇宅的鸡王由于俗信而成为镇宅辟邪的象征物[1]。

门神是守卫门户的神灵,神荼、郁垒是我国最早的门神形象[2]。后来秦叔宝、尉迟敬德、赵云、马超、孙膑、庞涓、萧何、韩信、温峤、岳飞、孟良、焦赞等因为他们的勇猛、忠义而广受民众崇拜、赞赏,成了门神系列中的武门神。各种门神驱鬼辟邪、

---

[1] 汉代王充《论衡·订鬼》引《山海经》:"沧海之中,有度朔之山,上有大桃木,其屈蟠三千里,其枝间东北曰鬼门,万鬼所出入也。上有二神人,一曰神荼,一曰郁垒,主阅领万鬼。恶害之鬼,执以苇索以食虎。于是黄帝乃作礼以时驱之,立大桃人,门户画神荼、郁垒与虎,悬苇索以御。"今《山海经》无此文,唯《大荒北经》有"有櫰木千里"语,疑即"屈蟠三千里"之"大桃木"之属。晋代郭璞《玄中记》:"东南有桃都山,上有大树,名曰桃都,枝相去三千里,上有一天鸡。日初出,光照此木,天鸡即鸣,群鸡皆随之鸣。下有二神,左名隆,右名窔,并执苇索,伺不祥之鬼,得而煞之。"明朝《三教源流搜神大全》:"东海度朔山有大桃树,蟠屈三千里,其卑枝向东北,曰鬼门,万鬼出入也。有二神,一曰神荼,一曰郁垒,主阅领众鬼之出入者,执以饲虎,于是黄帝法象之,因立桃板于门户,画神荼、郁垒,以御凶鬼。此桃板之制也……"这些神话传说给后世留下了许多能够抵御鬼祟邪气的元素:桃、鸡、虎、宝剑、苇索、神荼、郁垒,这些元素成为民间信仰中驱避鬼祟的法器和象征物,也是民俗艺术中常见的驱邪退祟守护人类生命的图案构成和寓意象征所在。

[2] 南北朝时将神荼、郁垒直接画在桃板上。《荆楚岁时记》:"造桃板着户,谓之仙木。绘二神,贴户左右,右神荼、右郁垒,俗谓之门神。"也有人直接将神荼、郁垒的名字写在桃木上,省去了绘画的麻烦。

镇守门户(参见图1-13)。驱鬼捉鬼的钟馗形象在年画、剪纸等民俗艺术中的广为流传,更是为人类的生存空间增加了一道防护(参见图1-14)。

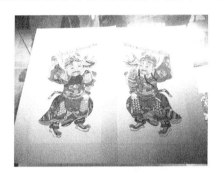

图1-13 桃花坞年画门神

(图片来源:2007年10月摄于苏州山塘街)

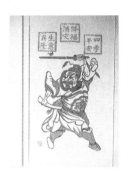

图1-14 桃花坞年画钟馗

(图片来源:2007年10月摄于苏州山塘街)

(2) 护佑儿童安全

婴幼儿的生命是脆弱、易受伤害的,在民间观念中,婴幼儿最易为鬼邪侵犯,因此人们便想尽一切办法来驱避鬼邪,以护佑儿童。人们为柔弱的儿童绣制了能辟邪纳福的虎头帽、虎头鞋、五毒背心、红裹肚等,在小儿玩耍的炕头放置了能够守护小儿的炕头狮。各地民众用各种民俗艺术品为儿童健康安全的成长构筑了安然的庇护空间。

山东荣成新生儿出门要携带避邪求吉面食①,其中有虎头、桃与葫芦,同时携带一桃枝,枝上拴红布,布上拴铜钱,人们认为这可以辟邪。

五月是古人认为的"恶月",五月五日(农历),更是恶月之"恶日"②。端午与夏至临近,这一时期,阳气最盛,各种蚊虫滋生,蛇蝎蜈蚣开始四处爬行。而五月五日乃"重五",五是阳数,重五也有"极阳"之意。中国传统文化讲究阴阳和谐,对于这种阳气极盛的日子一般认为不吉利,阴恶从五而生,恶疬病疫多泛滥,因此,这一天人们便插艾叶、挂菖蒲、喝雄黄酒、配香囊等,以驱邪辟邪。婴幼儿的生命安全在此际得到了特别的关注,民间五月端午衍生出许多习俗来护佑儿童。如给孩子挂五彩缕③(又叫"五色线""朱索""百索"),在荆楚等地民间还形成了"躲端午"的习俗,

---

① 邢莉.摇篮边的祝福:中国诞生礼[M].上海:上海文艺出版社,2001:107-108.

② 战国以来人们普遍认为五月是恶月,五日是恶日。《吕氏春秋》中《仲夏记》一章规定人们在五月要禁欲、斋戒。《夏小正》中记:"此日蓄药,以蠲除毒气。"《大戴礼》中记,"五月五日畜兰为沐浴",以浴驱邪。东晋大将王镇恶五月初五生,其祖父便给他取名为"镇恶"。宋徽宗赵佶五月初五生,从小寄养在宫外。《荆楚岁时记》说:"五月俗称恶月,多禁,忌曝床荐席,及忌盖屋。"可见,古代以五月初五为恶日,是普遍现象。

③ 五彩缕把阴阳五行的观念与五方崇拜意识结合在一起,红、黄、蓝、白、黑五种颜色的丝线,五色丝相互缠绕,象征着阴阳五行的交互有序运行,亦象征其相生相克的共存关系,因彼此相生相克,从而具有神秘的驱邪迎吉作用。

端午节这天，年轻的夫妇要带着未满周岁的小孩去外婆家躲一躲，以避不吉。各地的母亲们还为孩子精心准备各种以五毒图为象征符号的辟邪配饰，如五毒肚兜（参见图1-15）。

民俗艺术中的虎头枕（参见图1-16）、虎头鞋、虎头帽以及虎头围嘴等绣品都是擅长女工、心灵手巧的母亲们为孩子筑起的一道道心理防御阵线，这里面寄寓着对孩子的关爱、对邪毒鬼怪的抵拒。母亲们希望虎头鞋帽能如同保护神一样在孩子们的成长过程中护佑他们。

图1-15　五毒肚兜

（图片来源：中国庆阳香包网）

图1-16　虎头枕

（图片来源：2008年8月摄于山东潍坊杨家埠）

### 3. 以各种民俗艺术活动驱邪

民众驱邪退祟的思想，不但借助各种被赋予了驱邪功能的民俗艺术品及民俗艺术象征符号生动地展示着，而且还直接借助相关的民俗活动和民俗事象进行着，各种驱傩活动、傩舞傩戏和面具戏等即是明证。

远古先民对人类自身的疾病、瘟疫和死亡充满着疑惑不解和畏惧，以为是厉鬼侵入人体在兴妖作祟，所以要举行威壮宏大的仪式，带着可怖的面具、跳着激烈的舞蹈向妖魔鬼怪发起反击，从而达到驱鬼逐疫的目的。

傩是驱疫避邪的仪式，傩面具也由此成为阻挡退喝鬼怪的象征，从而起到了镇宅护佑生命的作用。吞口是云、贵、川、湘等省一些少数民族地区最容易看到的面具，吞口悬挂在房屋正门的上方。吞口有着与傩仪中的方相氏、神荼、郁垒等一脉相承的降鬼属性。吞口的造型一般都被设计为兽头或人面兽头状，嘴中插上一柄宝剑，粗犷豪放、狰狞恐怖，立眉竖目、怒目圆睁，双目炯炯、赫然有神，起着镇宅的作用（参见图1-17）。虎勇猛无畏，能吞食一切来犯的妖魔鬼怪。

傩舞、傩戏、傩面具驱鬼逐疫的目的仍然是为了给人类构建一个安全的生命生存空间，护佑人类的生命安全。

因此,无论是期盼生命的繁衍昌盛,还是护佑生命的安然生长,民俗艺术都在积极地发挥着作用。民俗艺术一方面因承载了民众驱邪退祟的民间俗信而在民众生活世界中被广泛使用,另一方面,民众驱邪退祟等民间信仰也因各种形式的民俗艺术品而被不断潜存并传承着。

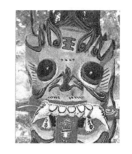

图 1-17　面具吞口

(图片来源:视觉中国网)

## 三、拙朴本真的审美观

民俗艺术作为反映民众日常生活世界的艺术表现形式,在艺术审美情趣表现方面,既不同于宫廷艺术的富丽堂皇,也有别于文人艺术的静远飘逸,呈现出拙朴纯真的乡土气息。民俗艺术拙朴本真的审美意蕴与它依存的民众日常生活世界有关,也与制作者的制作技能、审美情趣、造型构想、创作风格有关。

1. 拙朴的气息

民俗是俗文化的体现,与雅文化存在巨大的差别。民俗艺术反映的是民众生活文化,民俗艺术直面生活,具有浓郁的乡土气息和俚俗风味,简单通俗且质朴。

首先,从民俗艺术的制作主体来看,民俗艺术的制作主体包括手工艺人、匠人或普通民众。除少部分职业制作者外,大多数人是业余的、兼职的,是在闲暇之余应民俗生活之需而创作。大多数制作者都未经过严格的专业训练,他们是在耳濡目染、口耳相传、相互影响和自行创造中掌握了相关的制作技艺,技法上没有统一规定的模式,有时还有一般人不可企及的高难度技巧。

其次,从民俗艺术的制作条件和材料来看,简单、朴素。民俗艺术品制作的条件比较简陋,选取的制作材料也很普通平常,基本上是就地取材,因陋就简,不追求制作材料的昂贵与珍稀。普通的纸张、木头、石头、布匹、皮革、泥土、面粉、糖稀、瓜果、草、竹、柳、藤等都是民俗艺术能够依附的载体。

再次,民俗艺术的题材和内容来自真实而自然的民众生活,反映民众朴素的信

仰、愿望、理想、情趣等等。民俗艺术与民众日常生活世界的精神信仰、人生礼仪、日常社会交往等民俗活动密切交织，其制作目的主要是为了实现民俗活动时氛围营造的功效，因此，它从制作、用意、图式、技能到品评都与普通民众的世俗生活紧密相连，伴随着民众自我精神理想的追求而展开，反映了民众朴素的生产生活愿望和审美趣味。

最后，从民俗艺术的功用来看，民俗艺术主要是为了满足日常生活的物质功用和精神需求。普通民众的日常生活由于物质条件和社会经济地位的限制，一般比较质朴、简单、粗率，讲究经济实用。由此，为民众日常生活服务的民俗艺术把满足民众简单的精神生活和文化功用的目的放在首要位置上，不会也无法如同文人艺术那样精致纯粹，更不会如同宫廷艺术那样浮华烦琐。由于民间信仰缺少严密的逻辑和系统的论证，许多民间信仰崇拜行为仅是一遂心愿，求心安理得而已，因此，即使是用于各种祭祀、庆典的偏重精神信仰的民俗艺术品，也缺少严格的规范，它们只能是简单实用的。因此，乡村中那又黄又黑的龙、狮的布身与纹饰，粗糙简单，只要"形似"，只要能"舞"就行；那"跑旱船"道具用几块竹篾绑扎，几片彩纸裹糊，几笔颜色装饰就成。简陋的文化生活和精神享受决定了民俗艺术的拙朴、简单、实用的风格。

民俗艺术品没有华丽堂皇的外表造型，没有竭尽能事去展示精雕细琢的必要，民俗艺术处处透显着拙朴的审美特征，具有浓郁的乡土特色和生活气息。如各地的泥玩、泥塑、拴马桩石雕、炕头石狮、面塑礼馍、虎头鞋帽等均呈现浓郁的拙朴意趣。它们所用的材料是民众生活中常见的普通至极的泥土、石头、面粉、碎布，制作者多为质朴的农民、手工匠人和家庭妇女。这些俗民大众带着对美好生活的期盼，在业余闲暇之时，凭借自己的心灵手巧，在简陋的条件下，用拙嫩的手法，制作了一个个率真、随意、质朴的民俗艺术品，体现了劳动者艺术创作的质朴本色。

2. 本真的意趣

民俗艺术的本真性审美意趣来源于其生产制作者们对自然万物本真的思维认知方面。

民俗艺术与人类早期的生活、思维观念、认识能力交织在一起。由于民俗艺术内蕴的许多民俗观念已沉积于民族的共同心理，成为一种"历史记忆的意识运动"，通过口耳相传、心理影响、行为影响而具有了普遍模式性的特点。因此，民俗艺术较多地留存了人类幼年时代的思维痕迹和认知特点，尤其是在涉及天人关系、自然界的某些神秘现象方面。民俗艺术的制作者们将民俗观念艺术地物化，通过民俗艺术记录了人类早期本真原始思维和心象，他们创作的形象留存了他们对世界的

本真看法,充满人类童年时期的童真、本真,接近人类与自然世界最初的相依相伴相通的状态。

  在乡野民间,很多民俗艺术成了认知自然万物、感受天地与人的关系、表达本真朴素思维的形象载体,也成为人们日常生活的一部分。民俗艺术的制作者们以本真纯朴的思维、宽阔的心胸与天地自然万物拥抱,以质朴的认知联想、心灵感应将自然世界与他们的心中世界相通相连,一如人类之初。在古老中原文化浓厚的陕西、山西一带,剪纸、面馍等民俗艺术与普通民众的生活融为了一体,成了他们生活的语言和样式。在那块土地上生活的农村妇女,由于山高地远、极其闭塞的生活环境,她们"与外界的联络受到了限制;她们与大山相处着,内心宁静了,心里装上了细长的山路,装上了一片片土地,装上了山的阴阳向背和山里的一切,山的形便入其胸怀了。当她们几十年里在黄土里生存,在黄土里播种、劳作、收获,黄土的心性也与人相通了,从此黄土与人的身体连通了许多血脉。这关乎着她们的生老病死,关乎着她们的长相和创造力。人们的内心空间高远了、宽阔了,能包容万象,有了无限生机,她们因此生成了与内心、与万物交往的语言,也就是我们看到的她们的艺术,那种让我们深感陌生和惊奇的剪纸、面人、石刻、布艺等东西"①。这些心灵与天、地、山、水相通的纯朴民众,保留了人类原始思维的特点,他们制作的民俗艺术品体现了人类与自然的最初状态,没有烦琐的装饰、功利的追求,也远离了喧嚣的世俗社会,纯朴本真。

  民俗艺术的本真性审美意趣体现在艺术表现手法方面的本真和童真。

  民俗艺术制作人员的构成广泛,家庭主妇、民间匠人、游方艺人等是从事民俗艺术制作的主体。他们大多没有经过专业的训练,无法用精妙专业的艺术语言来表达他们的审美构想,于是在需要用艺术形象把自己的内心世界及进入视野中的审美对象表达出来之时,就会如同幼稚儿童和原始人类一样凭借他们对世界的所知去取像造型,表达并建构心目中的世界。尽管此际他们在认知能力与意识水平方面大大超过了原始初民与儿童,但他们在制作民俗艺术品时忠实于自己的心象,本真地模拟了他们内在的心理形象世界,他们的艺术表达方法如同孩童一样稚嫩、童真。

  陕西省延安市安塞区剪纸艺人白凤兰(1920—1990)把碗口剪成圆的,把碗底却剪成一条线(参见图1-18)。她说:"因为碗是在桌子上平放着的嘛!碗底不平怎么放得稳呢?碗口就是圆的嘛!"陕西省延安市安塞区剪纸艺人王占兰把侧面的

---

① 郭庆丰.纸人记:黄河流域民间艺术考察手记[M].上海:上海三联书店.2006:12.

老虎剪出两只眼睛,她这样解释:"老虎就是长着两只眼睛的嘛!哪能一只眼睛呢?"剪纸艺人王秀清剪了一幅《马吃草》(参见图1-19),画面上的牧童有三面脸,马长出几个头,他说:"牲口吃草不能光吃一个地方不动,一会儿吃这边,一会儿吃那边;娃要照看牲口吃草,光盯着一个方向咋成?"①

图1-18　白凤兰剪纸《大花碗》
(图片来源:转引自吕胜中.再见传统4[M].
北京:生活·读书·新知三联书店,2004.)

图1-19　王秀清剪纸《马吃草》
(图片来源:转引自吕胜中.再见传统4[M].
北京:生活·读书·新知三联书店,2004.)

这些民俗艺术制作者们有着孩童般童趣童真的构图思维,他们不仅是按照人的眼睛直观事物的某个侧面形象去表现事物,而且还按照眼睛多次所"见"到事物的多个侧面去把握、表现事物,他们不顾视点的变化或时空的转移而表现着事物的方方面面和视觉的局限,他们是依靠由某事物的各种感觉而形成的统觉和心象去认知和表现事物的。尽管使用这种表现手法而形成的艺术形象被透视法、明暗法看作是最不真实的,但实际上它们是最为真实的,因为它们源于创造者自己的心灵,没有半点背离人们"所知"的虚假成分②。

3. 以意驭形

民俗艺术是民俗观念的载体,民俗艺术的美学魅力源自其形象中蕴含的寓意,来自被象征的意义,来自意旨与形象奇特的结合。民俗艺术是典型的象征艺术,民俗艺术形象本来意义之外附加了由制作主体寄寓的象征意义,这些被寄寓的意义是象征艺术的生命、内蕴、玄机和主宰。象征艺术的创作大多是从意义出发而不是从自然原型出发的,"既然不是从具体现象出发,去从其中抽绎出一种普遍意义,而是从这种普遍意义本身出发,去使它反映到一个形象上,意义实际上就显现为真正

---

① 吕胜中.再见传统4[M].北京:生活·读书·新知三联书店,2004:110-111.
② 胡潇.民间艺术的文化寻绎[M].长沙:湖南美术出版社,1994:46-47.

的目的,对形象就要起统治作用,因为形象只是意义的显现手段"①。在民俗艺术中象征意义统治驾驭着艺术形象。

(1) 象征意义是民俗艺术形象的精神前提

黑格尔在他的《美学》著作中多次论及象征艺术中意义的地位,他说:"在各种比喻之中,意义本身总是前提,和它相对立的是一个与它有关联的感性形象,一般总是意义放在首要位置,而形象则只是单纯的外衣和外在因素";"意义是首先呈现于意识的,而意义的具体形象则只是次要的附带的东西,本身没有独立性,完全隶属于意义"②。

民俗艺术作为民俗观念和民俗文化意旨的载体,其意义是形象的精神前提。比如民俗艺术中庆寿祝福的"寿"主题与形象的结合方面,人类希望长寿,"寿"的命题与意义出自人类对自身生命规律和延年益寿愿望的总结和概括,"寿"主题的意义是作为思想前提而先存在,"寿"的象征艺术形象来自意义的创造,形象再进一步将意义加以发挥和具体化。由此,年画、剪纸、刺绣等民俗艺术中出现了"寿星图""南极仙翁""松鹤""寿桃""灵芝"等表征祝愿长寿的艺术形象。

(2) 意义观念选择和创造了民俗艺术象征形象

"象征决不是一种任意的选取或构造的符号,而是以可见事物和不可见事物之间的某种形而上学的关系为前提。"③可见事物乃为具象事物及其一看便知的本来意义;不可见事物即为能够从具体事项及其本来意义引申出来的象征意义,或象征手段与象征目的之间具有某种内在的而不是人们任意拼凑的逻辑联系。民俗艺术的制作者们就是以这种联系为条件,经常从象征意义出发,为象征意义找到或创作出适合它的象征形式。

驱邪避恶是民众民俗观念之一。由此观念和意义出发,民俗艺术的制作者创作并产生了许多驱邪避恶的艺术形象,这些艺术形象许多是由于象征意义的需要,叠加组合了相关的元素。例如年画中的"八卦镇狮"(参见图 1-20):肥硕的雄狮头,额上顶着一个八卦,两眼圆睁,威严地注视着一切可能与它直面的事物,龇露如钉耙般牙齿的血盆大嘴,横衔着一把宝剑。作为百兽之王的狮子的全身力量被集中到了头部,狮子本身就具备了驱邪镇宅的威风,民俗艺术的制作者为了充分展示这个艺术形象的威猛力量和凛然正气,在狮子头上加上了一个辟邪法宝——八卦,

---

① 黑格尔.美学:第二卷[M].朱光潜,译.北京:商务印书馆,1979:119.
② 黑格尔.美学:第二卷[M].朱光潜,译.北京:商务印书馆,1979:101.
③ 加达默尔.真理与方法:哲学诠释学的基本特征:上卷[M].洪汉鼎,译.上海:上海译文出版社,1999:94.

并让它那能够粉碎一切禽兽、怪异的利牙咬上一把宝剑,使自然的力量与神奇的力量、兽王的猛力与法宝的神力结合在一起。同样辟邪去恶的"吞口"的形象也是由意义选择,在怪兽的形象上叠加了八卦和利剑。人类由狮子、老虎对禽兽威慑的力量出发,赋予它们驱邪避恶的功能,并依据人们的意念将体现驱邪避恶的八卦、利剑等附加上去。

生活吉祥幸福是人们的追求。由"祝福""祈福"的意义出发,在剪纸、年画、砖雕、木雕、石雕、刺绣、面塑、布艺剪贴中选择了"蝙蝠""佛手"等形象来表达。在西方人眼中被作为邪恶的象征、凶恶之物的蝙蝠在中国民众的心中却一直是"福"的象征,也是表示祈福、祝福时常用的形象。民俗艺术作品中常见以"蝙蝠"为中心的吉祥图案:蝙蝠、桃子和两枚古钱寓意为福、寿、禄全;蝙蝠倒挂为福到;五只蝙蝠环绕一个寿字为"五福捧寿";威风凛凛的钟馗手执一把长剑抬头注视一只翩翩起飞的蝙蝠,画面意为"执剑蝠来"即"只见福来"(参见图1-21)。如若没有祈福的意义就不会产生这样的艺术形象。

图1-20 八卦镇狮　　　　　　　图1-21 只见福来
(图片来源:百度网)　　　　　　(图片来源:转引自贺绍俊,吉国秀.中国节·美绘版[M].
　　　　　　　　　　　　　　北京:中国少年儿童出版社,2006:158.)

有些民俗艺术的形象在自然界中本无原型,人们是从意义出发,根据某些象征意义的要求而创造出来的。比如,龙、凤、麒麟一类祥瑞之兽,它们形象的每一"部件"、每一因素、每一品性,几乎都是人们从意义出发,通过复杂的抽象联想而构造出来的。在构思和形象的审视过程中,虽然反复进行了由具象事物到抽象意义的比附、推论、联结、权衡,但整个创作却是在意义由抽象形态向具象形态的推移中完成的,是意义对原来外在于它的事项的整理、训化和再造[①]。

---

① 胡潇.民间艺术的文化寻绎[M].长沙:湖南美术出版社,1994:392-393.

(3) 意义为民俗艺术形象创造了更高的美学价值

象征艺术大大丰富了艺术形象的思想文化内涵,增加了民俗艺术的审美价值。民俗艺术的审美意蕴体现在形象、本义、引申意义或附加意义三个方面。人们在欣赏民俗艺术时必须经过形式美、本义美的审视跨向意义美的思索,再用意义美的情趣、韵味反过来整理、反观、润色、升华和再造作品的形式美与意义美,以至完全改变其原来的美学品格,而把它们转化为意义的美学符号。在"鲤鱼戏莲"的年画或剪纸中,展示给人们的绝不只是莲和鱼的形式美、鱼游莲下的生动情趣美,更为深刻、更为美妙的是人们寄寓其中的"莲里(鲤)生子"或"连生贵子"一类的生命崇拜意识和祈子意识。

在意义与形象的奇特结合中,民俗艺术的制作者们发挥了艺术想象力。他们在艺术创作中不按惯常思维和事物的形状去描绘事物、直陈意义,而是以多方面搜寻而来的与意义有曲折关联的可视形象去表达意义。为了避免平凡,为了更充分地表达作者自己的思想寄托,也为了使作品的形象既"中看"又"中意",民俗艺术的制作者们往往竭尽自己的才智,在貌似不伦不类的形象与无缘无故的意义之间找出或建立起相互联系,从而匪夷所思地将相隔甚远的东西出人意料地结合在一起,进行反常的类比①。于是,机智、奇巧、构思及创造凝结在民俗艺术中,不仅在感性形象上增添了美观,而且更在理性内涵中创造了无穷的韵意,常常形成了一种看不够、言不尽的美学意趣。

## 第四节　民俗艺术的传承

一、传承的基本方式

民俗艺术中造型类艺术的制作技艺和表演类艺术中的表演技艺的传承,与血缘、业缘、地缘有关。许多祖传的民俗艺术是在家庭或行业内流传,成熟的技艺一般都有严密的传承制度和保密制度。

1. 家庭血亲式

家庭式的技艺传承是民俗艺术制作技艺传承的主要方式。父传子、婆传媳、母传女是大多民俗艺术传承的基本方式。

中国是一个极度重视血缘关系的国家。民俗艺术的生产、制作、传承也多建构

---

①　胡潇.民间艺术的文化寻绎[M]长沙:湖南美术出版社,1994:399-400.

在血缘的网络中。民俗艺术的基本制作技艺、创作风格以及人才分布,在很大程度上都是以血缘为脉络的,主要是父传子承、母授女习,或婆授媳习。尤其是那些技艺精湛、风格独特的民俗艺术制作,如剪纸、木刻、刺绣、印染、雕塑、皮影等,多为家庭内传授。

剪纸艺术遍布中国各地,是流传分布最广的民俗艺术之一。剪纸的技艺多为家庭内传承。无论是黄土高原还是江淮流域,无论是东北大地还是珠江流域,都有很多家庭传承延续着剪纸的技艺。如扬州剪纸艺人老少"张三麻子"①,家传剪纸已经五代。南京剪纸现存的几位杰出艺人都是出自剪纸世家,如:剪纸艺人张方林是"金陵神剪"张吉根的儿子,他家的剪纸已传了四代;南京著名的剪纸艺术家马连喜(参见图1-22),其祖母马老太、父亲马志宏都是当年苏、皖、沪剪纸行业中闻名的艺人,"金陵神剪"张吉根少年时也跟从其舅父马志宏学过艺。

图1-22 南京著名剪纸艺术家马连喜

(图片来源:2006年5月摄于南京市民俗博物馆)

图1-23 潍坊杨家埠年画艺人杨福涛父子

(图片来源:2008年8摄于山东潍坊杨家埠同顺德画店)

各地木版年画的传承多为家庭式。天津杨柳青的年画世家"年画戴"画店从清乾隆年间传至现在已到第十九代;天津杨柳青"玉成号"霍家传人已传至第六代;陕西凤翔制作木版年画的"世兴画局"已传至第二十一代;佛山手工绘制木版年画的"冯均记"传至了第四代②。山东潍坊杨家埠"同顺德"画店的杨洛书是"同顺德"的第十九代传人,2002年被联合国教科文组织授予了"联合国民间工艺美术大师"。他的次子杨福涛从20世纪80年代开始从父学艺,因为很有悟性和艺术创作禀赋,如今较有成就。他是"同顺德"画店的继承人,他制作年画基本不求人,包括木工

---

① 因父子都曾出过天花,又都是排行第三,因而得名。由于父子俩的剪花样技艺在扬州一直是声名卓著,所以"张三麻子"的称呼成了退迩闻名的艺名。

② 冯敏.新春吉祥画:中国木版年画[M].哈尔滨:黑龙江人民出版社,2005:41-60.

活。他掌握了从起稿画样、雕刻木板、手工印刷到烘货点烟等全套技艺,尤其擅长刻板,如今"同顺德"画店的木版年画多为他的作品,他家的木版年画作品远销海外。2008年8月,笔者到杨家埠考察调研,慕名来到了"同顺德"画店,有幸与杨福涛进行了几个小时的访谈,他对他们家祖传的从未间断的年画制作工艺感到非常骄傲自豪,他也有强烈的意识将技艺在家庭中传承下去,他的女儿已经掌握了制作技艺,他的儿子尽管当时才十岁,由于从小耳濡目染,天天熏陶,对木版年画的传统技艺很感兴趣(参见图1-23)。杨福涛表示待儿子再大一些,这些祖传的技艺一定要儿子继承下去,因为这是他们祖宗留下的世代相传的技艺,无论如何都要传承下去。

刺绣技艺亦多为家庭内传承。苏绣之乡镇湖街道①(原为镇湖镇)位于太湖之滨,苏绣是当地一种群众性家庭副业,从十来岁的小姑娘,到七八十岁的老太太,几乎都会绣。在镇湖,沿袭着"母教女,嫂教姑"的刺绣传统。女孩从小就跟母亲学刺绣,上学时利用寒暑假来学习。"闺阁家家架绣绷,妇姑人人习针巧。"

民俗艺术的制作技艺在家庭血亲中的传承,使得家庭成为民俗艺术制作传承的空间,且不少是一家一户的单干,民俗艺术的制作技艺亦为各家的祖传技艺。

2. 作坊师徒式

民俗艺术技艺的另一种传承方式是行业里的师徒相传。当某一民俗艺术的生产制作从家庭副业发展到家庭主业,成为养家糊口的主要手段后,民俗艺术的生产制作就会扩大规模,从家庭内部生产发展到作坊化生产。当家庭人手不够时也就必然招收学徒和帮工,此际,民俗艺术制作技艺的传承就不会严格控制在直系血缘亲属之间了,技艺传授给学徒成为必然。

历史上木版年画繁盛之际,各个著名年画产地都有众多的从业人员。据有关记载,朱仙镇年画在最繁盛的时期曾有年画店300余家,技工数千人;苏州桃花坞木版年画极盛之际在雍正、乾隆年间,有艺人上万,画铺50多家;清乾隆、嘉庆年间,杨柳青年画发展到鼎盛时期,年画作坊遍及全镇,从事画业生产的农民艺人达3 000多人。在年画店从事生产制作的人员,他们通过拜师学艺、潜心揣摩,掌握了民俗艺术的制作工艺。

苏州桃花坞年画制作老艺人房志达是新中国成立前的最后一拨学徒工,他14岁进"王荣兴"学徒。当时入行有很正式的拜师礼,还要有介绍人作保,并有规书,

---

① 镇湖位于苏州高新区最西部,濒临太湖,三面环水。镇湖是苏绣的发源地和主要产地,苏绣在镇湖已有2 000多年历史。

写明不得偷东西、不得逃跑、三年为期等等。新进去的学徒半年内充当扫地、抹桌、替师娘看孩子、买买菜的杂役,并不接触正经的"生意",半年后才从帮着师兄们打下手开始,一点点地偷学。学徒们早上天不亮就要起来,扫地、烧饭、买酱菜、为师兄们泡茶、开店门,晚上一直要忙活到半夜,很是不易。

3. 现代教习式

(1) 学习班式

在1949年新中国成立后,民间工艺经历了行业协会、合作社、集体工厂发展的历史。其间,全国各地的民间工艺还举办了各种工艺学习班,招收学员学习技艺,这样的学习方式有别于传统的血缘系带和作坊师徒的技艺传承方式,是民俗艺术技艺传承的又一途径。

2008年8月,笔者曾到宜兴丁蜀镇考察紫砂工艺。在与国家级紫砂工艺制作大师徐秀棠的访谈中,笔者了解到,他的技艺来自1955年在紫砂工艺学习班的学习。目前,宜兴的紫砂工艺大师多为当年紫砂工艺学习班的学员。1955年至1958年,宜兴举办了好几期紫砂工艺学习班,打破了过去传统师傅教徒弟的方式。1955年紫砂工艺学习班招收的26个学生都是初中毕业生,具有一些美术功底,经过考试进入学习班,由宜兴紫砂行业的几位老艺人作为指导教师来教授紫砂制作技艺。这种学习班为紫砂行业培养了许多人才,也使紫砂制作技艺有效地传承下来。1958年时紫砂工艺学习班扩招,入门槛降低,招收学员近千人,学习班有"大跃进""放卫星"时代烙印,"一脚迈进大学门,三天学成工艺师",因此从扩招班学习出来的学员的技艺良莠不齐,这些学员后来大多回到乡村务农,但从20世纪80年代起,他们重拾技艺,成为宜兴紫砂行业乡村家庭作坊的主力军。

现代许多刺绣大师的技艺也多来自学习班的学习。比如中国工艺美术大师蒋雪英,她1933年出生于苏州胥口镇,自小就生活在家家户户架绣绷的浓郁氛围中,由衷地喜爱上了刺绣。1953年,苏州市郊区举办刺绣学习班,她时任胥口乡妇女主任,放着无量的政治前途,却软磨硬泡进了刺绣培训班深造,系统学习朱凤首创的"散套"针法,3个月后,进入苏州郊区善桥供销社刺绣部,负责刺绣指导、绣活发放,从此终生与刺绣为伴[①]。

(2) 学院式

当今许多民俗艺术濒危,为了更好地保护民俗艺术,民俗艺术的技艺传授走进了大学校园。

---

① 樊宁,程建中.蒋雪英,中日文化交流的使者[J].大经贸,2005(6).

如苏州政府将桃花坞木版年画确立为"需要保护的特殊传统工艺与技艺",2001年将苏州桃花坞木刻年画社整体划转到苏州工艺美术职业技术学院,从2002年9月起,该学院利用工艺美术教育的优势资源,通过自愿报名、择优录取的方式,遴选优秀学生进入"桃花坞木版年画研修班"。研修班采取"学院式"教育和"老师傅"言传身教相结合、理论基础知识与实践技能相结合的方式。与此同时,桃花坞木版年画工艺也正式进入学院"民间艺术与现代运用"专业课程设置中。苏州桃花坞木刻年画社自2001年"嫁入"苏州工艺美术职业技术学院后,桃花坞木版年画的绝技绝活传承方式从"传帮带"变成了在校培养,连续开办了"桃花坞木版年画研修班",年画社每年从苏州工艺美术职业技术学院在校生中遴选4位品学兼优的学生进入社内研修班学习,至2012年已有24名学员"学成出师"。苏州工艺美术职业技术学院主动引企入校,将传统工艺美术精神与元素融入现代艺术设计,形成了集保护继承、培育传人、研发创新为一体的人才培养模式。

为了更好地传承桃花坞木版年画,苏州工艺美术职业技术学院为有兴趣、有才华的年轻人提供借读学习机会,创新传承人的培养模式。1995年出生的小伙王晟航因为迷恋桃花坞木版年画,放弃了原本具有会计大专学历的学习机会。苏州工艺美术职业技术学院同意王晟航自费借读,他虽没有正式学籍,但能加入年画社的"桃花坞木版年画研修班"。学院为他量身打造课程学习计划,年画技艺由年画社老师亲自传授,文化课跟随学院普通学生插班学习。此外,年画社的国家级非物质文化遗产代表性项目代表性传承人房志达还专门收王晟航为徒,悉心指点他从零开始学起[①]。

天津工艺美术职业学院2007年招生专业中的综合绘画艺术专业,培养目标是培养具有较高绘画技能和创作技能,懂艺术设计、懂材料和制作能力的多种技能复合型人才。经过三年专业学习,这些学生能胜任大型壁画、装饰画、油画、年画和民间美术工艺品的设计制作。

在传统文化、民俗艺术越来越被重视的当今,承担文化传承和人才培养重任的高等学校和各种职业技术学院都进行不少主动探索,并有了积极举措:将民俗艺术纳入艺术学研究、艺术设计等专业的课程中,将民俗艺术制作者请入课堂,传授技艺,指导学生。这样形成了民俗艺术传承的一种当代方式——学院式。

家庭血亲式和作坊师徒式是传统社会技艺的主要传承方式,具有极大的封闭

---

① 袁艺.迷恋桃花坞木版年画 小伙自费借读学手艺[EB/OL]. http://sz.jschina.com.cn/whsz/jrzx/201303/t1162471.shtml.

性和保守性，具有家庭私密性的特征，这样就使得某些技艺的兴衰流变，依艺术传人的命运而转移，人在艺盛、人亡则可能艺息，艺术的传承没有一个广泛交流、精益求精、健康发展的机制保障。在当今民俗艺术生存空间日渐萎缩之际，现代教习式——学习班式和学院式的技艺传承，打破了传统技艺传承的封闭狭隘性，这是新时代出于保护并发展优秀传统文化的目的而产生的新的传承方式，是为了保护并发展势衰且濒危的民俗艺术制作技艺而采取的保留骨血、再造传人的积极探索，亦是政府和社会力量介入民俗艺术传承发展的有力举措。

## 二、传承永续的关键所在

### 1. 社会需求的存在

需求是民俗文化产生的内驱力。需求是人的第一体验，时间不停地带来各种迫切的需要——饥饿、爱欲、空虚、恐惧。美国现代社会学的开创者萨姆纳（1840—1910)认为"民俗是为一时一地的所有生活需求而设"。创造民俗的动力来自生活需求[①]。需求亦是民俗艺术存在的前提，更是民俗艺术传承生灭的关键因素。民俗艺术具有满足物质生活和精神生活需求的功能，民俗艺术只有满足人类的需求，才能得以生存并传承。由于民俗艺术是日常生活艺术，民众日常生活的需求是它们依附的土壤和生存的前提。在传统社会中，民俗艺术的实用性和审美性极大地满足了民众日常生活的需求，因此民俗艺术需求量大，其生存土壤甚为肥沃，各种民俗艺术得到了极大的发展。在民众的日常生活、人生礼仪、喜庆节日、社会交往中无处不见剪纸、年画、面塑、刺绣、布艺、砖木石雕等民俗艺术的身影。

如今，随着社会经济的发展，人类物质生活有了极大改善，生活物品丰富多样，居住空间变化巨大，人类的需求发生了新的变化。许多传统生活物件已退出了历史舞台，这使得现代民众对民俗艺术的需求变小，民俗艺术的文化空间也随之缩小，甚至是消失了。"皮之不存，毛将焉附？"有些民俗艺术因为在现代民众生活需求中变得无关紧要或无处立足，因此面临濒危或消失的境地。比如天津杨柳青年画中"缸鱼"的生存问题，自来水的使用让传统储水缸彻底退出历史舞台，原来贴于水缸上的"缸鱼"也失去了实用主体。著名的天津杨柳青年画"玉成号"画庄第六代传人霍庆有在解释木版年画的衰弱时说："比如缸鱼，曾是杨柳青年画的一个重要版本，可是现在都喝自来水了，哪家还能看到缸呢？没有了缸，你怎么画缸鱼？"[②]

---

[①] 转引自高丙中.民俗文化与民俗生活[M].北京:中国社会科学出版社,1994:179.
[②] 冯敏.新春吉祥画:中国木版年画[M].哈尔滨:黑龙江人民出版社,2005:137.

由于需求是民俗艺术生存的前提,当时代变化,物品丰富,能替代民俗艺术实用性功能的物品愈来愈多时,民俗艺术实用性功能随之萎缩。然而,民俗艺术审美性特征永恒存在,愉悦并滋养人类精神世界的功能依旧强大。因此,当前若要民俗艺术较好地生存,必须深挖民俗艺术文化内涵,发挥民俗艺术满足民众精神需要的功能。

　　2. 经济利益的驱动

　　民俗艺术中有一部分是因逢年过节自娱自乐而生产制作的,而相当多的民俗艺术制作已职业化和半职业化,民俗艺术品的制作和民俗艺术表演成了谋生的手段和贴补家用的副业。如游方艺人和民间作坊,均是为了养家糊口获得经济回报而在从事民俗艺术的生产制作。

　　沈从文先生早年写过一篇《塔户剪纸花样》的文章,详细记叙了旧时家乡的剪花风情:"由浦市赴凤凰的老驿路上,就有这么一个小村子,名叫塔户,地方属沅水中流泸溪县管辖……约三十户人家。他们数十年如一日,把生产品(剪纸花样)分散到各县大乡小镇上去,丰富了周围百余里苗、汉两族年轻妇女的生活。它的全盛时期,一部分生产品还由飘乡货郎转贩行销到川黔邻近几县乡村里去,得到普遍的欢迎。"沈从文先生所说的"塔户",即今天湘西泸溪县踏虎乡,也是"凿花"之乡。当地流传着这样一首民谣:"嫁女要嫁剪花郎,肩挑担子走四方,出门身上无银两,回来银子用箩装。""剪花郎"即当地的剪纸艺人。这种挑着担子,游走四方,出售花样的艺人多为男性。他们靠手艺挣钱致富,又能为妇女们提供美丽的绣花底样,丰富她们的生活,故而备受崇拜。

　　对职业的民俗艺术制作者来说,能否获得足够的经济回报来养家糊口是他们是否从事民俗艺术制作的决定性因素,历史上如此,当今市场经济下更是如此。许多民俗艺术技艺的传承面临困境源于经济原因。民俗艺术的生产是手工制作,费时费力,回报不高,养家糊口不易,而现代创业挣钱的渠道较多,因此许多老艺人的子女不愿重操祖业,纷纷转为他业。开封朱仙镇艺人张廷旭说到自己的儿子不愿学年画手艺,一脸的无奈:"这孩子一得空儿就溜,说干这个挣钱少,不如出去打工。"[①]

　　经济报酬的高低是民俗艺术制作生产的指挥棒。当市场需求大,民俗艺术制作生产可获得较高经济回报时,就会有不少人重拾祖业,再次转行。比如笔者在著名年画产地潍坊杨家埠访谈时得知,民间工艺美术大师杨洛书的长子杨福江从小

---

① 冯敏.新春吉祥画:中国木版年画[M].哈尔滨:黑龙江人民出版社,2005:156.

学习刻板,以印制门神、灶马见长,可前些年并没有从事年画生产制作,近年由于杨家埠年画的生产制作能带来较好的经济回报①,所以重新回到年画制作行业中,已分立了"同顺兴"画店,从事年画制作。

四川绵竹年画制作大师陈兴才与儿孙们的年画制作也生动形象地说明了经济利益对民俗艺术制作的决定作用。陈兴才②曾是绵竹年画年龄最大的当代民间艺人。历史上,绵竹年画曾有过辉煌的昨天。鼎盛时期一个县仅年画艺人逾千人,随着农耕文明的消退,年画这一特有的民间文化艺术也逐渐走向衰落。时至 21 世纪初,全市从事年画制作的家庭仅有陈兴才一家。十多岁便师从父亲学习年画制作的陈兴才将一生精力都放在了年画上。他年轻时,陈家的年画人物逼真、色泽艳丽,在全县乃至整个川西平原上都小有名气。社会发展了,喜爱他那一张张薄薄的宣纸年画的人却渐渐少了。靠制作年画,陈兴才已经供养不起一家老小,他只得放下画笔,提起锄头,只在闲暇之际雕刻木板。20 多年前,陈兴才将自己的一手绝活教给了两个儿子,二儿子陈云禄由于制作年画的技艺出众,被绵竹市年画博物馆聘去专司对年轻艺人的技术把关。而长子陈云富却因十多年前,耐不住年画市场凄凉,改行做了木匠,现在依然是一名普通的农民。"我 80 年代初在街上卖一天年画,连饭钱都挣不回来,只得做木匠挣点养家钱。没想到今天年画又成了宝贝。"为了弥补自己未继承祖业的缺憾,陈云富态度坚决地要求儿子陈刚跟爷爷学习年画制作。2002 年,在广州打工的陈刚被父亲强制召回时,还满腹怨气。如今年画市场的好转让陈刚看到了希望,他努力进取,成为绵竹年画圈内小有名气的人物,被誉为绵竹年画南派的第九代传人。他将画年画作为自己的职业和事业,认为年画"感觉比较民间一点,能吸引我。我把它作为我的事业了,就是想把这种古老的传统文化继续传承下去。这也是一种赚钱的方式,一年卖得了一万多块钱,在农村反正比打工要好"。他也想和爷爷一样,一生做年画③。陈兴才的另一位孙子陈强在接受华西都市报记者采访时说,"我 18 岁跟着爷爷学画,此前搞过销售,做过保洁",他在外面打拼了一阵子,没有啥子起色,后来看到年画也能卖钱,就回来了。"当时回来学画年画,只是觉得是一种谋生的手段,并没有想到传承这个上面来"。绵竹是 2008 年汶川地震十大极重灾县之一,大地震中,年画村大量制画工具、资

---

① 2008 年 8 月在与杨洛书次子杨福涛的访谈中获知,他家每年仅年画生产制作就可有十万元的收入。
② 陈兴才,绵竹年画南派传人,国家级非物质文化遗产项目代表性传承人。其善画仕女童子,风格清新雅致。近 80 年的年画生涯里,他亲手制作的年画已远销到东南亚、美国、欧洲等国家和地区。他于 2012 年 10 月 15 日 14 时 20 分辞世,享年 93 岁。陈兴才有 8 位子孙继承了绵竹年画这一传统工艺。
③ 沈泓.绵竹年画之旅[M].北京:中国画报出版社,2006:170-178.

料、雕版及年画商品遭到损毁。2011年,灾后重建的年画村在苏州桃花坞年画机构的援建下得以新的发展,2011年4月19日获得"国家AAAA级旅游景区"称号。村里很多人家办起了年画作坊。在地震中不幸失去右臂的李丹正式拜陈刚为师,学习年画。不久,李丹一家也开上了家庭年画作坊。李丹说,以前家里是靠务农为主,现在家里的主要经济来源就靠年画坊。

因此,当民俗艺术作为谋生手段时,市场规律那只"无形的手"便会指挥并决定着民俗艺术命运的兴衰。能否得到合理的经济回报,能否让民俗艺术的传承人、制作者得到应有的社会肯定,是民俗艺术生产制作的强大驱动力,亦为民俗艺术生灭的关键因素之一。

3. 政府保护的支撑

在民俗文化的发展过程中,政府力量的介入对民俗文化的发展影响甚大。国家政权的倡导或禁止,往往会左右着民间的民俗活动。民俗艺术的生存发展与国家的政策导向、行政措施关系密切,政府的倡导会给民俗艺术提供良好的生存环境。

如今,随着社会全球化和现代化的发展,民俗艺术生存的传统文化土壤已不复存在,民俗艺术自身的传承机制也被打破,许多民俗艺术品种或灭绝,或濒危。在民俗艺术面临如此艰难险境之际,依靠民间艺人的自觉自救或民间力量的救助已难挽局势,此时,只有政府力量的介入才能真正挽救濒危民俗艺术遭遇灭绝的命运。保护濒危的民俗艺术也是政府不可推卸的职责之一,因为任何政府都应该对民族文化的发展负责,为民族的历史和未来负责,民俗艺术中蕴含着民族的历史文化,保存着民族的文化认同,影响着民族的未来发展。历史学家章开沅[①]说,一个民族记住了自己的历史,就决不会衰落;要是遗忘了自己的历史,就必然走向衰落乃至灭亡。因此,民俗艺术能否被保护留存,反映着一个国家对待民族历史和民族未来的态度。

政府通过立法或行政手段,可对民俗艺术进行全方位的保护。全方位保护包括对民俗艺术样式、内涵的保护,对濒危民俗艺术传承人的保护,同时也包括对民俗艺术文化生态环境的保护。

对民俗艺术的保护是对文化多样性的保护,只要政府力量积极介入,给濒危民

---

① 章开沅生于1926年,中国历史学家,浙江吴兴(今湖州市)人。1984年至1990年,曾任华中师范大学校长。主要从事辛亥革命研究,兼及中国资产阶级、中国近代文化史研究,近年则致力于中外近代化比较研究。

俗艺术品种如"国宝熊猫"般的保护,给民俗艺术的传承以强力支撑,就可以营造民俗艺术生存的文化环境。国家对民俗艺术的保护首先要摸清家底,普查民间老艺人及民间传统绝技,通过种种抢救新措施使得传统绝技不至于随着民间老艺人的过世而消失。即便是一些无法在现代社会找到生存空间的民俗艺术,也可通过政府之力,对有关实物资料进行保护,同时对民俗艺术制作技艺和生产过程详尽的文字和视频资料进行留存,为即将灭绝或濒危的民俗艺术留下样本和骨血,以便未来之需。

### 三、传承人的地位和作用

民俗艺术是靠人来传承的,具有显著的"以人为载体"的特征。传承人是民俗艺术的主体和灵魂,只有传承人代代相传,民俗艺术才会生生不息;掌握民俗艺术制作技艺的传承人,是民俗艺术能够保存下来的基础。

保护传统民间文化,说到底是保护"人",对民俗艺术和非物质文化遗产的保护,关键在于对拥有技艺的传承人的保护。

冯骥才[①]认为:"认定传承人是保护民间文化的重要形式,保护了他们才能保护民间文化,否则只能感叹人亡歌息、人亡艺绝的悲哀。""无数的民间老艺人在无声无息地逝去。作为民间文化的携带者,他们的走,是一种中国民间艺术的断绝。"[②]因而有关部门应该投入足够的人力、物力来保护高龄的文化传承人,或为他们的工艺留下录音录像视频资料以供后来者学习,或为他们寻找合适的接班人,或创造优厚条件吸引他们的后代继承家业。有了今天的继承者,就意味着有了明天新的传艺人,这样才能使得民俗艺术薪火相传。

### 小结

民俗艺术与民间艺术、非物质文化遗产、大众艺术、民艺等概念有联系,也有区别。民俗艺术是具有自己独特内涵的艺术形式,它突出崇神敬祖、尚生重子、驱邪求吉等民俗观念的内涵,具有集体性、模式性及传承性特征;它突破了民间艺术下层性的空间限制,是全社会都在享用的生活文化艺术;它是与民众日常生活密切相

---

① 冯骥才.浙江宁波人,1942年生于天津。中国当代作家、画家和文化学者。现任国务院参事、天津大学冯骥才文学艺术研究院院长、国家非物质文化遗产专家委员会主任、中国传统村落保护专家委员会主任等职。
② 刘佳.冯骥才:文化是情感的载体[EB/OL]. http://culture.people.com.cn/GB/1086/2393807.html.

关的"活态艺术",包括传统的民俗文化艺术,还包括正在形成的和未来还会产生的具有延续性、模式性特点的生活文化艺术。民俗艺术散发拙朴的气息、体现本真的意趣,重象征寓意,以意驭形。

民俗艺术的类型包括造型类、表演类、语态类民俗艺术。民俗艺术传承的基本方式是家庭血亲式、作坊师徒式和当代教习式。民俗艺术制作技艺的传承人是民俗艺术存在的基础,而民俗艺术的传承永续的关键在于社会需求的存在、经济利益的驱动和政府保护的支撑。

第一章　民俗艺术的基本范畴

# 第二章 民俗艺术的保护与应用需求

## 第一节 民俗艺术的生存困境

### 一、民俗艺术面临的困境

随着全球一体化趋势的加剧和现代化进程的加快,民众生活方式较传统社会发生了巨大的变化,传统民俗文化所依存的生活土壤已不复存在,民俗艺术生存的文化生态环境遭到亘古以来最大的变化。许多古老民间艺术面临着断层失传的威胁,民俗艺术也日渐式微,民族文化多样性受到前所未有的挑战。

1. 品种数量锐减

民俗艺术包括剪纸、年画、纸马、泥塑、面塑、纸扎、灯彩、砖雕、木雕、石雕、傩舞、傩戏、龙灯舞、狮舞、皮影、木偶戏、民谣、谚语、谜语、民间传说、儿歌等。民俗艺术的构成品种繁多、数量巨大,它们伴随着人类的生存生产,散布于民众生活的各个时段和角落,丰富滋养着人们的日常生活和精神世界。而如今,有不少传统民俗艺术进入了濒危状态,还有许多民俗艺术的品种和数量锐减,且有相当多的传统民俗艺术从当前的现实生活消逝了。

国务院 2006 年、2008 年、2011 年和 2014 年公布了四批国家级项目名录(前三批名录名称为"国家级非物质文化遗产名录",《中华人民共和国非物质文化遗产法》实施后,第四批名录名称改为"国家级非物质文化遗产代表性项目名录")。共计 1 372 个国家级非物质文化遗产代表性项目中[①],可见许多民俗艺术的身影。它

---

① 2006 年 5 月 20 日,国务院在中央政府门户网上发出通知,批准文化部确定并公布第一批国家级非物质文化遗产名录。其中包括白蛇传传说、阿诗玛、苏州评弹、凤阳花鼓、杨柳青木版年画等共 518 项。2008 年 6 月 14 日,国务院发布了第二批国家级非物质文化遗产名录(共计 510 项)和第一批国家级非物质文化遗产扩展项目名录(共计 147 项),其中包括高邮民歌、陕北民歌、梁山竹帘等。2011 年 6 月 10 日,国务院批准文化部确定的第三批国家级非物质文化遗产名录(共计 191 项)和第二批国家级非物质文化遗产名录扩展项目名录(共计 164 项),并对外公布。

们被列入名录,一方面反映了它们的历史文化及艺术价值,另一方面也如实地显现了它们的生存现状。例如木版年画。在木版年画鼎盛的明清时代,木版年画作坊几乎遍及大江南北、黄河上下的各个地区。

如今木版年画进入了濒危的状态,许多地方的年画已绝迹,目前仅有天津市杨柳青木版年画、河北省武强木版年画、江苏省苏州市桃花坞木版年画、福建省漳州木版年画、山东省潍坊市杨家埠木版年画、山东省高密扑灰年画、河南省开封市朱仙镇木版年画、湖南省隆回县滩头木版年画、广东省佛山木版年画、重庆市梁平区梁平木版年画、四川省德阳市绵竹木版年画、陕西省凤翔木版年画留存下来,并被列入了国务院颁发的第一批国家级非物质文化遗产名录。各地各个时期品种丰富的木版年画作品,现多散见于国内外的博物馆和木版年画爱好者家中,而在各现存的年画作坊中仅能看到极少部分。

2. 技艺失传、后继乏人

民俗艺术传承的社会基础是民众共同的心理感受和审美体验,而生产制作民俗艺术的相关技艺,其传承则以民众口传心授、家庭内部传授为主。如剪纸、面花礼馍、老虎枕、虎头鞋帽、五毒肚兜、香包、荷包等,这些都是心灵手巧的家庭主妇们在闲时业余的制作,多为母传女、婆传媳;炕头狮、拴马桩等石头雕琢技艺、皮影制作技艺、泥塑泥玩制作技艺等亦多为父传子的家庭传授。即便是以民俗艺术创作为业的各类民间手工艺作坊,如年画生产作坊、灯彩制作作坊等,它们的创作传承也是以裙带关系网络联系起来的血亲群体为基础的。

以血缘系带为线索的技艺传承方式,使得某些技艺讲究、难度较大的民俗艺术制作在形成独特风格的同时往往也具有某些保守性,其兴衰流变的情况依艺人传人的命运为转移。当前时代发生了巨大变化,民俗艺术依存的社会基础和人类的生活空间及思想亦随之而变迁。市场需求的萎缩、人们生产生活方式的变化,让民俗艺术的生存有了危机,许多民俗艺术及制作技艺也流失了。掌握民俗艺术制作技艺的传承人在锐减,而且目前许多技艺传承人的年岁偏大,且后继乏人。2007年6月3日,中国文学艺术界联合会(简称"文联")、中国民间文艺家协会(简称"民协")命名了首批中国民间文化杰出传承人,这166名传承人中60岁以上的有109人,80岁以上的有18人,年纪最大的纳西族东巴舞蹈传承人习阿牛已经93岁,还有两位老人在申报过程中即已辞世[①]。许多民俗艺术都面临着失传的危机。

---

① 黄维. 首批中国民间文化杰出传承人揭晓[EB/OL]. http://culture.people.com.cn/GB/22219/5815196.htm.

以年画为例,可见民俗艺术的传承危机。木版年画是一项综合的民间作坊式艺术,需要经过勾、刻、印、画、裱等多道工序才能制作出来,目前能完整制作真正的木版年画的艺人已经寥寥无几。老艺人年事已高,经验虽多而精力不足,而现代年轻人多数不愿从事此业,就连年画艺人的子女也很少子承父业,许多技艺面临失传的危险。

全国十二个被列入首批非物质文化遗产名录的年画基地都普遍存在着老字号店铺传承人后继无人的情况。具体情况如下:

开封朱仙镇历史上最盛时从事木版年画制作的有300余家,技工数千人,年画的年销售量达百万张以上。1983年经批准成立"开封市朱仙镇木版年画出版社",1987年经批准成立"朱仙镇木版年画研究会",1993年聘请专家学者成立"朱仙镇木版年画研究院"。2005年,朱仙镇木版年画出版社有职工7名,朱仙镇木版年画一条街上,有印制生产作坊20多家,从业人员150人。尽管如此,如今掌握雕刻印刷朱仙镇木版年画技术的艺人人数依然很少,年画艺人刘金禄是朱仙镇唯一能用祖传植物配方配制出各种颜料的传人[①]。

杨柳青木版年画是我国北方流传最广、影响最大的一种民间木刻画。它继承了宋、元绘画的传统,吸收了明代木刻版画、工艺美术、戏剧舞台的形式,采用木版套印和手工彩绘相结合的方法,"半印半画",先用木版雕出画面线纹,然后用墨印在纸上,套过两三次单色版后,再以彩笔填染。杨柳青木版年画既有版画的刀法韵味,又有绘画的笔触色调,构成与一般绘画和其他年画不同的艺术特色。2007年6月5日,经文化部确定,天津市的霍庆顺、霍庆有、冯庆矩和王文达为杨柳青木版年画代表性传承人。据中国民间文艺家协会组织的中国非物质文化遗产抢救项目组的调查,一度是杨柳青木版年画最为繁盛地带的杨柳青镇南乡36村,如今仅剩下几位健在的杨柳青木版年画老艺人。有的因身体原因已放弃了年画创作,有的仅在春节期间制作几百幅年画以怀旧。目前杨柳青年画中的"十二色缸鱼"的绘制面临后继无人的处境。"十二色缸鱼"技艺传人王学勤老人绘制缸鱼年画已60年,他所掌握的绘制缸鱼的十二道色、十三四遍工序的绝技却后继无人。

苏州桃花坞木版年画有500多年的历史,独秀于江南,苏州桃花坞一带是我国南方的年画中心,曾年产百万张以上,行销全国各地,甚至传入了南洋、日本等地,影响了日本的浮世绘。作为当代苏州桃花坞木版年画代表的苏州桃花坞木刻年画社,成立于1956年,几经周折后,到2000年画社陷入困境,濒临破产。2001年9

---

① 沈泓.朱仙镇年画之旅[M].北京:中国画报出版社,2006:133.

月,苏州市政府经过协商,将苏州桃花坞木刻年画社并入苏州工艺美术职业技术学院。曾经名满天下的苏州桃花坞木刻年画社亦面临传人"断档"的处境。桃花坞木版年画传人中仅有房志达等四位老人受聘于年画社,且年纪都已是七十岁开外了。再往下就是学艺不到5年的20多岁的年轻"学徒"。苏州桃花坞木刻年画社社长钱锦华认为:"传人的年龄结构十分不合理。一个成熟的年画刻版或印刷师,都需要经过多年磨炼,才能拿捏好手里的功夫,掌握精湛的技艺。当老传人已无法工作,年轻一代还没能完全掌握技艺、担当传承重任时,桃花坞木版年画就要失传了。"①

河北武强木版年画同样面临传承危机。2006年,据时任武强年画博物馆馆长郭书荣估计,整个武强县,勉强称得上年画艺人的还剩148人,其中能刻版的仅10余人,而真正精通的已经超不过4个人。武强年画界的年轻一代中,懂行的人已经是凤毛麟角。随着老年画艺人一天天减少,年画这门古老的民间文化遗产,面临着断代和灭绝的危险。

四川绵竹木版年画历史上曾经非常辉煌,鼎盛时期一个县仅年画艺人逾千人。尽管绵竹拥有中国最大的年画博物馆,绵竹年画也进入了产业化发展时期。但绵竹传统年画同样面临市场萎缩、传承乏人的危机。四川绵竹何氏店号是绵竹木版年画的老字号,掌握制作年画的精湛技艺,其传承人何青山在世时很有影响力。可是,何青山老人去世后,其儿孙纷纷歇业改行。从此,何氏店号年画技艺后继无人。2008年"5·12"汶川大地震造成重创的城市名单里,以传统木版年画著称的绵竹赫然在列。地震后,藏有大量年画精品、绝版年画及雕版文物的绵竹年画博物馆变成危房,年画天堂的现状让人怅惘、神伤。绵竹木版年画面临着比市场萎缩、后继乏人更为严峻的考验②。

湖南滩头木版年画至今已有200多年历史,鼎盛时整个滩头镇都在生产年画。民国初年,滩头镇有年画作坊108家,伙计2 000余名。年画、花纸远销全国各地,有的还销至越南、泰国,年销量达700万张。滩头木版年画的制作至今仍保持着原汁原味的传统工艺。但近些年,滩头木版年画逐渐从民众的视野中消失。传承亦面临危机,滩头木版年画作坊仅有两家,一家是高腊梅作坊,另一家是李咸陆的金玉美作坊,印量都很少。2007年,县里动员高腊梅在隆回县工作的儿子钟石棉、钟建桐回家拜师学艺,让他们带薪学习、制作年画。2008年,技艺高超的钟海仙去

---

① 苏雁.苏州桃花坞木版年画:这里年画"最正宗"[EB/OL]. http://huaxia.com/wh/mjwh/2008//00753567.html? oeld3.

② 胡芳.绵竹木版年画灾后恢复生产[EB/OL]. http://news.artron.net/20080605/n51769.html.

世。为传承滩头木版年画,钟石棉提前退休,回家帮助母亲制作年画。2011年,国家级传承人、金玉美作坊主人李咸陆离世;2014年12月滩头木版年画国家级传承人高腊梅因病去世。曾在高腊梅木版作坊做帮工的尹冬香2015年11月返乡成立滩头木版年画福美祥作坊并成为滩头木版年画省级传承人,其女儿肖杨2017年大学毕业后选择回家学习传承滩头木版年画。高腊梅的孙女钟星琳2017年辞去媒体工作向父亲钟建桐拜师学习制作年画。滩头木版年画虽有了新的传承人,但寥寥几人的坚守背后仍存在严峻的传承危机。

广东佛山木版年画是中国岭南民俗文化的一朵奇葩。2008年,佛山木版年画"冯均记"第二代传人冯炳棠,为了重振佛山木版年画,逼儿子学版画。冯炳棠曾说:"如果儿子不做这行了,我也不会做了,那么佛山木版年画就变成历史了,这门最有特色的佛山民间艺术就销声匿迹了。"①儿子冯锦强被逼成为第三代传人。《羊城晚报》记者采访冯氏两代传人问及"有没有人上门拜师学艺"时,冯锦强没有说话,坐在一边抽烟的冯炳棠老人一脸落寞:"不收徒弟了。"②由此可见佛山木版年画的传承危机。目前佛山木版年画只剩下冯氏一家了。冯炳棠告诉记者:"从爷爷那一代开始,冯家就在这里创作木版年画,到现在我儿子这辈,历经四代人,已经有近200年历史。"如今,冯炳棠老人是全佛山唯一一位掌握木版年画全套工序的人,雕版、印制、工笔、开相、描金无所不能,即使是他的父亲,闻名珠三角乃至东南亚的"门神均"冯均,也不及冯炳棠技术全面。但是,冯炳棠一点也高兴不起来。他无奈地告诉记者:"在木版年画的鼎盛时期,分工很细,每一道工序都有各自的高手把关,不可能出现掌握全套工序的人。"冯炳棠技术的全面也正意味着木版年画的衰落。③

由上可知,木版年画面临的人才流失和后继乏人的濒危状况非常严重,如若没有强有力的保护措施,不能在新形势下找到传统木版年画得以生存的新空间,传统木版年画的传承将彻底断裂,制作技艺将消失殆尽,传统木版年画将逃脱不了最后仅是进入博物馆而成为真正意义的"文化标本"和"文化遗产"的命运。

3. 享用者人数渐少

民俗艺术在中国漫长的农业文明时代伴随着民众的生活,它们如水和空气般

---

① 冯敏.新春吉祥画:中国木版年画[M].哈尔滨:黑龙江人民出版社,2005:121.
② 姚之坦,彭纪宁.冯氏木版年画进入营销进代[EB/OL]. http://news.163.com/07/0723/15/3k3jv4kl100011299.html.
③ 孔令源,陈益刚.佛山木版年画的最后传人[EB/OL]. http://ihchina.cn/Article/Index/detail?id=10811.

无处不在,默默地发挥着教化知识、传授经验、丰富民众精神生活的作用。许多传统民俗艺术与民众的生活杂糅在一起,民众将之当成生活中不可缺少的一部分。

在许多地区,历史上人们过年一定要贴对联、门笺、年画、喜庆窗花;元宵时一定要观灯彩、赏花灯;端午时一定要给孩子穿戴上五毒肚兜、五毒鞋、五色索;孩子出生时祖母和母亲定会缝制老虎枕、蛙耳枕、虎头鞋、虎头帽等,以给幼小脆弱的生命"心"的护佑;陕北的父亲们会为孩子们凿制炕头狮子;姑娘出嫁前会为心爱的人绣荷包、绣鞋垫;生日寿辰之际,主妇们会蒸制面塑礼馍来庆贺;传统节庆和庙会活动时各类民俗表演活动会精彩亮相,那时台上表演,台下参与,情感交融。传统民俗艺术是民众生活的必需品、精神情感的寄托物,广大民众享受着传统民俗艺术给他们带来的欢乐和希冀。传统民俗艺术的享用群体是庞大的人群,几乎是全民。每个民众都会浸染于民俗艺术营建的氛围中,都将民俗艺术当成生活的必然伴随之物,在不知不觉中接受着民俗艺术的熏陶,享用着其深厚的文化及审美内涵。

而如今,享用传统民俗艺术的群体人数在缩小,许多传统民俗艺术的享用群体已经从全民萎缩到极少一部分人群,旅游者、收藏家及偏远地区的民众,乃是传统民俗艺术的当前主要享用者,传统民俗艺术已失去了广阔的群众基础。比如,在全国著名的年画产地——开封朱仙镇、河北武强、天津杨柳青、苏州桃花坞等地,春节之际多数民众已不买年画、贴年画了,年画的生产和销售市场极度萎缩。木版年画的销售不仅早已在城市居民日常生活中消失,而且已从城市周边农村,特别是我国经济发达地区的农村消失。

拥有四世祖传年画印制技术的朱仙镇年画老艺人刘金禄先生,由于年画市场萎缩,销量减少,每年只在农闲时印刷,每年的印数只不过十来万张。

已有600年历史的佛山木版年画,迄今只剩下"冯均记"一家苦撑此门艺术。从1998年开始恢复制作木版年画以来,顾客一直十分稀少。一年能做成的生意没有几张单子,有时甚至许多天也卖不出一幅年画。有300年历史的湖南滩头木版年画,镇办的年画社已关门,仅存的高腊梅作坊也是产量锐减。①

时任武强年画博物馆馆长郭书荣认为:从传统木版年画角度而言,武强年画已经濒临死亡了。20世纪80年代以来,武强年画曾多次尝试在困境中突围,探索过胶印年画和挂历,可结局都不令人乐观。……虽然是国粹,但能欣赏看懂的观众已越来越少了②。

---

① 冯敏.新春吉祥画:中国木版年画[M].哈尔滨:黑龙江人民出版社,2005:120.
② 冯敏.新春吉祥画:中国木版年画[M].哈尔滨:黑龙江人民出版社,2005:156.

笔者2007年国庆长假期间曾到苏州去寻访桃花坞木版年画,在苏州三塘古街,看到桃花坞年画店顾客稀少。在与店内工作人员交谈时,笔者得知苏州本地人在过年时购买年画的人甚少,许多人是在房屋装修后购买装裱好的桃花坞年画作为装饰,一是因为当今挂贴年画过年的民俗文化观念非常淡薄,二是因为木版年画成本较高,人们不会年年购买。年画因一年更换,或张贴后可供一年欣赏之用而得名,目前的年画已不再具有年年更换迎新年的意义了,年画的享用人数已极少。

其他的民俗艺术品同样面临享用受众日渐稀少的情形。比如剪纸艺术,由于工具简单普及,技法易于掌握,作为传统的民俗艺术的一种,曾经几乎遍及我国的城镇乡村,深得民众的喜爱。剪纸在民俗活动、人生礼仪、宗教信仰方面应用极其广泛。岁时节日祈求丰收、喜庆吉祥、平安如意的窗花、炕围花、墙花、吊帘、房顶转花等,营造出热闹、红火的节日氛围;婚丧嫁娶时的"喜花""寿花""纸扎",社会交往时摆衬的"盆花""饽饽花"等给人生礼仪及人际交往增添了绚丽的亮色,对生命和生活的美好祝福满溢于那"纸花花"上;巧手妇女们为鞋面、鞋底及各种刺绣样式而剪的丰富多样的剪纸样式曾经遍布各个家庭;娱神赐福的各类供品的摆衬的剪纸,庙宇神龛张挂的剪纸,求神许愿奉还之用的纸人纸马、衣裤、器具类剪纸,辟邪的葫芦、五毒、狮、虎、鸡等剪纸,消灾灭患的"独女捣棒槌"(求雨)、"扫天婆"(求晴)、"倒吊驴"(驱走小儿夜啼)等,带有浓郁巫术信仰习俗的剪纸也曾大量存在。而如今,会剪纸的人越来越少,岁时节日张贴剪纸的场所很少,即使是在剪纸艺术发达的陕北地区,曾经将破旧的房屋窑洞装饰得喜庆生辉的剪纸,被各色的纸片所替代,不会剪纸的人家在窗格上贴以各色纸片,"白天太阳一出,室内顿时活跃起来;晚上灯一亮,满院子也是五彩缤纷、惹人注意。这比起过去贴剪纸窗花来,既省工夫,又更新鲜好看"①,于是这种装饰方法在许多地方流行开来。如今剪纸已经从过去的"全民皆剪"退缩为仅是少数剪纸艺人的特有技艺,剪纸作品在日常生活中需求甚少。目前剪纸多是作为艺术品、旅游工艺品和地方特色礼品而成为剪纸研究者、爱好者及部分游客的欣赏物品。

再如皮影戏艺术。它曾是一种普通民众喜闻乐见的艺术欣赏形式,老少皆宜,观众甚多。而如今,皮影艺术的生存环境发生了巨大的变化,由于电影电视的普及及网络的发展,人们的娱乐方式多样,喜爱观赏皮影戏的观众越来越少。如今,皮影戏的观众群有两大群体,在农村以老年人为主,在城市里则以小学生和幼儿园的小朋友为主,且直接观赏的机会并不多。观众和演员,在皮影戏中二者缺一不可。

---

① 吕胜中.再见传统4[M].北京:生活·读书·新知三联书店,2004:175-176.

没有演员,皮影戏就无法展现;没有观众,它就失去了存在的基础。目前从事皮影戏的艺人越来越少,且青黄不接、传承困难,能够展演的皮影戏越来越少,欣赏的观众群范围有限、人数不多,皮影艺术面临着缺乏演员和观众的双重困境。

## 二、民俗艺术陷入困境的影响因素

### 1. 历史上中国传统文化的人为破坏撕裂

19世纪40年代,西方国家以船坚炮利强迫中国打开国门,从此中国延续两千余年的自给自足自然经济社会开始发生变化,传统民俗艺术依存的土壤也渐渐发生变化。外国列强的多次武力入侵,国内连年不断的战争,动荡不安的社会局势,打破了中国传统文化传承发展的正常机制,战争、灾荒、饥饿、贫穷、落后,不断缠绕着苦难深重的中国人民,传统民俗艺术受到了强烈冲击,不断发生流变。

在对"国学""西学"孰能有益于中国社会发展的问题上,学术界曾有多次争论。受"拿来主义"和"民族虚无主义"的影响,中国传统文化曾被一些学者当作阻碍中国发展进步的绊脚石而大肆受到攻击,在剔除封建糟粕文化的同时,一些优秀的中国传统文化也曾遭遇"误杀",其中包括许多传统民俗艺术。由此,传统民俗艺术的生存空间和心理基础发生了变化,许多传统民俗艺术发展式微且处于濒危状态。

1949年新中国成立后,提倡社会主义新风俗,许多民俗事象和民俗活动被改造,或消失,或被注入了新的理念。当时也曾经有过一段短暂的时光,集中相关人才梳理了一些中国优秀传统文化,部分民俗艺术也得以集中、恢复和保护,一些著名年画产地如苏州桃花坞、天津杨柳青成立了"木版年画"的生产互助组、年画社等,一些民俗艺术在当时的民间仍在持续。20世纪60—70年代,许多传统文化和生活方式被列为"四旧"和封建残余,成为被破除打倒的对象。人们的世俗生活被简单划一。许多承载民众民间信仰的民俗艺术的生产制作以及欣赏活动,被作为反动封建迷信活动而被取缔。由此,民众丰富多彩的民俗生活文化被扼制,传统民俗艺术的传承"断链"了,接受民俗艺术的心理基础和群众基础被严重动摇了。等到十年"文革"结束后,尽管有识之士呼吁重视中华民族优秀传统文化,呼吁传统民俗艺术重回民众生活之中,政府部门也有了相关的保护措施和行动,但经过十年"文革",民俗艺术元气大伤。"文革"结束后,社会变迁,现代化、城市化的迅猛进程让传统民俗艺术的生存语境更加艰难。

### 2. 现代化、城市化的迅猛进程

中国是一块承载着五千多年农业文明历史的国度,漫长的农耕社会是传统民俗艺术形成发展的历史环境。而目前人类社会发展经过工业文明的洗礼,现代化

步伐加快、城市化进程迅猛,人类的生存方式和思维方式已发生巨大变化,传统民俗艺术因失去了依存的土壤,黯淡式微。科技主义和商品意识的不断强化、"现代化"诱人的光芒使一切旧有的东西相形见绌。随着全球一体化趋势的加剧和现代化进程的加快,一些传统民俗艺术面临着断层失传的威胁。传统民俗艺术生存的文化生态环境遭到亘古至今最大的变化。

(1) 传统居住空间的变化

中国各地有着许多不同风格的民居,但不管是北方的四合院、陕北的窑洞还是皖南民居、山西民居、江南民居,传统的居住空间多有双扇门、花格窗、条案、供桌、架子床或炕等。年画、剪纸、木雕、石雕、砖雕等民俗艺术就鲜活地存在于这些传统居住空间中,装饰了人们的居住环境,映显着人们的审美情趣、审美心理及精神信仰,表达出民众对美好生活的期待和希冀,并发挥着伦理道德的教化功能及历史知识、生产生活经验认知的功能。

目前,随着经济的发展、社会的进步,人们的日常起居空间发生了重大的变化,大量的传统街巷民居,在城市化进程中被改造成了成片的无个性的楼房群,人们从平房搬进了套房,过去的双扇门多已改成了单扇门,木质花格窗改成了钢窗、铝塑窗,条案、供桌、架子床等已无存在空间和必要。如此,传统民居中被广泛运用的木雕、石雕、砖雕在现代钢筋混凝土构建的楼房中已无用武之地;原来为营造火红热闹节日氛围而张贴的年画剪纸的空间依存——双扇门、中堂、花格窗几乎消失;雕刻精美的木质八仙桌、条案、架子床退出了现代人的视野。广大农村居住环境也在不断改善和改变,如今,农家不会在装修很现代的墙上贴上年画了。因此,居住空间的变化使得许多传统民俗艺术失去了依存的载体。

(2) 生存方式和生活观念的变化

历史上,民俗艺术依存于农业文明的土壤之中,那时人们的生活单一,交往关系简约,活动范围狭窄,血缘根基深厚。人们在较狭隘的自然环境和社会关系中生息繁衍,物质欲望不高、生活节奏舒缓,依附于土地之上,故土难离,守土谋生。即使是贫困少地的民众也固守着一份薄田,艰难地营生。"安贫乐道""知足常乐""金窝银窝不如自己的狗窝""在家百般好,出门诸事难""宁可在家相对贫,不愿天涯金绕身",这些俗语和谚语反映了传统社会人们的心理和生活观念。

在"男耕女织,自给自足""男主外、女主内"的时代,男子是家庭的经济支撑,女子则"相夫教子",安心地守护在家中,操劳家务,从事女红。许多家庭主妇心灵手巧:一把普通的剪刀随着她们灵巧手指在红纸上的滑动而成为一幅幅精美的剪纸;家常食用的面粉经她们灵巧双手的揉搓拿捏而被塑造成造型各异、栩栩如生的各

种面塑花馍;普通的针线布料经过她们飞针走线便变成了稚趣可爱的老虎鞋、老虎帽、虎围嘴、蛙形围嘴、五毒肚兜、布贴画、布挂件、绣枕片、香包、荷包及各式布玩具等等。她们在制作这些民俗艺术时的心态是宁静平缓的,心中充满着爱意,她们期盼着幸福美好的生活,她们也在用灵巧的双手装点美化现实生活空间。

当今社会竞争激烈,生活节奏加快,生存压力巨大。现代化建设和城市化进程,使得许多民俗艺术赖以生存的乡村社会发生了变化,人们不再附着于土地上,中青年多选择到城里打工挣钱来养家糊口,千百万乡村人口流动到城市里,许多乡村家庭平时只有留守的老人和孩童,民俗艺术因此而处于市场萎缩、传承困难的境地。

如今"男主外、女主内"的传统格局已被打破,妇女的社会角色地位发生巨变。城市的女子与男子一样在职场拼杀,许多乡村女子迫于生活的压力也选择到城市中务工,辛劳工作的现代女子无暇亦无精力于闲暇之时从事女红。同时由于现代工业社会,机器化生产制作,满足现代生活的各种物品丰富多样,再加上人们生活观念的改变,社会对女子评价标准的变化,即使是赋闲家中的一些女性宁可看电视、搓麻将消遣时光,也不愿或无意识去做女红。于是,她们遗忘了剪刀,剪刀也遗忘了她们。来自心灵手巧的主妇和姑娘们闲暇之余制作的剪纸、刺绣、各种布艺等民俗艺术品越来越鲜见。

3. 民众文化生活之分流

在传统农耕社会,狭隘的生活范围限制了民众了解外界的视野,日常生产生活单调简朴。民俗艺术是传统社会和较封闭环境区域民众获得精神享受、文明教化并放松身心的重要渠道,也是较单一的渠道。年画、剪纸、木雕、石雕、砖雕、灯彩、皮影等民俗艺术的题材内容丰富,神话传说、历史典故、戏曲戏文、宗教故事、农事生活等题材给缺少教育机会的民众提供了一个个了解历史、接受知识、认知生活的平台;再加上它们造型优美、色彩绚丽,寓意丰富,它们调剂了民众单调的生活,满足了民众的各种心理需求。龙灯舞狮、傩舞傩戏、各种纸扎贡品等民俗艺术既敬神娱神,也娱人;各种泥塑玩具、糖人、面塑、布艺等调剂并娱乐了民众的生活。民俗艺术的认知、教化、审美、娱乐、补偿、调节等诸多功能的发挥,丰富并影响着人们的日常生活,是民众获得物质和精神享受的主要渠道。

而如今社会经济迅猛发展,人类在经过农业文明时代、工业文明时代后进入了知识经济时代及信息社会时代。民众的生产生活方式发生巨大变化,人们的兴趣爱好和审美趣味也产生了流变。当今社会,物质日益丰富,信息技术发达,人类接受知识和信息的渠道多样,高科技、大众传播媒介等给人类带来了更多的物质与精

神文明的享受。网络的迅捷发达等，给人们提供了获得各种知识信息的便捷渠道；各影视大片、娱乐节目、网络游戏、卡拉OK、唱吧、微信微博、抖音及各种康体健身美容、休闲活动占据着人们的闲暇时间，人们眼花缭乱、应接不暇，却也乐此不疲。人们被淹没在信息社会和高科技的海洋之中，民俗艺术在各种生活文化精彩纷呈的当今社会，已失去了其在农耕时代熠熠生辉、不可或缺的重要地位，已不再是民众生活文化的主要构成。

传统民俗艺术所拥有的认知、教化、娱乐、审美、调节等功能，很多被高科技时代的物质和精神文明轻易地替代了。功能的可替代性决定了其命运的多舛，民众有更多渠道去满足其认知、娱乐、审美、调剂生活的需要之时，民俗艺术必然被忽视、被冷落了。民俗艺术由此从人们日常生活文化中曾经的主角地位变成了可有可无的点缀。除了有关的专家学者及有识之士的关注重视及保护抢救的呼请外，许多人漠视于传统民俗艺术的存在和消亡。

4. 民众审美观念的流变

随着社会经济的快速发展，当前社会已经进入了一个全面的消费主义①时代，"消费"凸显在人们的日常生活中，"消费"成了最为显眼的社会活动，并且几乎成为所有其他社会活动的共同目的。在这个消费主义时代里，社会文化的主导方面是消费文化，文化艺术进入了后现代主义②阶段。美国学者吉姆逊从商品化的角度对后现代社会中审美文化的变化趋势做了较准确的论述："在十九世纪，文化还被理解为只是听高雅的艺术。而到后现代主义阶段，文化已经完成大众化了，高雅文化与通俗文化、纯文学与通俗文化的距离正在消失。商品化进入文化，意味着艺术作品正成为商品，甚至理论也成为商品；当然这并不是说那些理论家用自己的理论来发财，而是商品化的逻辑已经影响到人们的思维。总之，后现代主义的文化已经

---

① 消费主义是19世纪中期，随着近代工业经济的迅猛发展而产生的。它的准则是，追求体面的消费，渴望无节制的物质享受和消遣，试图以物欲的满足和占有来构筑人心理和精神的需求，把人的价值单一地定位于物质财富的享用和高消费的基础之上。消费主义最本质、最核心的内容就是消费至上的观念。在当今世界，消费至上主义漫漶于全球，消费成为一切社会归类的基础。作为市场社会的经济人，人们不但消费物质产品，而且更多地消费广告、消费品牌、消费欲望甚至消费符号。消费模糊了物质和精神的界限，也模糊了享乐与艺术的界限。"消费文化无所不在的漫漶，消解着人类数千年来对精神、艺术以及自身生存意义的探寻。"

② 沈语冰在其论著《20世纪艺术批评》的"结论"中认为后现代主义是一场发生于欧美60年代，并于70年代与80年代流行于西方的艺术、社会文化与哲学思潮。其要旨在于放弃现代性的基本前提及其规范内容。在后现代主义艺术中，这种放弃表现在拒绝现代主义艺术作为一个分化了的文化领域的自主价值，并且拒绝现代主义的形式限定原则与党派原则。其本质是一种知性上的反理性主义、道德上的犬儒主义和感性上的快乐主义。

从过去那种特定的'文化圈层'中扩张出来,进入了人们的日常生活,成为消费品。"①

在消费时代,无论是人类的审美观念还是艺术文化都发生了变化。对物质享受的痴迷、对功利名誉的追逐,让越来越多的人丧失了人类天性中那种对艺术直觉的天生禀赋,也失去了纯正的艺术审美趣味。审美在消费时代从高高的艺术殿堂走出,它"形而上"的意味被淡化了,审美本质上已从人类精神活动领域蜕变为物质现实的享用。审美从传统的理论思辨和纯文艺领域延伸到社会生活的各个方面,渗透到我们日常生活中的一切形式,审美已经日常生活化,日常生活已经审美化。在审美日常生活化的消费时代语境下,人们能在日常生活中感觉到的美好无所不在。美的泛化使美本身仅存了其表面的感觉和技艺,而其内在的灵魂却缺失了,因为支持它的不再是传统审美中的生命气韵和人生意境,而是金钱和物欲,这就形成了消费时代的主流审美趣味。这种审美趣味并不是来自生命的内在需求冲动,而更多的是通过盲目追求和跟风模仿获得的。

在消费时代的审美趣味中,越来越多的年轻人喜欢沉浸在虚幻的网络世界,轻快搞笑的快餐文化成为他们的精神食粮。人们更多追求的是感官的美、形式的美,感官享乐、视觉冲击遍布处处,艺术传统表征已丧失了它原有的欣赏定势,在只注重以消费文化为基础的快餐式、"雅俗共赏"的消费时代,艺术文化及审美"无深度"的特征凸显,"后现代消费文化思想浸润下传统精神的缺失"②严重。

民俗艺术是文化内涵非常丰厚的艺术,它携带了远古的历史文化信息,包含了对生命的认识和情感。在当前追求感官享乐的时代,许多民俗艺术由于是静态的呈现、古老的话语,没有动态光鲜的外表,也没有时尚的主题,因而被当代人所忽视、遗忘。包括民俗艺术在内的许多传统文化对很多人来说有"历史文物"之感,陌生且疏远,源于生活、反映生活的民俗艺术与现代民众的生活相隔甚远。即使有些民俗艺术由于其自身独特的魅力价值和娱乐性,迎合了大众消费群体的追求,但在消费时代,传统民俗艺术大多不再是昔日的面目,它们失去了太多的文化内蕴,成为失去深层文化内涵的空洞文化符号。

---

① 转引自皇甫晓涛.创意中国与文化产业:国家文化资源版权与文化产业案例研究[M].广州:暨南大学出版社,2007:154.

② 张纵,陈志超.大众艺术:消费图景中后现代无深度流行神话[J].艺术百家,2006(7):154-155.

## 第二节　民俗艺术的保护实践

### 一、保护与应用之关系

1. 保护为民俗艺术应用奠定了基础

在民俗艺术及非物质文化遗产生存困难之际,政府、学者、民间艺人都积极行动起来,共同投身到民俗艺术和非物质文化遗产的保护之中。

对民俗艺术和非物质文化遗产进行的保护形式主要是"记忆工程"、保护传承人并培养"接班人"[①]。"记忆工程"主要是通过田野调查和文化普查,收集、整理、展示有关民俗艺术品,并采用录音、录像、文字记录等保护方式,将民俗艺术制作技艺等无形性文化遗产转换为有形存在,运用多学科、多技艺、多手段来搜集整理有关文本资料,并进行有关数据库建设。培养"接班人"主要是保护传承的血脉,既保护传统技艺的传承人,也在不断培育有关技艺的接班人。传承人掌握着有关民俗艺术和非物质文化遗产的知识、技能或技艺,通过有关的命名及政府津贴来保护传承人,一方面是请传承人将民俗艺术与非物质文化遗产复述、表演或制作出来,留存技艺和"记忆"文本,另一方面是提供条件,鼓励他们收徒授艺。

对民俗艺术和非物质文化遗产的各种珍视和保护举动,使得许多已失去文化生存土壤的民俗艺术和非物质文化遗产的样式与制作技艺得到了保存,也使得祖辈生活的记忆得以留存,这是当代政府和民众积极有益的举动,为受到经济和科技发展冲击的文化形式保留了一块空间,其目的在于留存艺术精神,使民俗艺术和非物质文化遗产能为当代或更遥远的后代人所认识,让民族文化艺术之根系从远古走向未来。

整理和记录民俗艺术和非物质文化遗产的"记忆工程"和接班人的培养,为民族文化的发展留存了文本样式和骨血,这是民俗艺术薪火相传的基础,也是对它们进行针对性开发利用的基础。

2. 应用是对民俗艺术活态化的保护

民俗艺术是生活艺术,与民众的日常生活交融在一起,具有"活态性";民俗艺术与非物质文化遗产一样都是由集体创作,并通过民间艺人口传心授的方式流传,具有一定的流动性和变异性。因此,如今当民俗艺术依存的传统文化空间发生变

---

① 吴卫华.文化自觉:地方非物质文化遗产的保护实践[N].光明日报,2008-09-24(09).

化后，对民俗艺术的保护不能仅仅是文本式的资料保护，因为这是孤立的保护，也是仅仅专注于具体表现形式的保护。这种保护忽略了民俗艺术与文化生态环境的天然联系，且易导致保护性破坏，使得许多民俗艺术和非物质文化遗产进入"标本化"的境地，可能再无还原于生活的机会。

对民俗艺术的保护应超越单纯的静态保护，不能仅限于对其调查、登录、整理和研究，因为这只是通过文字、图片、音像等手段进行的文本留存；也不能只是博物馆式收藏、陈列，这种珍藏式保护是一种"标本式"的保护，抽离了生命气息，同样是比较消极的保护方式。根据民俗艺术的"活态性"和"流变性"的特点，在保护它们文本样式的同时，必须注重对其文化生存空间的保护，维护或恢复其适宜生存的社会文化环境，使之有安身立命之所，只有这样才能保持其活性状态，使之发挥使用功能，得到传承扩布。如此，才是积极有效的保护。

对民俗艺术"活态化"的保护方式，一方面应采用引导、宣传、教育的方式，营造一个良好的文化氛围，让民众认知并接受民俗艺术的价值，从而在观念上重视民俗艺术，并自觉传承民俗艺术；另一方面则应对民俗艺术进行开发利用，通过自身的转换适应和市场的调剂整合，突破民俗艺术原有的时空范畴，让民俗艺术在新时代条件下重新获得生存发展空间。

对民俗艺术合理的开发应用，是在民俗艺术文化的形式、内涵和功能得到尊重和保护的前提下，将民俗艺术文化资源转化为文化资本。适度的资本化运作和开发利用，不仅是体现民俗艺术价值的必然要求，而且有利于促使人们形成自觉的保护和传承意识，推动文化建设。这是一种与时俱进和发展创新。

在全球化的时代背景下，对民俗艺术保护的关键在于促进民俗艺术的发展，对其合理地开发利用，采用创新手法，走入市场，贴近群众生活，再造适宜其生存的文化空间。此乃有效传承和保护民俗艺术的方法，亦是对民俗艺术动态性的保护，是"活保护"。唯有如此，才能达到抢救和保护民俗艺术的目的，链接民族文化传统，疏通民族文化血脉，使之成为与国家和民族发展相偕的文化再生、与民众日常生活相伴的传统文化延续。

## 二、保护成效

### 1. 政府的介入与"非遗"工程的开展

濒危的许多民俗艺术形式是非物质文化遗产的重要构成。当前对非物质文化遗产的保护，实际上也是对民俗艺术的保护。

非物质文化遗产指各族人民世代相承的、与群众生活密切相关的各种传统文

化表现形式(如民俗活动、表演艺术、传统知识和技能,以及与之相关的器具、实物、手工制品等)和文化空间。我国非物质文化遗产所蕴含的中华民族特有的精神价值、思维方式、想象力和文化意识,是维护我国文化身份和文化主权的基本依据。鉴于我国众多非物质文化遗产在全球化和现代化进程中面临严重的生存危机,中国政府应积极采取行动,保护中国的非物质文化遗产。

中国政府已逐步建立起比较完备的、有中国特色的非物质文化遗产保护制度,以保护为主、抢救第一、合理利用、传承发展为工作指导方针,以政府主导、社会参与,明确职责、形成合力,长远规划、分步实施,点面结合、讲求实效为工作原则,全面展开了非物质文化遗产保护的工作。

(1) 完善法律保护体系

2003年10月,联合国教科文组织第三十二届大会通过了《保护非物质文化遗产公约》,全国人大常委会于2004年8月批准我国加入该公约。《保护非物质文化遗产公约》要求"各缔约国应该采取必要措施,确保其领土上的非物质文化遗产受到保护",这些措施包括"适当的法律、技术、行政和财政措施"。根据我国参入该公约的承诺,中国政府积极加快《中华人民共和国非物质文化遗产法》的立法进程。文化大省江苏率先于2006年9月27日通过了《江苏省非物质文化遗产保护条例》,这是"非遗"保护的地方性法规,不但让江苏的"非遗"保护有法可依,而且对全国各地的"非遗"保护有示范作用。2006年6月、2008年6月、2011年6月和2014年7月,中国政府公布了四批国家级非物质文化遗产名录的名单,这个名录体系是制定非物质文化遗产保护法的核心依据;《中华人民共和国非物质文化遗产保护法》的草案文本在征求了中央相关部门,各省、自治区、直辖市文化厅局和相关领域专家的意见基础上进行了进一步的修改和完善。

经过多年的实践经验总结、广泛调查研究以及充分论证,2011年2月,全国人大常务委员会通过《中华人民共和国非物质文化遗产法》,这是我国文化领域继《中华人民共和国文物保护法》之后又一项重要法律,在文化法制建设中具有里程碑的意义。它的实施,加上我国已出台的一系列重要政策规定,基本健全了我国的"非遗"保护体系。濒危民俗艺术及各类非物质文化遗产的保护是一个庞大和复杂的工作,目前尽管有法可依了,但还需要很多的实施细则来指导,唯有构建一个完善的法律保护体系,才能保证我国非物质文化遗产保护工作切实走上依法保护的道路,从而推动我国的非物质文化遗产保护、保存工作,使中华民族优秀传统文化得到有效传承和弘扬。

(2) 保护技艺传承人

传承人是非物质文化遗产及民俗艺术之本,非物质文化遗产保护的关键是要建立以人为核心、科学有效的传承机制。因此,保护非物质文化遗产主要就是保护传承人。2007年6月9日,文化部公布了第一批国家级非物质文化遗产代表性项目代表性传承人226名,涉及民间文学、杂技与竞技、民间美术、传统手工技艺、传统医药等5大类134个项目。2008年1月26日文化部公布了第二批国家级非物质文化遗产代表性项目551名代表性传承人名单。江苏、浙江、陕西、河南等省市先后制定了非物质文化遗产代表性项目代表性传承人认定与管理办法,各地都在积极认定非物质文化遗产及民俗艺术的传承人。

为有效保护和传承国家级非物质文化遗产,鼓励和支持国家级非物质文化遗产代表性项目代表性传承人开展传习活动,2008年5月14日文化部发布了《国家级非物质文化遗产项目代表性传承人认定与管理暂行办法》(中华人民共和国文化部令第45号),自2008年6月14日起施行,该办法第十二条规定:"各级文化行政部门应对开展传习活动确有困难的国家级非物质文化遗产项目代表性传承人予以支持,支持方式主要有:(一)资助传承人的授徒传艺或教育培训活动;(二)提供必要的传习活动场所;(三)资助有关技艺资料的整理、出版;(四)提供展示、宣传及其他有利于项目传承的帮助。对无经济收入来源、生活确有困难的国家级非物质文化遗产项目代表性传承人,所在地文化行政部门应积极创造条件,并鼓励社会组织和个人进行资助,保障其基本生活需求。"

国家文化主管部门分别于2009年、2012年、2018年先后又任命了第三批、第四批、第五批国家级非物质文化遗产代表性项目代表性传承人,目前,国家级的非物质文化遗产代表性项目代表性传承人共计3 068人。

保护"代表性传承人"对保护非物质文化遗产和民俗艺术起到了积极的作用,也为相关传承活动提供了必要的条件。

(3) 加大财政扶持

从2002年至2009年11月,中央财政累计投入非物质文化遗产保护工作经费达6.59亿元。各地对非物质文化遗产保护的投入力度也不断加大,2005年至2009年的4年多时间里,地方省级财政共投入约11.3亿元[①]。有关数字显示,至2013年6月,中央财政已累计投入21.024 9亿元"非遗"保护工作经费,2013年专

---

① 周玮.中央财政已投入逾6亿元保护非物质文化遗产[EB/OL]. http://news.xinhuanet.com/politics/2009-11/26/content_12545364.htm.

项经费计划投入6.629 8亿元①。

资金的注入和财政的扶持为非物质文化遗产及民俗艺术的保护提供了有力的保障。

(4) 营造民俗文化空间

对非物质文化遗产和民俗艺术的保护来说,尤为重要的是恢复或构建良好的文化氛围。为此,国家政府通过种种举措营造"非遗"以及民俗艺术保护的文化氛围和文化空间,努力使其留存在人们的生活方式中,促使其能得以现实延续和发展。

民俗文化空间②是指某一民间传统文化活动汇聚集中的场所,或是某种民间文化表达方式有规律地进行的地方。重视传统节庆并通过开展节庆活动,加强专题博物馆、民俗博物馆或传习所建设,加强保护队伍建设,推动非物质文化遗产保护进课堂、进教材、进校园等。这些举措均可推进民俗文化氛围的营造和文化空间的构建。近年来对传统节庆活动的重视,对于民俗艺术和"非遗"的保护而言,无疑是一个莫大的福音。国务院自2008年开始,将每年的清明、端午、中秋三大传统节日纳入法定假日,并要求各级文化部门,会同有关部门和单位密切合作,挖掘春节、清明节、端午节、中秋节等民族传统节日的文化内涵,精心策划开展特色文化活动。这些举措切实营造了民俗艺术和非物质文化遗产的保护氛围,并为其构建了保护传承的文化空间。

2. 学界的呼吁与研究的深入

学术界对作为"民族文化基因库"的非物质文化遗产、民间技艺和民俗艺术等的重要性认识是"先觉"且敏锐的。学者们首先呈现出一种较为纯洁的、理性的学术化诉求,而当非物质文化遗产及民俗艺术遭遇全球化和现代化而陷于危机之时,民俗学、人类学、民间艺术学等众多学科的学者们迸发了强烈的责任感和民族情怀,"守望民间"的许多学者专家积极行动起来,他们用声音、用笔触大力吁请对中华民族民俗文化、民间艺术、非物质文化遗产进行保护。他们四处奔走呼吁,深入田野调查,积极收集留存有关资料,积极投身于非物质文化遗产及民俗艺术的保护

---

① 周玮."非遗"保护的中国经验——非物质文化遗产保护工作十年间[EB/OL]. http://politics.people. com. cn/n/2013/0609/c70731-21806740. html.

② 文化空间概念在1998年10月举行的联合国教科文组织第155次大会上得以明确的表述,被定义为"具有特殊价值的非物质文化遗产的集中表现(stong concentration)"。《国务院办公厅关于加强我国非物质文化遗产保护工作的意见》(国办发[2005]18号)把"文化空间"作为非物质文化遗产的一个基本类别,并定义为"定期举行传统文化活动或集中展现传统文化表现形式的场所,兼具空间性和时间性"。

活动之中,开展了挖掘、抢救、收集、整理、研究等各方面工作。

20世纪90年代末期,学术界以作家冯骥才为代表,开始了抢救民间文化遗产的行动。2002年2月26日在京召开中国民间文化遗产抢救工程研讨会,以季羡林、于光远、启功、冯骥才为代表的85位著名教授学者联合签名,庄严发出《抢救中国民间文化遗产呼吁书》,递交了实施报告和抢救工程计划大纲,开始确立了"中国民间文化遗产抢救工程",形成新时代的"守望民间"学术流派。他们的吁请声音与努力得到了肯定。2003年春,文化部、中国文学艺术界联合会等共同发起并负责实施的"中国民间文化遗产抢救工程"全面启动。这是一次历时10年的遗产抢救工程,是对我国民间文化进行的一次系统、密集的普查和抢救,也是我国历史上最大规模的一次民间文化遗产整理、保护工程。

在学者们的四处呼吁声中,民俗艺术、民间艺术、非物质文化遗产等渐渐被政府、民众等关注并重视;在学者及有关方面与时间赛跑的积极抢救下,有不少民俗艺术与"非遗"被收集、整理并被列入保护名单。尽管目前有一些民俗艺术项目及民间技艺消失了,但在各方的积极保护努力下,至少留存下了民俗艺术及民间技艺的"样本"和"骨血",为文化多样性的发展,为传统民俗艺术的当今应用留存了宝贵的资料。

如今,学者们推出了众多的研究成果,全方位审视研究民俗艺术,各种专题研究的书籍论文日渐增多,关于中国木版年画、剪纸文化、傩文化、民间泥塑、面塑、炕头狮、拴马桩、皮影等的专著及研究文献不断涌现。学者们研究民俗艺术的视野广阔,深入细致。众多学者积极参与"中国民间文化遗产抢救工程"活动,参与中国民间文化杰出传承人调查认定与命名工作。在他们的积极协助下,通过调查及细致的认定,确认了中国民间文化杰出传承人的地位。2007年6月3日,由中国文学艺术界联合会、中国民间文艺家协会主办,在人民大会堂河南厅为首批166名中国民间文化杰出传承人命名。这些杰出传承人个个身怀绝技,木雕、剪纸、陶瓷、刺绣、彩塑"泥咕咕"、傩艺表演、东巴舞蹈、民间史诗《郭丁香》说唱、格萨尔说唱……对他们的命名保护使得民俗艺术与非物质文化遗产得以薪火相传。在对中国民间文化杰出传承人的调查认定过程中,学者们及中国民间文艺家协会对所有认定的传承人生活的文化背景、地域特征、民俗习惯及其传承史、口述史、技艺过程、艺术特点和代表作进行了深入调查与整理,建立起完备的档案和数据库。

学者具有清醒、敏感的学说神经,也有敏捷、锐利的观察能力,还有强烈的历史责任感,学者们对民俗艺术及非物质文化遗产的呼吁保护,不但使民众觉醒,也切实为民族文化及民俗艺术的发展留存了骨血和希望。

3. 民众的关注与参与

(1) 制作艺人的传承义举

许多民俗艺术的制作者和传承人对于祖传的技艺,不但将之作为养家糊口的手段,而且还有无法割舍的情感眷念,更有一份对祖业及历史的责任感在其中。因此,他们成了保护并传承民俗艺术的一支重要力量。

例如天津杨柳青年画"玉成号"画庄传人霍庆有把他的第二层、第三层客厅都当成了展室,他称之为"家庭博物馆"。展室里陈列着他从民间收集的年画珍品,作品包括明、清、民国时期到现在的作品,几乎是一个杨柳青年画史。他说:"让这个民间瑰宝发扬光大是我的责任,作为年画传人,我上要对得起祖宗,下要对得起儿孙。"① 为了收集散落在民间的版样和年画资料,霍庆有跑遍了杨柳青四邻八乡和中国的各大年画产地,收集寻找了百余种有价值的版样和老画。他认为,随着人们生活水平和欣赏格调的提高,具有浓郁地方和民族特色的杨柳青年画前景应该被看好。

再如佛山南国木版年画"门神均"传人冯炳棠赔进了十几万元,艰难地维持着祖传的版画工艺。冯炳棠说:"儿子是我逼他学木版年画的,如果他不做这行,我也不会做,那么佛山木版年画就会变成历史,这门最有特色的佛山民间艺术也就销声匿迹了。"②

制作艺人们对民俗艺术品及其制作的保护,是一种义举,也体现了一种文化自觉。这种文化自觉尽管有限,但对民俗艺术和独特制作技艺的传承保护来说是一股力量。当国家给予他们相应的政策和资金扶持后,他们会尽力去传承民俗艺术。

(2) 民众的关注参与

随着"传统文化热""民间文化热""非物质文化遗产热"等一系列热潮的掀起,民众对民俗艺术关注和参与的积极性也极大地被激发。

民众的收藏保护意识觉醒了。一些传统社会的普通民俗艺术品成了不少家庭的收藏纪念物,也成为民间收藏的主要对象。从老民居、老宅子上拆卸下的许多木雕、砖雕、石雕等精美的建筑构件受到民间艺术收藏爱好者的热捧;木版年画的雕刻木版、皮影戏的道具、傩戏的面具等也备受收藏者的喜爱。这些收藏,无论是出于经济目的还是精神愉悦,客观上都起到了保护民俗艺术的作用,它们不但给民俗艺术的应用留下了模板和范本,也为民俗艺术营造了一个较好的文化氛围。通过

---

① 冯敏.新春吉祥画:中国木版年画[M].哈尔滨:黑龙江人民出版社,2005:157.
② 冯敏.新春吉祥画:中国木版年画[M].哈尔滨:黑龙江人民出版社,2005:156.

有关民俗艺术品的陈列、展览、流通、拍卖、收藏等,加上新闻媒体的相关报道宣传,更多的民众被吸引来关注参与民俗艺术的保护和开发应用。

## 三、存在的问题

### 1. 保护中功利性动机的掺杂

在民俗艺术及"非遗"保护的过程中,不少地方政府及个人对民俗艺术、民间技艺及"非遗"的重视,乃出于功利性的动机,而非纯正的文化保护动机。

在近些年的"申遗热"中,不少地方政府是出于经济动机、地方形象和政绩需求而积极投身其中,他们将"非遗"及民俗艺术、民间技艺当成发展地方经济和提高地方知名度的招牌,将"非遗"的保护和评审当成一个商机。他们虽然也为申报"非遗"而投入了巨大的资金,但他们看重的是民俗艺术、民间技艺和"非遗"的商业价值,其所谓的保护及申报举动是为了提升地方知名度,以便招商引资,发展地方经济。由此,地方政府大多希望通过"申遗"取得更大的经济回报和政绩显现,"申遗"背后是地方政府的"经济诉求"和"政绩诉求"。所谓的"文化搭台,经济唱戏"的文化策略在各地盛行,民俗艺术与"非遗"等成为实现政府政治意图与经济目的的木偶,被沦为经济目的和政治目的的奴隶,丧失其自身应有的文化意蕴。同时也"被抛离了它原生的文化生存语境,被注入意识形态与商业经济的因素,成为一种具有独特文化意蕴与价值的符号体系,徒空留下承载原有意义的形式外壳"①。这种功利性的动机对民俗艺术和"非遗"的保护来说是一种伤害,不仅违背了民俗艺术和"非遗"保护的真正目的,也是将民俗艺术和"非遗"工具化、简单化了。只注重外在形式而忽视其内在的文化价值,长此以往,不但是没有保护,反而是肢解破坏了民俗艺术和"非遗"。

当前许多民俗艺术和"非遗"面临濒危,生存环境恶劣,其自身的发展传承机制脆弱,需要外力的保护支持。因此,对"非遗"及民俗艺术的保护,政府有关部门应摒弃功利动机,着眼于"文化"本身,只有"经济搭台,文化唱戏"或"文化搭台,文化唱戏",才能真正地保护并发展民俗艺术和"非遗"。

### 2. 不当开发,遗"本"失真

民俗艺术的魅力和价值在于它深厚的文化内涵、拙朴纯真的审美意蕴,此乃民俗艺术的"根本"和核心价值所在。

在认识到民俗艺术与"非遗"的文化价值后,蕴含其中的商业价值也显现出来。

---

① 刘晓春.一个人的民间视野[M].武汉:湖北人民出版社,2006:116-117.

有关部门、企业和个人积极投身到对它们的开发利用之中。如前所述,民俗艺术和"非遗"的保护手段之一是"活态的"保护,是要通过一定的开发利用,让其在新的时代环境中获得生存空间。但当前在对民俗艺术和"非遗"的开发利用中,保护发展的目的被忽略,经济利益被突出,功利性开发带来了民俗艺术及"非遗"的文化内涵被遗弃丢失,导致文化失真,这使得发展式微且濒危的民俗艺术进一步丧失立足之本,陷入绝境。

在不当开发民俗艺术的过程中,有来自部分学者专家由于认识偏差而鼓噪或指导的开发利用;也有一些行政部门及企业置民俗艺术文化内涵而不顾,只是纯粹功利性的开发利用;还有部分民俗艺术生产制作者,为暂时的、眼前的利润而放弃祖传技艺要求,要数量、丢质量、弃技艺、缺内涵、失独特,粗制滥造,自降身价,自陷绝境。

民俗艺术品大多采用传统个体手工艺的生产方式,它的魅力在于心灵所想、手工之巧的体现,传统的木版年画、剪纸、布艺、石雕、木雕等民俗艺术均是如此。比如木版年画印制工艺复杂,从选料刻版、提炼配色颜料,到套色印制、点染装裱等全靠祖传技艺手工操作。据笔者2008年8月在山东潍坊杨家埠访谈时获知,创作刻制一块版需要一两个月的时间,一个熟练的工人每天也只能印制三四百张,因此,传统木版年画的成本较高,产量不高,利润偏低。如今,一些生产制作者为了提高利润,改变了传统的手工印制方式,有的用电脑照排制版,用胶版锌版机器印刷年画,有的是丝网印刷,这样,印制年画的效率提高了,品种增多了,价格降低了,看起来是一件将年画扩大规模生产的好事,其实不然。这是低廉的、雷同的、无情感凝聚、无创作发挥的物品,丧失了木版年画应有的内涵美、意趣美和拙朴美,此实乃目光短浅、自毁前景的短暂行为,也是目前传统技艺传承人和民俗艺术保护者们所不愿看到的情形。笔者对杨家埠同顺德画店第二十代传人杨福涛访谈时,他告知当地有两三家采用了机器印刷年画,也拿出了机器印刷出的年画与手工印制的年画相互比对。通过比较可见,尽管色彩同样艳丽,画面基本相同,但机器印制的年画显得刻板凝固,明显缺乏活力和生气,无法让人感觉那刻工之巧、拙朴之趣,无法令人心绪飘动,怀古动情。杨福涛认为用机器印刷年画,是失去地方特色的表现,是自断后路,因为如果采用机器印制,别处也可印刷,年画的产地特色消失,别人就不一定要到杨家埠这样的著名年画产地来购买;而且这也严重冲击了传统的手工生产方式,传统技艺不被重视,这是一种雪上加霜的破坏行径,将导致传统年画的加快衰败。

再如,剪纸和皮影,它们的魅力也在于手工之美,纯手工制作的剪纸和皮影凝

聚着制作艺人的情感,留存着手工的思想,但目前许多剪纸和皮影采用机器压制,无灵动之美,无情感意蕴,只是一个个机器化生产的物品,空有符号性的外表,全无民俗艺术的独特魅力和价值。

在将一些民俗艺术作为人文旅游资源开发的时候,亦存在诸多遗"本"失真的行为,人为破坏其文化生态,丢失其文化内涵。在经济利益的驱使下,一些旅游企业决策者和旅游规划编制者无视民俗艺术的人文生态属性和自身规律,或者时空错乱,随意搬放安置民俗艺术,或者取其所需,任意妄为,丢弃其文化内涵,造成建设性破坏。例如民俗艺术中的表演艺术在旅游开发活动过程中被形式化、零散化、片段化。形式化带来了民俗艺术深厚文化内涵的遗失,其固有的信仰功能和仪式功能被忽略,其存在的民俗生活的实际场景被剥离,民俗表演艺术变成了没有本质内容的形式展示。零散化和碎片化使得民俗艺术的整体文化生态被撕裂,为激发观众的兴味,更因功利目的驱使,民俗旅游的开发策划者"不惜将本地固有的民俗节目打碎,再将这些民俗艺术的'碎片'进行组装。他们对这些'碎片'组装的原则,表面上是按照历史的逻辑加以重新地连缀,其本质是按照外来者的趣味来组装。因而,民俗文化承载的绵长历史也被碎化为一个个当下的片段,作为整体的和真实的历史图像已不复存在"①。有时民俗旅游的开发者还将他地异族的民俗文化简单粗略地移植过来,加以改头换面的拼装,比如在一个彝族旅游村寨中出现白族或其他民族嫁接的传说、服饰和舞蹈。经过加工改造、重新策划包装的民俗表演艺术过分突出表层的可观赏性,成为纯粹契合来去匆匆大众游客需求的舞台化表演,它们是"特定时空的、暂时的和局部对外开放的,而不是日常时段的、家庭或社区内部的;是装扮和虚饰的,非平常面孔的;是集中综合的,非琐碎散乱的;是事先编好,基本定型的内容,非即兴编唱,随情境而创新的⋯⋯表演有商业目的,非自娱自乐"的舞台化表演。民俗文化展示成为非日常的、设计好的、要求有固定群体参与的公众事件②。

3. 保护方式缺乏综合性

当前对民俗艺术的保护手段和方式多为文字、图片、影音资料的收集整理,博物馆中的陈列展示,代表性传承人的命名保护和奖励。尽管近年来从国家到个人在民俗艺术及"非遗"保护方面都取得了不菲的成效,但保护的方式手段仍缺乏综合性,未形成有力的立体保护氛围。

---

① 钟福民.论民俗表演艺术的当下语境[J].东南大学学报(哲学社会科学版),2008(1):90.
② 徐赣丽.民俗旅游的表演化倾向及其影响[J].民俗研究,2006(3):59.

民俗艺术的保护内容包括民俗艺术的各种艺术样式、民俗艺术的制作者及其传承的技艺，还有民俗艺术的生存语境。由此，民俗艺术的保护方式除了包括有关资料文本的收集整理留存、对民俗艺术制作技艺代表性传承人的保护和奖励，还包括对其蕴含的文化艺术价值的积极宣传、融入日常生活之中的活态应用，以及相关法律法规的保障。

目前对民俗艺术的保护宣传不足，民众对民俗艺术价值内涵的认知不够，保护意识模糊；法律法规虽出台不少，但切实可行的措施欠缺；抢救与保护资金缺乏，正面主导参与乏力；教育领域对民俗艺术与"非遗"重视不够、认知不足，未能很好地培养出民俗艺术应用和"非遗"保护所需的专门人才。由此导致全民对民俗艺术与"非遗"保护的文化自觉意识不够。费孝通先生提出的"文化自觉"是指要"对自己的文化有自知之明，明白它的来历、形成过程、所具的特色和它发展的趋势……自知之明是为了加强对文化转型的自主能力，取得适应新环境、新时代文化选择的自主地位"①。没有文化自觉，就无从认知其内在价值，更遑论主动保护的意识和行动了。

民俗艺术是民众的生活艺术，是经过漫长历史年代积淀积累而形成的，它是中华民族的文化基因和识别标志。抢救和保护民间文化、民俗艺术，其主要目的是为了链接我们民族的传统，为现在和未来的华夏各族儿女寻找民族文化之根，从而疏通民族的血脉，留存民族文化的骨血。在全球化的时代背景下，通过政府和有关方面的努力，唤醒民众文化自觉意识，点燃民众对民俗艺术的保护和开发利用的热情尤为重要。

目前民俗艺术中出现的问题，限制并影响着民俗艺术的应用。对民俗艺术的保护一定要营造一种民众自觉保护民俗艺术的环境。要"努力营造维系民俗艺术生存发展所需的生态环境，将传统的民俗艺术消融在民众普通的生活中并注意使其在现代意识的关照下自然地流溢"②。唯有如此，民俗艺术和"非遗"才能有效地得到保护并传承。

## 第三节　民俗艺术应用的需求

民俗艺术在经济全球化和网络盛行的当今时代，已全无在农耕文明时代全面

---

① 费孝通.费孝通论文化与文化自觉[M].北京：群言出版社，2007：248.
② 陈勤建.略谈民俗艺术的保护和建设[J].美术观察，2004(3)：13.

影响民众日常生活的话语权,许多已消失或濒危,生存艰难。而作为民族传统文化,它所蕴含的价值、功能及地位又是不可忽视遗忘的。越来越多的人在关注民俗艺术,也在积极地拓展其当代生存发展的空间,这为民俗艺术在当代的应用提供了不少必要条件和驱动要素。

## 一、民族文化的呼唤

民俗文化是一个民族传统的血脉所系,民俗艺术是一个民族的精神具象,包含着一个民族不可替代的情感,而民族情感是一个民族民众的至高情感。当今社会,经济全球化和文化全球化蔓延,许多民族国家经济意义上的领土空间不断受到跨国公司的强大冲击,文化意义上的领土空间也在不断受到威胁。古人曾说,"欲灭其国,先毁其史",著名哲学家熊十力也曾说"亡国族者,常先亡其文化"。如果一个国家的"文化领土空间"因受到冲击而丢失,这个民族的主权及领土完整性将不复存在。中华民族悠久历史和丰厚文化之中凝聚着浓厚的民族情感,它们是华夏子孙的骄傲和立身之本。在全球化的背景下,丢失自己独特且丰富的民族文化是每个中华儿女所不能容忍的。

当今中国民众所处的时代环境,诚如冯骥才所言,是在一条历史的分界线上,在我们面前是"全球化文化",在我们背后是各自民族和地域的文化。"全球化文化"是一种在当今地球上最流行的、所向披靡的文化,即球星+歌星+电视+快餐+好莱坞大片+超级市场+牛仔裤+一切衣食住行的名牌商品,再加上全知全能的互联网。在这个巨大而威猛的全球性文化面前,所有地域性、民族的文化都会逐渐退到边缘①。

政治上有"大乱才有大治""大难兴邦"的说法,在民族文化发展的进程中也有"濒危显现价值""危难警醒民众"的表现。在本土民族文化受到全球化严重冲击之时,民众的民族情感会空前迸发,人们重新认识民族文化,并用力地去抓住民族文化,且会尽力去展现中国传统文化元素。如 2002 年春节以来,唐装和中国结的盛行,老式门窗、红灯笼受到热捧,都是在我国融入世界的速度突然加快后,人们在民族情感的呼唤下抓住的能体现中国民族文化的东西,久违的国粹及传统文化从此有了回潮之势。随后"民俗文化热""传统文化热""民间文化热"等一股股热潮,体现了民众强烈的民族情感。2008 年北京奥运会开幕式上借助高科技和独特创意所展现的中华传统文化震撼了世界,也进一步激发了中华儿女的民族情感。

---

① 冯骥才.紧急呼救:民间文化拨打 120[M].上海:文汇出版社,2003:58.

愈是全球化的时代,文化愈会走向本土。这是文化的全球本土化①。本土文化乃各民族存在的根基。文化的个性与独立,是一个民族、一个国家的立身之本;文化的特性与形态一旦消泯,此文化就丧失了在人类社会中的存在地位与价值。正如历史学家汤因比所言,文明的生长与发展在于自己的独特与自决力,而一种文明如果丧失了个性,形成一种"模仿的机械性",追求"划一"而丧失"自决能力",那就只能趋向衰落。文化是民族国家认同的核心基石,民族文化特别是民族传统对国家的生存和发展具有重要意义。越来越多的国家认识到自觉捍卫民族文化的重要性,各国都在维护自己的文化主权。

民俗艺术是典型的中国本土文化,它从日常生活中的衣食住行、节庆活动、人生礼仪和精神信仰等各个方面体现出中华民族独特的生活方式、审美观念、集体意识和精神情感。当今的民众愈来愈认识到民族文化的魅力和价值,人们也投入了更多的人力、财力、物力去挖掘、抢救、整理、保护传统文化。保护和传承中华民族传统文化,可增强民族的凝聚力,让民族情感得以安然寄放。

民族情感在呼唤,呼唤对民俗艺术、非物质文化遗产及民族传统文化进行强有力的保护。各种呼唤保护之声,是民众民族情感的流露,亦为民族文化觉醒的表现,这为民俗艺术活动的应用提供了一个较好的基础条件。

## 二、民众心理的需求

经济的迅猛发展、高科技的广泛运用,给现代人类带来了丰富的物质享受。但在摆脱物质匮乏的痛苦后,人类却迷失在物质中,许多民众精神世界异常空虚、无聊。在紧张忙碌的日常生活中,民众的精神世界匮乏,对于不少人,人生观、价值观在这个物欲横流的消费时代全然没有了意义。

心理学家弗洛姆认为:"在 20 世纪,人们对当代社会的批评和诊断也有一个相似点,即认为当代社会在精神上是不健康的。"②哲学家海德格尔认为人被"从大地上连根拔起",丢失了自己的"精神家园"③;神学家阿尔贝特·史怀泽认为"我们文化的灾难在于:它的物质发展过分地超过了它的精神发展。它们之间的平衡被破坏了","在不可缺少强有力的精神文化的地方,我们则荒废了它"④。系统论的创始人、生物学家贝塔朗菲则更直截了当地说:"简而言之,我们已经征服了世界,但

---

① 冯骥才.紧急呼救:民间文化拨打120[M].上海:文汇出版社,2003:69.
② 弗洛姆.健全的社会[M].孙恺祥,译.贵阳:贵州人民出版社,1994:175.
③ 绍伊博尔德.海德格尔分析新时代的科技[M].宋祖良,译.北京:中国社会科学出版社,1993:195.
④ 史怀泽.敬畏生命[M].陈泽环,译.上海:上海社会科学院出版社,1995:44-47.

是却在征途中的某个地方失去了灵魂。"①现代人类面临着"人的物化""人的类化""人的单一化""人的表浅化""意义的丧失""深度的丧失""道德感的丧失""历史感的丧失""交往能力的丧失""爱的能力的丧失""审美创造能力的丧失"等一系列问题。②

1. 刚柔相济

人类出现的精神方面的问题与快速发展的高科技有关,高科技给人类带来了物质的享受,但并没携来精神心理方面的福音。之所以出现人类普遍的"意义缺失",这与人类过于偏重"科学世界"的发展而忽略"日常世界"有关。20世纪西方最有影响力的哲学家之一的埃德蒙德·胡塞尔提出了相对于"科学世界"的"生活世界"这一概念,对我们理解人类为何在高科技时代出现种种精神问题很有启迪意义。

胡塞尔认为生活世界是前于科学的、原初直观的世界,生活世界是具体的、实际的、直观的,是经验的世界。人在生活世界里,就像鱼在大海、鹰在长空,两者的关系是和谐的。在近代科学体系建立之后,出现了"生活世界"与"科学世界"并存的格局。对经济发展的重视、对科学技术的关注,使得人们更加关注科学世界,且常常将科学世界凌驾于生活世界之上,这样,生活的意义就被遗忘或被质疑,一切都要被重新证明,被不断证明,导致人感觉失去了家园,人的精神失去了回归的港湾③。德国哲学家 W. A. 鲁伊本说:"人在世上从来没有像现在这样感到孤独和被人遗弃。从来没有同他的整个环境这样隔绝和疏远——他是一个没有祖国的人。"④近代西方文明把人推到了这种境地,就是因为一般意义的世界和常识的世界,已经被实证主义弄得支离破碎,人每走一步都得费力地寻找活动的意义,而活动的意义却总是那么虚无缥缈,使人不得要领。

当人的精神世界出现问题后,依靠高科技是无法解决此类问题的。因为科技时代的"精神问题"并不会随着科学技术向着尖端的发展而自行消失。当生命的价值、生存的意义、生活的理想和信仰衰竭之时,无论是原子能发电站还是电子计算

---

① 贝塔朗菲,拉威奥莱特.人的系统观[M].张志伟,等译.北京:华夏出版社,1989:19.
② 鲁枢元.猞猁言说:关于文学、精神、生态的思考[M].北京:社会科学文献出版社,2001:250.
③ 高丙中.民俗文化与民俗生活[M].北京:中国社会科学出版社,1994:135-136.
④ 转引自鲍戈莫洛夫,梅里维尔,纳尔斯基.现代资产阶级哲学[M].上海:上海译文出版社,1985:245.

机都搭救不了人类。未来学家约翰·奈斯比特①曾指出：以为技术能解决一切问题是一种不正确的想法。失去了高技术与深厚感情的平衡，令人烦恼的不协调现象就会产生。他认为在一个普遍采用高技术的社会里，到处都需要有补偿性的深厚感情。社会上的高技术越多，就越是需要创造有浓厚感情的环境，用人的柔性来平衡"技术的刚性"。他在《大趋势：改变我们生活的十个新方向》一书中指出，我们的社会里高技术越多，我们就越希望创造高情感的环境，用技术的软性一面来平衡硬性的一面。这意味着软色调、浅颜色变得非常流行。民间艺术恰巧与电脑社会相平衡，难怪手工做的被单那么受欢迎②。

民俗艺术具备用"柔性"去平衡"技术刚性"的先天禀赋，因为首先它属于"日常生活世界"，蕴含了许多关于人的生命意义及情感世界最直观、最率真的表达，人们在其中无需费力寻找生命的意义，因为人们可直接感知到，人类的心灵可在此中轻松地休憩、调整。其次，民俗艺术中的许多艺术品是手工制作的。正如日本民俗学家、民艺学家柳宗悦所言，人之手是自然之造化，手与精神相联系，手是有生命的，"手工是自然的、人性的最好表现"③，而机械是人类之产物，是物质，是无生命的，既缺乏顺应性，又没有创造性。1861年英国设计家威廉·莫里斯率先发起的"艺术与手工艺运动"、1882年英国设计师麦克默多参与建立的工匠"百年行会"，曾唤起了人们在大机器生产中对传统艺术和审美文化的眷恋与尊重，这是对人纯真生活的注重和回归，是人类以日常"柔性情感世界"与机械及技术"刚性世界"的一种对抗，同时也是寻求两者融合、平衡的有益尝试。民俗艺术中的剪纸、年画、皮影、泥塑、糖人、面塑、布老虎、拴马桩、拴娃石等，凝聚着人类纯朴的情感，是民众"柔性"情感世界的典型体现，能平衡或弥补人类在进行高科技、工业机械化生产之时刚性过剩、柔性缺乏的不足。奈斯比特在《大趋势：改变我们生活的十个新方向》中亦认为，在高技术的信息社会，我们使用的是脑力，而不是像工业时代的工人那样使用体力。所以我们在业余时间的活动中，需要更多地利用手和身体来平衡工作及学习中对脑力的不断使用。

2. 宁静璞真

时代喧嚣变幻，现代民众心中却向往回归宁静舒缓。在物品异常丰富的消费

---

① 约翰·奈斯比特(John Naisbitt)，1929年1月15日生于犹他州盐湖城，世界著名的未来学家，埃森哲评选的全球50位管理大师之一。约翰·奈斯比特的阅历丰富，他有着哈佛、康奈尔和犹他三所大学的教育背景。约翰·奈斯比特以《大趋势：改变我们生活的十个新方向》和《亚洲大趋势》两部著作奠定了其作为未来学家的坚实地位。

② 奈斯比特.大趋势：改变我们生活的十个新方向[M].梅艳，译.北京：中国社会科学出版社，1984.

③ 柳宗悦.工艺文化[M].徐艺乙，译.桂林：广西师范大学出版社，2006：85.

时代,包括各种文化品在内的消费物品连续不断地、日渐加快地被新物品取代,表面上标新立异的物品其实掩饰不住内在的缺乏,"它们失去了独一无二的价值和真实的内涵,而沦为随用随丢的'纸巾'。然而,也正是这种不顾疲劳的信息轰炸和信息转换,在审美方面加倍地引起了人们心理疲劳,人们畏惧这喧嚣的节奏和恐怖的速度,转而追求着失去了的宁静和悠缓,乞求把人与审美形象的对象性关系由越来越短暂变得越来越久远些"①。于是,人们回首向往那诞生在宁静和悠缓环境中的民俗艺术,认为它们才具有细细品味的价值,是可以让人"静一下心""松一口气""伸一下腰"的东西,是精神小憩的一叶扁舟。如今,现代许多民众在厌倦了繁杂多变的都市文明后,开始在古朴单纯的民间青花瓷、土布衣、仿古家具等物品中寻找昔日的宁静。

人性失落中的空虚迷惘激起了纯情的怀旧心境。经济的极度商品化,驱使着人们在物质利益争夺的战场上厮杀、竞争,敦厚情感、素朴道义乃至善良天性和家庭、亲朋间的人文关怀精神多淹没在利己主义的冰水之中,人类的情感、良知、道义在失落。人性失落时的空虚、孤独与迷惘,很容易激起人们对往昔纯情的怀旧、对过去文化秩序的回顾,希冀重建那种能让人的尊严、价值、精神欲求得到较多实现的生活方式,把被破坏了的传统道义生活及人与自然的正常联系恢复起来。传统民俗艺术,作为中国漫长农耕文明的文化产物,作为人性力量的真实确证,作为伦理道德的历史记录,能一定程度地帮助人们缓解商品异化的失落和被金钱役使的痛苦,可以作为一个中介物,架设现代与过去、社会与自然的精神桥梁,达到一种调适与抚慰的效应。

总之,现代化、高科技及物质文明的高度发达带来了文化的异化,使得现代民众对人生的意义与前景充满了怀疑、困倦与恐惧,而真实、拙朴、自然的民俗艺术、民间艺术是未被现代文明侵蚀、破坏的古朴而自然的世界,现代民众可从中寻找到新的精神寄托和心灵慰藉。返璞归真,人类可从民俗艺术中再次获得生命的思考,亦可获得幸福生活的动力。

3. 美好吉祥生活的永久期盼与追求

民俗艺术是中国吉祥文化的承载体。民俗艺术中繁多的传统吉祥图案表达了历史上民众普遍性的心理愿望:天下太平、五谷丰登、五福临门、子嗣昌盛、健康长寿、富贵如意等。此乃几千年来中国民众希冀向往的幸福安康生活,亦是他们在现实生活中不断努力实现的人生内容。

---

① 胡潇.民间艺术的文化寻绎[M].长沙:湖南美术出版社,1994:16-17.

尽管时代变化,生活方式变迁,但民众的人生内容和对幸福生活期盼的心理没有改变。现代民众积极追逐丰富多彩的物质生活和精神生活,而其最终追求的目标仍是美好吉祥、富足安康的生活,因为这是每个人的生活主题,亦为人生之本。

民俗艺术众多的吉祥主题,通过各种象征物及寓意深刻的吉祥图案表达出了人类对幸福美好吉祥生活的期盼,这是民众普遍性的心理和希冀,也是永久的心愿和期盼。因此,民俗艺术由于契合并表达出民众的永久期盼,从而成为一种精神动力和资源支撑,表达出人类不断构筑的美好信念和理想。此乃传统民俗艺术当代应用的心理基础,同时亦是一股重要的驱动力量。

### 三、经济发展的要求

#### 1. 艺术消费市场

文化艺术商品化,是社会主义市场经济发展的必然要求。市场经济注重商品生产。由于生产是为了社会的消费,这就必然要求生产更多更好的商品以满足人们的各种需求。文化艺术生产虽然是精神产品的生产,其目的也是满足广大消费者日益增长的各种精神和心理需要,为经济建设服务,而只有出现更多更好的文化艺术产品,并且能够进入广阔的消费市场,满足民众的各种精神需求,文化艺术生产的目的才能达到。

随着市场经济的发展,除了公益性的艺术产品外,绝大多数艺术产品必然要走向市场,成为满足人们精神文化需求的艺术消费品。在当前社会生活中,消费大众对文化艺术的需求,是具有多层次、多样化特征的精神文化需求。无论是阳春白雪的高雅艺术、意境深邃的文人艺术、异域风情的国外艺术,还是乡土气息浓郁的民间艺术、率真拙朴的民俗艺术,都有着数量众多的艺术受众和爱好者,各种艺术形式满足了不同层次人们的精神需求,丰富了人们的生活。

当今社会,各种物品丰富多彩、精彩纷呈,人们对文化艺术市场的消费需求越来越多,口味越来越纷杂,审美日趋日常生活化。在此种社会文化背景下,作为生活文化艺术的民俗艺术也越来越受到人们的重视和喜爱。在经济和文化全球化发展的时代里,人们对属于民族本土文化的民俗艺术的消费需求量日趋增大,而目前能够满足这种需求的民俗艺术文化市场很不完善,这与民俗艺术未能得到很好的应用开发有关。唯有对民俗艺术很好地整理保护并合理地开发应用,才能建设好民俗艺术文化市场,满足民众的消费需求。

#### 2. 旅游经济发展

旅游是满足人类高层次精神享受需要和发展需要的一种文化活动,它满足了

旅游者求真、求美、求奇、求异等文化要求，丰富并满足了旅游者物质和精神方面的多种需求，提升了民众的生活质量。如今，社会经济快速发展，民众收入水平不断提高，居民闲暇时间日渐增多，旅游越来越受到人们的喜爱，并日渐成为人们的一种生活方式，由此带来了旅游业的光明前景，旅游市场空间亦更广阔。随着各地旅游业的快速发展，各种旅游活动及相关旅游产品日趋丰富，而在众多旅游活动中，以特定地域或特定民族的传统风俗、特色民俗活动事项为主体内容的民俗旅游具有强大的吸引力。

民俗旅游是一种高层次的文化旅游，它以一个国家或地区的民俗事象和民俗活动为旅游资源，在内容和形式上具有鲜明突出的民族性和独特性。由于能较好地满足游客"求新、求异、求乐、求知"的心理需求，它已成为旅游行为和旅游开发的重要内容之一。20世纪90年代，国内一次抽样调查表明，来华美国游客中主要目标是欣赏名胜古迹的占26%，而对中国人的生活方式、风土人情感兴趣的却达56.7%[1]。因此，民俗风情旅游不仅成为政府部门发展经济、吸引外资的重要文化资源，而且也已经成为满足西方人想象、"了解"中国人生活方式的一种途径。

民俗艺术的欣赏和体验是民俗旅游活动的重要内容，游客在旅游活动的全过程中，希冀能感受到不同于其平常生活居住空间的异地风俗民情文化，而民俗艺术是满足游客需求，能给游客留下深刻印象的出彩重头戏。旅游业的六大要素"吃、住、行、游、购、娱"中都有民俗艺术活跃的身影。就"吃""住"而言，旅游者除了希望吃饱睡好，还期待能享受到具有异国他乡情调的接待和服务，他们希望能在旅游途中享用具有传统文化及地域风情特色的名菜、名点，入住的宾馆饭店如能有地方特色和民俗艺术的装点或表演展示，则更能给他们留下美好深刻的记忆；就"行"而言，游客乘坐的交通工具如能有艺术化的装饰和民俗艺术氛围的营造，则会让游客惊喜连连；就"游"而言，砖雕、木雕、石雕、面塑、泥塑等各种精美的民俗艺术品，剪纸、年画、糖画、面塑、刺绣等民俗艺术制作技艺的展示，傩舞、傩戏、皮影戏、木偶戏等民俗艺术的表演，以及各种民俗民族风情的歌舞表演等等，它们独具魅力，亦具吸引力，很受欢迎，是游客参观游览的重要对象；就"娱"而言，若提供机会让游客参与各种民俗艺术的表演和各种民俗艺术品的制作，游客的情感能很好地被激发并交融其中，如此，可极大地满足其既娱又乐的心理需求；就"购"而言，带有民俗风情和民俗艺术特色、具有文化内涵的工艺纪念品是受游客欢迎的旅游纪念品。

---

[1] 陈南江,吴月照.略述民俗文化的旅游开发——兼谈客家民俗文化的内容选择[J].特区理论与实践,1997(10):37.

民俗艺术在旅游活动中的地位和角色是如此重要和突出,因此,尽管当前在旅游发展的实践中对民俗艺术的开发有不当之处,对原生态的民间文化艺术和民俗艺术难免歪曲或损伤,但关键并不在于旅游和民俗艺术本身,而是在于开发的方式与手段。民俗文化并非为旅游而存在,但鉴于民俗艺术的现实境遇,它们与旅游业的共同开发可以达到双赢的效果。目前,民俗艺术在旅游活动中的应用很不充分,它们的价值和魅力未能在旅游活动中被精彩地展示出来,游客从中得到的愉悦度和满足感与他们心目中的期待和希冀差距很大。如今各地旅游业发展迅猛,许多地方已将旅游业的发展作为支柱产业和主导产业,观光旅游、休闲度假旅游、文化体验旅游、修学旅游、养生旅游等不断呈现并发展,大众旅游时代已来临,旅游亦成为有钱、有情致、有闲暇时间人群的一种生活方式。蓬勃发展的旅游业要持续发展,需要旅游文化的支撑,尤其是具有地域独特性和质朴文化性的民族民俗文化的支撑,以民俗艺术为主要内容的民俗文化,若能在旅游业中得到广泛应用并精彩表现,将促使旅游业可持续发展。

3. 文化产业发展

文化产业是指"为社会公众提供文化、娱乐产品和服务活动,以及与这些活动有关联的活动的集合"[①]。联合国教科文组织关于文化产业的定义是:"按照工业标准生产、再生产、储存以及分配文化产品和服务的一系列活动。"文化产业基本上可以划分为三类:一是生产与销售以相对独立的物态形式呈现的文化产品的行业(如生产与销售图书、报刊、影视、音像制品等的行业);二是以劳务形式出现的文化服务行业(如戏剧舞蹈的演出、体育、娱乐、策划、经纪业等);三是向其他商品和行业提供文化附加值的行业(如装潢、装饰、形象设计、文化旅游等)。文化产业是文化与经济相结合的产物,它是专为大众消费而生产、提供同类或具有密切替代关系的文化产品、相关服务的企业集合,是社会发展到全面的商品生产,且商品化已渗透到精神领域的时代的产物。文化产业以利润为追求目标,以满足市场的精神需求为主要功能。

随着信息时代的到来,文化生产、传播、消费的方式正在发生巨大的变化,文化的价值在人类创造文明历史的进程中,在民众孜孜追求的各项生活目标的实现过程中凸显出来。如今,以文化价值为灵魂,以科学技术和现代传播载体为支撑,由

---

[①] 2019年6月27日,文化和旅游部《文化产业促进法(草案征求意见稿)》第二条中称文化产业是指以文化为核心内容而进行的创作、生产、传播、展示文化产品和提供文化服务的经营性活动,以及为实现上述经营性活动所需的文化辅助生产和中介服务、文化装备生产和文化消费终端生产等活动的集合。

文化创意、文化产品制造、文化传播、文化消费、文化服务、文化交流所构成的产业链已经形成,世界文化的现代化和工业化已经走上了快车道。实践已经证明,文化产业不仅是建设先进文化的物质基础和重要途径,也是国民经济重要产业门类。文化产业所带来的不仅是精神文化成果,而且会创造出巨大的物质财富。文化产业的发展是"文化生产力"作用和地位的显现。

中国居民有着高储蓄率、低消费率的特点。无论城市还是乡村,我国居民的恩格尔系数都在持续降低,食物等生活必需品的供应已无太大增长空间,工业类消费品也呈饱和趋势,而在文化消费上,有巨大的结构性缺口。国内居民总体上文化消费的水平较低,许多文化消费的愿望得不到满足。

我国人均 GDP 在 2007 年接近 2 000 美元,而到 2013 年中国人均实际 GDP 已达到 6 767 美元①,天津、北京、上海、江苏、浙江及内蒙古等六省市(自治区)人均 GDP 超过世界平均水平。此际,若消费没有实质性的启动和结构性的升级,将使社会经济文化发展更加不平衡。近年来,中国各级政府部门、相关企事业单位及学界对文化产业给予了较多关注,希望能释放体制内国有文化机构的存量潜力,强调通过改革文化体制,区分事业和企业,达到解放文化生产力,满足人民群众有效文化需求的目的。

文化产业化发展,原因一是其可带来经济效益,原因二在于其提供了文化大餐,可为消费者带来精神享受,会产生较大的社会效益。因各方面的重视,近年来,文化产业发展迅猛,但文化产业的发展和供需方面尚存诸多问题。2013 年文化部产业司委托进行的文化消费问题的专项课题研究结论显示:我国文化消费中还有 2/3 以上的消费需求没有得到满足,缺口大概在 4 万多亿元。总体而言,按照我国的经济发展水平、人均 GDP 以及收入增长幅度,我国的文化消费水平尚未能得到满足。当前,中国文化产业的发展应当落实在自身的"出发点和落脚点"上,以提升并满足人民群众文化消费需求,尽快达到理想的文化资源产业化状态。

艺术是文化的构成部分,艺术产业化发展是文化产业化发展的重要构成,亦是对文化艺术资源价值功能的深度挖掘和弘扬。艺术产业化以及艺术产业的蓬勃发展,作为 20 世纪以来人类精神生产史上的一场革命,已成为各国政府、文化界学者、经济界人士深切关注的对象之一。"艺术生产从非产业化的社会活动向产业领域跃迁,这是人类社会发展史上的一次历史性飞跃。它标志着人类发展真正开始

---

① 国家统计局 2014 年 1 月 20 日公布,2013 年我国国内生产总值 568 845 亿元,按 2013 年人民币对美元年平均汇率 6.193 2 计算,2013 年中国 GDP 约合 91 849.93 亿美元,人均名义 GDP 约为 676 7 美元。(2013 年年末人口约为 13.607 2 亿,年中人口约为 13.573 8 亿);

超越自然条件和自然资源的制约,在实践活动中走上了依靠自身智慧、情感以及创造性成果自我发展的道路。"①

民俗艺术是生活的艺术,是生产制作者能够借以养家糊口的手段,同时也成为有关部门企业"文化搭台,经济唱戏"的平台。民俗艺术的文化价值如同吸引蜂蝶的花香一样,必然会促使有关部门和个人前来寻找商机,挖掘其经济价值。如今文化产业化发展势头正猛,民俗艺术因其蕴含的深厚文化艺术价值及经济价值,成为文化产业化发展的可依赖基础资源之一。

民俗艺术作为中华文明的重要组成部分,乃民族文化发展的根基,是优秀文化资源,亦为发展特色文化产业的深厚基础和不竭源泉。而目前我国对于包括民俗艺术在内的文化资源,在保护及开发利用上均不够充分,与文化产业发展程度较高的国家尚存一定差距。

内涵丰厚、形态多姿的民俗艺术及其产品的产业化运作发展既能产生巨大的经济效益,也能丰富民众的文化生活,同时也能起到弘扬、保护并传承优秀民族传统文化的效果,四川绵竹年画②的产业化发展即为一力证。绵竹年画与其他民俗艺术一样在城市化和市场化的进程中陷入了低迷境地,绵竹年画面临了生存压力。自2002年以来,绵竹人民政府连续18年举办绵竹年画节,投资上千万元。通过近年来政府的大力扶持和年画节的有力推动,人们以抢救、传承的态度发展年画。年画节的举办极大地推动了绵竹年画产业化的发展,绵竹掀起了一股年画产品的旋风,2006年在中国西部文化产业博览会绵竹年画分会场博览会展会上,琳琅满目的年画产品,品类众多,很多新开发出来的年画产品集功能性、实用性和艺术性于一体,颇受民众关注和喜爱,社会各界大加赞赏,每年年画节可销售绵竹年画10多万份。更多的业主充分发挥民俗文化优势,依托绵竹年画的名气做年画衍生产品的生产和加工,带动一大批从业者投入到年画生产行业中来。市场理念的融入、民营资本的参与,不断丰富着绵竹年画产品的种类,推进了年画产业的发展。近年来,绵竹年画产业已创造了近千个就业岗位,逐步树立起了以绵竹年画为代表的本

---

① 张冬梅.产业化旋流中的艺术生产:当代中国艺术产业化问题的理论诠释和实践探索[D].上海:复旦大学,2004:7.

② 四川绵竹年画是我国民俗艺术的瑰宝,与天津杨柳青年画、苏州桃花坞年画、山东潍坊杨家埠年画齐名,它们被誉为"中国年画四大家"。四川绵竹年画因线条流畅、造型质朴、填色鲜艳一直在中国民俗年画界占有重要地位。绵竹1993年被文化部命名为"中国年画之乡",绵竹年画1994年入选"中国民间艺术一绝",1997年荣获第五届中国艺术节金奖。绵竹年画在清乾隆、嘉庆年间的鼎盛期仅专业年画作坊就有三百多家。产品除运销湖南、湖北、陕西、甘肃、青海和西南各地外,还远销印度、日本、越南、缅甸和中国港澳等国家和地区。

地文化品牌①。2008年"5.12"大地震使得大量制画工具、资料、雕版及年画商品遭到损毁,经济损失达213万元。灾后重建时,在江苏省苏州市的大力援助下,结合苏州桃花坞年画营销的成功经验,借用"民间年画"的品牌优势,投资3 045万元,大力培育和发展年画产业②。如今,年画村内已形成包括陶版年画、三彩画坊、锦艺唐等30余家"前店后院"式年画作坊,吸纳了近千人专业从事年画制作、销售,开发出刺绣年画、陶版年画、手绘年画折扇、手绘年画门票等100余个年画品种。年画产品还远销到美、法、英、日等50多个国家和地区。年画产量也从最初的年产4 000幅增加到2015年的年产3万幅,年画年销售收入2 000万元,年画从业人员的年人均创收达到2万元③。绵竹年画村,产业化发展甚好,在留存年画的传统制作技艺的同时,在载体上不断创新,以年画节扩大影响力和知名度。以年画的生产制作为核心,与乡村旅游密切结合。2011年4月,绵竹年画村被评为全国AAAA级旅游景区。2011年11月,年画村成功创建"四川省文化产业示范基地"。2015年8月,年画村被国家旅游局评为"中国乡村旅游模范村"。"从2002年开始,绵竹每年在腊月二十三举办'绵竹年画节',年画的销售额2002年时不足40万元,去年(2017年)已经超过8 000余万元。直接或间接从事年画创作的人员达1 500余人,涌现出四江斋、三彩画坊、南华宫、轩辕年画等为代表的年画作坊30余家,不断将绵竹年画推向市场,走生产与保护结合的路子。"④

绵竹年画的产业化发展为中国其他著名年画产地的未来发展指明了一个方向,亦启迪着其他民俗艺术的未来发展。挖掘文化内涵,留存传统技艺,创新研发思路,衍生带动旅游及相关服务行业的发展,这是民俗艺术当代生存发展的必然选择。

## 小结

当前许多濒危的民俗艺术被列入了非物质文化遗产保护名录,面临着品种数量锐减、技艺失传、后继乏人、享用者人数渐少等问题。诸多问题的根源在于其依存的文化土壤发生了巨大变化,历史上人为的撕裂、城市化的迅猛进程和当代生活

---

① 王冰.绵竹年画节启示录[EB/OL].www.mzline.com/nianhua/article 2007-6-26 9:26:35.
② 杨丽.四川绵竹年画村:传承民间艺术 推动乡村旅游[EB/OL].http://news.hexun.com/2012-05-11/141287235.html.
③ 张薇.走进绵竹年画村:五彩年画迎新春[EB/OL].http://www.gmw.cn/media/2014-02/03/content-10368032.htm.
④ 董兴生.绵竹年画村走出来的年画产业吸引年轻人回乡创业[EB/OL].http://baijiahao.baidu.com/s?id=1599603592066552564.

方式、审美情趣的变化。现今对民俗艺术所做的有关文字、图片、音频资料的搜集整理是非常必要的保护手段,但更积极有效的保护手段应该是科学合理的开发应用,恢复民俗艺术作为"活态文化"的活力,再生、强化其与生活文化交织的能力,才能使其免于陷入"标本化""遗产化"的境地。同时,民族文化保护的呼唤,高科技时代的人们希冀具有"柔性"特征的民俗艺术能去平衡"技术刚性",处于喧嚣纷扰世界的民众对宁静璞真、吉祥美好生活向往的精神心理需求,民俗艺术在发展迅猛的旅游市场中所具有的巨大吸引力和较高美誉度,文化产业化发展对特色民族文化资源的开发应用的迫切需求,这些种种呼唤与需求驱动着民俗艺术加快应用发展的步伐。

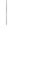

民俗艺术应用论

 # 第三章 民俗艺术应用的体系结构

在民俗艺术的开发应用中,参与其中的各相关因素和力量形成了一个作用体系结构。民俗艺术自身的条件因素是民俗艺术应用的基础和客体;民俗艺术的生产制作者、营销者、消费享用者构成了民俗艺术的应用主体;政府相关部门、教育研究机构、大众传媒等是中介部门,它们为民俗艺术的应用构筑了文化背景支撑和各方面支持,作为中介环节,它们导引着民俗艺术的应用广度和深度。来自客体、主体和中介体的各方力量和元素共同作用于民俗艺术的实践应用,它们构成了民俗艺术应用的体系结构。

## 第一节 民俗艺术应用的客体对象

客体即对象,是主体认识和实践的对象①。民俗艺术应用的客体是指进入主体的对象性认识活动领域,并同主体的认识活动发生功能性关系,且为主体认识实践活动所指向的客观事物。应用客体既包括民俗艺术的各种原生类型,又包括民俗艺术的各种象征符号。民俗艺术各种象征符号有其独特的造型表现形式和内在意义,它们作为民俗艺术的文化元素,同各种民俗艺术的原生形态一起,成为民俗艺术应用的客体对象。

一、客体对象的构成

1. 各类型民俗艺术本体

民俗艺术应用的客体对象首先是丰富多彩的各种民俗艺术样式本身。历史上曾在民众日常生活中发挥巨大作用,如今尚留存的有关民俗艺术,比如造型类的剪

---

① 客体是指与主体相对应的存在。哲学上的客体指主体以外的客观事物,是主体认识和实践的对象;法律上的客体指主体的权利和义务所指向的对象,包括物品、行为等。在艺术生产和消费领域,客体是指那些与主体发生联系的对象。

纸、年画、纸马、泥塑、面塑、糖人、纸扎、灯彩、砖雕、木雕、石雕等,表演类的傩舞、傩戏、龙灯舞、狮舞、皮影、木偶戏等,还有语态类的道情说唱、民谣、谚语、谜语、儿歌等,它们是民俗艺术应用的本体。这些民俗艺术类型多为原貌展示,保持着原真性特征,其中不少尚具有一定的活力,其身影展现在民众的日常生活和各种民俗活动中,仍在一定程度上发挥教化、娱乐、审美、祭祀等功能。而有些则失去了与民众日常生活交织的能力,濒危而成为各种博物馆标本式陈列展示的对象。

目前,各种民俗艺术本体在当前生存语境下盛衰不一。有的品类样式保存较完整,日常生活中还能见其身影,比如剪纸艺术、灯彩艺术,但有不少已濒危,品种、样式等锐减,甚至消失。对于这些民俗艺术,在应用时,有些可以直接对其加以应用,有些则是截取其部分内容或样式来应用,有的还可变换其物质载体和表演空间,创新使用。

比如剪纸艺术,其作为"画样"的应用与过去相比,没有太多变化。2009年春节期间,在南京夫子庙民间艺术大观园里的南京剪纸馆,笔者在对南京张氏剪纸传人张金林①先生访谈中得知,为刺绣、家具创作提供画样依旧是他们剪纸艺术应用的重要渠道。

剪纸艺术备受民众喜爱,尽管目前作为窗花、喜花的剪纸在日常生活中的应用没有传统社会那样普及广泛,但剪纸在传统岁时节日时的应用仍很活跃,是装点环境、烘托气氛的重要元素。与过去相比,当前剪纸画面构图变化不多,只是在应用场景上有了不少变化,人们利用各种装裱样式,将其转化为可更加自由摆放或悬挂的室内装饰品。因此,剪纸艺术的本体样式仍是当前应用的主要客体对象。

再如年画艺术,它与剪纸艺术一样,应用环境和场景已发生巨大变化,依附的物质载体不再仅是宣纸,有些构图完整、蕴含美好寓意的年画图案出现在布挂屏、T恤衫、时装、围巾、瓷器等物品上,表明民俗艺术的依附载体发生变化,亦显示年画等民俗艺术,基本还是可直接应用的客体对象。

2. 民俗艺术象征符号

除了民俗艺术样式本体的各种应用,民俗艺术的象征符号及其深厚的文化寓意亦为民俗艺术当前应用的主要客体对象。

民俗艺术是特别重视意象的象征艺术,其中的造型类艺术如年画、剪纸、布艺、

---

① 张金林乃南京剪纸艺术家张吉根的儿子。张吉根是南京剪纸艺术的杰出代表。南京剪纸讲求"花中有花,题中有题,粗中有细,拙中见灵"。张吉根对南京剪纸风格特点的形成、丰富和提高作出了重大贡献。他的剪纸变化多、夸张、装饰性强,地方特点突出,内容健康朴实,生活气息浓郁。张吉根的6个子女,都从事剪纸、皮影、铝板雕刻等民间艺术。

刺绣、砖雕、木雕、石雕、泥塑、面塑礼馍等,都是运用各种符号来表达意义的典型象征艺术。民俗艺术中丰富的象征符号是其应用的无尽宝藏,尤其是在重视符号,有社会符号化体现的当今消费社会①。当前对丰富多样传统文化符号运用的热衷,更给民俗艺术符号的应用提供了广阔的舞台。

符号,是人类创造的以便更好地传情达意(或传递信息)的一种表达方式,它是人类思维能力发展到一定程度的产物。德国哲学家卡西尔认为:"人不再生活在一个单纯的物理宇宙之中,而是生活在一个符号宇宙之中。语言、神话、艺术和宗教则是这个符号宇宙的各部分,它们是织成符号之网的不同丝线,是人类经验的交织之网。人类在思想和经验之中取得的一切进步都使这符号之网更为精巧和牢固。……人的符号活动能力进展多少,物理实在似乎也就相应地退却多少。"他甚至把符号同人的本质等同起来,将之与人类文化的产生和发展相联系,"把人定义为符号的动物(animal symbolicum)来取代把人定义为理性的动物",并确信:"只有这样,我们才能指明人的独特之处,也才能理解对人开放的新路——通向文化之路。"②因此,符号是文化的载体,文化的创造和传承是以符号为媒介的,而人类是很擅长利用各种符号来表达情感观念及认知的。

民俗艺术是体现民众生活观念、表达情感的艺术,各种民俗观念是民俗艺术的核心内涵。民俗艺术是一种用形象"说话"的艺术,是观念的艺术,在民俗艺术中有丰富多彩、充满寓意的各式民俗艺术符号,它们体现着民众的民俗观念。

(1) 民俗艺术符号的形成

民俗艺术符号的形成与人类集体意识和审美情感有关,它是人类集体意识下逐渐形成的共同观念性符号。生命是人类存续的先决条件,亦是社会发展的基础,对生命的重视、对理想生活的希冀,是人类社会发展的动力。由此,重视并护佑生命,希冀美好生活,乃是民众世代传承的民俗观念。在现实社会中,有些事物及某些图形与人们存在着一些关联,关联的产生在于它们与人类的生活实践具有某种利害关系,它们具有合乎人们驱邪避恶、希冀美好心理的感性特征。刚开始可能只是个体意识,在紧接其后的各种实践中,它们受到人们越来越多的注意和重视,并渐渐形成了在某一群体中人们共同的心理感受。在长期的传承演变过程中,这些

---

① 当今社会是消费社会,正如鲍德里亚所指出的,现代社会的消费实际上已经超出实际需求的满足,变成了符号化的商品、符号化的服务中所蕴含的"意义"的消费,即由物质的消费变成精神的消费。人们购买某种商品或服务主要不是为了它的实用价值,而是为了寻找某种"感觉",体验某种"意境",追求某种"意义"。在当今消费意义的社会,各种物通过符号编码和符号逻辑被赋予了意义。

② 卡西尔.人论[M].甘阳,译.上海:上海译文出版社,1985:35,36,37.

合乎人们民俗观念的事物及图形又不同程度地丧失或模糊了其原始的实践意义，从而演变成相对稳定的观念性象征符号。比如鲤鱼、石榴、公鸡、老虎、喜鹊等具有吉祥感性特征的事物逐步被符号化，成为观念性符号，并且通过集体意识的渗透作用深入到个体意识当中，成为家喻户晓、约定俗成的共同图案语汇，并深深影响着民众的心理感受和审美活动。

民俗艺术符号的形成还与古代视觉文化发达相关，民俗艺术符号是古代视觉文化影响下形成的象征符号。在书面语言表达和交流不发达的古代，人们在交往时会更多地运用口头语言、身体语言和形象语言。艺术理论家贝拉·巴拉杰在《视觉与人类》一书中提出了一个引世人关注的见解，认为在印刷术发明之前，在书面文化广泛流行之前，人类的文化生活是"视的精神"，为"视文化"时代。而在印刷术的发明引起书面文化更广泛的流行之后，文化生活中"视的精神"和"视文化"便被"读的精神"和"概念文化"所取代。①

在艺术的发展史上，民俗艺术、民间艺术和文人艺术是同源共祖的，最初都是由普通大众创造的。在书面语言不发达的时代，人们交流表达多借助手势语言和艺术的象征语言。其后，由于书面文字具有严谨、准确、简洁及可复读性特征，它不仅克服了口头语言的某些不足，更在表情达意方面大大超过了艺术的象征语言。因而，大量娴熟掌握书面语言及其传播手段的文化人，便逐渐地脱离了古老的艺术象征思维传统。相反，由于普通大众缺少文化教育，没有专门从事精神生产的条件，对书面语言的掌握和运用受到诸多方面限制，他们思想情感的表达和交流不得不更多地借重于口头语言和艺术形象，象征思维仍很发达，艺术象征符号成为他们记述事物、表达情感、交流思想的一个重要手段，并且他们特别追求并着力于艺术象征符号形象和丰富寓意的内在结合，以此对书面语言或文字手段的缺乏进行一种补偿。

（2）民俗艺术符号的构成

符号包括形式和意义两个方面。能指和所指②形象体现出符号形式和内容意

---

① 转引自中川作一.视觉艺术的社会心理[M].许平,贾晓梅,赵秀侠,译.上海:上海人民美术出版社,1991:177.

② 瑞士语言学家费尔迪南·德·索绪尔(Ferdinand de Saussure,1857—1913)开创了符号学(Semiotics)，即符号理论学。他的《普通语言学教程》(Course in General Linguistics)发表于他去世后的1916年。书中对符号、能指、所指等术语进行了解释。能指是表达其他事物的事物，所指是能指所表达的事物的意义，符号是这二者的结合。法国作家、批评家、符号学家罗兰·巴特(Roland Barthes)认为任何事物都可能是一个符号，他在其著作《神话学》(Mythologies)中，以索绪尔符号学为基础，再次阐述了符号学是涉及能指和所指关系的理论，能指和所指相互结合创造了符号，由能指和所指这两部分的联合所创造的符号，接着成为其他事物的能指。巴特超越了索绪尔的模式，他把索绪尔设计的书面语和口语的符号学扩展到对视觉、通俗文化和日常生活的分析。

义之间的联系,它们是符号不可分离的两个方面。能指和所指相结合共同构成了民俗艺术符号。

符号形象和相应背景中的寓意及象征意义,构成了民俗艺术符号的基本结构。作为表现体的民俗艺术符号形象即能指,又称形符,是人们在接触某种民俗文化信息时,通过视觉、听觉或其他感官接收到的一个个直观的、形象的、具体的表现物。民俗艺术符号形象来自自然界的动物、植物,非生物界及社会中人为事物等领域。有些是民众生活中客观存在的有关物象,如老虎、公鸡、葫芦、灵芝等;有些则为民众民俗心理的物化呈现,成为荷载特定意义的民俗符号,如麒麟、凤凰等。民俗艺术中的老虎、龙凤、莲花、麒麟、鸳鸯、蝙蝠、八仙、如意、喜鹊、福禄寿、菊、牡丹、葫芦、鸡、鱼、龟等纹饰作为表现体,它们是能指,而蕴含于其中的各种吉祥幸福、辟邪祛恶的寓意历经了几千年,在人们心中不断积淀并被世代传承下来,这些象征寓意,即为所指,又称意符,它们是一个个被推知、被联想、被理解的民俗文化含义、概念或象征寓意。

民俗艺术符号有着多样的表现形式,亦蕴含了丰富的象征意义。吉祥图案和吉祥符号作为民俗艺术符号中的代表,凝聚着传统社会民众丰富的思想情感,表达了深层的民俗心理和审美需求,也寄托了美好的祝福。这些内涵寓意,同样亦契合现代民众对幸福美好生活追求的愿望和理想。因此,民俗艺术符号,尤其是各类吉祥图案,它们多样的造型、丰富的寓意,满足了历代民众追求祥和美好生活的需求,自身即具备了广受欢迎的优良禀赋。

各种民俗艺术符号可以单独使用,独表其意,也可组合出现,作为文化元素展现于各种载体媒介,而蕴含其中的象征意义仍然鲜活留存。比如,民俗艺术中的一些符号纹饰,如龙凤、莲花、麒麟、蝙蝠、八仙、如意、喜鹊、石榴、佛手、桃子、菊、牡丹、葫芦、鸡、鱼、龟等,有时是单体独立表现,有时是多个民俗符号组合叠加使用。这样的灵活组合,使得民俗艺术的所指内涵更加丰富,且不同的组合可表达不同的民俗文化含义。如此,民俗艺术符号可像民间艺术语言的基本字句和词汇一样,任由熟练掌握了它们的人们去组合,用以表达他们的所思所想与生活诉求。民俗艺术符号作为人类的一种生活文化艺术符号,作为民俗艺术应用的客体对象,它有着恒久的需求和广阔的应用空间。

(3)民俗艺术符号的主要类型

民俗艺术符号从不同的角度有不同的划分。而无论以何种依据进行划分,文字符号、图形符号、色彩符号、动作符号等,均是民俗艺术符号的核心元素构成,它们是民俗艺术符号应用的主要元素对象。

文字符号是指以字形、字义、字音来传达民俗观念和民众心理的一种符号形式。民俗艺术文字符号主要通过文字组合、字体变形、谐音寓意等方式将民众对美好生活的向往表达出来。在文字符号中，有相当多的是体现和表达民众对幸福美好生活追求的有关文字、字形及谐音等。汉字是象形寓意文字，福、禄、寿、喜、财是理想的幸福生活要素，是民众向往的幸福安康生活的直白表达。对于大多数现实生活中缺少这些幸福元素的民众生活来说，这是他们孜孜追求的生活目标，也是调剂并补偿他们生活的一抹亮色。由此，"福""禄""寿""喜""财"等字就成为民俗艺术文字符号的重要构成。在剪纸、年画、砖雕、石雕、木雕等民俗艺术中常常见到的一些文字符号，诸如倒写的福字、双写的喜字、圆写的团寿、长写的寿字、百福、百寿、日进斗金、招财进宝、五谷丰登、富贵长宜等的变形组合，用长形、方形、曲折形将文字加以美化，加强文字象征意义的审美性和形象性。它们直白且美好的寓意，契合了民众对幸福美好生活的永久追求心理。在当今的广告设计、包装设计、环境设计、旅游纪念品设计、礼品设计等艺术设计领域，这些文字符号既是很好的题材选择，亦是艺术创新思维的启迪宝库，更是中国民族文化的代表元素。

图形符号是指以各种具有特殊寓意的动植物图形、非生物图形及各种抽象符号图形来表达民众民俗观念和审美情趣的符号形式。它们多为象征符号，祈福禳灾是其寓意所指。在吉祥图案中，蝙蝠、鸡、鱼、狮子、大象、仙鹤、喜鹊、乌龟、猫、蝴蝶、梅花鹿、麒麟等动物形象和图案，它们生动传神的造型塑造、美好的谐音寓意，构成了五福临门、年年有余、耄耋富贵、喜上眉梢等一幅幅吉祥画面，寄托了民众对长寿富足、幸福吉祥生活的希冀；牡丹、灵芝、佛手、桃子、葫芦、石榴、万年青、萱草、桂圆、花生、枣子等植物类图纹，借其谐音象征，表达出富贵、如意、福多、寿多、瓜瓞绵绵、子嗣昌盛、早生贵子等美好寓意；八仙人物、和合二仙、南极仙翁、献寿的麻姑、戏金蟾的刘海等神话人物图像，以他们各具特色的神仙之气激发人们对美好生活的种种遐想和期待；花瓶、戟、磬、如意、葫芦、八仙器物（暗八仙）等器物类的图形，因其平安、吉庆、如意、福禄的谐音及象征寓意，勾画出种种吉祥美好画面；回纹、方胜、盘长等抽象符号图形，寓意幸福美好的流长无尽头；百子图、婴戏图、四喜图等勾画出幸福美好生活的场面和希冀。

色彩符号是指在视觉类民俗艺术中存在的具有情感表达和象征寓意的各种色彩及色彩组合。色彩可以刺激视觉，表达情感，传递信息，它是艺术造型元素之一，在不同的艺术语境下表现出不同的符号意义。自古以来，各族群在观察大自然五彩斑斓的色彩经验中，逐渐形成了各自的色彩观念体系。人们从自然的色彩变化中，感受到了美丑、吉凶的区别，逐渐形成了对色彩美的意识。美妙的色彩能令人

产生美好的感悟，可以寄托人们美好的理想与希望。在不同民族的文化和语言当中，色彩总是被赋予某种特定的含义，并融入习俗方面的内容，形成特殊的文化寓意和文化内涵。民俗艺术制作者在颜色搭配和色彩符号运用方面，有着独特的认识和选择。喜乐、吉利是民俗艺术的永恒基调，"喜形于色"，由此，年画、面塑、礼馍、纸扎、灯彩等民俗艺术在颜色方面偏爱红、绿、黄等明快喜庆色彩的搭配，素有"红红绿绿，图个吉利""红配绿，看不够""红间绿，花簇簇""粉笼黄，胜增光""红靠黄，亮晃晃"等设色口诀。红、绿、黄三色因富有生气、对比强烈、偏向暖调、色彩艳丽抢眼，而给人们带来有关喜庆、吉祥、活跃、欢快、希望、繁荣、生命力等方面的抽象联想。由此，红、黄、绿等充满活力的色彩符号成为喜庆、吉祥的象征语言。尤其是红色，视觉冲击强烈，是热烈、冲动的色彩，给人以喜庆、吉祥、活力、温暖感。中华民族对红色的喜爱由来已久，中国红是最具中国特色的民俗色彩符号，也是典型的传统吉祥色彩，在传统岁时节庆、喜庆场合散发着无可代替的魅力。红双喜、红对联、大红毡、大红轿、新红礼服、红盖头、大红花、大红灯笼、大红请帖等都在传递着中国传统婚礼的喜庆信息；年节时，大红色的剪纸窗花驱赶了生活的阴霾灰暗，给众多家庭添上了吉祥喜庆的亮色。

民俗艺术动作符号是指动态民俗艺术中的一些独特的程式化、节律性的，并蕴含各种寓意的动作展示。动作是一种表意符号，不同类型的民俗艺术表演，如皮影、傩舞傩戏、舞狮舞龙等，它们均借助独特的动作符号来表情达意，渲染效果。比如传统皮影戏中，其独特的"前弓后倚皮影步"动作符号展示了皮影戏的美感和魅力；再如舞狮，它集武术、舞蹈、编织、刺绣、绘画和音乐等多种艺术于一身。"鼓乐激昂雄狮起舞"，舞狮者在变化多端的节奏中完成各种造型和表演动作，通过模仿狮子的各种形态动作翻、滚、卧、闪、腾、扑、跃、戏、跳等来"表形体意"。舞狮这一民俗艺术的动作符号昂扬威武、形态生动、流畅优美。

民俗艺术是一种用形象"说话"的艺术，是观念的艺术，丰富多彩、充满寓意的各式民俗艺术符号体现着民众的民俗观念和审美情趣。各种文字符号、图形符号、色彩符号及动作符号等，体现了装饰美、寓意美、象征美、秩序美、凝练美、节律美等特征。这些符号元素留存了民俗艺术的核心价值和本真特质，它们作为象征符号，是民俗艺术当代应用发展的应用源和资料库。如今，社会符号化凸显，人们重视符号，热衷运用中国传统社会的各种文化符号。这为民俗艺术符号的应用提供了广阔的舞台。

## 二、客体对象的价值

民俗艺术作为民众的生活文化艺术,具有维系功能、教化功能、认知功能、调节功能等功能价值,民俗艺术应用的客体对象——民俗艺术样式本体和民俗艺术象征符号,同样具备识别民族文化、构建民族文化品牌,维系民众情感、凝聚民族精神,留存多元文化,启迪艺术创新等价值。

### 1. 识别民族文化

民族不是一种只有局部范围的观念,也不是表层的现象,同时,它不是孤立的价值经验,也不是个人暂时的聚合方式。民族是一种具有延续性,在时间、数量及空间上延展扩散的概念,是一种有意识的历史运动的"文化记忆"①,是普遍文化底层中的选择与构造,是历史记忆的无意识的书写活动②。民俗文化是在历史长河中反复积淀构成的,是一个民族民众文化的共同情感的表达,亦是各种无意识和有意识、理性和非理性思维和情感的交织,更是国家思想和文化的原型和起点。中国古代灿烂文明的发展就是依靠大量的生活记忆——民俗文化来创造的。民俗活动对人类的思想、行为及民族的发展影响很大。

民俗艺术是中华民族文化的基因和象征,文化的大树总是在民间的土壤里深埋着根系,蕴藏着生命的古老基因。正像联合国教科文组织指出的那样,"对于许多民族,非物质文化遗产是本民族基本的识别标志,是维系社区生存的生命线,是民族发展的源泉"。民俗艺术是生活文化艺术,体现了几千年来中国的民众审美情感、集体意识和民族精神。它是本土文化的重要构成,亦为一个民族独立于世界民族之林、有别于他族的文化识别标志;同时,它是民族凝聚力和情感动力的源泉,是民族文化认同的重要内容,也是民族共同体最稳固而长久的黏合剂,是民族国家得以存续和发展的重要保障。

民俗艺术作为一个民族活态的文化遗产,是一个民族的标志,是民族生存精神和情感心理的象征;同时它还是民族文化的识别符号,在全球化进程中起到加强民族凝聚力和文化认同,抵抗单极化、同质化和一体化的积极作用。

中国文化产业化发展需要民俗艺术资源的积极参与,因为民俗艺术是民族文化产业版权的识别标志。美国、意大利、法国、日本、韩国等国家文化产业大力发展

---

① 根据德国学者阿斯曼在 20 世纪 90 年代提出的文化记忆理论,每一个社会群体,无论是民族、宗教或是其他团体,往往与个人的经历相似,在成长的过程中形成集体的回忆和记忆能力。所谓文化记忆,就是一个民族或国家的集体记忆力。

② 丁亚平.艺术文化学[M].北京:文化艺术出版社,2005:387.

并取得巨大效益,而它们文化产业在发展的时候,多方面寻求创新元素,并且将其他国家的文化元素吸纳过来,使之成为它们的版权和盈利法宝。比如1998年迪斯尼公司将中国古代传统经典故事《花木兰》成功改编成美国版的动画电影《花木兰》,此片巧妙地将现实的内在立意与富有神秘色彩的东方经典传说相结合,获得了不同文化、不同年龄的观众群体的普遍接受,在全球范围获得巨大成功,总收入达3亿美元。中国的传统文化题材为他国所用并获得版权,这对中国人的民族情感刺激甚大,此实乃中国文化产业发展滞后的结果。

季羡林先生曾说,"21世纪是中国文化的世纪",但如果中国文化都成为他国的产权与版权体系,那将是国家与民族主权空心化的最大问题,亦是一种痛彻心扉的悲哀。因为在全球化的经济博弈中,世界财富重心大转移,谁占领了你的文化领土,谁就会拥有了你的商业领土,谁拥有了你的商业领土,谁就占领了你的国家主权、知识产权、文化法权空间,你的领土主权就会空心化①。

韩国在发展它的文化产业时非常注重韩国本民族文化元素和符号,韩剧《大长今》将韩国的医药文化、服饰文化、礼仪文化等一一展示并符号化,成为全球化进程中韩文化产业的民族识别标志。中国文化产业在发展过程中亦要注意民族文化版权和民族认同问题。应当从中国优秀传统文化中汲取营养,提取元素及符号,作为全球化进程中中国文化版权的识别标志。而传统民俗艺术是中华民族文化的基因和象征,博大精深、丰富多彩的民俗文化资源宝库可以为全国各地文化产业的发展提供多种素材和创新元素。

当前中国文化产业发展的供应链和产业链很不完善,有效供应、实际文化消费吸纳力严重不足。悠久的历史、丰厚的民族文化底蕴,以及富于震撼力的当代文明建设成果,均缺少适合强劲传播的优秀载体,亦缺乏代表国家文化形象的文化产业国际品牌阵容。而中国的传统文化尤其是民俗艺术文化是寻找和确立中国文化产业国际品牌的资源宝库。民族特征鲜明、文化及艺术价值极高,且广受海内外欢迎的传统民俗艺术,是可以作为民族文化识别要素去启迪构建中国的国际文化品牌的,比如苏州的刺绣,中国各地的年画、剪纸等,均可成为中国民族文化的识别标志。

2. 维系民族情感

民俗艺术具有丰富多样的表现形式和丰厚的内涵,它们是民族情感和思想的

---

① 皇甫晓涛.创意中国与文化产业:国家文化资源版权与文化产业案例研究[M].广州:暨南大学出版社,2007:2-3.

载体,是大众愿望和审美情趣的直接表现。它们反映了民众的共同意愿,凝聚了民众的共同情感,也传承了中华民族的民族精神。民族精神是为民族大多数成员所认可和接受的思想品格、价值取向和道德规范,是民族心理特征、文化传统、思维方式、行为方式和思想情感等的综合反映。民族精神是民族悠久历史的积淀,亦是其优良传统的升华;它是民族的脊梁,亦是民族的灵魂,更是民族的无形力量。历史上的广大民众生活是困顿艰难的,但中华民族的民族精神引导着其生生不息。反映民众精神世界的传统民俗艺术不见忧伤和悲痛,蕴含审美价值和内在精神,不仅其外在表象熠熠生辉、引人注目,而且其形成的意象亦妙趣横生、引人入胜,折射出中华民族热爱生活、珍惜生命、和平友好、健康向上的民族心理和性格。

各个民族所共同具有的观念和准则是真正能将民众维系在一起的元素。民俗艺术作为民众共同心理和愿望的表达形式,深切地表达中华民族民众的共同情感,显示着中华大家庭的爱心和凝聚力,维系着民族大家庭和谐共存。2008年5月12日14时28分,四川汶川发生8.0级强地震,数万同胞被掩埋在废墟下,失去了宝贵的生命,失去了健康的躯体,也失去了美丽的家园。大灾大难面前,中华民族显示了强大的民族凝聚力和抗击自然灾害的勇气和决心。人们积极行动起来,用不同的方式表达着对灾区人民的爱,表达着对中华民族的爱。

河灯是一种典型的传统民俗艺术,放河灯①是华夏民族传统习俗,用以悼念逝去的亲人,祝福活着的人们。当2008年"5·12"四川汶川地震发生后,全国各地许多民众用放河灯的方式表达哀思和祈福生命。5月15日晚8时,南宁数十网友在邕江放河灯,"祈福汶川,天佑中华";5月19日零时,福建武夷山千名青年志愿者在崇阳溪放流30 000多盏河灯,寄托人们的哀思,悼念四川汶川地震遇难同胞;5月19日晚6时,吉林市400多名市民手撑雨伞在松花江边放河灯,为四川汶川地震的死者祈福;5月19日,为哀悼地震遇难者,重庆市渝中区菜园坝竹园小区50余名退休职工,自发到长江边放流999盏河灯;5月20日晚,丽江大研古城内的纳西

---

① 放河灯习俗流行于汉、蒙古、达斡尔、彝、白、纳西、苗、侗、布依、壮、土家族地区。道教、佛教在夏历(农历)七月十五举行宗教节日时也放河灯。佛教放河灯为的是"慈航普度",道教放河灯为的是"照明引路",因此一般人误认为放河灯是宗教活动。其实放河灯民俗起源甚早,与原始社会的火崇拜有关,火成为受顶礼膜拜的图腾、吉祥温暖的象征、战胜寒冷饥饿的神灵。周代在酒杯的盏上点灯,曲觞流杯演变为灯酒逐波;春秋时代的《诗经》,记载了秦汉两水秉烛招魂续魄、执兰除凶的民俗。奴隶社会是侵略邻国、战争不断的社会,用船载救火攻城摧寨时,对阵亡将士大葬,船筏置鲜花燃灯已成惯例。放河灯的内涵包括:(1)悼念逝去亲人;(2)祝福;(3)七夕夜为牛郎鹊桥照明,"河灯亮,河灯明,牛郎织女喜盈盈";(4)送走疾病灾祸(江南地区)。放河灯的时间不限于七月半,三月三歌节、锅庄节、上巳节、三月节、七夕节也放河灯;表示送走疾病灾祸的河灯投放,时间不限。

族居民燃放河灯,用传统的方式悼念在汶川地震中蒙难的同胞,祈祷灾区人民平安和幸福;5月20日上海青年苏州河畔放河灯哀悼地震遇难;5月18至21日,每一天在相同的时间,都会有成百上千的群众不约而同地聚集到鸭绿江边,点燃点点烛光,放流盏盏河灯;5月19日至5月21日"全国哀悼日"期间,兰州市民自发地聚集到黄河边,用放河灯点蜡烛的方式祭奠亡灵,悼念汶川地震中遇难的同胞。一盏盏河灯放飘在黄河、长江、松花江、鸭绿江、苏州河、南宁邕江、武夷山崇阳溪以及大研古城的清清河水中,精美的河灯和点燃的蜡烛寄托着哀思,表达着祈福,既照亮了地震遇难逝者的天堂之路,也点亮了亿万同胞珍爱生命、祈福中华之心。(参见图3-1、图3-2)借助河灯这一传统民俗艺术,面对大灾大难,中华各族民众的情感表达有了一个载体,中华民族的国魂也显现于河灯摇曳的灯火中。

图3-1 鸭绿江上寄托对四川汶川地震死难同胞哀思的河灯
(图片来源:感受丹东网)

图3-2 大研古城纳西族居民燃放河灯为地震灾区祈福
(图片来源:驴行天下网)

中华儿女不管其身在何处,大都珍爱着自己的民族传统。远在异国他乡侨居海外的华人们,坚守着代表性的民俗文化生活如春节等,以此来表明自己的族属,他们还借助传统民俗艺术来展示民族风采,表达民族感情。在海外的很多华人、华侨聚居地,每到中国传统节庆佳日,多会组织舞狮、舞龙等活动,在异国他乡延续着中华民族的民俗文化和民间艺术。如此,既促进了华侨同胞之间的团结,增强了他们的爱国热情,又体现了民俗艺术在表达民族情感、增加民族凝聚力的巨大作用。

3. 留存多元文化

丰富多彩的民俗艺术留存着人类社会的多元文化。人类一直在进行着发明创造和文化交流,文化的多元性和多样性乃是人类智慧的结晶,亦是各民族历史文化发展的必然结果。文化的多样性源于人类所固有的生存创造力,亦体现出在传承文化遗产的基础上进行创造的一种能力。文化物种的多样性是文化多元性的基础,而文化多元性则是维系文化生态平衡的关键。文化的繁荣和昌盛,常常是多种

不同文化物种之间的相互对话和交融的结果。只有多样性的文化不断碰撞和对话,才能不断滋生新的文化要素;各种文化样式相互交融、相互影响,才能产生文化多元共生的现象。文化的多元性在文化领域内形成多样性和多层次的局面,给民众的生存发展提供了选择的可能,满足人民大众的文化权利和多样的文化需求。

文化多样性对人类社会的生存和繁荣至关重要。从政治学的角度看,文化多样性可反对文化同质化,可抵制占主导地位的西方文化的压制。从生态学的角度看,文化适应不同的环境条件而产生多样性。联合国教科文组织1998年的《世界文化报告》将重点放在保护文化的多样性上,这不仅仅是出于对少数人群人权的考虑,而且是出于保护的目的,因为对那些已经延续了几千年,现在却正以惊人速度消亡的传统风俗、语言和生活方式进行保护是极其重要的。也许有一天,地球上这些其他的生活方式被证明对人类是至关重要的。可能某一天,技术灾难、气候巨变或基因突变会将我们居住的地球彻底改变,那时,我们就需要利用我们所能找到的各种不同的方式来帮助人类适应新环境。经济学家斯蒂芬·玛格林(Stephen Marglin)断言:"文化多样性可能是人类这一物种继续生存下去的关键。"①美国著名人类学家罗杰·M.基辛(Roger M. Kessing)告诫人们:"文化的歧异多端是一项极其重要的人类资源。一旦去除了文化间的差异,出现了一个一致的世界文化——虽然若干政治整合的问题得以解决——就可能会剥夺了人类一切智慧与理想的源泉,以及充满分歧与选择的各种可能性。演化性适应的重要秘诀之一就是多样性;这不仅是指个人与个人之间的多样性,也是指地域族群与地域族群之间的多样性。去除了人类的多样性可能到最后会付出持续不断的意想不到的代价。"文化多样性是交流、革新和创作的源泉,对人类来讲,就像生物多样性对维持生物平衡那样必不可少。文化多样性是人类的共同遗产,应当从当代人和子孙后代的利益考虑予以承认和肯定。

中国众多文化样式是人类文化宝库中的一个重要组成部分,民俗艺术是文化众多品类中的一种,是文化多样性的具体表现,也是文化生态平衡的基本要素。在全球经济一体化的现代社会中,中华民族历史悠久、文化积淀深厚,有义务关注人类文化的多元化问题,更有责任保护传承多样的民俗文化民俗艺术,借此避免或抗衡由于经济一体化而可能导致的人类社会文化丰富性和多样性的缺失,降低或消弭未来在人性价值、民族个性方面可能的失落和恐慌。

---

① 联合国教科文组织.世界文化报告:文化、创新与市场(1998)[M].关世杰,等译.北京:北京大学出版社,2000:159-160.

4. 启迪艺术创新

艺术创意是艺术设计的灵魂。艺术设计者的艺术创意来源于其对客观世界的敏锐观察和丰富联想。他们是将各种信息在自己的脑海里进行加工整合，借助本身的直觉能力去发掘并构筑前瞻性的解决方案，并且予以视觉化。

当前艺术设计者们面对的是纷繁复杂的物质世界，以及受众们日渐挑剔的审美口味，物质的极大丰富使艺术设计越来越强调文化内涵，并要进行不同寻常的审美追求。在世界经济全球化、文化一体化以及多元化并存的时代中，民族性、独特性、创新性是艺术设计成功的关键和标志。艺术设计者们的灵感创意必须立足广博的民族文化宝库，从中寻求火花和亮点。民俗艺术是中华民族文化宝库中的一朵奇葩，它以丰厚的内涵、深刻的寓意、独特的造型等为民众所喜爱。民俗艺术对当代艺术设计可发挥巨大的启迪作用。

(1) 民俗艺术是中国当代艺术设计中民族性特征构建的资源宝库

中国当代的艺术设计受西方影响较大，尚未建立具有本土风格的设计体系。约翰·奈斯比特在《大趋势：改变我们生活的十个新方向》中说："在日常生活当中，随着愈来愈互相依赖的全球经济的发展，我认为语言和文化特点的复兴即将来临。简而言之，瑞典人会更瑞典化，中国人会更中国化，而法国人也会更法国化。"①在艺术设计中也是如此，一个国家的设计发展只有找到一条既能展示现代设计的技术水准和功能追求，又能凸显自身民族特色和文化特色，并与本国的自然条件和本国民众需求相结合的道路，设计才算走出了自己的独特路径。

当今时代，面对经济社会联系日渐紧密、各国设计的相互影响越来越显著的局面，如何保持设计的民族特色和地方特色，以使设计产品适应本国人和当地人的生活习俗以及文化传统，这是艺术设计者们一个不得不考虑的问题，也是他们设计时必须进行的文化选择。在此方面，日本民族传统文化与现代设计的交融较为成功。日本的艺术设计基于日本传统的民族美学和宗教信仰，与日本人的日常生活休戚相关，体现出日本自己的文化传统和美学传统，以及重视细节，重视自然，讲究简单、朴素，讲究精神的含义。日本的传统食品如寿司、甜不辣、米酒、果子等，没有什么本质性变化。日本的传统服装如和服，其丝绸刺绣、印染设计等，都具有高度的传统性，完全不受现代服装的影响。日本的包装，特别是传统产品的包装，如日本米酒、日本糕点、日本礼品、日本陶瓷等产品的包装，具有相当鲜明的民族特征。日本艺术设计的发展道路与风格形成为我们探索保护民族传统文化和传统设计、发

---

① 奈斯比特.大趋势：改变我们生活的十个新方向[M].北京：中国社会科学出版社，1984：75.

展具有自己风格的设计提供了有益的借鉴。

民俗艺术是"本元文化",是"母体"和"根性"艺术,其民族性、区域性和独特性极为显著。民族艺术创造是在深邃的母语生命底层中获取营养价值的。艺术家植根于本土性之中,接受民族话语影响作用①。中华民族的民俗艺术对中国艺术设计民族性和独特性的形成有着巨大的启迪作用。

著名画家、艺术设计家韩美林的作品在国内外都取得了极大的成功。他认为,艺术要想真正取得成功,必须有"根"。这个根就是民族之根,有根的艺术才能够枝繁叶茂、日益强大,没有根的艺术最终不过是浮萍一叶、昙花一朵。而艺术的根,是扎根在多姿多彩的生活当中的,扎根在我们本民族几千年来的优秀民族文化当中的②。因而,生活的感悟积累和作品的民族性,是艺术创作的两个不可或缺的必要因素。

韩美林等设计的中国北京申办2008年奥运会的标志,就是他们从中国传统文化及民俗艺术符号中汲取灵感的,从而成为饱含文化内涵并极具民族代表性的优秀作品。北京申奥标志是由奥运会五环演变而成的,它由蓝、黑、红、黄、绿五种颜色组成近似五角星的形状,又以中国手工艺品的"盘长"方式相互环扣在一起,组成了中国民间象征吉祥如意的传统图形"中国结"形象,整体图形似奔跑中的运动员,又好似一个打太极拳的人,既是中国古老传统体育文化的精神体现,又象征着世界五大洲的团结、协作、交流、发展,携手共创新世纪。它有太极的行云流水之韵,有中国书法的雄浑洒脱之意。它的雏形源于中国的民俗艺术,经艺术家的生花妙笔,融入现代的审美意识,让世人看到它就联想起中国古老、灿烂的民族文化,感受到中华民族深厚而悠久的文化积淀,以及当今中国人民意气风发的精神风貌。北京申奥成功也包含着这个具有鲜明民族特色和强烈视觉冲击力的设计方案的一份功劳。

2007年3—12月由中国工艺美术学会主办和北京服装学院等17所院校协办的"为中国形象而设计——首届全国高校旅游纪念品设计大赛""为中国旅游纪念品形象而设计"学术研讨会、"首届全国高校旅游纪念品设计专业教学研讨会"以及"首届全国高校旅游纪念品设计大赛优秀作品展",吸引了众多艺术设计专家和学子的关注和参与。该大赛参赛作品共分三个类别:产品创意类、产品实物类和产品包装类。其中,"产品创意类"作品主要是指通过电脑或手绘完成的设计图,而"产

---

① 丁亚平.艺术文化学[M].北京:文化艺术出版社,2005:384-385.
② 转引自顾建华.艺术设计审美基础[M].北京:高等教育出版社,2004:191.

品包装类"作品则主要是指具有明确中国造型元素的包装作品①。"为中国形象而设计"是本次设计大赛的主题,意在通过整合应用民族文化传统与当代时尚元素去设计创造出能够代表中国人文神韵、气派、个性的旅游纪念品。

中国民俗艺术深厚的文化内涵给众多设计者以启迪。最后获奖的作品都是从中国传统文化与民俗艺术中汲取营养和灵感而设计出代表中国形象的优秀作品。如由北京服装学院学生秦国设计并获得此次"产品创意类"赛区金奖的作品《"字"架构中的设计玩具首饰艺术掠影盒》(参见图3-3),就是以中国传统文化当中最具美好寓意的"双喜"字作为创作灵感,并与中国特有的建筑结构、轿子造型、民间剪纸、方形字形和红色等诸多造型元素符号相结合,力图最大限度地展现中国传统文化的魅力,如此设计作品,既符合大赛创作主题又具有较高的艺术审美品位。"双喜"字、民间剪纸、方形字形和红色等,是中国民俗艺术典型的造型元素符号,对这些元素符号的巧妙借用彰显了作品的民族性特征,也提高了它的艺术审美品位。

**图3-3 "字"架构中的设计玩具首饰艺术掠影盒**
(图片来源:雅昌艺术网)

**图3-4 布老虎数码便携包**
(图片来源:雅昌艺术网)

获得"产品实物类"优秀奖的作品是由北京服装学院学生依迎旭设计的《布老虎数码便携包》(参见图3-4),该便携包外形特征直接取材于中国民众心目中的老虎形象。虎既是具有凶猛威严至尊的自然形态和自然生性的象征,又是人类文化精神及实践力量的象征,老虎在民俗艺术中被演化为具有避邪、除毒、逐怪、镇恶、御敌、镇宅等功能,是具有丰厚内涵的吉祥象征物。老虎的形象作为典型的中国民俗艺术符号,在门神年画、儿童玩具、枕头、布挂、剪纸以及小孩服饰如虎头帽、虎头鞋等中大量出现。布老虎数码便携包是布老虎形象在应用领域的衍生创新,让它与数码高科技市场结缘,既具有时代气息又具有实用功能,同时它也让布老虎这一

---

① 崔唯."首届全国高校旅游纪念品设计大赛"综述[J].佛:北京服装学院学报艺术版,2007(4):19-20.

民俗艺术形象的精神象征在新领域中获得传承与发展。

获得"产品实物类"银奖的《裁纸刀》和"产品实物类"铜奖的《福寿喜禄》(参见图3-5、图3-6)的成功之处,也是缘于对民俗艺术符号的精巧运用。中国人喜爱的喜庆的红色、中国吉祥字的变体等典型民族民俗文化特征使得这些获奖作品很好地契合了"为中国形象而设计"的主题。

图3-5 裁纸刀

(图片来源:雅昌艺术网)

图3-6 福寿喜禄

(图片来源:雅昌艺术网)

2013年在以"为中国形象而设计"为主题的第四届全国旅游纪念品设计大赛上,亦有不少因借鉴民俗艺术而获得金、银、铜奖的作品,比如获得景区旅游纪念品设计奖金奖的是北京林业大学刘乔溪设计的《傩戏表演系列(表情盒子/文具收纳)》。北京林业大学沈邱晨设计的《兔儿爷套娃》和北京林业大学宋云龙设计的《兔爷U盘》分别获得北京礼物设计奖的银奖和铜奖;北京电子科技职业学院王玉娇设计的《兔儿爷耳机》获得《古城漫游记》衍生旅游品设计奖铜奖。傩戏表演和兔儿爷是典型的民俗艺术,可见,正是民俗文化启迪了设计者的思维,才使他们有了如此的创意设计产品。

(2)民俗艺术符号"普识性"特征是艺术设计中可资借用的对象

民俗艺术是民众的艺术,是千百年来在生产、生活中逐步形成的艺术形式,它承载着民众的民俗观念,是民众日常生活世界表达情感的载体。民俗艺术符号是民俗活动和事象的表现体,它是图像符号、指示符号,也是象征符号。各种民俗艺术符号传达了民间特有的知识、经验和概念等诸多信息。

民俗艺术秉承着民俗文化集体性、传承性、模式性、稳定性、变异性等特征。它是集体式创作的,是某一地区民众思想和情感的共同体现,也是代代相传的艺术形式。因此,民俗艺术的艺术形象广为民众熟知,许多民俗艺术符号是民众共同认知的信息符号,例如红双喜、鱼嬉莲、蛇盘兔、长命锁、蝙蝠、佛手、盘长等都是各民族熟知的民俗符号,具有广泛可读性及"普适性",因而对现代艺术设计来说是不可多

得的借用对象。如今艺术设计必须考虑接受主体的审美情趣和审美特点,能让接受主体迅速解读,并能引起情感上共鸣的设计方为成功的设计。设计师若能巧妙地运用民俗艺术符号,借助民俗艺术的力量来营造特定的中华民族传统文化的艺术空间,既可提高艺术设计的品质,又能成功获得接受主体的接受和认可。

正因为民俗艺术符号及其蕴含的丰富寓意为人们所熟知,它在现代设计中具有广泛的可读性,它的信息受众是全民族范围的。民俗艺术符号启迪着各种艺术设计。无论是环境设计、服装设计、包装设计、舞台设计,还是旅游纪念品设计,都可从民俗艺术符号中汲取营养,启迪思维。

### 三、客体对象的特征

#### 1. 实用性和审美性并举

民俗艺术如同民间美术一样,具有实用性和审美性两个功能特征。民艺学家张道一先生说:"人类最初的造物活动是从实用开始的,在实用中逐渐发展了审美。当社会分工逐渐细致,物质文化和精神文化各自独立以后,工艺文化并没有解体,一直延续至今,因而它带有综合性和本体性。"①

民俗学家张紫晨先生在《民间美术与民俗文化》中说:"在对民间美术的研究中,人们已经充分重视到它的美学内涵,它所蕴含着的民族心理素质和精神素质,它所反映的民间的质朴审美观念。作为民间淳风之美的艺术结晶,它不仅以情真淳美见长,而且与民间广大群众保持深厚的联系,反映着人民的生活历程和面貌。""其美学价值正寓于实用价值之中,这种美学价值和实用价值的完美结合,正是美术创作的一大特色。"

民俗艺术作为生活文化的艺术,它最初的产生是来自生活的需要,与民众现实的生产、生活紧密相连。民俗艺术品的审美表现是与生活实用性紧密联系在一起的,民俗艺术品必须在日常生活中有着一定的实用性,才有其产生和存在的可能。"一双绣花鞋不仅要好看,穿到脚上要舒适;一个青花瓷罐不光摆在桌上可欣赏,还得用它盛油盐酱醋;一对门神贴到大门上,主要是因为它们能驱邪纳福;贴在窗子上的'喜花'既装点了喜事的气氛,又是对夫妻和睦的祝愿——这是物质需求与精神需求和谐统一的形式。"②

可见,民俗艺术作品扎根于民众的日常生活,生活实用与质朴审美相统一,体

---

① 张道一.张道一文集[M].合肥:安徽教育出版社,1999:530.
② 吕胜中.再见传统 4[M].北京:生活·读书·新知三联书店,2004:165-166.

现了制作者们对生活的美好理想和热切的追求,寄托着人类对世界、对自然、对生命的爱。

2. 意念性和象征性齐辉

民俗艺术在意蕴表达方面,因反映着创作者的意念和心象而具有意念性特点,同时又因运用了大量的象征符号,从而具有象征性的特点。

(1) 意念性

意念性表现在民俗艺术造型上。在塑造形象时,制作者是按照意念和心象为依据,它所描绘的不是看到的而是悟到的,不是现存的而是企盼的。一方面是"按理解的内视心象造型";另一方面是"按美的内视心象造型"[①]。按照理解的内视心象造型,制作者抛开自然对象实体存在的立体的、占有一定空间的真实性,而是依据他们对客体的原发性视觉认知的形状来安排形象[②]。比如剪纸艺人白凤兰根据碗底是平放在桌上的认知,将碗口剪成圆的,而碗底却剪成一条直线;陕西安塞剪纸艺人王占兰因为老虎长有两只眼睛而把侧面的老虎剪出了两只眼睛[③]。按美的内视心象造型,民俗艺术的制作者以他们所理解的"好看"作为审美法则来进行创作,各地的剪纸、刺绣、泥塑、编织等都体现着他们所理解的"好看"的审美法则,比如,在虎、牛、羊、鹿、兔等动物身上或剪或绣或画出各种花纹,有的甚至在车轮子里也画上牡丹花;玩具布老虎身上的颜色"黄身紫花、绿眉红嘴",颜色鲜明,符合民间艺人的审美原则和情趣,因为他们认为"鲜明"才显得红火、热闹、吉利。

意念性的艺术造型不讲透视,不顾比例,不计虚实,不求相像,自由挥洒,勇敢创造,因而,在剪纸、年画、泥塑等民俗艺术中,随处可见自由浪漫、粗犷拙朴、超乎现实的造型形象。

(2) 象征性

象征性是民俗艺术及民俗艺术符号的又一个重要特征。所谓象征,是在感性形象的本来意义之外附加了非本来的意义,从而使感性形象的内涵超出了形象本身的直观意义,让人们从中领悟更多的东西。任何象征都包括两方面:"第一是意义,其次是这意义的表现。意义就是一种观念或对象,不管它的内容是什么,表现是一种感性存在或一种形象。"[④]在传统民俗艺术中,象征手法被广泛运用,人们用一定的具体形象去表现与之相似或相近的某些概念、思想和情感。因而,意义与意

---

① 刘思智,程晓民,李建军.黄河三角洲民间美术研究[M].济南:齐鲁书社,2003:16-21.
② 杨学芹,安琪.民间美术概论[M].北京:北京工艺美术出版社,1990:143-144.
③ 吕胜中.再见传统 4[M].北京:生活·读书·新知三联书店,2004:110.
④ 黑格尔.美学:第二卷[M].朱光潜,译.北京:商务印书馆,1979:10.

义的表现这两个因素构成了象征艺术手法的内涵。

民俗艺术蕴含着人们的情感和思想,这就是人们要在其中表达的意义,制作者们将情感、理念思想诉诸形象和造型。从最初的拟物状形发展到心理上的联想,从具体事物的描述发展到抽象化的营造,制作者通过运用各种民俗艺术符号来进行巧妙的象征,非常形象化地反映出长期积淀在人们心中的种种情感和思想。这些情感和想法,包含了人的理智、理想、价值和功利追求,体现了人们对人生、对物象、对事理的体悟、理解和阐释。当代美学家苏姗·朗格(Susanne K. Langer)认为情感是艺术作品的内涵,而象征形象或符号则是艺术品的外观,即情感的形式。在寻找合适的表现体去表达人们的情感和思想的过程中,人们进行着"力求转化自然事物为精神事物和转化精神事物为感性事物的双重努力"[①]。

在民俗艺术中,人们采用各种象征手法来表现情感和寓意。象征手法之一乃是人们用生活和自然中事物的形象、色彩和个性来象征性地表现一定的思想和情感。比如用红色来表达喜庆、热烈;将葫芦作为生产能力旺盛的母体象征(因其体形圆隆、多子而繁殖能力强)。象征手法之二为采用借物以托意的寓意手法。如以松鹤寓意长寿。因松树长青、耐寒,不惧恶劣环境,被认为是最具生命力的一种树木;鹤寿命较长[②]又十分高洁,惹人喜爱。以松鹤寓意长寿的吉祥画面,完全是一种感情投射和艺术运用,它建立在对松鹤生命原型事物的直观掌握与传统理解认知的基础之上。象征手法之三是借字的同音或近音,即借用其谐音,来表示一定寓意。如以猫和蝴蝶相戏的画面,表示祝贺长寿的"耄耋之年";以"蝠"表"福",以桂圆表"缘",从而构成"福缘"象征图;以莲花表"连年",鲤鱼表"有余",从而构成"连年有余"的象征图。象征手法之四是用约定俗成的象征性图案或纹图,来表示一定的意义。这是一种表号的方法,如以万字、回字表示永久持续,以如意纹及灵芝表示如意。民间艺人们在创作中缘物寄情,以民间吉祥图案寄托人们美好的祝福,传达人们的思想感情。这种象征性的造型经过历代的传承和发展,形成了较为稳定的表现,具有深厚的美学意蕴。

(3) 意念性与象征性的辉映

民俗艺术制作者们意念性和象征性的表现,体现了他们的聪明才智和灵心巧手,既丰富了民俗艺术的形象和审美情趣,又淋漓尽致地表达了民众的爱憎、欢乐、吉庆、祝福、祈愿。

---

① 黑格尔.美学:第二卷[M].朱光潜,译.北京:商务印书馆,1979:28.
② 鹤是高洁长命的动物,它长期引起人们的喜爱和关注。《诗经·小雅·鹤鸣》:"鹤鸣于九皋,声闻于天。"《淮南子·说林训》:"鹤寿千岁,以极其游。"

民俗艺术表达的意念性特征还增强了民俗艺术的象征性。民俗艺术的制作者由于忠实于自己的意念和心象,他们较多模拟了那些看不见的、内在的心理形象世界。艺术形象和客观自然形象偏离越大,这时也就可能是艺术形象与象征意义越接近的时候,是象征意蕴越充满神奇魅力的时候。意念性和象征性在民俗艺术中的共同运用及交相辉映,带来了花中有花、话里有话、画外有音的艺术效果。

3. 模式性和随意性共存

民俗艺术的创作者们在创作民俗艺术时既受到集体模式性思维的影响,又同时会自由发挥,随意而作。

(1) 模式性

模式性①或类型性是民俗文化的特征之一。民俗文化常常表现为一种民众共同遵守的标准,这种标准既是一种定型化的思维习惯,又是一种约定俗成的行为方式。民俗艺术作为民俗文化的重要构成,是具有全民性特征的生活艺术,其中蕴含了集体的思维特点、精神信仰和审美情趣。在长期的流传过程中,它形成了广大民众约定俗成、家喻户晓的共同语汇和模式性的表现形式,这使得许多民俗艺术在内容或形式上大同小异。

在进行民俗艺术生产创作时,民间艺人们在题材选择、色彩搭配方面,基本上都会遵循历代流传下来的约定俗成的题材、象征符号和制作"艺诀"等。比如题材方面有神话传说、神道人物、戏曲故事以及各种辟邪祛灾、祈子祈福、福禄寿喜等相关内容。无论是年画剪纸、木雕面塑等造型类民俗艺术,还是傩舞傩戏、皮影木偶、民间说唱等表演类及语态类民俗艺术,创作时都会在上述既定的题材框架内选题。模式性还表现在颜色方面的偏爱红、绿、黄明快喜庆色彩的搭配,在布局方面的丰富饱满完整和艺术语言符号上的象征符号的广泛运用等。

造型类民俗艺术在构图上的模式性体现在崇尚饱满完美。民俗艺术作品避讳残缺的形象。无论是泥玩具中的娃娃,还是布玩具中的狮子、老虎等,都是完整、丰满的造型,它们通常被塑造得饱满、圆浑。由此,木版年画中的门神常常是身架四撑,形象充满画面,显得威武有力。为了画面的完整性,民间艺人还常将不同时间、不同地点、不同季节的事物与人物合绘在一幅画面上,通过巧妙的组合,达到集中

---

① 高丙中认为民俗是具有普遍模式的生活文化,模式性是民俗的根本属性和本体属性。民俗一旦形成,大都具有相对的稳定性,并在稳定的发展中,又形成一定的模式,之后,就按照这一模式代代相传。模式化的民俗文化作为一个相对稳定的统一体被民众完整地在生活中重复,在群体中共知共识,共同遵循。参见高丙中. 民俗文化与民俗生活[M]. 北京:中国社会科学出版社,1994.

饱满的效果,生动而不杂乱①。

民俗艺术中有许多具有相对稳定性、观念性的符号,它们通过集体意识的渗透作用,深入到个体意识当中,成为家喻户晓、约定俗成的共同语汇。民俗艺术可反复使用同一个符号,从而具有符号的共性和模式性的特点。春节时的十二生肖的剪纸窗花、各种门神、灶王纸马,婚嫁时的早生贵子、麒麟送子,新生命诞生时或过周岁时的虎头帽、虎头枕、虎头鞋等,这些均为共性的模式性符号,反映了民众共同的心理与愿望。这些符号的共性被共同的文化模式认可,鲜见有人嫌弃重复而作其他选择。

模式性的特征使得民俗艺术拥有了传承的延续性和相对的稳定性,从而使得民俗艺术的题材、制作方式、审美意蕴得以在群体中共知共识、共同遵循,在日常生活中通过民众口传心授不断被重复,延续传承。

(2)随意性

与民俗艺术模式性特征并存的还有民俗艺术制作者创作时的随意性特征,即制作者们在创作过程中的一些自由随意表现。民间艺人在进行民俗艺术创作时,除了受集体无意识思维、"预成图式"②和民俗文化模式性的影响,他们还会忠实于他们的心象和感觉,体现出随意性的特征。

随意性表现为民间艺人的"意象造型"。他们常常凭借情感的驱使,注重精神和意念的因素,而相对缺少理性成分。他们在创作时是自由的,不受客观对象的具体形态制约,随心所欲、随意而为。民间艺人常说"我爱画啥就画啥,只要心里有,看不到的东西也可以画在纸上"。他们在创作时,经常从自己的理想、爱好和兴趣出发,自由自在、无拘无束地表达他们的自我意识、心象观念及个人的审美理想。民俗艺术中的那些随意性的造型,看起来是一种主观唯我、心中认识与客观现实混沌统一的状态,其实这正是民间艺人真实情感的表现,也是真正艺术化的创造。民间艺人把自己喜爱的物象情感化,这是一种自觉的契合目的性的表现。民间艺术表达了作者特定的审美感受,同时也符合群体的审美心理特征,在这些主观唯我的创造中,审美的主体与客体达到了完善的和谐与统一,这种物我化一的心灵状态,

---

① 王平.中国民间美术通论[M].合肥:中国科学技术大学出版社,2007:25-26.
② "预成图式"是艺术哲学家贡布里希用得最多的一个术语,大致是指人们在悉心观察和认真表现事物之前而对该事物原已形成的图像、程式等属于预觉方面的心理因素。预成图式是一种历史或文化的传统、习惯。相对于世代继替的人们来说,它是一种近乎集体无意识的东西,是人类共同体在长期实践中形成的对某些事物加以把握的共同经验、共同知觉、共同识见、共同原型和共同期望,是一种先于个体而存在的文化场。预成图式是个体对族内之经验或文化的内化,是个体对先人的经验、知觉、识见的无意识继承。参见胡潇.民间艺术的文化寻绎[M].长沙:湖南美术出版社,1994:38-40.

正是艺术创造的最高境界①。

(3) 模式性与随意性的共存

民俗艺术同时具备模式性和随意性的特征,看似矛盾、不相融,但其实不然。民俗艺术兼容了民俗文化模式性与艺术创作自由发挥性的特点,并让它们适时适境地交融并存。模式性特征使得民俗艺术的创作和欣赏得以在民众相同的集体意识、审美情趣和普适性的象征符号中开展;随意性的特征显现了民间艺人在集体民俗文化心理和审美情趣的总框架中所展现的个性及才华。民间艺人类似于原始思维的直观思维、丰富想象及其艺术的表现,增添了民俗艺术的魅力和价值。

## 第二节 民俗艺术应用的主体构成

主体是相对于客体的一个存在,它是指对客体有认识和实践能力的人、实践的对象、为属性所依附的实体。主体和客体在一种相互联结的动态过程中成为对方和自己。民俗艺术应用的主体是相对于民俗艺术应用客体的一个存在,是对民俗艺术客体有认识实践能力的个人和组织集体。他们的实践活动,对民俗艺术应用客体产生作用和影响,决定着民俗艺术的应用空间和发展方向。

### 一、主体对象的构成

在民俗艺术生产制作到消费享用这一过程中,存在着生产主体、消费主体、营销主体等三大主体,生产主体是民俗艺术的制作供给者,消费主体是民俗艺术的享用者,营销主体是民俗艺术的市场组织者。生产主体和享用主体的构成具有较大的时代性差异。在传统社会,民俗艺术的生产主体和享用主体构成比较单纯,而如今,在民俗艺术当代应用主体的结构中,民俗艺术生产制作主体和享用主体的构成发生了较大的变化,营销主体的地位作用亦不容小觑。

1. 生产主体

由于民俗艺术是日常生活艺术,与民众的岁时节令、人生礼仪、民间信仰密切相关,历史上民俗艺术的生产制作主体人数众多,包括心灵手巧的基层民众、走街串巷的游方艺人、以此谋生的家庭作坊,他们是传统社会民俗艺术的生产制作者,民俗艺术构成了他们生活的重要内容。这些传统生产主体心中揣着众多的民俗观念,通过其掌握的制作技艺,自觉主动地遵循民俗生活时间节奏,契合着各种民俗

---

① 王平.中国民间美术通论[M].合肥:中国科学技术大学出版社,2007:23-25.

活动的需求,适时地生产制作出各式各样的民俗艺术品,推出丰富多彩的民俗艺术表演活动。而如今,时代的变迁、生活的变化,带来了民俗艺术生产制作主体的巨大变化,从构成人数到制作方式、制作心理都有别于传统社会。

(1) 个体生产制作主体

在传统农耕社会,民俗艺术的制作以个体参与为主,多为个人或部分家庭成员。心灵手巧、擅长女红的普通妇女,辛苦操劳家务,在护佑生命、期待美好幸福生活的朴素思想指导下,制作各种刺绣、剪纸、布贴香包、面塑礼馍,装扮全家的衣物穿戴,装饰美化家庭环境,应酬邻里之间的人情往来。在劳动闲暇之余和农活清闲之时,亦有一些家庭操起家传的手艺,有时是全家老少齐动手,制作年画、窗花、泥玩具、车木玩具、面花和灯彩等,拿到集市、庙会上出售,以贴补家用。还有一些身怀一技之长的农民,他们在农闲时背挑起箱子,走街串巷,成为游方艺人,操纵木偶、表演皮影、画糖人、吹糖人、捏面人、出售各式剪纸花样,既维持了自己家庭的生活,也丰富了普通民众的生活,成为民众单调困苦生活中一道亮丽的流动风景线。另有一些职业匠人及艺人,他们以生产制作、表演民俗艺术来养家糊口,他们是传统民俗艺术中的中坚,在恪守传统、传承并发展技艺方面作用巨大。由上可见,历史上民俗艺术生产制作及表演的人数众多,除了少数以此为生的职业匠人、艺人外,一般心灵手巧的民众都会参与其中,他们将此生产制作民俗艺术的活动作为生活的一部分,因而历史上民俗艺术的生产制作甚至兼具全民参与的特点。

当今时代变化,民俗艺术的生存土壤发生巨大变化,其内在传承机制被外力打破,许多制作技艺失传或濒危,传承人寥寥无多,传承面临危机。如今,全民参与生产制作民俗艺术的时代已不复存在,各地从事民俗艺术生产制作的人数并不多,他们中的有些人是因家传渊源而秉承祖业的手工艺人,亦有些人是受民俗艺术文化氛围的熏陶,为民俗艺术的经济和审美价值所吸引,而投身其中的有识之士。现代生产者从事民俗艺术生产制作的场所,有些为家庭作坊,有些类似于传统作坊,多采用了工艺美术师名字挂牌的"工作室"或"研究所"。还有一些则是借地展示并现场制作,现在许多民俗博物馆、艺术馆、旅游景区等,均提供了展示并制作民俗艺术的场所。

"刺绣之乡"的苏州市高新区镇湖街道的绣品街上有众多的"工作室""绣艺馆";"紫砂之乡"宜兴丁蜀镇的中国工艺美术大师徐秀棠的"长乐陶庄"、工艺美术师葛军的"宜兴市陶人葛紫砂陶艺研究所"等都是民俗艺术个体生产制作的代表。南京秦淮灯彩亦是家庭作坊式的生产制作,多是以家庭为生产单位,平时在家庭中扎制灯彩,元宵节前上市出售。南京市民俗博物馆位于城南甘家大院,亦为南京非

物质文化遗产博物馆,馆中提供了工作室,南京剪纸、南京绒花等均有工作室和展示室。比如出生于剪纸世家的南京著名剪纸艺人马连喜,南京民俗博物馆为其提供工作室,让其现场表演展示剪纸艺术。他技艺精湛,"以剪代笔",不需底稿,手随心运,干脆利落,顾客提出的一个个图案要求,随着其灵巧的手指与剪刀在纸上灵活运转,一件件作品便应运而生了。他剪出的是一个个栩栩如生的形象,展示的是娴熟优美的技艺。

民俗艺术个体生产制作者的作品,是传统民俗观念与他们在当下社会文化环境中感受和灵感的结合,既蕴含传统民俗文化的模式性特征,也包含了自主创造性,展示了制作者个人的学识、素养、审美及创新。

(2) 集体生产主体

民俗艺术生产制作除了个人个体的制作,还有将民俗艺术生产制作者组织在一起的集体机构,它是在合作基础上,将民俗艺术生产制作的个人聚合起来,实行统一目标的生产管理和市场开拓。机构组织生产主体包括国有企事业单位和私营的文化公司等。

新中国成立后,对个体工商业主进行合作化和公私合营,许多民俗艺术的个体制作者被纳入合作社等集体生产组织中,后来又有了生产工厂。一些地区形成了民间工艺美术生产集体性质的工厂、事业性质的研究所,如苏州的刺绣研究所、宜兴的紫砂工艺厂、各地的年画社等。以此为基础,逐渐发展成当今民俗艺术机构组织的集体性生产主体。

如今民俗艺术集体性质的生产主体包括各式民间美术研究所、工艺美术厂、文化经营公司等,它们有的是文化事业单位,有的是国有公司,还有一些是民营、私营公司。不同的组织属性影响并决定了它们在生产制作民俗艺术时不同的价值取向。有以传播弘扬民族文化艺术为主旨的,也有追求经济效益和社会效益并举的,亦有偏重经济效益的。

文化事业单位,比如南京市民俗博物馆(南京非物质文化遗产博物馆),它作为展示南京民俗文化、非物质文化遗产的博物馆,积极宣传弘扬民俗文化,在皮影艺术式微之际,组织馆内年轻的讲解员集体师从皮影老艺人学习,掌握皮影的表演技巧,为来馆参观的游客表演皮影节目。

国有企业如南京市工艺美术总公司,1973年8月经市政府批准成立,隶属于南京新工投资集团有限责任公司,系全资国有企业。它作为南京工艺美术行业的龙头企业,一方面从事民间工艺美术品和民俗艺术品的生产制作及经营,另一方面也有自觉保护和传承民间工艺的社会责任感。比如对于濒于失传的南京剪纸艺

术,它在自身经营存在较大压力的时候,仍参与南京剪纸艺术的保护和传承建设。为切实加大对民间传统文化资源保护的力度,真正把南京剪纸传统艺术的保护工作落到实处,抓出成效,该公司拿出一定经费于2008年4月在工艺美术大楼设立"南京剪纸传承培育基地",以大师带徒的形式招收部分热爱剪纸艺术的青少年学员,由省工艺美术大师、著名剪纸艺人张方林传经授课。公司希望能够通过设立"南京剪纸传承培育基地"引起人们对剪纸民间工艺的关注,把它传承下去甚至发扬光大,从而保护和弘扬优秀民间传统文化,培育和弘扬民族精神,增强民族凝聚力和向心力,激发人民群众的爱国热情。

投身到民俗艺术生产及民间工艺品生产的一些私营或民营的文化公司,它们偏重经济效益,它们以传统文化和民俗艺术为文化符号,紧跟市场需求,组织安排民间艺人从事有关的生产制作。

还有一些表演民俗艺术的团体,如各地的皮影剧团、木偶剧团、阳戏剧团等,它们对民俗艺术活动的展示也都是集体性质。

以上这些生产制作或展示民间工艺品及技艺的有关单位、工厂或有限公司构成了民俗艺术的集体生产主体。现今许多民俗艺术品是在集体组织的统一管理、运作下而被生产制作出来的。

2. 消费主体

历史上由于民俗艺术是民众日常生活世界的生活艺术,民俗艺术的消费遍及全民全社会,具有全民性的特点。目前,随着城市化和现代化的发展,当代民众生活状态和生活需求有了时代特点,民俗艺术活动生存状态也迥异于历史,其消费主体也有了一些变化,它的消费从日常生活世界的全民性消费演变为不同场景、情境下特定主体的消费。

(1) 日常生活世界的民俗艺术消费者

在传统节庆和生老嫁娶的人生礼仪方面,民俗艺术装点着生活空间,表达着对美好幸福生活的期盼,此际,除了少数排斥传统文化或未认识到民俗文化价值的部分人,绝大多数现代民众对传统民俗文化和民俗艺术还是喜爱和留恋的,他们会主动去选择民俗艺术,或易于受环境影响而欣然接受民俗艺术,这些民众成为现今民俗艺术消费的重要主体构成。春节时购买火红喜庆的对联、剪纸、中国结去装饰家庭环境的千家万户;元宵灯节走出家门购灯、赏灯的人潮热流;清明时节放飞漫天飞舞风筝精灵的万千双手;五月端阳佩戴五毒香包,悬挂艾虎、钟馗的芸芸众生;观看民俗艺术表演的涌动人群;虎头鞋、虎头帽、虎头枕的广受欢迎……日常生活中这一幕幕鲜活生动的场景,随处可见民俗艺术的身影,体现了民俗艺术的魅力和受

欢迎程度,同时也显现了民俗艺术消费群体的庞大。

(2) 欣赏或购买民俗艺术的旅游者

民俗艺术另一消费主体是人数众多的旅游者。离开了惯常的居住环境出外旅游,求新、求异、求知、求美等方面的文化动机是旅游者主要的驱动力。在重视体验过程及旅游感受的体验经济时代,民俗旅游备受旅游者欢迎,游客也就成为当前民俗艺术消费的又一大群体。领略异地民俗风情,观看各种民俗艺术表演成为游客行程中的重要项目。贵州安顺地戏、江西南丰傩戏、安徽贵池傩戏、湖北傩堂戏等傩舞傩戏吸引了众多的游客前去观赏;广东各地的飘色表演、北方各地社火社戏表演、遍布全国各地及全球华人社区的舞龙舞狮表演等项目吸引着万千游客的目光;各地的皮影戏、木偶戏、民间绝活表演等,也是各地民俗旅游活动中的观赏项目。

民俗艺术品作为特色旅游纪念品很受游客的欢迎。游客或因要馈赠亲友而购买各种民俗艺术品,或因想留存旅游地的美好记忆而购买特色民俗艺术品,亦有因民俗艺术品的独特魅力和价值而购买。苏州桃花坞、天津杨柳青、潍坊杨家埠、四川绵竹等著名年画产地的年画成为许多游客带回去的旅游纪念品;各地的剪纸作品、刺绣布艺品、布老虎、虎头鞋、香包、泥塑面塑玩具等,也都成为游客首选的特色旅游纪念品。

(3) 民俗艺术收藏机构和个人

随着生活水平的提高,收藏热经久不衰。这些年,大到国宝级的各种文物精品,小到民间家居曾经使用过的各式物品,都受到了收藏者的喜爱。冯骥才在他的《从潘家园看民间文化的流失》一文中写道:"从这十几年的古玩市场上民间文化的大走向看:先是文化精品,后是生活文化;先是室内物品,随后是室外物品","每一种民间物品来到市场,便表明这种民间文化已经成为历史":如年画木版、整箱的提线木偶、剃头挑子、翻制泥具的木偶……①

从事艺术品收藏的机构集体包括各类博物馆、美术馆,一些企业以及相关社团组织,民俗艺术的收藏同样如此。

博物馆及美术馆收藏民俗艺术的目的主要是为留存文化艺术,传承传统文化,并为广大社会成员提供福利性精神消费,一般是终极收藏,并不以投资为目的。博物馆收藏的民俗艺术作品具有历史、文化、社会、美学等诸多方面的价值,并具广泛性、系统性及代表性等特征。

企业、社会团体投资收藏民俗艺术品,体现了他们的文化意识和前瞻认识。民

---

① 冯骥才.紧急呼救:民间文化拨打120[M].上海:文汇出版社,2003:26-28.

俗艺术具有文化艺术价值,亦具市场保值、升值特性。因而,一方面,他们期待民俗艺术品能给其带来一定的经济效益;另一方面,通过对艺术品的收藏行为,他们希望借此树立企业及社会团体良好的社会形象,营造企业及社会团体的文化氛围,以获得较好的社会效应。

个人收藏是艺术消费最活跃、最广泛、最多变的部分,对调节艺术品消费市场的作用最大,因为在这个消费群体中,艺术消费层次最多,资金投入最灵活。个人对艺术品的投资收藏,多与投资者个人的心理有关。有的因兴趣爱好而消费艺术品,以满足自己的精神需要;有的则因艺术的装饰功能而消费,以营造自我感觉良好的生活空间;还有的是以艺术品的文化品位为消费需要,从而优化自身的文化形象;同时,还有的是因艺术品的保值特征,希望以之达到资金增值的目的①。

尽管近年来留存某个时代生活生产印记的各种农具、量具、生活日用品等成了被收藏的对象,但总体而言,当前民间物品的收藏越来越偏重艺术品②。这些民俗艺术品和民间艺术品具有较高的审美价值和历史文化价值,同时它们还蕴含着可观的经济价值。一些濒危的精美民俗艺术品对职业收藏家来说是一种特殊的投资商品,他们期待着得到丰厚的回报;一些普通民众收藏民俗艺术品则可能出于个人情感、习惯的需要,民俗艺术品对他们来说是一种文化财富,可以储藏增值;同时,他们通过收集、珍藏民俗艺术品以寄托情感、了却心愿,或便于他们随时赏玩,娱志悦情。

民俗艺术收藏者们收藏了各地的年画精品及印制年画的木版,各式皮影的造型、各地傩舞傩戏的面具、北方黄土地上的炕头狮、拴马桩、江南及古徽州地区各种民间雕刻的精美构件等等。民俗艺术收藏者成了民俗艺术消费主体之一,活跃着民俗艺术的市场,也传递着民俗艺术的价值。

3. 营销主体

在传统社会,民俗艺术从制作到享用基本无需中介。一是因为民俗艺术是民众日常生产生活的内容,无需特别推介和组织;二是民俗艺术从生产制作到享用的环节简单,民众易于得到。比如剪纸、面塑、刺绣、布艺、炕头狮等民俗艺术品,大多出自巧手的家庭成员,是自产自销自家享用;游方艺人是在行走中同步生产和销售

---

① 蒋耀辉.艺术消费心理及消费形态分析[J].美术观察,2003(12):78.
② 上海市收藏协会会长吴少华在2008华人收藏家大会上归纳出了当今民间收藏的五大变化:"一是收藏主体发生变化。从前以工薪阶层为主,如今更为多元化,这次参展的藏家中企业家就占了30%。二是藏品的变化。说起民间博物馆,大家会想到筷子、钥匙等生活器物,但是现在更多的是以艺术品为主。三是目的改变,从前是偏重投资理财,但现在更追求自娱自乐、陶冶性情。四是来源变化,过去的藏品主要锁定国内,现在很大一部分来自海外回流。五是当代大师作品受追捧。本次展览中就有张民禄、金世权等工艺大师的作品。"参见顾国泉.民间收藏发生五大变化[N].上海金融报,2008-10-21.

民俗艺术;民俗艺术生产制作作坊与店铺一体,坐以待客。而如今,城市化、商品化带来了民俗艺术赖以生存的文化土壤的巨大变化。一方面,民俗艺术发展式微,应用及影响范围远非历史上的全民性范围;另一方面,当前市场化运作和营销策划无所不在,到处显现身影,一些宣传组织、策划营销等市场化运作手段也介入了民俗艺术的生产制作和消费中。

民俗艺术的营销主体包括民俗艺术生产制作公司中的营销部门机构,还包括专门组织销售民俗艺术品的一些文化经营公司或礼品公司。生产制作公司中的营销部门和机构,主要是为自己企业生产的民俗艺术品的销量而策划奔波,通过各种营销手段来宣传助销,常常带着产品积极参加各种民间文化艺术节庆活动,或者借助传媒进行广告宣传,不时还会组织相关活动,吸引民众关注并参与。

专门组织销售民俗艺术品的文化经营公司或礼品公司,是嗅觉敏锐的中间商,信息灵通,能快速捕捉市场需求及消费热点,也能及时与分散各地的民俗艺术品的制作者们取得联系,并提供相关信息服务。他们的营销组织工作使得许多分散制作的民俗艺术品能被有序地集中,并通过畅通的销售渠道抵达消费者。这样,生产制作者不愁销路,民俗艺术消费者能便捷购买,组织营销的有关公司也同时获得经济回报。

## 二、主体对象的特点

### 1. 生产主体的特点

**(1) 自觉意识性**

艺术劳动者是艺术创作生产的主体,他们从事的艺术创作生产是有意识、有目的性的对象性活动。正如恩格斯所指出的,"在社会历史领域内进行活动的,是有意识的、经过思虑或凭激情行动的、追求某种目的的人;任何事情的发生都不是没有自觉的意图,没有预期的目的的"[①]。

民俗艺术生产主体同样是具有意识性和目的性的,他们能明确意识到民众对民俗艺术产品的某种需要,亦知晓民俗艺术品的价值功能。尽管个体民俗艺术的制作者制作民俗艺术会有自娱的因素在内,但他们主要是为了满足社会的需要而去创作生产的,他们对其创作生产民俗艺术的活动具有明确意识,始终是按照目的进行的,对准备创作的民俗艺术品的功能作用也是有自觉意识的。

民俗艺术制作主体的自觉意识性使得他们在进行民俗艺术制作时,能够自觉

---

① 马克思,恩格斯.马克思恩格斯选集:第四卷[M].北京:人民出版社,1995:247.

定向、能动控制,并进行适时的主动调节。

(2) 主导性

主导性是指民俗艺术的生产主体在生产制作民俗艺术时的主动地位和引导角色。

民俗艺术生产制作者进行的是主动性的艺术生产和创作。他们根据民众生活的需要和市场的需求,主动选择并从事民俗艺术品的生产制作。在创作民俗艺术时,他们既会根据民众心理和需求而进行模式性的生产创作,同时也会将自己的信仰、情感和审美情趣融入其中,进行主动性的艺术创作。因此,他们提供给消费者的民俗艺术,蕴含了人类共同的文化心理和情感需求,也包含着他们积极主动的艺术创造。他们通过相关主题和艺术语言表达出民俗艺术的题意,亦引导着民俗艺术消费者进入他们预设的题意去欣赏和接受。

民俗艺术生产主体的主导性,决定了民俗艺术品数量上的丰富程度以及文化意蕴价值,还引导着民俗艺术消费者的欣赏趣味和方向。

(3) 趋利性

艺术劳动者生产的动机有主体的自我心理需要、社会交往的需要、谋生的需要[①]。其中以获取劳动报酬来谋生糊口的经济利益追求有着决定性的意义。民俗艺术生产主体从事民俗艺术的制作生产也受这三个动机的驱动,其中谋生的需要即获取经济利益的需要更是主要驱动因素。民俗艺术的多种功能价值决定了民众生活中对它的需求,有需求也就意味着有市场商机和利润来源,也就吸引着众多的生产者来追逐经济利益。

生产制作民俗艺术品来养家糊口,乃是历史上的游方艺人、民间艺术作坊主们的生产生活方式,从制作的民俗艺术品中获得经济回报,维持了他们自身及家庭成员的日常生活,也激励着他们将之作为祖业传承下去。如今是商品经济社会,对经济利益的追求更是民俗艺术制作者的直接动机。

趋利性使得许多历史上盛行但如今需求量小、经济回报低的民俗艺术不再有市场空间和生存空间,因而处于灭绝和濒危的状态;趋利性也让一些民俗艺术的生产制作者们为了获取更大的经济回报而改进制作工艺和原料,这样的改进有些具有适应时代变化的积极意义,有些则导致丢失了民俗艺术的原真性和文化性内涵,丧失了手工之美,开启了粗制滥造、自贬价值、自毁形象之门。比如许多年画产地采用胶印机器印刷传统年画,这样成本是降低了,产量也有了规模效益,但其中的

---

① 顾兆贵.艺术经济原理[M].北京:人民出版社,2005:48-51.

文化价值和审美意蕴却丧失殆尽。

2. 消费主体的特点

(1) 能动性与受动性并存

民俗艺术消费主体的主动性和能动性,体现在他们是根据自身的生活需要、主观愿望及审美情趣来自主地选择民俗艺术品;他们是主动感受、认识、体验和理解民俗艺术产品所提供的艺象世界,将消费主体的本质力量投入到对审美意象的感受、体验和理解之中,体味审美想象和超越的愉悦。艺术消费者的艺术爱好及需求目的是不同的,因而,面对艺术作品,他们多以自己独特的审美需要为目标,优先选择与自己的审美趣味和嗜好相同的艺术作品。民俗艺术消费者如同一般的艺术消费者一样,他们"对于艺术生产者提供的全部艺术信息,不是受动地全部接受,而是抓住最基本的艺术信息,有所选择,有所摒弃"①。当代社会的商品经济蓬勃发展带来了消费者思想观念的深刻变化,人们的消费观念从过去的消极接受变为有选择的积极取舍,民俗艺术消费主体的能动性特征非常鲜明。

在民俗艺术消费主体显现能动选择性特征的同时,他们也体现出受动性的特点,会受到相关因素的制约。一方面,受民俗艺术生产的制约,他们消费的对象为生产所决定,没有民俗艺术产品的生产制作,艺术消费就无法进行;另一方面,体现在受民俗艺术作品"文本"的制约,民俗艺术消费主体是民俗艺术产品功能的作用对象,民俗艺术消费者"对审美艺象的理解和建构离不开文本规定的'接受前提'(瑙曼语②)和'召唤结构'(伊瑟尔语③),终归要根据文本所确定和暗示的方向去丰富和填补那些模糊和空白的想象空间,而不能随意想象"④。比如民俗文化中石榴、葫芦、瓜果、蛙、鱼、莲等都是生殖信仰的吉祥物,"麒麟送子""老鼠嫁女"是传统的希冀子嗣繁盛的民俗文化题材,这些象征符号及隐喻象征意义的题材在相关民俗艺术作品中的出现,就基本框定了它们的寓意及运用场景,也"召唤"民众在审美欣赏时进一步去感受并期待生命繁衍的美好。

(2) 集体从众性

民俗艺术是民众的日常生活艺术,是属于全民享用的集体性艺术。因为每个

---

① 阳晓儒.论艺术消费的主体性[J].学术论坛,1990(2):101.
② 瑙曼是民主德国的学者,是20世纪70年代接受美学的代表人物。
③ 伊瑟尔是德国接受美学家,他的"文本的召唤结构"意为文学文本不断地唤起读者基于既有视域的阅读期待,但是唤起这种阅读期待的目的是为了打破它而不是迎合它,读者能够获得新的视域,填补空白,联结文本中的空缺,更新自己的理论视域中的文本结构。
④ 顾兆贵.艺术经济原理[M].北京:人民出版社,2005:412-413.

人都生活在一定的社群中,身处共同的民俗文化空间,人们对幸福美好生活的期盼相同,也拥有相近的生活理想和审美情趣。因而,民俗艺术的消费主体是一个庞大的群体,具有全民性、集体性的特征。

民俗艺术消费主体不仅人数众多,具有集体性的特点,而且在接受享用民俗艺术时,他们还体现出较强从众性的心理特征。从众心理使得人们易于受到外界的影响,跟风消费,追逐时尚,追捧热点。民俗艺术消费群体的从众心理,一方面与一般消费者的从众心理无异,另一方面与民俗艺术是全民性生活文化艺术的本质有关。

民俗文化是生活需要的产物,民俗艺术的产生也源于民众现实生活的种种需要,它是全民性、集体性的生活艺术。出于生活生产的种种便利需要,消费者可放心地甚至是无意识地去跟随集体享用民俗艺术。因此,民俗艺术的集体性与从众性在内涵上有着众多的一致性,而且,这是发自内心的一种自觉从众。

如今,尽管民俗艺术适合全民性享用的本质特征仍在,但由于经济的飞速发展,人们生活方式的不断变化,民俗艺术生存语境亦发生巨大变化,许多民俗艺术品种退出了历史舞台,还有不少处境艰难,民俗艺术当下的全民享用性不明显。有许多消费者将民俗艺术品的消费当成可有可无、无关紧要的生活点缀,对民俗艺术的价值和魅力的认识是模糊的。而此际,外部的宣传倡导可激发许多缺乏主见、缺乏认识的消费者的从众心理,追随形成一种消费的"磁石效应"。正如豪泽尔所说:"个人对于公共行为方式不可避免的——假定在很大程度上是无心和无意识的——适应性,使人们倾向于群体的思想方式,并且通过报纸、无线电、电影院、广告牌,实际上是通过眼睛所看到的、耳朵所听到的一切东西,使得这种倾向不断强化。"[①] 现代各种大众传媒的宣传报道,各种"传统文化热""非物质文化遗产热""民间艺术热"等浪潮的波波掀起,使得人们重新认识传统文化的价值和人类自身发展的需要,民俗艺术经历衰微后再次为人们所重视,有的重新走进民众生活之中,有的甚至成为"时尚"元素而受当今大众的热捧。在此过程中,民俗艺术消费主体经历了大众媒体宣传和操纵下的一次次"文化的洗礼"和"消费心理的诱导",常常会从众性地进行民俗艺术的消费。比如近些年来唐装汉服、中国结、红灯笼、老式门窗、砖雕木雕物件等,它们作为中国传统民俗文化元素及各种民俗艺术符号很受消费者欢迎。对一些人来说,这是出于对中国传统文化价值的认识,也是他们对

---

① 引引自姚韫:传媒大众文化对艺术消费心理的影响[J].辽宁大学学报(哲学社会科学版),2008(4):43-44.

民族情感的显现,但对众多的消费者来说,则更多的是出于追逐时尚和消费热点的从众心理。这是大众传媒利用各种新媒介宣传强化整合优势、强化受众消费心理后民众的一种从众接受和消费。尽管有的也是发自内心的欣然接受和消费,但仍是一种被动影响后的从众消费。

（3）务实性

消费者在消费时总是追求实效,且追求效用最大化,民俗艺术的消费主体同样也有这样的特点。民俗艺术作为集体的、全民性的生活文化艺术,在民众的生产生活中发挥了众多的功能和作用。实用功能、审美功能、认知功能、娱乐功能等是民俗艺术功能的体现,也是能被消费者喜爱的根本原因。正是由于它们在民众的日常生活中发挥了作用,追求实效的消费者对一些民俗艺术在生活中的实际效用是满意的,因而会适时做出消费选择。

当前许多民俗艺术的审美功能在增强,而实用功能在减弱,但不少民俗艺术仍在发挥着它们物质性的实用功能,比如宜兴紫砂壶、苏州刺绣衣饰等,作为大工业生产的补充和补偿,仍是受民众欢迎的生活用品。而且,一些民俗艺术会适应时代需求,转换功能,增强其审美功能,朝礼品、收藏品等方面发展,以深厚的文化内涵和独特的价值愉悦滋养着民众的精神世界。

因此,尽管民俗艺术当今的生存土壤迥异于历史,但由于民俗艺术独特的价值、深厚的文化内涵满足了民众的需求,追求实效的消费者仍会将之作为消费选择。

3. 营销主体的特点

民俗艺术的营销主体是专门从事民俗艺术流通和买卖的中间组织机构,它是民俗艺术生产制作主体与消费主体之间的连接沟通者,是民俗艺术市场的销售组织者,其任务是将民俗艺术推介给适宜的观众,帮助民俗艺术品快捷地抵达可能对这些产品感兴趣的细分市场和消费者手中。民俗艺术营销主体作为中介和中间商,他们在民俗艺术生产制作创作—民俗艺术作品—市场这一艺术活动过程中起着推动推广的作用,具有协调性、趋利性等特点。

（1）协调性

营销主体协调了民俗艺术生产供应和市场销售的关系,缩小了民俗艺术供与求的矛盾差异。民俗艺术是具有地域性特点的生活文化艺术,历史上各地形成了一些专业生产特色民俗艺术品的作坊工场。具有地方文化特色且蕴含普遍民俗文化寓意的民俗艺术品,不但满足本地区民众民俗文化生活的需求,而且也契合其他地区民众的所需所求,而由于信息的缺失和流通渠道的不畅,往往产生供和需的脱

节。营销主体的介入恰好解决了这个矛盾,协调了供需关系。他们熟悉市场、深谙行情,而且信息灵通、关系广泛,且精通业务,因而能有效组织营销,快速使上家找到下家、买主找到卖主。他们的协调组织加快了市场流通速度,推动着市场繁荣。

(2) 趋利性

营销主体组织营销的目的是获取他们应该得到的经济报酬,且尽力去追逐最大利润。为了获利,他们积极搜寻各种信息,分析市场行情,把握市场热点,及时组织相关民俗艺术品来推介营销。一方面,他们积极宣传营销,开拓市场空间;另一方面,他们与民俗艺术品的生产制作者建立合作关系,通过订单或包销来组织货源。为了让民俗艺术具有更好的适销性,他们会根据市场时下需求订购民俗艺术品,也会根据他们对未来趋势的预测,对现有民俗艺术品的样式和内容提出设计修改意见,或者直接提供设计图纸或样品让民俗艺术品的制作者们照样制作。比如山西省芮城县杨雅琴是当地颇有名气的一位制作民间布艺品的巧手,她制作的布艺品有"蛙耳枕、狮子、老虎、绣枕片、灯帘、香包、布娃、肚兜、钱夹、鱼莲……在她家里,有许多前来订货的人提供的样品,如北京一家文化发展公司要求定做布老虎、虎头帽和小儿虎围嘴等,还有日本人寄来的白布虎的图片样稿要求定做。这些外来布艺品她以前从未见过,也不知原出何地,反正有人要,又有样子,她就作为一个新品种开发,组织人员制作"[①]。作为营销主体的一些文化公司与生产制作者具有共同的趋利性,由此催生了许多中国民俗艺术品的"生产加工基地"。如此,推动了民俗艺术的市场适销性,丰富了市场上民俗艺术品的种类,但同时也损害了民俗艺术品的原生艺术形态,导致一些民俗艺术品区域性文化特色的消失。民俗艺术营销主体组织参与民俗艺术的营销,多是从趋利性商业运作角度出发,而非出于主动传承保护民俗艺术文化的动因。

(3) 敏锐性和前瞻性

营销主体依存于供需市场,他们具有良好的市场敏感性和一定的预测前瞻能力。他们能在营销过程和艺术组织中,主动获取各种信息,敏锐把握市场热点,预测艺术市场发展趋势。他们在敏锐把握商机后组织、搜集、选择民俗艺术作品,使其中有价值、有卖点的部分能够向社会传播,以满足市场需求。营销主体对于消费市场信息的敏锐性捕捉和前瞻性预测,某种程度上引导了传统民俗艺术在内容和制作载体方面的一些变革,对民俗艺术嬗变演进以适应生存有一定的积极作用。

---

① 丛小桦.中国民间绝景 北方卷[M].济南:山东画报出版社,2006:112.

## 三、应用主体之间的关系

民俗艺术应用体系中的三大主体——生产主体、营销主体、消费主体,是民俗艺术在从生产到营销再到消费享用这一市场化过程中作用于民俗艺术应用客体的人或组织机构。他们是民俗艺术应用的利益共享者和责任义务承担者,他们也是民俗艺术应用方向的决定者。同时,他们各有特点,各有自己的利益诉求,且均是从各自利益角度出发来发挥主观能动性的。生产者追求利润最大化,消费者追求效用最大化,营销主体也在追逐着他们的利润。应用主体是民俗艺术应用的关键和核心。

### 1. 生产主体决定着消费的丰足度和愉悦度

尽管法国哲学家鲍德里亚[①]认为,在当今资本主义社会,"不是生产决定消费,而是消费决定生产",在消费社会,"生产和消费——它们是出自同样一个对生产力进行扩大再生产并对其进行控制的巨大逻辑程式的。……表现为对需求、个体、享乐、丰盛等进行释放"[②]。但马克思的经典观点"生产决定消费,消费引导生产,没有生产就没有消费,没有消费也就没有生产"却更具权威性和信服力[③]。豪泽尔在《艺术社会学》中也说:"生产不仅产生了消费的对象,而且产生了消费的方式:不仅是客观地产生了,而且是主观地产生了。于是生产产生了生产者。生产不仅生产需要的物质,而且生产物质的需要……艺术品——正如任何其他产品一样——创造了向往艺术并能欣赏它的美的公众。因此生产不仅为主体创作了客体,而且为客体创造了主体。"[④]

生产主体的生产行为是一切物质消费的基础,没有生产就没有消费。民俗艺术生产主体的生产制作,决定着市场上民俗艺术品的数量和品质,因而,民俗艺术消费市场的丰足度是由民俗艺术生产主体的生产规模和生产意愿决定的。许多民

---

[①] 让·鲍德里亚(Jean Baudrillard,1929—2007),法国哲学家,现代社会思想大师,知识的"恐怖主义者"。他在"消费社会理论"和"后现代性的命运"方面卓有建树,20世纪80年代被叫作"后现代"的年代,让·鲍德里亚在某些特定的圈子里,作为最先进的媒介和社会理论家,一直被推崇为新的"麦克卢汉"。

[②] 波德里亚.消费社会[M].刘成富,全志钢,译.南京:南京大学出版社,2000:73.

[③] 鲍德里亚在其著作《生产之镜》中颠覆了马克思主义政治经济学和历史唯物主义的观点,认为"生产"是事实不存在的,马克思不仅创造了生产,而且犯了将生产扩大化的错误。鲍德里亚对消费社会的某些揭示是深刻的,但他将实践、生产等清除出他的视野,这给他的理论留下了致命的盲点,这个盲点使他看不到现实社会、人类的现实生活。不仅如此,他还把人类的现实生活的一部分,比如对商品使用价值的消费视为虚假的消费,而把意义的消费即符号的消费视为真实的消费。因此,鲍德里亚关于消费和生产的观点存在缺陷和不足。参见张天勇.社会符号化:马克思主义视阈中的鲍德里亚后期思想研究[M].北京:人民出版社,2008.

[④] 转引自何志钧.文艺消费导论[M].北京:中国社会科学出版社,2007:69-70.

俗艺术濒危,数量和种类减少,是因为生产主体由于种种原因不再制作或减少生产,伴随而来的是掌握传统制作技艺的民间艺人日渐减少,市场上相关的民俗艺术因此而进入颓败式微的状态。例如:如今生产制作皮影的民间匠人越来越少,皮影从过去分布广泛、民众喜闻乐见的民俗艺术蜕变为一种难得一见的非物质文化遗产;而剪纸艺术作为一种烘托环境的喜庆符号标志,备受人们欢迎,尽管掌握精湛剪纸技艺的剪纸工艺大师的数量不是很多,但由于目前从事剪纸、刻纸艺术的个人及公司较多,剪纸作品在民众日常生活中还是可见身影,尤其在传统佳节之时。

民俗艺术生产主体从事的是特殊的精神性文化产品的生产,这是一种需要掌握特殊的知识、经验、技能、技巧方能进行的劳动生产,而制作技艺需要通过耗费一定的辛劳、时间和金钱才能掌握;同时,它是需要一定才情和禀赋方能进行的劳动生产,民俗艺术生产主体所具有的文化素养、制作技巧、心态及审美情趣,决定着民俗艺术的文化内涵及形象呈现。民俗艺术的题材选择、造型塑造、象征寓意的巧妙表达等,都是由民俗艺术生产主体所决定的,消费主体是比较被动地接受,被唤起相关的心理感受。尽管民俗艺术消费主体有着一定的主动审美联想能力,但他们面对民俗艺术品的审美愉悦度主要还是由民俗艺术品本身来唤起和激发的。因此,民俗艺术生产主体的行为决定着民俗艺术消费主体的审美愉悦。

2. 消费主体引导着民俗艺术生产的方向

生产决定了消费,消费也反作用于生产。生产是消费的目的,消费是生产的动力;消费所形成的新需要,对生产的调整和升级起着导向作用。艺术消费是艺术社会生产的最终环节,艺术消费是艺术生产的目的,没有艺术欣赏者、消费者,艺术生产就毫无意义。而且,在整个艺术生产消费活动中,如果没有艺术消费者这个主体,那就不能称之为艺术消费,因而,艺术消费者是整个艺术消费活动的核心。艺术消费主体的购买、消费,推动了艺术生产和扩大再生产;艺术消费过程中形成的消费热点,以及产生出的新的消费需求,对艺术产品的生产起着推动和促进作用,导引着它的生产方向。由此可见,民俗艺术消费主体的消费行为导引着民俗艺术生产的方向。

民俗艺术消费主体对于民俗艺术的喜爱和消费,乃是民俗艺术生产的动力。在传统社会,民众民俗生活中对民俗艺术的极大需求,促进了民俗艺术的繁荣;当今社会,人们对传统文化的喜爱、怀旧的心理及对以往平静质朴生活的向往,带来了"传统文化热""民间文化热",曾经被忽略了一段时间的各种民俗艺术及民俗艺术符号成了消费的亮点,甚至成为消费的潮点。在此形势下,民俗艺术的生产主体受到了激励和导引,有的重操祖传手艺,有的扩大生产,有的努力创新。可见,民俗

艺术的消费热带来了民俗艺术生产主体的各种积极行动。

3. 营销主体协调各主体的利益需求

民俗艺术生产主体和消费主体各有各的利益诉求和特点。营销主体作为他们之间的中介桥梁，以自身的盈利为目的，以灵通的信息为资源，借助有效的宣传推介和组织沟通，成功地销售了民俗艺术，使得民俗艺术产品有适销之处，消费主体的需求也得以满足。

营销主体的积极沟通营销，一方面使得民俗艺术产品无积压之虞，民俗艺术生产主体能够更有动力去生产，更有时间精力去做一些艺术追求；另一方面也使得民俗艺术消费主体能够通过便利快捷的渠道购得他们所需的民俗艺术品。同时，营销主体还充当生产主体和消费主体的信息沟通者及传达者，民俗艺术消费市场上民众的需求和热点被他们及时传达给了生产者，让生产者有针对性地扩大生产。另外，民俗艺术市场上的新题材、新产品也被他们介绍给消费主体，导引消费者去购买赏析。

综上所述，民俗艺术生产主体、消费主体和营销主体是民俗艺术在市场体系中生产、流通、消费完整链条上的三方积极能动主体，互以依存，互以作用。他们共同构成了民俗艺术当代应用的主体，各自的行为特点影响着民俗艺术应用的广度和深度。

## 第三节　民俗艺术应用的中介部门

民俗艺术应用的中介部门是指为民俗艺术应用提供相关信息服务、条件保障、技术支持、氛围营造的组织机构。它们不直接参与民俗艺术从生产到流通消费的具体事务，它们在宏观上参与并发挥作用，为民俗艺术的应用提供种种便利条件，营造一个适宜民俗艺术应用的语境。因此，民俗艺术应用的中介部门可以被理解为参与民俗艺术应用语境营造的各种元素和力量。

### 一、中介部门的构成

民俗艺术应用的中介部门包括政府相关部门、科教研相关机构、公共媒体媒介等，它们为民俗艺术的应用提供了条件，并为其营造了相关的文化艺术氛围语境。

1. 政府相关职能部门

参与民俗艺术应用氛围营造的政府有关部门，上至国务院下及地方，包括各级文化保护、规划管理、宣传教育、旅游发展、财政税收等职能部门。政府介入民俗艺

术应用,是政府在社会政治、经济文化管理等方面的职责和角色要求使然。

首先,政府是文化服务提供者。提供公共文化服务是政府的重要职责。政府有关部门介入文化活动,并成为提供公共文化服务的主导,这是人类文明进步的必然结果。公共文化服务属于人类精神生产的重要组成部分,具有文化性、公益性、社会性、民族性等多种特征。为民俗艺术的应用提供有关服务,是政府公共文化服务的任务之一。

其次,政府是国家文化安全空间的捍卫者。构建国家文化安全空间的职责,必然促使政府介入民俗艺术的应用。在全球化的背景下,文化成为人类社会财富创造的崭新形态,是综合实力的重要指标体系之一。文化国力作为"软国力"已经成为国际力量平衡对比的重要因素,文化国力的强弱具有双重安全意义。国家文化安全系统包含国家文化主权和国家文化生态平衡两个核心部分。国家文化主权主要包括文化立法权、文化管理权、文化制度和意识形态选择权、文化传播和文化交流的独立自主权等;国家文化生态平衡主要是指国家政治经济环境、文化生态质量、文化资源保护、文化技术自主知识产权的拥有能力以及文化市场占有率之间的关系。若其中任何一个发生危机,都会构成国家文化安全问题。丰富多彩的民俗艺术的参与,构成了中华民族的文化多样性,也促成中国文化生态平衡。因此,国家政府介入非物质文化遗产的保护和民俗艺术的应用,并为之提供条件保障,既是民族文化传承的职责使然,亦是中华民族国家文化安全空间构建的需要和职责所在。

最后,政府是民俗艺术应用产业化发展的倡导者和主导者。民俗艺术是文化产业化发展时可依赖的一种独特、宝贵的文化资源。民俗艺术产业化发展是民俗艺术当代应用的一种重要的应对形态,政府必然会介入民俗艺术应用语境环境的构建,并为之提供各种条件保障。

2. 教育科研机构及个人

教育科研机构包括各级学校、科研机构及文化组织等,它们为民俗艺术的应用提供了人才保障、理性思考及应用重点和研究方向,引导民俗艺术应用的未来发展趋势。

从学校教育部门看,学校作为基础教育和人才培养组织机构,担负着传承民族传统、熏陶民族情感的职责。如果一个人"没有对自己民族传统文化的高深修养,那么他所接受的域外文化也只能是一种肤浅的、低层次的文化,或称之为'无根文

化'"①。教育是在人类文明的记忆、传递、创造、发展进程中最普遍、最基础、最长久使用的方式,人类许多科学与文化的遗产正是通过教育的方式代代相传。教育在提高民族文化素质、塑造民族性格、开放民族胸怀、提升民族理想、推动民族文化创新方面有不可替代的重要作用。无论是中小学教育还是高等教育,都必须将民族传统文化的教育放在重要的地位,因为这是民族情感的凝聚,是识别民族文化的标志。当民俗艺术等传统民族文化走进校园和课堂之时,其蕴含的丰富知识信息、人类经验,可在情感启蒙、心智成长、民族审美、文化认同等方面发挥着教化、认知、审美等功能,能够帮助当代年轻的学生了解并习得中国的文化传统,保证民俗艺术等传统文化能够被顺畅传承。

从事民间文化研究、民间美术研究、民俗文化和民俗艺术研究、非物质文化研究的学者和组织机构,既是民俗艺术应用"文本"的发掘、收集、整理、保护及宣传者,又是民俗艺术应用的争鸣者、启迪者和理论导引者。他们对民俗艺术应用的意义、价值、方向、途径等积极思索、深入探讨,为其传承发展探寻文化空间。学者们的专业知识、严谨态度、敏锐思索、创新思维,导引着民俗艺术应用的方向。

3. 大众传播媒介

介入民俗艺术应用文化语境的大众传播媒介主要是指各新闻媒体、网络网站、移动通信等。

中国当前已形成了以报纸杂志、广播电视、通讯社、互联网为主体,技术先进,多层次、多渠道、多手段,基本覆盖全国城乡并面向世界的传播网络,中国社会进入了"大众传播时代"。在E时代,强大的电视传媒和互联网等电子媒介,可在民俗艺术文化等经过大众化制作和改造之后,对其进行远距离的传送,这打破了特定地域的本土文化的限制,使人们的听觉和视觉延展到不同地域的文化圈之外。

大众传播媒介介入民俗艺术的应用,可让各地民俗艺术打破地域性限制,借助强势媒体拓展延伸到广阔的空间,让更多的人了解民俗艺术,由此来为民俗艺术价值的发挥和民俗艺术应用"造势",导引消费者关注、认知并购买民俗艺术产品。

## 二、中介部门的作用机制

1. 政策保障和经济扶持

政府作为影响和参与民俗艺术应用的最强一股"力量",其着力重点在政策措施的保障、资金经费的有力扶持等方面。

---

① 钟茂兰,范朴.中国民间美术[M].北京:中国纺织出版社,2003:5.

首先,在法规颁布及政策制定方面,通过国家级的《中华人民共和国非物质文化遗产法》《中华人民共和国文物保护法》、非物质文化遗产名录、非物质文化遗产代表性项目代表性传承人名录及各地的非物质文化遗产保护条例等法令法规及政策,为民俗文化的传承保护和应用提供了制度保障。这些法律法规加大了对包括民俗艺术在内的非物质文化遗产及各种民俗文化的保护力度,强化了全民对民俗艺术保护的意识,亦为民俗艺术的应用提供了基础条件和基本保障,因为唯有留存了丰富多彩的民俗艺术"文本",保护培养了民俗艺术传承人才,民俗艺术应用的相关活动方能展开。

其次,在地方城市规划、旅游发展、文化产业发展方面,随着对民俗艺术多重价值及丰厚内涵认知的不断深入,政府重视并推出民俗艺术应用的多种鼓励性举措。民俗艺术是民众的生活艺术,历史久远、文化意蕴深厚,许多民俗艺术美誉度高、知名度大,作为各地重要的"文化资源"和"城市名片"引起了各方的重视。在各地城乡规划、地方经济发展、旅游发展、文化产业发展的过程中,特色民俗艺术的价值及应用屡被提及,开发应用的相关激励性举措也不断出台。

最后,在资金经费扶持方面,财政税收等部门的一些财政扶持及优惠政策,鼓励了民俗艺术的生产应用。当今民俗艺术的生产制作者多处于分散、势弱的状态,需要得到经济资助和扶持。如今许多地方的财政及税收部门给民俗艺术的开发应用提供了不少的经济扶持和优惠。有效资金的投入及固定税额的优惠,对民俗艺术、民间工艺的发展应用提供了有力的扶持。

上述有关的政府职能部门的政策和举措为民俗艺术的保护和应用提供了政策、管理及财政等多方面的基础条件保障,也为民俗艺术的应用提供了一个良好的政策环境。

2. 人才培育和方向导引

教育科研机构在民俗艺术应用中主要发挥人才培养和方向导引的作用。

(1) 人才和受众的培育

各级教育部门和大中小学校承担着民族文化传承的重任,对民俗艺术的传承和应用来说,它们不但是民俗艺术应用的人才培育基地,而且亦是民俗艺术当代受众的培育基地。从事民间文化研究、民间美术研究、民俗文化和民俗艺术研究、非物质文化研究的学者和组织机构,则对民俗艺术应用的意义、价值、方向、途径等进行积极思索、认真研究,探寻民俗艺术当代应用的文化空间,导引应用方向。

当前,民俗艺术的传承已经突破了历史上的家庭血亲式、作坊师徒式等传统方式,现代教习式成为一种重要的传承方式。国内不少艺术类的高校已经成为民间

文化和民俗艺术传承人的培育基地,为民间文化和民俗艺术的传承发展注入了新鲜血液和活力。

民俗艺术的应用需要广泛的接受者,受众市场的大小决定着民俗艺术应用市场的规模。学校教育必须担当民俗艺术当代受众培育的重任。因为民俗艺术属于民族传统文化,学校教育有保护传承传统艺术文化的义务。很长的一段时间,应试教育中的功利倾向,加上教育理念和方式的缺乏,使得大、中、小学学生对传统文化的认知少,传承空间非常狭小。学生对民俗艺术这种属于日常生活世界的文化艺术生疏隔阂、茫然淡漠、毫无情感,再加上十年"文革"期间曾经对民俗艺术等传统文化造成的巨大伤害,使得中国传统文化面临断层的危机。"文化传承主要是活态文化的可持续发展。民间文化传承对于传承主体的民众来说,正面临着从自发传承文化向自觉传承文化发展的过渡。在这里,教育传承是一个不能忽略的重要方式,尤其是文化遗产地的教育传承,民族、民间美术作为文化遗产和文化资源进入大学、中小学教育是一个亟待解决、落实的重要课题。"①近些年,随着传统文化价值重新被认同,民俗艺术、民间技艺等逐步走入大中小学的课堂,皮影、剪纸、面塑、糖人等民俗艺术制作者们被请到了学校课堂,通过生动形象的技艺展示和表演,激发学生对传统文化的兴趣;在中小学的美术教学中,也增加了不少关于民间美术的内容。

2003年7月,中国美术家协会少儿美术艺术委员会正式推出"蒲公英行动"少儿美术教育专项课题,以"推进民间美术在小学美术教育中的传承和发展,并从中探索出一种可在全国少数民族地区和边远地区小学美术教育推广的教学模式"为宗旨,较充分地开发和利用了乡土资源,对民间美术的教学内容做了归纳和整理。在力求让所有儿童获得美术教育的公平机会的同时,把优秀的民间美术与最富有创造生命力的儿童美术教育融为一体。湘西7所小学在全国率先把民间美术引入课堂,一些濒于失传的民间工艺焕发生机。芭茅秆编织、陶艺、剪纸、刺绣、泥塑、蜡染等成为民间美术教学的主要内容,各校还借助现代化教育手段,把苗族的历史、服饰,民间剪纸,木雕,根艺等用图文并茂的形式展示给学生,让学生更加热爱民族文化,积极了解、吸收其他国家民间艺术的精华。"蒲公英行动"通过教学点的试验,探索一种儿童美术与民间美术相结合的、在农村边远贫困地区和少数民族地区小学美术教育中可行的、可持续发展的、可推广的模式,已从湖南湘西、江西九江、陕西安康逐渐延伸至江苏无锡,陕西旬邑、贵州台江、黎平、雷山等地,同时将课题

---

① 乔晓光.活态文化:中国非物质文化遗产初探[M].太原:山西人民出版社,2004:196.

延伸至云南、内蒙古、西藏等地,并利用讲师团的形式在中国西部地区的省份进行"蒲公英行动"的基本理念和教学模式的逐步推广。"蒲公英行动"虽然是一个课题的名称,但它已经是一个超越"课题"的行动。它为我们提供的不仅仅是一个区域范围内关于儿童美术与中国民间美术传承的有效模式。配合国家基础教育,"蒲公英行动"美术教育专项课题组所做的这一切探索,为我国美术教育与民族文化的传承提供了参考,对儿童美术教育普遍以获奖率、升学率为评价标准的观念,对经济发达地区少儿美术教育中功利性、形式化现象而言,能引发人们更广泛和深刻的思考。"蒲公英行动"更多的是一个启迪,而不是一个标准①。

2008年12月15日下午,南京市民间美术进课堂活动现场会在五老村小学举行。学生们的手工作品——皮影、风筝、年画、脸谱、扎染、蜡染衣物丰富多彩,让人们如同走进了民间艺术的大观园,感受着中华传统艺术的美丽和魅力(参见图3-7)。两位小学美术老师的教研课分别为《花灯》《脸谱》,他们用浅显的教学语言、独特的教学设计带着孩子们走进民间艺术的殿堂,课堂气氛活跃。中国民间美术、民俗艺术等传统文化在学校课堂上展示了价值魅力,也获得了较好的认知传承空间。

**图3-7 南京市民间美术进课堂活动**

(图片来源:2008年12月摄于南京五老村小学)

2012年4月24日,北京首家"民族民俗民间文化艺术传承学校"在北京第二实验小学揭牌。今后,该小学每周二下午增设京剧、面塑、剪纸、风筝、空竹、泥塑、篆刻、国画、皮影等30多种选修课程②。这是全国第一家民族民俗民间文化艺术传承学校。将民族民俗民间文化艺术的内容作为选修课程,不仅是当前学校素质教育的体现,更是学校在民俗文化传承方面的担当。

---

① 全国非物质文化遗产教育传承课程资源开发暨"蒲公英行动"美术教育专项理论与实践研讨会在湘西召开[EB/OL]. http://www.ccnt.gov.cn/xwzx/whbdfdt/t20060823_29559.htm.

② 王海欣. 民俗文化校园开课[EB/OL]. http://news.ifeng.com/c/7fb2NYcCgSA.

2014年4月,江苏扬州的很多中小学将颇具扬州地方传统特色的非物质文化遗产引入中小学课堂和幼儿园,并以常态化的课程形式亮相。在江苏省第七届民间美术进课堂教研活动中,扬州市机关第一幼儿园、高邮实验小学分别将扬州的通草花、蛋壳彩绘以及扬州玉雕、雕版印刷等传统文化搬进了课堂,并向来自省内的270多位老师进行了展示。民间美术艺术走进课堂,是地方文化走进课堂的一个组成部分,目的是为引导学生了解和认识传统美术文化,通过喜欢这项课程,来继承和发扬传统优秀美术文化。①

由于"艺术是一种'习得的'或'培养出来'的品位。人们必须熟悉艺术,然后从中找到乐趣,而你越是熟悉艺术,你就可以从中获得越多的快乐"②。民间美术进入学生课堂,让青少年在轻松的气氛中自觉地了解民族文化。通过潜移默化,培养青少年学生对民俗艺术的情感,使他们热爱民族文化,树立民族自信,认知民俗艺术的文化价值和魅力。因此学校教育中对传统文化和民俗艺术的重视和引入,为民俗艺术的应用营造了良好的文化氛围,也为民俗艺术的应用培育了传承制作人才和欣赏群体。

(2) 理论的争鸣和应用方向的导引

当前,学术界关注传统文化和文化遗产保护及开发利用的学者众多。学者们对非物质文化遗产保护的呼吁带来了全社会的关注和重视,他们切实的收集、整理、抢救行动使得人类珍贵的文化遗产得以留存实物、文本和影像资料。

学者们对于非物质文化遗产、民俗艺术、民间艺术能否进行旅游开发利用的理论争鸣,对于"文化遗产原真性"的思考辩争,对于"文化搭台,经济唱戏"功利性动机和行为的质疑批评,对于能否将民间艺术纳入产业化发展模式的探寻思索……各抒己见。学界从各个视角对非物质文化遗产和民俗艺术保护传承等所做的理论争鸣,是对民俗艺术的应用的多维度论证辨析。各种利弊关系的剖析呈现、可采用方法措施的探讨分析,这些智慧的集聚和敏锐思维的交锋,警醒了人们的意识,减少了盲动行为,也启迪了人们的思维。

当前对民俗艺术来说,多数学者已经认同其活态文化的性质,并呼吁其与现实生活结合,让它们"消融在民众普通的生活中,并注意其在现代艺术的关照下,自然地流溢"③。"在'居家过日子'的平常生活中,人们通过积极参加和认真创造,使得

---

① 乔云. 玉雕漆器等成不同学校艺术课 扬州传统文化搬进课堂[EB/OL]. (2014-04-09)[2014-04-19]. http://jsnews.jschina.com.cn/system/2014/04/09/020738193_01.shtml.
② 海尔布伦,格雷. 艺术文化经济学:第二版[M].詹正茂,等译.北京:中国人民大学出版社,2007:366.
③ 陈勤建.略谈民俗艺术的保护和建设[J].美术观察,2004(3):13.

各种无形的民俗文化和有形的民俗艺术得以传承。"①

学术界关于民间艺术应用方向及文化产业化的研究,是一种基于当前应用现状的理性分析和问题反思,对民俗艺术应用来说,既是理论的指导,也是方向的导引,同时亦为其提供了智慧和思路。

3. 氛围塑造和消费助推

当代是大众传媒无所不在的时代。"大众媒介是一种积极地参与处于社会行动的社会、群体和个体层次上的维持、变化与冲突过程的信息系统,在现代社会里,受众成员依赖大众传媒信源,来了解和适应他们所在社会中发生的情况。"②

现代媒体拥有强大的话语权,它们从文字、视觉、声音、速度、自由和异化等多重维度塑造了现代性的社会结构和主体经验,也在不断地纪录、反映、想象、勾画和叙述着现代人的独特经验。

加拿大传播学学者麦克卢汉认为,任何媒介的"内容"都是另一种媒介,"媒介即讯息"③。媒介具有塑造和控制的作用。

大众媒体以最大的受众群为追求目标,它们以强大的话语权为依托,影响着民众的生活方式和消费理念。

当前大众传媒积极介入非物质文化遗产、民俗艺术等保护传承、开发应用的宣传之中,这是其自身寻找题材内容以维持运转的需要,也是切合民众心理和时代背景的需要。在此过程中,媒体发挥的是"双面剑"的作用,消极因素和积极影响并存。一方面,由于大众传媒的工作者对非物质文化遗产和民俗艺术等存在专业隔阂和认知难度,不能理解其深厚内涵,且易将他们主观认为重要的东西放大给观众看,导致许多宣传报道抽离文化内涵,片面简单,甚至是扭曲误导;另一方面,大众传媒帮助塑造了认知了解民俗艺术价值的氛围。大众传媒对非物质文化遗产、民俗艺术等保护传承、开发利用的强势宣传报道,既引起了民众的关注重视和意识觉醒,提高民众对民俗艺术、"非遗"的文化认知,并推进"文化自觉",为民俗艺术等的应用塑造了较好的文化宣传氛围,同时也为民俗艺术消费应用市场做了极好的消费助推。因为大众的消费是需要引导的,文化消费更是一种引导性消费。民众在大众传媒强大的宣传攻势下,了解熟悉民俗艺术的价值魅力和文化内涵,潜移默化下也会习得并喜爱民俗艺术,甚至将之作为时尚消费。

---

① 徐艺乙.民间艺术"在居家过日子"中的重建[J].美术观察:2006(6):10.
② 麦奎尔,温德尔.大众传播模式论[M].祝建华,武伟,译.上海:上海译文出版社,1987:88-89.
③ 麦克卢汉.理解媒介:论人的延伸[M].何道宽,译.北京:商务印书馆,2000:33.

尽管大众传媒对民俗艺术应用发挥的是"双面剑"的作用,但在当前文化语境下,大众传媒对民俗艺术的保护和开发应用,更多的是带来"福音"。若没有大众传媒的加盟助阵助推,非物质文化遗产的保护和民俗艺术的开发应用绝不会有当前如此大的声势和影响,民众对传统文化和民俗艺术的价值认知和情感认同也不会如当前这样的"自觉"和深刻,部分民俗艺术的消费也不会成为一些场域的"时尚"和亮点。

综上所述,在民俗艺术应用过程中发挥宏观影响作用的政府相关部门、科教研相关机构、公共媒体媒介等,它们为民俗艺术的应用提供了条件并营造了文化艺术语境。它们提供的政策保障、信息服务、技术支持,以及人才培养、受众培育、方向导引、氛围营造、消费助推等,均是其作为民俗艺术应用中介部门发挥影响作用的具体表现。它们虽然没有作为直接主体参与民俗艺术从生产制作到流通消费的过程,但它们是宏观的参与,是民俗艺术应用的背景支撑,亦是民俗艺术应用客体价值发挥、民俗艺术应用主体各种积极行为的支持保障、中介桥梁。由此,民俗艺术应用的中介部门为民俗艺术应用提供种种便利条件,并营造了一个适宜的语境。

## 小结

在民俗艺术应用的过程中,有许多相关元素和力量参与其中,它们构成了一个包括主体、客体和中介部门的民俗艺术应用结构体系。民俗艺术自身的条件因素是应用基础,各种民俗艺术和民俗艺术符号是应用的对象和资源,它们具有实用性、审美性、意念性、象征性、模式性等特征,发挥着识别民族文化、维系民族情感、留存多元文化、寄寓生活期盼和启迪艺术创新等作用。民俗艺术生产主体、消费主体和营销主体是民俗艺术在市场体系中生产、流通、消费完整链条上的三方积极能动主体,各自的角色地位和利益诉求,决定了它们的行为特点,它们互以依存,相互影响作用。政府相关部门、教育研究机构、大众传媒等为民俗艺术的应用构筑了文化背景支撑和各方面的支持,包括政策保障和经济扶持、人才培育和应用方向导引、氛围塑造和消费助推。这些是它们发挥作用与影响力的具体表现。民俗艺术应用发展的深度和广度取决于上述各方角色定位的准确性、利益诉求的兼顾性、功效作用的支撑性。

# 第四章　民俗艺术应用的场域

民俗艺术的应用场合及空间根据不同的依据可进行不同的划分。时间节点、活动类型、展现场所等均可成为其划分的依据。

以时间为依据，可分为平常时日的应用和特殊时间节点的应用。平常时日是指每日都在进行的围绕衣食住行的时间，特殊时间包括个体生活和集体社会生活中突出的时间节点。个体的时间节点是指个体人生礼仪中的出生、成年、结婚、丧葬等特殊时日；集体社会的时间节点是指流传至今的传统节日和现代节庆。

以人类活动为依据可进行物质的、社会的、精神的等方面不同应用领域的划分。民俗艺术在物质生活领域的应用体现在各类衣食住行物品、各类器物与民俗艺术品的生产与消费方面；社会活动领域的应用包括在家族制度、邻里关系、婚姻形式、交际活动、集会结社，以及宗族的、乡土的、行会的、帮派的各种组织与活动的应用；精神活动领域的应用包括源自传统社会反映原始信仰、民间宗教的各类民间信仰活动，如祭祀、庙会等，也包括当代的艺术文化创作设计，以及各类消费审美活动等。

以展现场所为依据，民俗艺术的应用展示空间包括博物馆、家居空间、店面场所、公共环境空间、旅游景点景区、舞台表演空间。民俗艺术在博物馆的应用主要是指民俗艺术形式及民俗艺术品在各类博物馆的陈列展示；民俗艺术在家居空间的应用是指民俗艺术在家庭中的美化装饰，如剪纸、年画、泥塑、陶艺、纸扎、砖雕、木雕、石雕等在家居环境中的应用；店面场所的应用是指饭店、商场、茶座、酒吧等经营性场所为了营造文化氛围、促进销售而采用民俗艺术形式及民俗文化元素对商贸环境进行的打造；公共环境空间的应用是指在公园、广场、街道等城乡民众集聚活动的场所采用的民俗艺术装饰美化；旅游景点景区的应用是指民俗艺术作为旅游观赏对象和作为旅游纪念品的购买对象丰富了旅游活动；舞台表演空间的应用是指民俗艺术在各类文艺演出、广场歌舞展演、景区民族民俗歌舞展演、各类文化及商贸活动中的现场技艺展示等。

以上关于民俗艺术应用空间及场合的分类因为依据不同而被分别表述，其实它们之间存在着交叉重复现象。为了对民俗艺术应用在各个方面的表现有一个总体的把握，下文将采用民俗艺术应用的"场域"来统领民俗艺术应用的各种时空场合、活动范畴和各种主客观表现。

"场域"是布迪厄①理论中起核心组织作用的概念。一个"场域"可定义为在各种位置之间存在的客观关系的一个网络。布迪厄的"场域"不是一种对社会的单纯的空间分割,而是指有一定文化特征因素在其中作用的、相对独立的、具有社会性的"场域",主观性的东西已经被包含进去。因此布迪厄的"场域"概念,不能被理解为被一定边界物包围的领地,也不等同于一般的领域,而是在其中有内含力量的、有生气的、有潜力的存在②。本书在对民俗艺术应用的领域和场景进行分析时借用布迪厄"场域"的概念,意在将民俗艺术应用的时空范围和领域场景包容其中,从而揭示民俗艺术文化在各个方面有力量、有生气、有潜在的存在,同时也探寻民俗艺术在各场域进一步生存发展、应用拓展的能力表现。

下文将围绕民俗艺术在个体家庭日常生活、集体公众社会的节庆、商贸、庙会及旅游等活动中的表现来研究民俗艺术在各场域的彰显。

# 第一节 日常家居生活场域的应用

日常家居生活场域是民众日常生活的区域。民俗艺术是关于民众日常生活的文化艺术,民众寻常平淡的日常生活离不开民俗艺术的装点和调剂,民俗艺术也因与民众日常生活密切相连而呈现"活态文化"的种种特征。日常家居生活场域是民众衣食住行、人生礼仪、岁时节庆以及各种人际往来、家庭聚会的活动舞台。民俗艺术在家居生活中生动鲜活地存续着并被应用着。

## 一、家居环境的装饰

家居是民众的生活空间,家居美好环境的营造是家庭幸福安康的生动体现,因此家居环境受到广泛的关注和重视。

在传统社会,家庭环境的装饰处处显现民俗艺术的身影。大门前的门当户对、石雕狮子、拴马桩柱,砖雕的门楼窗罩、瓦当滴水,墙体屋顶上的山花脊兽,木雕的门板隔扇、桌椅茶几、床橱柜案,年节时贴挂的年画、门笺、剪纸、窗花等,这些民俗艺术品装点了民众生活空间,寄托着人们对美好生活的期盼,同时也建构了一个能驱邪辟邪、守护安全的心理空间,满足着民众的各种心理需求。

---

① 皮埃尔·布迪厄(Pierre Bourdieu)(1930—2002)是继 M. 福柯之后,法国又一具有世界影响力的社会学大师,他和英国的 A. 吉登斯、德国的 J. 哈贝马斯一起被认为是当前欧洲社会学界的三大代表人物,他的思想和著述在国际学界广受重视。

② 李全生. 布迪厄场域理论简析[J]. 烟台大学学报(哲学社会科学版),2002(2):147-148.

1. 家居建筑上的民俗艺术

当前在一些比较偏远的乡村,民俗艺术还一如既往地充当着家居环境装点的主角,年画剪纸、布艺挂件装点着人们的生活空间。在民俗文化较浓郁的一些古镇老街人家,在房屋建筑上,民众的民间信仰及各种民俗心理,还是通过种种民俗艺术来表现展示的。比如江苏南京高淳区明清老街上居民的房屋建筑特色的形成主要还是依靠民俗艺术的魅力。

高淳被誉为江苏民俗文化的"富矿区",有跳五猖、大马灯、打水浒、荡旱船、打莲湘、挑花篮、打锣鼓、蚌仙舞等民俗文艺形式,还有民俗文化氛围浓郁的"一"字老街①。老街居民住宅及店铺门面造型装饰上均展示着丰富的民俗艺术。在高淳老街,可看到梁枋和"斜撑"上别具特色的木雕。因门额枋之上采用曲椽构成"占天不占地"的骑楼或轩廊出挑,临街楼上安装镂格扉窗。底层可作避雨遮阳之用,登楼以便倚窗观赏,开窗探首,街景尽收眼底,骑楼建筑构思,可谓一举多得。在装饰方面,梁枋和"斜撑"上的木雕,内容丰富、形态各异,有"文武财神""招财进宝""福禄寿三星"、狮子、龙纹、八仙等吉祥纹装饰,以及历史上的人物典故。这些独具韵味的木雕,工艺采用圆雕、浮雕、透雕等多种手法,使人物栩栩如生。所刻木雕内容,折射出商家们追求财运亨通、祈福禳灾的美好愿望及人们对历史著名人物的崇拜之情②(参见图4-1)。

**图4-1 南京高淳老街斜撑木雕:龙、汉三才和合仙**

(图片来源:2005年夏摄于南京高淳)

---

① 老街位于高淳区淳溪镇,东西走向,全长800多米。南宋著名诗人范成大路过此地留下的《高淳道中》抒情诗篇,显示了它悠久的历史。目前它是南京保存最为完整的明清古街。街道宽3.7—4.2米,街面全用青石和胭脂石铺墁,两侧用青灰色石灰岩条石纵向铺砌,中间用胭脂石横向排列。两旁店铺南低北高,房屋鳞次栉比,一般都为楼宇式双层砖木结构,挑檐、斗拱、垛墙、横衍、镂窗齐全,造型别致、古朴华丽。横向大致每隔五组建筑,相互间留有宽1.4—2米的纵深小巷。宅户辟门通巷,有小巷深处人家质朴、幽探的意境,还有"合面店房两人沽,纵深小巷一线天"的古韵情趣。

② 濮阳康京.概述江苏高淳明清老街与其建筑特色[J].古建园林技术,2005(1):48-49.

伸出门面与众不同的"墀头"①装饰亦有特色(参见图4-2)。有的墀头呈龙头状,上有能喷浪降雨的摩羯鱼②,有的还有一形似腰鼓的装饰物。在墀头上有各种吉祥画面,如万字纹、蝙蝠图、八卦图。这些构件和图案都有辟邪祈福的象征寓意。摩羯鱼及由其演化而来的鸱吻,在中国古代建筑中大多被放置于屋脊上,用来表达人们镇邪防火的心愿。据北宋吴楚原《青箱杂记》记载:"海为鱼,虬尾似鸱,用以喷浪则降雨。"在房脊上安两个相对的鸱吻,能避火灾。而在高淳老街民居上,它被用于承挑两侧檐墙墙体之装饰,在表达镇邪避火心理的同时,更多了一种特殊的装饰美。高淳老街檐墙上的装饰"腰鼓",如同门当抱鼓石,因鼓声宏阔威严,厉如雷霆,百姓信其能辟邪;阴阳八卦图因阴阳互动化生,充满生机而能驱邪。这些民俗文化意味深厚的艺术装饰赋予了高淳老街独特的艺术文化内涵,也给居住其中的民众构建了一个安全理想的居住空间。

图4-2　南京高淳老街"墀头"装饰

(图片来源:2005年夏摄于南京高淳)

2. 家居装饰挂件

民俗艺术不但在留存传统文化较多的各地古镇老街及民居中常见,并展现其建筑及装饰的特色,它在现代气息浓郁的城市家庭装饰中也常展示魅力和价值。民众的文化素质、生活情趣、审美趣味的差异形成了现代家装众多的装饰风格,随着民众对传统文化、民俗文化越来越多的了解和喜爱,民俗艺术在现代化的家居中

---

① 墀头是古代建筑中硬山式建筑的一个组件,位置在山墙与房檐瓦交接的地方。墀头主要作用是承重和装饰檐口。墀头的通常做法为从上到下依次为戗檐板—二层盘头—头层盘头—枭砖—炉口—混砖—荷叶墩。

② 摩羯鱼来源于印度佛教。约在南北朝时,印度摩羯鱼随佛教传入中国,摩羯鱼在佛经中是雨神的座下之物,能灭火。由此,有说法"鱼形龙"螭吻(鸱尾、鸱吻)由此演化而来。

再次展现魅力,甚至成为一种时尚。比如传统年画在现代城市家居中的装饰应用。

年画本是年节时期贴挂的民俗艺术品,如今由于城市化和现代化的发展,传统的居住空间发生了变化,现代城市家居中已无原先可以贴附年画的传统木扇门和中堂空间,加上民众生活观念的改变,导致传统木版年画的生存空间和存在价值在城市家庭中越来越小。但近些年,由于传统文化热的兴起,人们对作为生活文化艺术的民俗艺术价值日渐了解,传统年画在一些现代城市家庭中找到了新的立足点。其深厚的文化内涵、吉祥的寓意、饱满的构图、艳丽的色彩、独特的审美,使其成为部分现代家庭愿意悬挂的装饰画。

笔者2007年10月在苏州山塘街桃花坞年画社看到墙面上悬挂了各种装裱精美的年画,有各种门神画、钟馗画、百子图、教子图、刘海戏金蟾、一团和气图、无底洞老鼠嫁女图、室上大吉图等(参见图4-3、图4-4),年画被装裱在各种镜框中成了精美的装裱画,生动形象、寓意深刻。笔者在与店员交谈时得知,当今苏州家庭在过年时贴挂年画的人家不是很多,一是因为生活环境和人们的观念发生了变化,另一原因是桃花坞年画目前"物以稀为贵",价格较高,人们不愿年年购买消费,但在新房装修好要入住的时候,会有不少人来购买装裱好的桃花坞年画作为家庭的装饰画,一是表达对幸福安康生活的希冀,二是显现主人的审美情趣,同时契合现代时尚的消费。

图4-3 苏州桃花坞年画《一团和气》　　图4-4 苏州桃花坞年画《室上大吉》(石一室,鸡一吉)
(图片来源:2007年10月摄于苏州　　　(图片来源:2007年10月摄于苏州
　山塘街桃花坞木刻年画社)　　　　　　山塘街桃花坞木刻年画社)

笔者2008年8月在山东潍坊杨家埠也看到了许多装裱好的年画,画面有:天官赐福、和合美满、文武财神、财生福发、刘海戏蟾、富贵长寿、大发财源、日进斗金、年年有余、钟馗捉鬼、满堂佛像等。它们有的被装裱在镜框中,还有的是采用了布制挂屏的形式(参见图4-5)。把传统年画进行装裱,并采用新的依附材料载体,乃是年画作为现代家庭装饰品应运而生的新形式,也是年画等民俗艺术品在新环境中的创新使用。

图 4-5　杨家埠年画挂屏

(图片来源:2008年8月摄于山东潍坊杨家埠同顺德画店)

在年画被装裱成为家庭装饰画的时代,刺绣、民间剪纸等也被装裱成为家居装饰画。它们因画面精美生动、寓意美好,而成了许多现代家庭装饰的新宠。如图4-6的扬州剪纸《梅》《兰》《竹》《菊》图案,图4-7的苏州刺绣《得财》等,题材好,寓意祥,因而成为当代民众家居中的装饰画。

图 4-6　剪纸《梅》《兰》《竹》《菊》　　　图 4-7　苏州刺绣《得财》

(图片来源:2008年4月摄于　　　　　　(图片来源:2008年8月摄于
扬州瘦西湖中国剪纸博物馆)　　　　　　苏州镇湖薛金娣刺绣艺术馆)

因受各种"传统文化热""民间文化热"的热潮影响,加上现代社会审美日常生活化的时代特征,年画、剪纸、刺绣等民俗艺术品在家庭生活空间的显现和应用也契合了时代的需求,体现了"传统"与"时尚"的较好结合。

## 二、人生礼仪的衬托

人生礼仪是个人生命历程中几个重要环节上所经过的具有一定仪式性的行为表现,是人们通过仪礼对个体人生节奏的一种设置。人生礼仪的决定因素不只是当事者本人的年龄和生理状况,还是家庭、宗族、社会在其人生之旅的不同阶段,对其地位的规定和角色的认可。人生礼仪建立在个体的生理状况以及所处区域社会的思想观念、民俗信仰、社会机制等多重基础上,具有保障个人生活、规范生活秩序、调控社会平衡等多方面的功能。人生礼仪的实质在于人的社会化过程,人是社会的动物、文化的动物,人从生到死乃至生前死后,一直处于连续的社会化过程中[①]。"人生礼仪作为个人接受社会文化的集中强化时段,多采用种种艺术象征的方式,间接、曲折地传达出各种人生礼仪中不便直白诉求的民俗寓意。"[②]

民俗艺术是关注生命、礼赞生命并护佑生命的生活艺术,它在人生礼仪中充当了重要的角色,衬托表现着人类对生命的种种美好期待。在人类生活中的四大礼仪——诞生礼、成年礼、婚礼和葬礼中,民俗艺术以其深蕴的象征寓意、生动的形象,表达着人类对生命存续的美好情感。

### 1. 求子庆生的艺术表达

中国传统社会是由无数个以血缘关系为纽带的家庭组成,因生产劳动力在传统农耕社会的重要性,加上受"不孝有三,无后为大"等伦理思想的影响,民众特别看重子嗣承续、人丁兴旺,婴儿尤其是男婴的降生,受到了父母乃至整个家庭、家族的莫大重视。

传统观念以早得子为荣。已婚妇女在未孕前有许多求子的习俗,在这些求子习俗中,民俗艺术充当了重要的象征物。榴开百子、麒麟送子、老鼠嫁女[③](参见图 4-8)等贴在房内的剪纸、年画是求子心理的直白代言;从庙里或庙会上拴回来

---

[①] 个体在人生礼仪中的社会化过程可分为三个阶段:第一个阶段是婴儿期到儿童期的育儿和家教,在此阶段人们接受了对日后人格形成具有关键意义的生理习惯和社会习惯;第二阶段是青春期走向成熟的各种角色准备和训练,如成人礼、婚礼;第三阶段是成年后的学习生活。

[②] 张士闪,耿波.中国艺术民俗学[M].济南:山东人民出版社,2008:206.

[③] 老鼠嫁女的寓意丰富。在很多民间信仰中,老鼠是十二生肖之首,子鼠和子时的对应联系使得它有辞旧迎新的寓意;老鼠是多子和繁殖力强的象征,因此被奉为"子神",具有生命象征寓意。民间老鼠嫁女的剪纸和年画出现在洞房中,诙谐喜庆,深含着多子的期盼与祝福。

的藏于家中的拴娃娃①、泥泥狗②等是求子的交感行为。

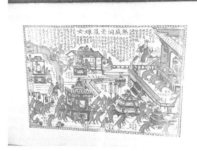

**图 4-8 苏州桃花坞年画《无底洞老鼠嫁女》**

(图片来源:2007年10月摄于苏州山塘街桃花坞木刻年画社)

当婴儿出生后,在庆贺生子的众多民俗活动中,民俗艺术品在其中更是承载着父母家人的真切爱意和美好希冀,给婴儿穿百家衣、挂长命锁,希望孩子得到护佑,安全健康成长。在胶东地区,在孩子降生百日这一天做"百岁",亲朋除了送来衣物、首饰之外,还要送一种称作"岁"③的面食(参见图4-9),民俗文化氛围浓郁,民俗心理被艺术化地表达出来。山西省的一些地方,新婚夫妇生子满月时,娘家和其他亲朋就要送面"圐圙"(参见图4-10)。其形如项圈,上饰各种花草图案,意思是要套住这小宝贝的生命,让他(她)得以健康成长,其功能相当于盛行于中国各地的长命锁,但这是可以吃的"长命锁"。待孩子满百日、周岁时,亲朋又要送"猫馍",送"虎馍",让猫、虎护卫着孩子,使病毒邪魔不得近身。在山西祁县民俗博物馆乔家

---

① 拴娃娃,又称拴喜、拴孩、叩儿、抱孩子。此习俗在许多地方存在。山东旧时各地很流行此习俗,拴娃娃一般去碧霞宫、白衣庵、子孙堂、张仙庙等地参拜送子观音、送生娘娘和张仙等神祇。天津旧时,婚后为求早生贵子,纷纷到天后宫内抱求或偷求一个小泥娃娃,以示娘娘所赐之子。富足人家的妇女一般放下可观的香资,在娘娘像前众多的泥娃娃中选择一个,之后用红线拴好,口中念叨着为"孩儿"提前起好的名字,轻声说着"好孩子跟妈妈走吧"等话语,高兴离去。贫寒人家则多是"偷"走一个,可少放或不放香资。娃娃拴回家后要将其供奉起来,每餐要安排碗筷,待如真人。逢年节还要摆上水果、糕点,换上新的"百家衣"。若这家生了孩子,泥娃娃便成为大哥,俗称娃娃大哥。

② 因"泥泥狗"是为纪念伏羲女娲抟土造人育万物而制作的,又为淮阳太昊陵所独有,所以被誉为"天下第一狗",在它身上蕴含着人类生殖崇拜、生命崇拜的丰厚内涵。每年二月二太昊陵庙会上,有许多求子者,多为妇女、老人,向"送子老奶"虔诚祈祷并做出许诺后,求得一个泥娃娃(男性),系上红头绳(拴走之意),藏于衣服下,边走边轻轻呼叫"留""锁""来"之类的吉祥名字,到家后,把拴来的娃娃置于被中或枕下。若果真得子,求子人须按许诺向"老奶"还愿,并奉还两个泥娃娃,以供他人求子之需。

③ "岁"也叫"长岁",用发面蒸做长条形,中间粗、两头细,类似浅穗,谐音为"岁",上染红色或彩色各色花样,以为百岁礼物。莱州人家过百岁,做面塑花饽饽100个,蒙红布,到大街上高呼"××家小孩过百岁啦!"向各方抛撒花饽饽,任人拾取。参见张士闪,耿波. 中国艺术民俗学[M]. 济南:山东人民出版社,2008:213.

大院内有一首《生日满月》歌谣:"过生日,蒸圆圙,图个吉利快快长;九个石榴一佛手,盼的俺娃长留守……"在山西省东南部的长治晋城上党地区,孩子过满月,姥姥、舅舅家要送5只大小不同的面羊,取"伍"谐音,表示与羊为伍。其中大羊戴锁,并挂红线串绕三枚古钱,旁置"拴羊石",意思是把孩子拴住了。12岁开锁时,姥姥家要送12只面羊,取意天干地支12年轮。开锁仪式后,孩子拿着一只面羊,找邻居家换一把盐,表示从此可以独自体味人生。此习俗在寿阳、霍州等地演变为面圆圙上捏上12只羊,戴在小孩脖子上开锁,称"面羊羊"或"羊羔馍"。到晋南、晋北其他地方,此习俗又演变为面圆圙上捏12种属相动物,也有的捏成龙凤。

图4-9 胶东"百岁子"面塑

(图片来源:笔者自摄)

图4-10 山西面圆圙

(图片来源:2009年8月摄于山西太原祁县民俗博物馆)

在婴儿成长过程中,父母及亲友的关爱呵护无处不在,他们哺育并护佑幼小脆弱的孩童,借助着各种民俗艺术品,用爱心和信仰为幼小生命构筑了一个安全的心灵空间。给孩子穿戴的虎头鞋帽、端午时给孩子穿戴的五毒肚兜等,都是父母亲友借助民俗艺术护佑儿童的爱心行为。

人生命历程中的安然来世、健康成长关系到家庭的兴旺和幸福,因此包括求子、诞生、庆贺诞生和护佑成长的种种仪式,蕴含着民众丰富的情感体验和人生感受,其中既有对一个新生命的企盼,对掌管生育神灵的虔诚,又蕴含了对新生命诞生的喜悦之情,还包括对新生命未来生命之路谋划的慎重,这是人心性中最神圣和最纯洁的情感。民俗艺术以其多姿多彩的形态和象征意象在其中发挥巨大作用,生动形象地表达着人们的情感和愿望。

2. 婚恋嫁娶的美好诉求

婚恋嫁娶的人生美景是个人的重大喜事,也意味着个人在家庭和生活中角色的重大变化,同时也是承担家庭和社会责任的真正开始。婚恋嫁娶时,各种美好情感的抒发、对未来生活的期盼,通过一道道民俗仪式、一个个民俗象征物巧妙地表达了出来。民俗艺术中的吉祥寓意在其中更是大展身手,精美展示,巧妙代言。

相恋相爱中的青年男女借助绣花荷包、帕巾等表达情感。每个正值芳龄的姑娘都会编织着自己的人生美梦，这些梦是情和意的交织，是理想与现实的融合，并伴随着女孩们度过最富激情和魅力的豆蔻年华。心灵手巧的姑娘们凭借着自己精湛的刺绣技艺把这些彩色的梦记录下来，绣成荷包，诸如钱袋、扇袋、镜袋或香包之类，送给自己的情人。一个小小荷包寄托了绵绵无尽的情意，它美丽而又纯净，含蓄而又明朗，既是女儿的秘密，也是富有普遍意义的人类共同的情感。在女孩怀春、恋爱、定情、成婚的过程中，这些普通的物件担负着特殊的使命。荷包虽小，却把所有的情和爱、思与恋全都"包"在了里面，成为富有民俗象征意义的精品。荷包的花纹各式各样，有繁有简，有"蝶恋花""鱼戏莲""凤穿牡丹""麒麟送子""喜鹊登梅""榴生百子"，这些图案非常含蓄地传达了她们内心深处的期盼。

在很多新婚夫妇的新房布置中，常常采用寄寓"早生贵子""美满好合"含义的民俗象征物品和民俗艺术品。民俗象征物品有撒床时的枣子、花生、桂圆、栗子，新人吃的"连生贵子"羹等；民俗艺术品有各种剪纸贴画，如双喜图、双鱼图、鱼莲图、喜鹊登梅、榴开百子等，有百子图、和合二仙、吉庆有余等吉祥画，新婚夫妇用的鸳鸯枕、龙凤被、麒麟送子肚兜、连理枝或双鱼、双蝶手帕，还有一些鲤鱼闹莲、莲里（鲤）生子、瓜瓞绵绵等图案，都在寄寓夫妻恩爱、子孙昌盛。

3. 送终追远的悼念抚慰

死亡是人生的谢幕，是一个人世间责任义务的完成和告别。丧葬仪礼是一个人过完一生后，由亲属、邻里、友人等进行哀悼、纪念、评价的仪式。对死者的悼念是对生者的情感抚慰，同时也是对年轻一代的道德教育与责任传授。在情感形态上，丧礼仪式是悲痛与责任感的交织，是一种失望与希望同在的奇妙戏剧，丧俗中人们通过丧服、供品、纸扎、哭丧、吊丧、出殡、追悼会、碑文，以及殡葬过程中安排的一些乐舞戏活动来表达情感，整个丧俗流程中有许多艺术性的传达，面塑供品和纸扎制品等民俗艺术是丧俗中的重要物品，也是祭扫亲人墓葬、追思纪念亲人的象征物。

用于祭祀及丧俗中的民俗艺术品有可焚烧的纸扎，包括纸人、纸马、摇钱树、金山银山、牌坊、门楼、宅院、家禽等，人们借助它们表达情感，祭祀亡灵。尽管从当今社会文明发展的眼光来看，焚烧这些纸扎物品是一种不宜提倡的陋俗，但因民间信仰中祖灵崇拜的普泛及深远，无论评判其是落后愚昧的迷信还是无害的俗信，许多地方的民众都认为这是表达他们情感的方式，因而在一些场合，他们还会请其到场，借之祭祀先人亡灵。笔者的居住地位于南京市中心，毗邻著名的梅园新村纪念馆和民国时期中国佛教协会所在地的毗卢寺，笔者在汉府街东延工程施工之前的

2001年至2013年期间经常在寺庙前的香火杂货店前看到精美的纸扎门楼宅院、亭台楼阁、车轿纸船。可见无论时代如何进步,民间信仰的深远影响都将存续,尤其是在当今多元化的时代,中国面临的虔诚信仰的危机更让这些民间信仰有存续的空间。

面塑礼馍也是祭祀先人的重要供品。在以面食为主的北方地区,面塑礼馍形式多样,精彩纷呈;在稻谷江南等地,也时见面塑礼馍的身影。面塑供品不但被用于丧俗中,而且还被用于为先人做冥寿之时。笔者曾于2004年夏在江苏省金湖县寻访了当地的几位面塑制作者,得知在当地,除了生辰诞日做寿、盖房上梁时人们用面塑礼馍,在丧事的"六七"仪式和为先人做冥寿时都会用面塑礼馍作为供品。金湖面塑礼馍的主题比较突出。过生日的寿桃用来祝寿祈福;做冥寿的大寿桃用来祭奠、纪念已故亲人并祈求先人保佑全家。各色面塑礼馍有三类:一是祭祀亡者及先人的,如猪头、公鸡、鲤鱼等"大供";二是祈愿升天成仙的,如护驾的"十三太子",水八鲜、旱八鲜以"鲜"寓意"仙",西天取经的《西游记》人物成佛亦被寓意为离开人间升天成仙;三是保佑赐福家人后代的,如鲤鱼跳龙门等①(参见图4-11)。

图4-11　江苏金湖面塑冥寿供品:十三太子、猪头、公鸡、老鳖、唐僧师徒、鲤鱼跳龙门

(图片来源:2004年8月摄于江苏金湖)

## 三、岁时节日的象征

传统节日是历史上民众创造的不同于寻常日子的周期性时间节点,它让人们从为了生存而进行的繁重劳动和紧张生活中停顿一下,稍作放松和调剂。传统节日中丰富多彩的习俗活动、紧张刺激的竞技性活动、节奏明快奔放的歌舞、丰盛的佳肴美酒,能创造出轻松欢乐的文化氛围,且能让民众调适身心,让平时忙碌谋生

---

① 卢爱华.苏北金湖面塑礼馍探究[J].民俗研究,2005(2):230-238.

的民众的疲劳倦困的身体得以恢复、紧张压抑的精神得到舒展放松。经过数千年的积累发展，岁时节日已经"并不单纯是时间长河中的某一点、某一刻。岁时节日具有超出纯粹时间之外的丰富内涵，可以说，它是沿着时间的外壳长出了活的肌体。这主要体现在，它使人们在时间中对日常生活世界产生了全新的体验，而这种体验中已孕育着艺术的种子"[①]。

在平常的家居生活中，人们的生活多显平淡简朴，而到传统节日之际，人们平素压抑的情感迸发了，不管平时是忙是闲，是苦是乐，节日的到来总是让人欢欣愉悦。人们通过各种活动酬神谢祖，打造节日的欢快氛围，表达自己的心愿和期盼，同时也在物质上慰劳自己，让自己在精神上得到欢娱和审美享受。

传统节日的氛围营造、节日活动内容的展开都离不开民俗艺术的身影，民俗艺术成为传统节日的文化道具和符号象征。玲珑剔透的剪纸窗花、题材多样的门神年画、五光十色的各式花灯、威武可爱的舞龙舞狮、乘风直上的南鹞北鸢、争奇斗艳的香包彩粽，无不为民间的节日增添浓郁的情趣与绚丽的色彩。如若缺失了民俗艺术，各种传统节庆将缺少文化内涵和内在精神，变得黯淡无光、乏味简陋。

1. 家庭节日氛围的装点

传统的节日如春节、元宵节、清明节、端午节、中元节、中秋节、重阳节、冬至等，都是内涵丰富、很受重视的节日。民俗艺术是这些节日的重彩内容，它们装点了节日的氛围，构成了节日的内容。

比如春节时，民俗艺术营造装点家庭节日氛围。春节即"过年"，它的时间一般从腊月二十三灶王爷升天到正月十五元宵节。在这一时间段里，年节的气氛浓郁，各种民俗艺术品如年画、剪纸、面花、中国结等也精彩纷呈，装点着年节，打造出节日的氛围。

尽管随着时代的发展，很多地方的年味愈来愈淡，春节门神、剪纸、面花等在繁华城市的家庭中看似销声匿迹了，但中华大地上还是有不少地方较好地留存了传统文化和民俗艺术的空间。民俗艺术成了传统节日的主要内容，年画、剪纸、面花、对联等与年俗、与人们的生活理想早已是灿烂地融成一体，它们绝非可有可无的年节的饰物，而是老百姓心灵最美好的依托。

山东沂蒙山区是民俗文化气息浓郁的地方，尤其在过年时其"年味"很浓，这一切归功于当地的民间信仰和不断被传承的各种民间文化。民俗艺术品在其中也充当了重要的角色。比如过年时每家每户都要贴门神、灶神等年画。2008 年 7 月，

---

[①] 张士闪，耿波. 中国艺术民俗学[M]. 济南：山东人民出版社，2008：195.

笔者通过与杨家埠年画大师杨洛书儿子杨福涛的访谈交流得知,他们每年九月就开始为沂蒙山区的农民家庭大量印制门神灶神等年画,许多批发商来批发年画,进入腊月后他们就在沂蒙山区零售年画。沂蒙山区人们所买的年画多为门神、财神、摇钱树、猛虎、花卉和带"二十四节气表"的灶王。每年仅他们"同顺德"就卖出3 000张左右的年画。2001年,冯骥才到杨家埠调研考察时,曾问年画大师杨洛书老人关于沂蒙山区人们喜爱年画的问题:"他们还这么爱年画吗?"老人激动地答道:"没有年画,他们过不去年呵!"①我在访谈杨福涛时问及了同样的问题,他给我讲了一个在沂蒙山区流传的传说故事,说是有一家曾经没有贴灶王爷,恰逢过年时有一位访客的孩子说了一句:"这家没有爷爷呀?"结果,这一年这家的老人就去世了。此传说反映了年画与沂蒙山区民众的生活联系及对他们的心理影响,因而此地人家每年祭灶必贴灶王爷像。杨福涛介绍,在20世纪八九十年代,他们家每天印制门神、灶王年画2 000多张,两三个月印制十多万张年画,大多销往沂蒙山区,还有东北部分地区(许多人的祖籍是山东)。当时批发时是1 000张门神画配1 000张灶王像;如今,一些人家以对联取代了门神,门神的数量有了缩减,目前许多年画批发是1 000张灶王像配300—400张门神画,可见灶王在当地民众心目中的重要地位。

在广阔的中华大地上,除了以沂蒙山区为代表的农村地区在年节时保留传统民俗艺术烘托家庭节日氛围的习俗外,其实许多城市家庭也愈来愈重视"年味"的营造。节日期间喜庆的剪纸窗花、精巧的中国结等都在装点着节日环境。

2. 家庭节日祭祀的道具

中国传统岁时节日的活动主要源于原始崇拜、宗教信仰及各种祭祀活动。最早的节俗活动意在敬天、祈年、驱灾、避邪。节日的歌舞狂欢意在娱神;以时品上供旨在贿神;制作、佩戴各种节物则是为了驱鬼。后来节日逐渐从避忌、防范的神秘气氛中解脱出来,节日里的各种活动和供品不再为神独占,而为人神共享,并最后发展成为现今各种节日娱乐活动。

尽管节日习俗活动有着上述的发展变化,但实际上,在很多地方,节日里体现民间信仰、祭祀神祖的活动依旧存续。各种民俗艺术是人们节日祭祀活动的道具和重要表现,神像雕塑和神像绘画是祭祀对象的象征物,面塑礼馍是祭祀的供品。

家庭节日祭拜神灵的主要象征物是各种版画神像,具体表现对象如佛祖道仙、儒圣家先、行业祖师、英雄人杰、自然之精、造物之灵等。民间神像作为重要的民俗

---

① 冯骥才.杨家埠的画儿[EB/OL].(2001-11-18)[2018-06-27]. http://mp.weixin.99.com.

艺术品,是民间信仰的对象,是鬼神的替代物,是人们顶礼膜拜的对象,具有深刻内涵,同时具有一定的审美价值。神像分为两类:一类是供悬挂、张贴的神像,另一类是供奉后烧毁的神像,即"纸马"(参见图4-12)。纸马在全国各地分布甚广。各地纸马虽有地区差异,但功能统一。它的文化功能主要就在于"人们在祭祀仪式中能凭此接神、送神"①。纸马在祭拜仪式之后,一概被焚化,以送神归去。

图4-12 无锡纸马:五路大神、南极仙翁、玉皇大帝、雷公等
(图片来源:2010年11月摄于江苏省第二届工艺美术展)

岁时节日时制作的面塑礼馍有着丰富的品类及深厚的祭祀供奉功能。春节时,许多地方以花糕枣山供奉天地神祇如灶君、财神②。农历正月初七,山东省菏泽市曹县的看花供③,通过祭祀供奉,来祈求风调雨顺、五谷丰登、人丁兴旺、消灾祛病。正月十五,山东很多地方有捏面灯的习俗④(参见图4-13),祈求新一年风调雨顺、富足平安。寒食节,河南地区蒸制"子推糕",山西晋南一带各家各户蒸制"花儿馍",山西霍州一带用精面蒸制"羊羔儿馒头",以此来祭祀介子推。清明节,山西民众蒸猪头馍、蛇盘馍、刺鱼馍等,上坟祭祖时还要将刺鱼馍在祖先坟头上滚

---

① 陶思炎.江苏纸马[M].南京:东南大学出版社,2011:1.
② 河南部分地区以面塑枣山祭祀祖先,以祈子孙富裕平安。陕西襄汾一带供奉天地神和祖神的高馍常用较大的枣糕蒸制堆叠七级,顶部有一个大桃或大石榴。汾河流域一带,春节供奉天地神的面塑祭品为油炸馍,造型为十二属相。参见孙建君.中国民间美术教程[M].天津:天津人民出版社,2005:85.
③ 山东曹县的"看花供",以敬神为目的,同时带有较强的民间社火的性质。每逢正月初六晚上,家家户户张灯结彩,争相捏制自己拿手的佳作,以供神灵。初七早晨,人们以街巷或家族为单位,集中到土地祠或街首,将各家制作的神话故事人物、戏曲人物、花卉、果品、动物等供品集中到八仙桌上,两侧用竹竿做成轿状,午时由家族长者主持,四人或八人抬着花供走街串巷,供人们观赏。
④ 面灯:豆面塑灯题材广泛,其中以十二生肖属相灯尤为普遍。傍晚时分,即在日落星出之前,家家开始送灯。送灯的顺序是先送到祖宗板、天地板、灶里板上,然后送到仓房、牛马圈、井台、碾磨坊等处,再送到大路旁、大路口。这些地方都送过后,由每家的长房长子用筐捧着面灯,到祖坟上去给祖先送灯。在祖先坟前必须送"金灯"(用玉米面做的面灯)和"银灯"(白面做的面灯)。

来滚去,以示为祖先搔痒。七月十五中元节,蒸制各种面塑也颇为常见。山西霍州在这一天蒸制的面塑种类有猪头、仰头、顶针、剪刀、针线、针线箩、麦秸集以及面人妇女坐饽饽等,山东胶东地区中元节流行蒸制"巧饽饽面鱼",包括各种花鸟鱼虫、动物及人物等。

 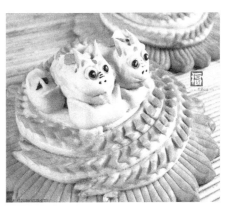

图4-13 山东面灯

(图片来源:福客网)

由上可见,民俗艺术因为是民众日常生活中的艺术,家居生活场域是其最主要的应用场域,它是人们日常家居环境的美化和装饰,是人生礼仪时的重要道具和情感表达,是传统节庆时的氛围营造者和象征物。民俗艺术在人们的家居生活场域中发挥着装饰美化环境、调剂生活节奏、表达信仰情感、抚慰内心灵魂等诸多功能和作用。

## 第二节 社会公共活动场域的应用

民俗艺术除了在民众日常家居世界中受欢迎、被应用,在公众视野关注的公共场域也活跃着身影。它们或是节庆活动时作为静态的环境装点,或是庙会、文化活动、商贸庆典时的动态展示。

### 一、城乡环境的装点

#### 1. 商贸环境的装点

在当今竞争激烈的市场环境中,现代商家都非常重视宣传自己,打造自身外观形象。如何装扮自己,营造浓郁商贸氛围,从而引人注目,投消费者所好,吸引消费

者驻足停留,获得"眼球经济"和"注意力经济"的实质利润,乃是商家和众多营业场所的追求。民俗艺术作为民族化的符号、喜庆吉祥的符号,同时又是具有独特审美意蕴的艺术,在商贸氛围的打造中展示着独特的魅力。它们独具的美感、美好吉祥的象征寓意,往往为商家巧妙地利用。

比如在许多商贸地点和营业场所,传统的剪纸窗花及创新应用的剪纸艺术元素发挥着独特的装饰作用。剪纸是广为流传的民俗艺术,它是应民俗生活之需而存在的,它依附于与民众有关的民俗生活和民俗事象,但同时它也有独立性。"民间剪纸在完成一定的民俗作用之外,又极力显示着自身超越民俗背景的独立性,即美的特性……这种艺术上的独立性,正随着社会变革和旧民俗的逐渐消失而渐趋明显。"①正因为剪纸的独特美感和寓意,剪纸被当今许多商家和营业场选作重要装饰物。

笔者在南京的中央商场多次看到剪纸被作为店景的装饰物(如图 4-14)。2008 年元月,商场在迎接鼠年到来的热销活动时,巧妙设计店内装饰。各层明亮宽阔的大厅中悬挂着迎接鼠年到来的挂饰。喜庆的红色、可爱的子鼠、吉祥的画面、镂空的线条、通透的效果,显示了剪纸的艺术。民俗文化特色鲜明,给人带来情感的亲切和心灵的暖意,徜徉商场选购物品的消费者在如此节日装饰氛围中感到心情愉悦,选购所需物品获得物质上满足的同时,也得到了精神和情感上的满足。

**图 4-14　商场迎接鼠年剪纸挂饰**

(图片来源:2008 年元月摄于南京中央商场)

剪纸艺术独特的美感和价值不但在年节时被商场用来营造氛围,在商场平时的装点中它也展示着魅力。2008 年 10 月,笔者在南京中央商场店前的广场上看到商场巧妙采用剪纸艺术的语言表达方式而形成的独具魅力和美感的装饰构图。

---

① 吕胜中.再见传统 4[M].北京:生活·读书·新知三联书店,2004:90.

图中花卉图案因为巧妙地借用了剪纸艺术的语言表达方式而独具韵味、引人注目。

前些年人们曾感觉"年味"越来越淡,因为许多城市因禁止燃放烟花鞭炮而节日氛围冷清淡漠,许多店铺橱窗也因无装饰而光秃无趣。在人们情感上的需求和民俗专家的强烈吁请下,作为节日象征符号的烟花鞭炮声亦能听闻;各家单位门面橱窗上也多有节日的装饰符号,春联、中国结、剪纸图案等被广为采用。十二生肖的剪纸图案更是作为理想的装饰图案而四处可见。比如,2008年鼠年,南京各中国银行营业网点的门面橱窗上都有鼠年剪纸福字图。其构图独特精巧,画面优美。一只可爱的剪纸"子鼠"被巧妙地作为福字的部首笔画,中国银行的图标也被巧妙地作为福字的构成部分(参见图4-15),整个画面喜庆吉祥、精巧灵动、趣味盎然。

图4-15 中国银行鼠年剪纸装饰福字
(图片来源:2008年2月摄于南京街头)

除了剪纸艺术,木雕、砖雕、石雕等雕刻艺术,刺绣艺术等民俗艺术也是饭店等营业场所常用的装饰物品。它们以拙朴的造型、形象的象征、丰富的意蕴营造了具有典型中华民族艺术文化特色的空间。

2. 广场街景的装饰

广场是供公众休闲娱乐的公共活动场所;街道是城市环境的骨架,亦是城市活力显现的载体。美国著名城市规划师简·雅各布斯说,"当我们想到一个城市时,首先出现在脑海里的就是街道和广场。街道有生气,城市也就有生气,街道沉闷,城市也就沉闷"。广场和街道的场景布置装饰各有特色,有充满现代文化元素符号的,有以时代感、现代性为意旨的,也有以传统文化元素为符号,以民族性、地域性为特色的。目前,在城市环境国际化、全球化的大趋势中,回归自然、本土化、民族化倾向的街景广场设计装饰,更能唤起民众的情感回归。近年来,传统文化和民俗艺术的许多元素被引入广场街景的装饰之中,给民众营造了一个感受传统文化和民俗艺术的生动空间。

广场街景由各种景观元素构成,包括绿化地带、路面铺设、建筑小品、艺术装饰小品、公共设施、活动标识等。除了绿化地带民俗艺术可介入的余地不大,其他的如建筑小品、路面铺设、艺术装饰小品、公共设施的外形外貌,民俗艺术都有介入的空间。广场和街道的建筑小品包括亭、阁、廊、牌坊等。砖雕、木雕、石雕等民俗艺术可在此直接应用、重现重构,也可将民俗艺术的符号元素如吉祥题材、画面、图案

等在此组合应用。艺术装饰小品包括在街道广场空间中以独立个体或独立界面存在的、以观赏性为主或兼具纪念意义的品类，包括雕塑、建筑壁画、浮雕等艺术形式。石雕、泥塑、扎制民俗艺术作品等在此可直接应用或元素组合应用；皮影、剪纸、年画等民俗艺术造型也可成为雕塑的题材，如陕西大雁塔旁有皮影秦腔雕塑群，即采用了极具地方特色的皮影雕塑展示地方文化特色（参见图 4-16）。

 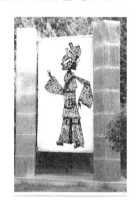

图 4-16　陕西戏曲大观园内的秦腔皮影雕塑

（图片来源：百度图片）

公共设施指的是室外环境空间中为人们锻炼、休闲、学习提供服务的环境设施，包括照明设施、拦阻设施、椅凳、卫生设施、运动及娱乐设施等。民俗艺术的吉祥图案元素在此可直接运用或巧妙嵌入。如苏州城里的交通隔离栏杆就是直接采用的圆寿图案，很有传统文化韵味（参见图 4-17）；西安陕西戏曲大观园内的用脸谱图案装饰灯柱的龙头灯，极具地方特色（参见图 4-18）。广场街道路面铺设的图案可借鉴园林花街铺地的图案，将精美的吉祥文化图案呈现出来，供行人驻足品味。

图 4-17　苏州交通隔离栏杆　　　　　　图 4-18　西安用脸谱图案装饰的灯柱

（图片来源：百度图片）　　　　　　　　（图片来源：百度图片）

目前,将传统文化、民俗文化引入广场街景的环境设计,已成为城市空间文化的一道亮丽色彩,许多地区都在尝试并积极应用,效果颇佳。比如南京的广场街景布置中就有不少民俗艺术元素的成功介入。南京夫子庙每年都举行盛大的秦淮灯会,2009年春节及元宵灯节期间,在大成殿前广场上的"天下文枢"牌坊下悬挂的几个巨型荷花灯,渲染了秦淮灯会的喜庆场面(参见图4-19)。在南京太平南路商业街上有一组表现打制银器工匠的青铜雕塑作品,雕塑中的老艺人低头专心打制银器,头留宝宝辫、脖戴项圈的天真孩童正专心观看,古朴气息扑面而来。太平南路的商业民俗文化传统由此可见一斑。南京湖南路是繁华热闹的商业街、美食街,在其2015年被改造前,每年举办湖南路民俗文化节时,街上处处可见民俗艺术的身影,有动态的民俗艺术表演,还有民俗艺术品静态的展示装饰。2009年春节期间,三组色彩绚丽、造型生动有趣的扎制民俗艺术品,将广场街景装点得喜庆祥和、民俗艺术的韵味十足(参见图4-20)。

广场街道及公路作为民众休闲活动的公关活动场所和行走空间通道,在其环境布置上适当地将民俗艺术引入其中,将民俗艺术及其符号直接运用,或提取元素组合应用,是对中华民族传统文化的一种弘扬,也是对地方民俗文化的一种展示。民俗艺术能够在公共活动空间生动展现、装点环境、渲染气氛,是其文化审美价值的显现,也是其自身魅力的体现。

**图4-19 南京夫子庙广场上的灯彩装饰**
(图片来源:2009年2月摄于南京夫子庙)

**图4-20 南京湖南路民俗文化节街景**
(图片来源:2009年2月摄于南京湖南路)

## 二、节庆活动的亮点

节庆活动包括传统的岁时节日活动,也包括现代的商贸文化节日活动。节庆活动是人们表达喜悦心情和美好期盼、娱乐放松身心的重要方式。节庆时,民众乐于相聚,展开各种生动有趣、热闹喜庆的文化表演和娱乐活动。民俗艺术的展示和表演,成为节庆的亮点和看点。

1. 传统节庆活动的亮点

中国的传统岁时节日是远古祖先结合自身生活,在长期社会发展和生产实践活动中创造并延传下来的习俗文化形式,承载着先人对于自然、社会、历史与生活的认识、感悟、向往和把握①。除夕、春节、元宵节、上巳节、寒食节、清明节、端午节、七夕节、中元节、中秋节、重阳节、腊八节等一个个传统岁时节日,使民众辛勤忙碌的生活节奏有了停顿休息放松的时刻,给人们庸碌平淡的日常生活带来了欢快娱乐与期待,让民众祈福驱邪心愿有了一个可以寄放的环境空间。"在对节日的这般欢庆中,民间的审美意识和艺术创造意识都从平常的蛰伏状态中抬头,在理智和情感两个方面都得到强化。"②

民众不但在自己家中用年画、剪纸、花馍等民俗艺术来装点节日氛围,更多的是走出家居空间,到公共场合去参与集体的各种欢庆活动。在传统社会,由于文化娱乐方式的单一,节庆时各种民俗艺术的展示、表演是民众娱乐生活的主要内容和看点。

春节至元宵节期间,是一年中民俗文化氛围最浓郁的时期,各地都有丰富多彩的民俗活动和民俗艺术的展示和表演。舞龙舞狮、高跷旱船、灯彩展示、抬阁飘色等,烘托着节日氛围,愉悦着民众的身心。

南京夫子庙每年都举办秦淮灯会。秦淮灯会③是流传于南京地区的特色民俗文化活动,又称"金陵灯会",在每年的春节至元宵节期间举行。秦淮灯会源远流长,享有"秦淮灯彩甲天下"之美誉,著名的秦淮河"灯船"也随之蜚声天下。灯会期间游人如织、万灯齐明,一派热闹景象。从初八上灯日,十三试灯日,十五正灯日,到十八落灯日,整个夫子庙地区万千灯火不夜天,是一片绚烂多彩的花灯海洋。元宵节时夫子庙地区人山人海、水泄不通(参见图4-21、图4-22)。2005年正月十五,南京夫子庙赏灯人数达40万;2008年有45万人到夫子庙赏灯;2009年为了分流正月十五的赏灯人流高峰,倡导"错时赏灯",秦淮灯会从正月初一(1月26日)就开始闪亮登场。2009年1月26日,中国南京夫子庙——秦淮河风光带国际灯会正式开始。50组大中型灯组、40万盏手工扎制的花灯把夫子庙景区装点成灯的世界、花的海洋。2014年2月14日,正月十五元宵节恰逢情人节,以"青春激荡·百

---

① 吴文科.过好传统节日 提升精神生活[J].前进论坛,2005(2):17.
② 王毅.中国民间艺术论[M].太原:山西教育出版社,2000:205.
③ 秦淮灯会的历史最早可以追溯到魏晋南北朝时期,唐代时得到迅速发展,明代时达到了鼎盛。自明代开国皇帝朱元璋建都南京后,他为了招徕天下富商建设南京,营造盛世氛围,竭力提倡灯节这一盛事,并索性将每年元宵节张灯时间延长至十夜,使之成为我国历史上时间最长的灯节。历史上的秦淮灯会主要分布在南京秦淮河流域。核心区域主要包括夫子庙、瞻园、白鹭洲公园、王导谢安陈列馆、吴敬梓故居陈列馆、江南贡院陈列馆、中华门瓮城展览馆,以及中华路、平江府路、瞻园路、琵琶路一带。

姓欢乐"为主题的"第28届中国·秦淮灯会"再现观灯人流高峰,超过60万海内外游客来到江苏省南京夫子庙闹元宵①。2019年"第33届中国·秦淮灯会",南京全城办灯展,秦淮河畔、明城墙上、河西新城CBD处处有灯,朋友圈、抖音、微博上一直刷屏。

图4-21 南京夫子庙的观灯人流
(图片来源:新华网)

图4-22 南京夫子庙泮池中的灯会盛景
(图片来源:新华网)

夫子庙秦淮灯会是南京人春节和元宵节时最重要的民俗文化活动,在南京人心目中地位重要。"老南京"有句俗话:"过年不到夫子庙观灯,等于没有过年;到夫子庙不买盏灯,等于没过好年。"秦淮灯会作为一项重要的民俗文化活动,是历代南京民众延续和传承民俗文化的重要空间,长久以来,它已成为秦淮文化的重要组成部分。南京本土和外来的文化艺术贯穿于灯会中,构成其艺术内涵。每年的秦淮灯会吸引了众多海内外游人,他们在领略秦淮灯会、感受金陵民间文化的同时,也带动了相关的系列消费,促进了地区经济的发展。秦淮灯会无论是历史意义、人文价值、经济价值还是社会影响力都非常巨大。2006年5月20日,秦淮灯会经国务院批准被列入第一批国家级非物质文化遗产名录。"赏秦淮灯,过中国年",如今的秦淮灯会已经走出南京,走向世界,成为海内外游客的"文化嘉年华"。据组委会统计,前32届中国·秦淮灯会累计参观人数超过1.3亿,是全国持续时间最长、参与人数最多、办展规模最大的民俗灯会②。

春节期间,盛大观灯、赏灯活动分布于全国的许多地区,是各地民众节庆时的主要看点。比如上海城隍庙灯会每年也热闹非凡。2009年的上海城隍庙新春民俗艺术灯会活动突出"吉祥、喜庆、和谐、欢乐"的主题概念,围绕"人·牛·和谐"设

---

① 孙彬,朱国亮.南京元宵节"秦淮灯会"海内外游客首次超过60万人[EB/OL].(2014-02-15)[2014-03-01]. http://news.xinhuanet.com/local/2014/02/15/c_119347947.htm.

② 孙乐,仇惠栋.累计吸引观灯人数1.3亿,游客口碑传递人次3.69亿——秦淮灯会,现象级城市营销[EB/OL].(2019-02-18)[2019-02-26]. http://jsnews.jschina.com.cn/zt2019/ztgk/201902/t20190218_2228505.shtml.

置了各式灯组,体现了"金牛迎春,童叟欢畅"的新春景象(参见图4-23、图4-24)。

图4-23 2005年春节上海城隍庙灯会

(图片来源:2005年2月摄于上海)

图4-24 2009年上海城隍庙灯会

(图片来源:西祠网)

#### 2. 现代节庆活动的亮点

除了春节、元宵节、端午节、中秋节等中国传统节日外,现代节庆活动名目繁多。有的是展拓传统节日,比如2008年的江苏首届中秋民俗节;有的缘自地方的文化特色活动,比如山东潍坊的国际风筝会、江苏泰州的溱潼会船节、广西南宁的国际民歌节等,还有的是属于搭台为地方经济唱戏的商业节、旅游节,如江苏的苏宁电器节、盱眙龙虾节、高淳螃蟹节、六合龙袍美食节、江心洲的葡萄节等,全国各地各种类似的节日五花八门,名目繁多,数不胜数。这些"新兴会节"的涌现和繁盛,体现了社会发展的需要,也体现了民众日益增长的物质文化与精神文化的需要。

在这些现代节庆的活动表演中,无论是弘扬民族文化的高尚动机,还是以当前"稀有"少见的民间绝技和民俗艺术表演来吸引眼球、聚拢人气的功利动机,主办者都主动选择民俗艺术和民间绝技作为活动的亮点,由此,部分表演性强、美誉度高的民俗艺术在当今的现代节庆活动中有了一个大显身手的机会。

2008年,江苏首届中秋民俗节暨2008中国南京国际桂花节[①]上,举办了拜月文艺晚会、中秋民俗文化讲堂、民间工艺展演、民间绝技绝活和民间歌舞表演、民间小吃荟萃等系列活动,以展示传统中秋文化,丰富人们的中秋假日生活。在"民间表演艺术展演"上,溧阳市的"跳幡神"、迎客锣鼓《太平军锣鼓》,南通的灯彩傀儡舞《钟馗嬉蝠》,南京的马铺女子吹打《丰年闹秋》等民俗表演,很受欢迎。尤其是"跳幡神",整个舞蹈节奏欢腾、气氛红火、引人入胜,舞姿兼有巫舞和中国汉族古典舞

---

[①] "中国江苏首届中秋民俗节暨2008中国南京国际桂花节"由中央文明办、中国文联、江苏省委宣传部、省文联主办,江苏省民协、南京市文化局、南京市文联、南京市民协、中山陵园管理局承办。时间是2008年9月13日至10月5日,地点为南京中山陵景区。

的韵味,充满着浓厚的原始民俗风情,精彩的表演吸引了众多观众和游客驻足观看。在民间工艺展演活动上,汇集了江苏省及全国各地的特色手工技艺的"民间手工技艺演示",剪纸、微雕、脸谱、烙画、葫芦画、面人等近30个民间工艺项目展示了绣、雕、剪、扎、编、塑、捏、绘等技艺,极具奇特性和艺术性。在民间绝技绝活的表演活动上,"吹糖人"、喷火吐火、花样吹奏、口技手技、川剧变脸、二鬼摔跤等节目让不少游客大开眼界。来自开封的民间绝活"二鬼摔跤"是由一个人扮演两小鬼完成的演出,生动活泼、富有感染力;河北的"吹糖人"高手马清旺吹出栩栩如生的高头大马、活灵活现的大虾、憨态可爱的肥猪、"下蛋"的公鸡等,展示了民间吹糖技艺的精彩,也让观看的童叟皆乐之陶陶(参见图4-28)。民俗艺术表演展示,让传统民俗文化有了形象的载体表现,年长者从中回味、年幼者中从中认知,民俗文化节因为民俗艺术的精彩呈现而广受欢迎、赞誉。

图4-25 江苏首届中秋民俗节上"吹糖人"的表演
(图片来源:2008年9月摄于南京灵谷寺)

民俗艺术在商业节庆中也是绝对的亮点,是宣传地方文化、打造地方名片的形象代言。南京市高淳区是南京民俗文化、民间艺术的"富矿区",历史上吴头楚尾的地理位置,使其深受吴风楚韵的文化滋养,有丰富多彩的民俗艺术和民间表演艺术,如龙灯、马灯、跳五猖、打水浒、挑花担、荡湖船、出抬阁、狮子舞、赛龙舟、凌云车、踩高跷、送春、采菱舞、蚌精舞、花扇舞等。2007年9月24日,在上海市南京东路世纪广场举办了"中国·南京固城湖螃蟹美食节"。此次品"固城湖"螃蟹,赏"原生态"文化,游"江南胜地"的活动,有当地的民俗艺术家为现场的观众带来特色民俗表演,有高淳当地的特色表演"高淳大马灯"和"桠溪跳五猖",吸引了众多的市民驻足观看①。漆桥荡旱船、阳腔目连戏、桠溪跳五猖、东坝大马灯等高淳独具风味的民间艺术纷纷登场,掀起一股"高淳文化热"。

民俗艺术作为活动亮点在现代节庆中的展示,且不论主办方是出于弘扬民族文化的动机,还是将其作为吸引眼球、聚拢人气的辅助手段,对民俗艺术来说,这是它在社会公共场合展示自身价值魅力的机会。走进公共视野,引起公众关注、重视,是民俗艺术在当今时代的一个必然应对形态。

---

① 吕争.固城湖蟹美食吃蟹品美味[N].新民晚报,2007-09-27(B12).

### 三、庙会活动的看点

庙会是一种依附于特定宗教场所的宗教活动而发展起来的集宗教祭祀、娱乐游艺和商贸交易为一体的群众性集会民俗活动。它是"中华大地上丛生的野花，曾经生机勃勃、遍布神州，虽不高雅名贵，却为老百姓的生活点染上了斑斓的色彩，送上了淡淡的幽香。庙会是华夏风情曲中的一支交响乐，曾经弦歌满堂，千百年来余音不绝，不断地在华夏大地上奏响，调节着炎黄子孙生活的节律，陪伴着民众的生命历程"①。

在中华民族长期的历史发展过程中，庙会始终为人民群众尤其是普通老百姓寻求精神寄托和慰藉、寄托对美好生活的向往，并进而发挥促进社会稳定、传承人类文明的作用。和其他精神文化消费形式相比，它具有自发性、规模性、多样性和长期性、稳定性等特征，从而具有不可替代性。

庙会活动遍布中国各地，祭祀的对象从原始神、宗教神到世俗神，神灵众多，各有侧重、数不胜数②。庙会活动与民众的民间信仰紧密相连，调剂着民众的日常活动。"民俗终日劳苦，间以庙会为乐。"③庙会是平民百姓休闲娱乐的好去处。庙会向所有人开放，不论贫贱富贵，都能在庙会上寻得乐趣。庙会上棚摊栉比，百戏竞陈，各种杂技、武术、曲艺、游耍、戏剧等无奇不有。民间艺人登场献艺，民间工艺品精彩纷呈。

我国古代北方地区，在庙会期间都要开展各种类型的民间广场艺术活动，这种活动被称为"赛会"。据《京都风俗志》记载，旧时在迎神赛会时，常常举行多种形式的民间艺术活动。其中有秧歌、高跷、花鼓、旱船、跑驴、大头和尚等民间舞蹈，形成了群众性广场艺术竞赛活动。每个庙会依据当地的风俗习惯，表演独特的广场艺术。如：正月初一的泰山庙会，人们祈求一年平安，放火鞭、划旱船。正月十五的水神庙会，人们赛花灯、放烟火。二月二的大龙庙会，是"龙抬头"的日子，因此人们玩龙灯、舞狮子。三月三是牛王庙会，为求六畜兴旺，人们踩高跷、扭秧歌。五月十三的关公庙会，人们为寄托对关羽的崇拜，演唱三国戏。八月初十的祖始庙会，人们

---

① 华智亚，曹荣.民间庙会[M].北京：中国社会出版社，2006：1-2.
② 庙会从祭祀性质上可分为原始庙会、宗教神庙会和世俗神庙会。原始庙会包括盘古庙会、女娲庙会、伏羲庙会、神农庙会、黄帝庙会、仓颉庙会、蚩尤庙会、禹王庙会、颛顼庙会等；宗教神庙会分为道教神庙会和佛教神庙会。从祭祀的内容上可分为原始大神会、祖先神会、英雄神会、神仙庙会、圣哲神会、祖师神会、精怪庙会等。参见高有鹏.中国庙会文化[M].上海：上海文艺出版社，1999：95.
③ 雍正年间所修《深泽县志》卷五，《礼仪·风俗》，第11页，转引自华智亚，曹荣.民间庙会[M].北京：中国社会出版社，2006：172.

骑竹驴、打霸王鞭。九月九的土地庙会，人们求拜土地，评判是非，扬善惩恶，以和睦邻里。十月初一的娘娘庙会、三奶奶庙会，人们求子求安、求子成才，大演"鲤鱼跳龙门"，对唱民间小调，如此等等。

新中国成立后，由于各方面的因素，庙会在中华大地上曾经沉寂过一段时间，尤其是庙会祭神的活动渐渐消失。但由于庙会是民众精神文化消费（敬神祈福、消灾避难、文化娱乐、旅游休闲）和物质消费（商品交易）相结合的最好形式，庙会也是一种面向大众、老少咸宜、不分贵贱的文化娱乐活动，如今庙会在全国各地又红火起来，庙会的经济功能和文化娱乐功能得到了极大的发挥。

庙会活动多以民俗艺术的展示和表演为重头戏。除了动态的各种民俗艺术表演，各地庙会还是丰富多样的民俗艺术品绽放魅力的场所，各种民俗艺术品丰富的文化内涵和独特的色彩造型吸引着众多的观众。

2007年4月，享有"上海民俗第一游"美誉的龙华庙会主打传统民俗牌，庙会上有多项手工艺和民俗表演亮相，共历时19天。龙华庙会还特意邀请来自江苏南京的"高淳大马灯"表演为庙会添彩。"高淳大马灯"是来自江苏省高淳区东坝村的优秀民间传世表演。由两名表演者组合表演一匹马，一人扮马头、一人作马身，每匹马背上还有一名小孩扮演刘备、关羽、张飞等三国人物。表演时，7匹"战马"将跟从人物手中的令旗指挥，不断变换速度和阵形。合演一匹马的表演者必须配合紧密，步调和谐统一，才能把假马演得活灵活现，因此大马灯的表演难度较大，享有"江南一绝"的美誉。龙华庙会上，小堂铭、拉洋片、卖梨膏糖等几乎现在已绝迹的工艺都被原汁原味地展现在人们面前。

在河南淮阳太昊陵（俗称"人祖庙"），每年农历二月二至三月三都会举行太昊陵人祖庙会，四面八方的人都集聚到这里拜祭。2008年农历二月十五，太昊陵庙会以82万人次创下了上海大世界吉尼斯"单日参与人数最多的庙会"[①]的纪录，成为海内外中华儿女寻根祭祖的圣地之一（参见图4-26）。

太昊陵庙会通过生殖崇拜而展示了典型的祖先崇拜文化。"泥泥狗""担经挑"舞蹈[②]是人祖庙会上独有的民俗艺术。泥泥狗是太昊陵庙会上特殊的具有灵性的

---

① 己丑年公祭伏羲大典在河南淮阳隆重举行[EB/OL].(2009-02-24)[2009-02-24]. http://www.huaiyang.gov.cn/thread-1105-1.html.

② "担经挑"，也称"担花篮"，这是一种比较原始的祭祖娱神的舞蹈形式。庙会期间，这些"经挑班子"在太昊陵前载歌载舞，往往吸引许多前来进香的善男信女们驻足观看。当舞到高潮处，舞者走到中间背靠背而过，两尾相碰，象征伏羲、女娲相交之状。其唱词也多与伏羲、女娲有关。这个舞蹈的一些动作与汉代画像石中人首蛇身的伏羲、女娲下部交尾的图像基本吻合，是原始的生殖机能崇拜的一种习俗。

民俗艺术品,是研究古代文化的"活化石",它深厚的民俗文化内涵吸引着众多民众。它是太昊陵庙会上的重头戏,担当着传承太昊陵庙会生殖崇拜、祖先崇拜的重任。

图 4-26　淮阳太昊陵庙会

(图片来源:http://www.huaiyangxx.cn/hyly/2008/1202/article55.html)

民俗艺术对庙会来说是其展示的重点,也是庙会活动中娱神娱人的生动表现形式。当今,庙会祭祀娱神的成分越来越少,但娱乐身心、传播文化、促进商贸的功能却依然强大。庙会所具有的娱乐功能形成了强大的文化吸引力,龙灯舞、狮子舞、高跷、旱船、社火、神戏等民俗艺术让表演者和观看者都在精彩的表演中得到愉悦;庙会的经济商贸功能使得它蕴藏了众多的商机,庙会上空前的人流和物流带动了地方经济的发展,庙会成为当前地方政府乐于使用的"地方形象名片"和旅游吸引物。当各地方政府都在积极从庙会中寻找,并努力挖掘其可利用的文化及经济价值的时候,民俗艺术作为庙会活动的重彩戏,就有了更广阔的应用场域。

### 四、旅游活动的重点

民俗旅游是一种高层次的文化旅游。它是以特定地域或特定民族的民俗事象和民俗活动为基础而进行的旅游活动。民俗旅游具有质朴的民间性、鲜明的民族性和地方性、情趣的乐观性、时空的混融性等特点,民俗旅游展示和营造的是让游客亲历和参与的民俗文化与生活空间[①]。民俗艺术在民俗旅游活动中占有重要的地位。一方面,丰富多彩的民俗艺术展示的是旅游者观光游览的对象内容,其制作及表演过程亦是游客可参与其中的体验活动构成;另一方面,具有浓郁地域风情的民俗艺术品成为旅游纪念品的重要构成。旅游市场为民俗艺术的应用提供了广阔

---

① 陶思炎.应用民俗学[M].南京:江苏教育出版社,2002:140-141.

的舞台,民俗艺术也在旅游市场上找到了发挥应用的空间。

1. 旅游观览的对象

民俗旅游是以各地民俗事象和民俗活动为主要内容而进行的旅游活动,它凸显民情风俗、地方风貌,把具有鲜明民族及地方特色的建筑、饮食、器具、服饰、民间工艺、娱乐、表演等融为一体,展示在旅游者面前。民俗艺术品和民俗艺术活动构成了旅游观光游赏的主要对象:蕴含深厚文化内涵的民俗艺术品构成了民俗旅游的观览对象,它们呈现质朴、静谧、幽远之美;体现各地民俗风情、精神信仰的民族歌舞、仪式展演活动给人时空交错、震撼动感之美。

(1) 静态的精美呈现

各地独特的民居建筑以及其中的民间木雕、砖雕、石雕,陈列于各地民俗博物馆的民俗艺术品,展示于历史文化街区、民俗文化村的民族服饰、民间工艺、人生礼仪中的各种物品等,均是"物态民俗旅游"①中绚丽的画面。它们以精彩的造型、逼真的神态、绚丽的色彩、深刻的内涵、精湛的工艺等呈现出静态之美、意蕴之美,吸引着旅游者观览鉴赏的目光。

在众多古城古镇,各具特色的民居及其中的民俗艺术是旅游观光的主要对象。古城古镇民居建筑中汇集了众多砖雕、石雕和木雕艺术。它们以吉祥图案、民间传说、历史故事、地方戏剧为题材,构成了一幅幅精彩生动的画面。有的作为建筑装饰用于梁架、斗拱、檐条、栏板、窗扇及家具上,有的作为室内外陈设品而被自由独立放置。它们交融聚集了圆雕、透雕、镂雕、浮雕等精湛雕刻工艺,精彩呈现了各种寓意深刻的主题画面,寄托了民众憧憬美好生活的愿望。正是由于古镇民居中留存了魅力四射、精彩纷呈的传统砖雕、木雕、石雕等民俗艺术,才能吸引着广大游客驻足细品。江南古镇游、皖南徽派民居游、山西民居游等备受游客喜爱、经久不衰,是因为它们有着丰厚的民俗艺术文化内涵。若缺失了这些寓意深刻的质朴民俗艺术品,这些古镇民居游将被抽离内涵,空洞乏味,魅力不再。

荟萃各种特色民俗艺术的民俗文化馆和民俗艺术馆,是各地独具特色的旅游吸

---

① 根据民俗旅游所涉及的民俗范畴,民俗旅游分为物态民俗游、动态民俗游、心态民俗游和语态民俗游。"物态民俗游"指以民俗物品的观览、品尝、选购为主,包括民居、民具、衣饰、民间食品、民间工艺品等,它借助静态的民俗物品展现一时一地的民间风俗;"动态民俗游",即以活动的安排为主,游客通过参与或半参与进入特定的民俗文化氛围,并从中得到愉悦和陶冶,如一些民俗文化村中的舞蹈表演、山东潍坊的风筝节、江苏的溱潼会船等;"心态民俗游"突出民间信仰等精神文化因素,并将其转化为旅游产品,它涉及敬神、祭祖及其他信仰性活动,如黄帝陵的祭扫、女娲庙、盘古山的庙会等;"语态民俗游"是指对以声音、语言而传承的民俗内容加以开发和应用,包括故事传说、风俗歌谣、戏曲、山歌、曲艺、方言、喜话吉语等。参见陶思炎.应用民俗学[M].南京:江苏教育出版社,2001:141-142.

引物,尤其是各民俗艺术著名产地的民俗艺术陈列馆,更具代表性和吸引力,比如武强等地的年画博物馆①、山东的潍坊世界风筝博物馆②(参见图4-27、图4-28)、扬州的中国剪纸博物馆、苏州镇湖的中国刺绣艺术馆等,它们收集、收藏并陈列了众多民俗艺术精品和文物,展示了民俗艺术的价值和魅力。这些历史文化艺术价值高且美誉度高,是高品位的旅游吸引物,吸引着具有较高文化艺术素质的游客的目光。

图4-27 潍坊世界风筝博物馆
(图片来源:2008年8月摄于山东潍坊)

图4-28 潍坊风筝中的郑板桥形象
(图片来源:2008年8月摄于山东潍坊)

目前,全国许多地方都有为剪纸、年画、皮影等民俗艺术设立的有关展示场所,或举办有关的民俗艺术、民间绝技的陈列展览。就剪纸而言,除了落户扬州的中国剪纸博物馆,在山西大同有广灵剪纸艺术博物馆,在湖南望城有湖南"神剪"秦石蛟自办的中国第一家私人剪纸博物馆——华夏剪纸博物馆等。此类博物馆举不胜举,还有许多剪纸等民俗艺术品是依托于有关的民俗博物馆、工艺美术馆、民间艺术馆等场所展示。比如,在南京,南京市民俗博物馆里有南京剪纸艺术的展示和现场剪制,夫子庙民间艺术大观园里有专门的剪纸陈列展示与制作,在南京工艺美术大楼里也展示着各种精美的剪纸。这些静态陈列的精美的民俗艺术品展示了地域性民俗文化风采,让众多游客得以领略饱览民俗艺术的魅力。

---

① 河北武强1985年建立了中国第一家年画专题博物馆。它是目前中国年画专业规模最大、藏品最丰富,而且陈列形式最受欢迎的博物馆。它占地总面积25 100平方米,陈列面积2 500平方米,共有9个展厅和2个画廊,还有传统工艺复原展示车间和民间工艺品服务部。馆藏明清以来历代年画精品3 788件。馆舍古朴典雅,富有传统民族特色。它既是年画之乡的特征,又是展示、研究传统艺术和民俗文化的艺术殿堂。
② 山东潍坊是世界风筝之都。1989年4月,在原潍坊风筝博物馆基础上建成的潍坊世界风筝博物馆,是我国第一座大型风筝博物馆,也是目前世界上建筑面积最大的风筝专业博物馆,收藏、陈列古今中外的风筝珍品及有关风筝的文物资料。博物馆前的楹联"银线连四海,风筝传友谊"点名了博物馆的文化主题。潍坊世界风筝博物馆与每年的潍坊风筝节成为潍坊的城市名片和重要的旅游吸引物,吸引着众多游客的参与,它目前是国家AAA级旅游景区。

（2）动态的表演展示

旅游活动中,各种精美的民俗艺术品以其静逸之美吸引着游客的目光,各种民俗艺术动态的表演则以节律美、动作美打动着游客。在民俗旅游的各种场所,比如民俗文化主题公园、民俗村、生态博物馆①、历史文化传统街区和乡村古镇,都在积极地以各种动态的民俗表演活动吸引着游客。

深圳的中国民俗文化村是中国第一个民俗文化主题公园,是一个荟萃民族民间艺术、民俗风情和民居建筑的大型文化旅游景区,于1991年10月1日建成开业。它占地20公顷,选取全国27个民族的27个村寨景点按1∶1比例建成。它有着"天下第一村"的美誉,展示着"二十七个民族,五十六族风情"。游客在村寨里,可以了解各民族的建筑风格,还可以欣赏和参与各民族的歌舞表演、民族工艺品制作,品尝民族风味食品,观赏民族艺术广场表演和专业水平的演出歌舞晚会,欢度民间喜庆节日,领略27个民族多姿多彩的文化艺术。在中国民俗文化村中彝寨、苗寨、黎寨、维寨、藏寨、侗寨、白寨、佤寨、傣寨、摩梭寨、蒙古寨等村寨表演的民族歌舞和生活场景及仪式展示,吸引着游客的目光,丰富着游客的游览观赏内容。

在各个民俗村和生态博物馆中,有许多带有原生态特点的民族歌舞和祭祀仪式的展示,各少数民族居民以这种动态的表演展现出他们独特的民族风情。余秋雨曾说过,文化的第一特征是巨大的差异性,而对差异的欣赏是其第二大特征。游客们沉浸于民俗村和博物馆居民为他们展示的与他们自身文化差异巨大的文化欣赏之中,满足着他们求新、求奇、求异、求美的旅游文化动机。游客身临动态表演展示之中,获得了参与体验的情感共鸣和深刻记忆。因此,在开展民俗旅游的各民俗村和生态博物馆中,动态表演展示的游览内容的绝对主角也是游客最乐意参与体验的旅游项目。

在开展民俗旅游的历史街区和古镇乡村,动态的民俗艺术表演亦是吸引游客关注的项目。皮影表演、木偶表演及各地独特的民俗艺术表演,在开展民俗旅游的历史街区和古镇都受欢迎。有些还专门搭建舞台,组合表演各项民俗艺术。

在动态民俗艺术表演吸引游客的同时,各民俗旅游景点景区还组织艺人现场展示传统民俗艺术制作技艺的过程,以丰富游客的游览观赏内容。比如剪纸艺人的现场剪纸,一张普通的纸经过剪纸艺人灵巧地转动剪刻,仅仅只需几分钟,生动活泼、栩栩如生的画面即呈现在游客的眼前;面塑制作艺人灵巧双手娴熟的揉、搓、

---

① 生态博物馆是一种以村寨社区为单位,没有围墙的"活体博物馆"。它强调保护和保存文化遗产的真实性、完整性和原生性。中国于1998年在贵州省建立了第一个生态博物馆——梭嘎生态博物馆,目前已有各种形式的生态博物馆几十个,成功地保护了苗族、侗族、瑶族、汉族等民族村寨的传统文化。

捏、塑就诞生了各种生动有趣的面塑形象;糖画艺人手持糖液勺看似随意的泼、浇、抖、淋的动作,呈现出来的是透明焦黄的生动糖画;刺绣女子灵动的针线穿梭、精细的分色搭配,呈现了绚丽如真的画面,展示了刺绣技艺的精湛细巧。游客在游览过程中面对心灵手巧的民俗艺术制作艺人的精彩技艺展示,多会啧啧称奇,感受着手工之美,折服于人类的聪明巧智。

对于游客来说,在旅游途中观赏游览的民俗艺术越多,民俗文化味越浓,他们得到的精神愉悦、满足越多,有的游客还会乐于亲身参与民俗艺术表演,学习并亲手体验制作民俗艺术品。当前已经进入体验经济时代①,所谓体验,就是企业以服务为舞台,以商品为道具,以消费者为中心,创造能够使消费者参与、值得消费者回忆的活动。体验创造的价值来自个人内心的反应。游客在观赏领略民俗艺术造型美、意趣美、色彩美、节律美的同时,还能亲手参与体验,这对旅游者来说,是激活了他们内在心理空间的积极主动性,引起了他们胸臆间的热烈反响,从而给他们留下了难以忘怀的经历。

2. 旅游购物的主角

旅游作为一种短期的生活方式,游客追求的是异域文化的享受和美好回忆。旅游时,在吃住行游娱购的过程中,不同风格文化的感知体验是满足游客精神文化需求的核心内容。旅游纪念品②作为文化的载体,每一件都镌刻着游客一段难忘的异地旅行经历,反映着不同的民族民俗风情。许多游客每到一处旅游胜地,总是会购买一些自己喜欢的纪念品用于纪念、收藏或者馈赠亲友。因为旅游纪念品不同于一般的旅游商品,旅游纪念品是旅游风景区独特文化的载体,具有文化含量高、工艺性强、纪念意义足的特点,是能反映旅游景区景点特色、模拟浓缩旅游点内容或文物并易于保存收藏的商品。

购买旅游纪念品实质上是旅游活动的延伸和物化。不论是国际还是国内旅游者,都希望能购买一些满意的旅游纪念品。因为旅游纪念品可以永久性保存,供自己和他人欣赏,并借此回忆美好的旅程。随着经济的发展、人类文明程度的提高,

---

① 1970年,著名的未来学家阿尔文·托夫勒在《未来的冲击》一书中提出:继服务业发展之后,体验也将成为未来经济发展的支柱。他认为人类经济发展经过四个阶段:农业经济、工业经济、服务经济、体验经济。在农业经济时代,土地是最重要的资本;在工业经济时代,产品是企业获得利润的主要来源,服务会使产品卖得更好;在服务经济时代,产品是企业提供服务的平台,服务才是企业获得利润的主要来源;而体验经济则是服务经济的更高层次,是以创造个性化生活及商业体验而获得利润的。

② 旅游纪念品是指以旅游目的地的文化古迹、自然风光、民俗风情为题材,或利用当地特有的原材料制作的纪念性工艺品。旅游纪念品是某个旅游景区景点所独有、带有这个旅游景区景点特有徽记,是具有一定的资源性价值和垄断性的旅游商品。

越来越多的游客乐意将更多的钱花在满足精神需要方面,特别是乐于购买民俗文化意味浓厚、设计精巧精美的民俗艺术品。民俗艺术品构成旅游纪念品主体。

装帧精美的剪纸是游客们喜爱购买的民俗艺术旅游纪念品;各年画产地的年画,以及采用了年画图案的T恤、围巾、扇子、瓷器物件等,因特色鲜明、民俗文化内涵丰厚而受游客青睐;庆阳的香包,苏州的刺绣,山东的布老虎、虎头鞋帽,无锡的大阿福,凤翔的泥塑,潍坊的风筝等,都是美誉度很高的民俗艺术品,也是游客乐意购买的旅游纪念品。

当前中国旅游纪念品市场发展欠缺很多,究其原因,在于旅游纪念品自身开发欠佳。因未能很好地对其加以设计,旅游纪念品在文化内涵、外观吸引能力等方面很不理想。民俗艺术品如今是旅游纪念品市场的主力,也是潜力挖掘可依托的对象。民俗艺术品作为旅游纪念品市场的绝对主打产品,一方面延伸了旅游者美好的旅游记忆和体验的空间,另一方面也给旅游目的地的人们提供了生计,给他们带来了自豪感和认同感。

民俗艺术有着丰富多彩的表现形式,蕴含了丰厚的文化内涵,民俗艺术对旅游市场来说是非常重要的人文旅游资源。它强有力地吸引着广大游客,满足着游客求新、求奇、求知、求美的精神需求,不但传播了民族文化、民俗文化,而且也强有力地支撑着旅游活动的生动展开。一方面,民俗艺术是旅游活动的重点,另一方面,民俗艺术也在旅游活动中彰显了价值和存在的活力。

## 小结

民俗艺术的应用发展依托于一定的场域空间。民俗艺术应用的时空范围和领域场景,主要包括日常家居生活领域、社会公共活动领域等。在日常家居生活场域,它作为家居建筑装饰和家居装饰挂件,凸显了民俗文化内涵,装点了家居环境;它作为求子庆生时的艺术表达、婚恋嫁娶的美好诉求、送终追远的悼念抚慰,是人生礼仪的衬托;它作为家庭节日氛围的装点物品和节日祭祀的道具,是家庭岁时节日的象征。在社会公共活动场域,它作为商贸环境的装点和广场街景的装饰,装点着城乡环境;它是传统节庆和现代节庆活动的亮点,也是各式庙会活动的看点,更是旅游活动的重点,其静态的精美展示和动态的表演是旅游观览的对象,它还是旅游被购的主角,备受游客的欢迎和喜爱。民俗艺术文化在这些场域有力量、有生气、有潜在的存在,传承了中华民族传统文化,彰显了民俗艺术的活力,也构成了其进一步生存发展、应用拓展的场域空间。

# 第五章　民俗艺术应用的方向

作为生活艺术的民俗艺术在民众日常生活和社会生活中应用广泛。由于民俗艺术的生存语境与历史相比,发生了巨大的变化,民俗艺术在仍保留一些传统的应用形态外,它"与时俱进",自身嬗变能力和外力的导引使其再生潜能被发掘、培植并强大起来,民俗艺术在开发应用方面出现了许多新变化、新导向。静态民俗艺术礼品化和动态民俗艺术表演化是其在呈现形态方面的发展趋势;产业化发展是其在生产制作方面的趋势性表现。任何"化"的提法都表示一种相对变化,民俗艺术礼品化、表演化、产业化等的发展是指民俗艺术在现代语境的一种相对变化,也代表了一种未来的应用方向。

## 第一节　民俗艺术礼品化的发展

礼品是人们为了表示敬意、庆贺或祝愿等情感而赠送的物品,是人与人联系情感、传递敬意的重要媒介。中国是一个崇尚礼仪的国家,《礼记·曲礼上》曰:"礼尚往来,往而不来,非礼也,来而不往,亦非礼也。"几千年来,中国已经形成一种礼仪文化,礼仪文化中包含礼仪、礼物、礼节,它们代表爱戴、敬仰,礼品是物质载体,多用来加深感情、增进友谊。

现在民众的生活逐渐趋于衣食富足,时尚的现代人在送礼时常常把眼光放在具有文化韵味的礼品上,文化礼品成了受人偏爱的礼品。"送礼送文化"已逐渐成为人们交往送礼的一项重要内容。承载民众民俗观念、富于民俗文化内涵的民间工艺美术品成了当今"时尚"的礼品。民俗艺术礼品具有新颖性、奇特性、工艺性和实用性的特征。礼品市场的内在需求、民俗艺术品的内在魅力、民俗艺术的审美娱情,使得民俗艺术在礼品化发展方面有了广阔的前景。

## 一、民俗艺术礼品化的必然

### 1. 实用功能的退化与审美功能的增强

民俗艺术是伴随着人类生产生活中物质和精神需要而产生的,它们在传统社会中就是日常生活的组成部分,与民众的日常生活交织在一起。对于淳朴的民众来说,民俗艺术代表着他们的生活语言和样式。民俗艺术品在他们的生活中不仅可作为生活器具发挥实用的功能,而且也在发挥着教化、认知、维系、审美等功能。

目前,随着人类生活生产方式、审美观念、娱乐形式的变化,民俗艺术在人们生活中的功能和作用发生了许多变化。它们从民间信仰追求的表现载体转变为供人娱乐的文化形式,从驱邪避祟的巫术道具演变为祈福迎祥的主要象征物,从民众的日常生活艺术日趋成为大众消费时代的消费艺术。上述变化反映了民俗艺术功能上的客观变化,如今,它们的实用功能在不断退化,审美功能在不断增强。

许平先生在《造物之门:艺术设计与文化研究文集》一书中论及民间工艺品时认为:"民艺品是民俗行为的物质载体……其实用功能退化时,就调整为审美功能和文化历史功能"。"今天的民间工艺都已由现代化工业产品取而代之……人们喜欢它,已经不是由于它在日常生活中的实用价值,而是精神生活中的审美价值,或是民族文化的认同心理需要。""民俗工艺品在这样的观念变化中也被赋予新的生命力,它虽然失去实用价值,却获得一种代表本民族古老文明智慧的文化历史价值……"[①]

如今许多民俗艺术品如年画、剪纸、香包等的实用功能都退化了,但感官愉悦和心理滋养的审美功能却增强了,这使得它们礼品化的发展更有前景。

传统的木版年画,著名的如天津杨柳青、苏州桃花坞、山东潍坊杨家埠、河北武强、四川绵竹木版年画等,它们都在实用和审美功能方面有了很多变化,并积极以礼品化发展来应变。以前的木版年画发挥装饰房舍、增添节日喜庆气氛的作用,亦在满足群众的精神需求。目前的年画已经失去了过去的大部分功能,很少有人为了张贴而购买年画,年画的年节装饰作用在逐渐丧失,而对民间信仰方面的精神需求的满足也在减少,这导致它们在当今的功能发挥和形态表现方面发生了较大的变化。比如,杨家埠木版年画原有的功能在逐渐消退、丧失,在新环境下演变出一些新功能。因其审美功能的加强、礼品功能的增加,如今,杨家埠木版年画印刷后被装订成册、包装设计,成为礼品、收藏品。年画这种用途的产生与其说是自身发展的选择,不如说是别无选择,唯有嬗变。

---

① 许平.造物之门:艺术设计与文化研究文集[M].西安:陕西人民美术出版社,1998:283.

以往贴在窗上、炕围、箱子、顶棚上的剪纸在当今基本上已无用武之地,婚嫁娶亲、生日寿诞时的礼物也极少有喜花相伴,民间剪纸艺术的实用功能已极大地减退。但因其喜庆的红色、饱满的构图造型、独有韵味的镂刻勾勒效果,加上深蕴的吉祥寓意、美好期盼,剪纸依旧是人们喜爱的民俗艺术品,其审美功能在当代社会被凸显增强。它们被装裱成各种形态的挂屏、贺卡、书签,成为特色礼品,备受人们欢迎。

2. 民俗艺术礼品的独特魅力

民俗艺术品之所以朝礼品化演变,是其功能发生时代变化使然,而审美功能的增加,源自民俗艺术的深厚内涵、文化底蕴及价值魅力。

民俗艺术礼品的魅力来自其负载的民俗文化的魅力。它与民众的习俗结合,又承载着民众的民俗观念和精神情感,契合着民众向往美好幸福生活的心理,其加上其独特的造型和审美趣味,从而魅力无限,很受人们喜爱。

比如,由婚礼民俗中"子孙马桶"而创新发展的礼品受市场欢迎,乃是因其内在的文化内涵和审美价值魅力契合了民众的心理期盼和情感需求。在传统社会,苏浙沪一带,娘家陪嫁物品中必有马桶、脚盆,且发嫁妆时马桶还要先发。马桶之所以有如此重要的地位,是因为婚礼习俗中的马桶又叫"子孙桶",旧时妇女生产都是在家进行,孩子便接生在马桶中,故马桶是预祝新婚夫妇婚后瓜瓞绵绵、子孙繁衍的重要器物。不少马桶上还有精美的雕花,如浙江绍兴一带的马桶盖全部雕花,盖顶是圆寿纹样,寓祈主人"安享天年,无疾而终"之意。盖柄两侧是瓜瓞连绵、牡丹蝴蝶、四季百花、并蒂莲藕类的祥瑞花草纹样,寓含子孙万代、富贵吉祥、百年好合之意。在雕刻图案上用红漆绿漆描绘,再用泥金勾边,图案显得富丽堂皇,在黑底的衬托下分外醒目。马桶里面放枣子,期盼"早得贵子",放入长生果(带壳花生,节数越多越好),寓意长生不老和多子多福,放入桂圆、荔枝、百合、莲子等有瑞祥寓意的干果,再放进五只红鸡蛋,象征"五子登科"等等。子孙马桶要专门由娘家兄弟在新娘进门之前拎进洞房,此习俗在江南农村还存在。子孙马桶作为婚俗中的重要象征物在人们心目中的地位仍很重要①。如今人们由于居住条件的变化,不再使

---

① 子孙马桶作为象征物,它在人们心目中的地位很重要。2005年,江苏省泰州市姜堰市(现姜堰区)曾发生一起法官执行离婚析产案件时因一只100多元钱的子孙马桶而受阻的事件。为一只马桶,法官在执行时遭到了当地近百名村民的阻挠,被围困两个小时之久。一只马桶在市场上仅售100多元,却引发如此大的风波的原因是法院的判决和执行触动了当地的一个习俗。当地婚俗中,马桶是女方陪嫁的"必备"嫁妆之一,当地叫作"子孙桶",寓意子子孙孙繁衍生息、人丁兴旺。在当地农村,这种风俗延续至今,谁从男方家中拿走"子孙桶",就意味着男方家要断子绝孙,男方一般不会答应。参见习志华,万长荣,王国柱.一只马桶让法官执行难 泰州法院尝试引入民俗[EB/OL].(2007-08-22)[2007-08-22]. http://www.chinanews.com/sh/news/.

用马桶和脚盆,且妇女生产基本是在医院进行,马桶和脚盆的实用功能基本消失,但其蕴含的民俗观念内涵和文化审美价值依旧存在。因此,一些聪明的商家和厂家在民俗专家的指点下,对失去实用价值的马桶、水桶等进行大胆的设计包装,将马桶和脚盆微缩,做成观赏性的工艺品,这些微缩的工艺品投放市场后一炮打响。子孙马桶成为上海旅游产品的一大亮点,几乎在所有旅游商品商店里都出售小小的涂有红漆的子孙马桶和脚盆,有的被包装成一种高档的礼品。笔者在南京许多专门从事婚庆物品销售的公司中,看到有不少礼品化样式的子孙马桶;在苏州山塘街上,笔者也看到一家出售子孙马桶的商铺,展示在橱窗中的礼品马桶制作精美、披红挂金、喜庆吉祥,颇引人注目(参见图5-1)。

图5-1 礼品化的子孙马桶

(图片来源:2007年10月摄于苏州山塘街)

江苏省南通市启东市某红木工艺品厂是一家从事"子孙马桶"、新娘花轿、结婚对筷及其他雕刻工艺品礼品生产的厂家,除了厂家自己网站上的宣传直销,在淘宝网、婚纱网等网站上都有其生产产品的名录和图片。其开发生产的多款子孙桶造型优美、制作精良、寓意吉祥。比如其生产的一款子孙桶拥有"钻石信誉",乃一特大号3件套(马桶内可放鸡蛋)(如图5-2),选用材质为上等铁木,颜色为仿红木清水亮光漆。每套含一只脚盆象征富足安康,一只小马桶象征多子多福,一只小水桶象征勤奋上进。脚盆、马桶、水桶上分别刻有"鸳鸯戏水""聚宝盆""龙凤呈祥""年年有鱼"等精致的烫金图案。笔者曾于2008年12月通过电话与其厂长进行交流,在访谈中得知这家契合民众民俗观念和审美需求的厂家立足中国传统文化和民俗文化,每年生产的子孙马桶达几十万套,产品行销全国各个省市,深受民众喜爱。

中华民族是一个礼仪之邦,传统的民俗情结有着广泛而深厚的群众基础和渊源。祈福纳祥,古今传承,每个中华儿女的内心及潜意识里都有福分祸分、占卜天命的想法。人们均以不同方式去祈祷和期盼一年当中日日平安、万事如意、阖家幸福、天命吉祥。祈福活动几乎涉及人们生活的各个方面,从出生、婚嫁到百年,从四

图 5-2 子孙桶

（图片来源：婚纱网）

时八节到衣、食、住、行，从祭祀中祭天、祭地、祭祖到生产、商贸中的农林渔猎、工匠百业、商贾交易、行业禁忌等，祈福无处不在，祈福活动已成为人们日常生活和工作中密不可分的一部分。人们借祈福在企盼着一种吉兆、一种祥和、一种平安。民俗艺术品因为其负载的民俗观念和人们对美好生活的期盼，是中国吉祥文化的象征物和表达物，具有浓郁的文化气息、独特的审美意蕴，因此它的魅力是永存的。

3. 民俗艺术礼品的广阔市场

民众生活水平不断提高，人们精神文化需求呈现多元化现象，使得民俗艺术礼品拥有广阔的市场空间。

首先是传统节庆时的广阔礼品市场。中国传统岁时节日在民众心中的地位甚重。春节是中国人心目中最重要的节日，近些年来，年味越来越浓，年俗文化的丰富多彩进一步唤醒了人们对传统岁时节日的珍爱意识。从 2008 年开始，我国又增加了清明、端午、中秋三个节日为法定休假日，中华民族岁时节日的民俗文化越来越引起人们的关注和喜爱。人们购买节日礼品时也更加青睐民俗艺术礼品。在各地，民俗艺术品都是传统节庆时的首选礼品。比如每年春节和元宵节期间，南京的夫子庙举办秦淮灯会，各种可爱精美的兔子灯、荷花灯备受人们欢迎。

其次是人生礼仪时的广阔礼品市场。目前，虽然人们生活的方式发生了巨大变化，民俗艺术的文化语境不同于以往，但人类的根本习性和民俗生活没有变。尽管许多具体的人生礼仪内容改变了，但礼仪形制依存的心理没有变。无论从前，还是现今或是将来，中国人的人生礼仪形制都会存在。生日、婚礼、生子、乔迁贺喜等礼俗是人生的重要内容，永远存续，只是相关的一些庆祝方式和赠送礼品在变化。在人生礼仪的重要场合，赠送美观、新鲜、实用的礼品，且物有所值，是每个赠送礼品者的心态。如今许多民俗艺术礼品被精心设计，并嵌入了时尚的元素，成为人生

礼仪礼品市场的重要构成。比如每年与本命年①有关的民俗艺术礼品众多,尤其是与"十二生肖"造型有关的民俗艺术礼品都很受欢迎。中国约有13亿人口,每年都会有上亿人步入本命年,个人和家庭都会重视"本命年",虔诚友善地去筹备本命年民俗物品和礼品。由此可见,仅仅是每年有关本命年的民俗艺术礼品的市场就无比巨大,再加上婚娶生子、生辰寿诞、乔迁新居等人生礼仪大事,中国民俗艺术礼品的消费市场是庞大的,因为每个人都不会排斥深蕴吉祥、平安、如意等民俗文化内涵的民俗艺术礼品。

最后是对旅游纪念品和收藏品的市场需求。具备地域特色的民俗艺术品是很受游客欢迎的旅游纪念品,能引发其愉悦回忆、享受旅游的美好经历,也是馈赠亲友的极好礼物,因此,民俗艺术礼品拥有面向众多游客的广阔市场。民俗艺术礼品同时还在收藏品市场中占有一席地位。随着人们生活水平的改善和审美趣味的提升,越来越多的人步入了收藏的行列,精美的民俗艺术品成为许多家庭的收藏品。

社会的发展进步、经济收入的提高,加上人们对民俗文化的日益重视,以及人们对幸福安康美好生活的期盼,这些因素决定了民众对民俗艺术礼品的庞大消费需求,这也为民俗艺术礼品提供了非常广阔的发展空间。

## 二、民俗艺术礼品化发展的原则

### 1. 文化性

民俗艺术礼品负载的是中华民族厚重的民俗文化内涵,因此民俗艺术礼品化发展必须坚持文化性的核心内涵。没有了民俗文化内涵,民俗艺术就会成为一个没有价值魅力和生命活力的物质外壳,必然无法生存。

民俗艺术礼品承载的文化内涵包括各族民众生生不息、顽强生活的民族精神,也包括民众尊先敬祖、护佑生命的俗信良俗,还有迎福纳祥、期盼美好的吉祥象征。只有将这些核心精神文化内涵蕴含其中,再加上拙朴本真的造型构图,民俗艺术礼品才会契合现代民众的精神需求和消费心理,才能获得美誉度,拥有较高的市场欢迎度。

---

① 12年一个轮回,人们往往将本命年当作生命中的一个重要标志。12岁一个孩子初长成,24岁一个人初入社会,36岁一个人渐渐成熟,48岁时应功成名就,60岁急流勇退,72岁颐养天年。每到了本命年,人们习惯于用红色来点缀,希望在人生的标志年份得到吉祥。又因古人认为,人的一生,上至帝王将相,下至普通百姓都会有个七灾八难,民间普遍也认为本命年为凶年,是人的生命历程中的一道"坎"。这是一种对人的心理产生巨大影响的喻示,趋吉避凶的心态让人必须采取有关的措施,借助某些民俗艺术品来安然度过每个本命年。

2. 地域性

民俗艺术礼品化发展还必须坚持地域性的特点。地域独特性是民俗艺术的重要特征,也是它吸引消费者的魅力所在。

目前,在民俗艺术的开发利用过程中,民俗艺术礼品有地域性消失、出现"全国面孔"的现象。如前文中曾提及的山西省芮城县民间布艺品的制作者杨雅琴,制作布老虎、虎头帽、小儿虎围嘴、绣枕片、蛙耳枕、灯帘、香包、布娃、肚兜、钱夹、鱼莲等布艺品时,她根据中国北京和日本等地订货人提供的图片样稿要求定做。在制作时还参考一些民间工艺美术书中的图案。民间布艺品被如此生产制作,尽管提供的样品和书本资料中的图案纹饰对创作思路启发很大,让民俗艺术大融会、大交流,相互影响、渗透乃至杂交,但由于不受地域传统的束缚,这样导致了民俗艺术品区域性特色的消失,也导致了区域性标志的消失,使地方特有的艺术品失去地区界限而成为统一的"全国面孔"。从眼前看,传统民俗艺术似乎通过变革融会,产量和数量增加了,生存似乎不存问题了,但实际上,此种发展模式给传统民俗艺术带来了隐患,无地域文化特色的民俗艺术终究会迷失甚至消亡。

3. 审美性

民俗艺术是具有独特审美意蕴的艺术品。民俗艺术礼品化发展也应坚持它的审美性,尤其是在当前民俗艺术实用功能退化、审美功能增强的当今社会,民俗艺术礼品的审美价值更是凸显。

民俗艺术礼品化发展时必须突出艺术性,在形式、内容、文化内涵等方面具有审美价值,能够给人们带来美的享受。除了凸显各种民俗艺术独特的色彩美、构图美、造型美、拙朴美之外,在其包装上也应追求美观协调。

4. 新颖性

新颖性指民俗艺术礼品化发展时应不断创新思维,在民俗艺术礼品的艺术设计、外观造型和模式营销方面有创意,有新颖独特之妙,从而契合消费者求新、求奇的心理特征。

民俗艺术礼品的深厚文化内涵、独特地域特色、综合审美表现,是民俗艺术礼品的永久魅力,而新颖创意是其适应语境变化、以便更好生存发展的主动出击。只有不断与时代环境结合,与时尚联姻,立足民俗艺术文化内涵,巧妙组合民俗艺术元素,不断推陈出新,民俗艺术品才能更好地以"活态文化艺术"的形式立足于民众的日常生活文化之中,民俗艺术礼品才能拥有广阔的发展空间和发展活力。

## 三、民俗艺术礼品化发展的途径

民俗艺术礼品的构成要素包括题材、材料、功能、工艺及外在包装等,民俗艺术礼品的开发必须从它的构成要素出发,内蕴民俗文化,凸显独特美感,展示造型工艺。

### 1. 深挖题材内涵

民俗艺术的类型多样,表现形式丰富多彩,但各种民俗艺术的表现题材却相对统一集中,表达的情感观念大略相同。神话传说、历史事件、神道人物、戏曲故事、祥禽瑞兽、花卉果木等,是各种民俗艺术表现的主要题材。这些题材,有些有迷信落后的色彩,当剔除;有些属于俗信和情感寄托,是生活的补充和调剂,可以继续利用;还有一些是属于吉祥文化题材的,因为契合民众纳吉迎祥的心理,可扩充弘扬、广泛使用。因此,民俗艺术礼品化发展可以在具有教化和认知意义的文化题材上寻找突破,更要在吉祥文化题材上大做文章。

(1)认知教化题材的挖掘

尽管当前人们接收知识信息的方式渠道众多,各级学校的课堂教学、互联网上的各种信息、电视报刊书籍上的众多信息,似乎历史上曾发挥巨大教化和认知功能的民俗艺术在当今已无多少用武之地。但实际上,随着人们对传统文化的重视和关注,在民俗艺术品上显现的一些具有伦理教化和知识认知意义的题材,如教人忠于孝道的且具有独特视觉效果的一些画面依旧具有教化意义;中国历史上的神话传说、历史事件,当今的国内外热点、重点时事题材,也具有了解历史文化和把握时代发展脉搏的认知意义。

民俗艺术在礼品化发展过程中,既要从历史文化优秀题材和经典题材中挖掘内容,也要从当代社会发展中汲取有关内容,寻找热点题材、重点题材,将时事政治、经济发展、文化体育等重大活动作为现实题材生动形象地展示出来,增强其教化认知功能。2008年北京奥运会极好地宣传了中国悠久的文明,昂扬了中华儿女的爱国情怀,民俗艺术在其中发挥了重要的作用,同时民俗艺术也借助奥运会寻得了众多表现题材。可爱的五福娃、祥云火炬、"鸟巢""水立方"等都成了民俗艺术作品中的重要创作题材,在剪纸、风筝、紫砂壶等民俗艺术制作中都有生动体现。比如72岁的长沙市民涂世训耗时3个多月,完成了一幅长约104厘米、宽约74厘米,主题为"56个民族喜庆奥运"的巨幅剪纸作品(参见图5-3)。美轮美奂的"鸟巢"栩栩如生,"鸟巢"前,来自56个民族的中华儿女身着民族服饰,在56朵向日葵

的衬托下,显示出中华儿女迎接奥运的喜悦心情①。再如无锡紫砂艺人制作的"鸟巢壶",壶艺大师吕尧臣亲自设计制作的《福临奥运北京2008金玉紫砂壶》作为2008年北京奥运会唯一的紫砂藏品,2 008个"鸟巢壶"寓意丰富,是代表性的奥运礼品(参见图5-4)。

图5-3 巨型剪纸《56个民族喜庆奥运》
(图片来源:中国艺术品网)

图5-4 紫砂"鸟巢壶"
(图片来源:2008年8月摄于宜兴丁蜀镇宜兴紫砂工艺厂销售部)

笔者于2008年8月宜兴市丁蜀镇调研时,访谈了具有创新思维的紫砂制作艺人葛军。他作为宜兴紫砂制作艺人中的"新生力量",对紫砂制作礼品化发展作了很多思考和探索,他的设计和创作思路是:契合时政热点,寻求市场卖点,体现作品特点。由此,他设计创作并向全国范围内征集的"百名将军签字壶""2008福字图"很有创意,成了紫砂高端礼品。时政热点、市场卖点、作品特点这几点归纳对民俗艺术礼品化的发展颇具启迪意义。

(2) 吉祥文化题材的弘扬

"吉者,福善之事;祥者,嘉庆之征。"吉祥就是好兆头,就是凡事顺心、如意、美满。吉祥文化源于民众祈福禳灾、趋吉避祸的精神需求,浸透了民众对自身生命存在和生命质量的期盼,反映了人们对不幸的规避和对幸福生活的向往与追求的心理需求。民俗艺术中有大量的吉祥艺术,吉祥文化的题材众多。吉祥文化多是借助符号、吉祥物、吉祥图案的创造,运用比喻、比拟、暗示、谐音、象征、借用、双关等多种方法和形式,以传达人们对美好生活的祝愿和期盼。民俗艺术礼品上的吉祥符号和寓意契合了民众的趋吉纳祥的心理,驱动着消费者将美好祝福带回家并赠送给亲朋好友。

---

① 七旬老人剪出鸟巢 将携此作品赴京赛纸艺[EB/OL]. (2008-08-22)[2008-08-22]. http://www.cn-arts.net/CWEB/artk/gyxx/default.asp? typeid=all&page=&id=2639.

在民俗艺术中可挖掘利用的吉祥文化题材包括祥禽瑞兽、花卉果木、人物神祇与故事、文字符号等，它们反映了传统的吉祥如意观念，是民俗艺术礼品化发展可充分利用和挖掘的宝贵资源。民俗艺术礼品化发展时可单独使用这些民俗艺术符号，也可组合使用。

吉祥文化是块沃土，只要稍加滋润，施予阳光，就能唤起消费者内心潜在的消费需求及购买欲望。各式民俗艺术礼品，比如虎头虎脑的虎头鞋帽，看似面貌狰狞的驱邪吞口，小巧可爱的各式香包，吉祥符号满溢的布艺品，红火喜庆、寓意深刻的剪纸作品，憨态可掬的阿福泥塑，古朴、神奇、瑰丽的"泥泥狗"，驱邪、象征多子并兼具"福禄"的葫芦工艺品，具有祈福、求财、辟邪寓意的年画等，都因其展示了祈福、吉祥、平安、如意等吉祥文化的内涵而成为人们喜爱并乐于解囊购买的礼品，并且由于民俗礼品具有丰富的民俗文化内涵，大大提升了商品的附加值和含金量。

2. 拓展材料载体

民俗艺术的材料载体丰富多彩，日常生活常见的木、石、砖、玉、瓷、陶、土、纸、草、皮、布、面、糖等是其传统依附材料，各种民俗观念和民俗技艺借助它们有了精彩的展示。

如今，在民俗艺术礼品化发展的过程中，在材料载体上既要发扬传统材料的优势，也要寻求拓展新的材料载体。民间美术"包含极其繁多的种类，又从来没有所谓彪炳后世的巨匠占据要津，于是有许许多多的材料和无穷无尽的手段、技法可供选择，制作时的思想总保持着不受约束和干扰的灵活与自由。……民间美术的创造过程，始终包含着对材料的开发和充分利用，体现出材质自身的肌理、纹饰、硬度、光泽等自然形态特征。"[①]新的依附载体可以使得民俗艺术礼品有更多的展示形式和应用空间。

年画、剪纸等民俗艺术历史上都是纸质的悬挂张贴装饰物品。目前，它们的依附载体及使用材质发生了变化，带来了应用空间的新变化。

传统木版年画的载体是宣纸，各种形制、体裁的纸质年画贴挂于家庭居室大门、房门、中堂、厨房等各个区域，营造了岁时节日的节庆氛围，表达着人们驱邪趋吉的心理。当今，人们的心理发生了巨大变化，人们的居住空间也发生了变化，城市住宅没有张贴悬挂纸质传统年画的区域，年画这一传统民俗艺术在依附载体上也有了适应当代人们需要的变化。纸质不再是它单一的材料载体，衣服、茶具、瓷器、刺绣、扇子等都成为它可以依附的新载体。笔者于2007年在苏州山塘街桃花

---

① 孙建君.中国民间美术教程[M].天津：天津人民出版社，2005：16-17.

坞年画社销售门市部看到,店内墙壁上挂满了精美的桃花坞年画,橱柜里放满了提取"年画"图案元素为装饰的各类茶具瓷器、刺绣扇屏等,旁边还展示着印有桃花坞年画图案的T恤和真丝围巾(参见图5-5、图5-6)。年画因为这些创新载体而有了活力,从与人们日常生活"渐行渐远"的状态转换为重新进入人们的生活,从而拥有了更多更远的传播空间;同时,茶具、瓷器、衣物、扇子等日常用品也因寓意深刻的年画图案而充满了民族文化气息,很受人们喜爱,成为新兴的时尚礼品。

图5-5　瓷器杯具上的桃花坞年画　　　图5-6　T恤衫上的桃花坞年画《刘海戏金蟾》
(图片来源:2007年10月摄于苏州　　　(图片来源:2007年10月摄于苏州
山塘街桃花坞木刻年画社销售部)　　　山塘街桃花坞木刻年画社销售部)

绵竹年画博物馆的艺术家和画师们致力于年画艺术品向年画商品的转化,相继开发了刺绣年画、皮影年画、木雕年画、石雕年画、年画贺卡、年画挂历等产品,他们推出的刺绣年画《赵公镇宅》荣获第五届中国艺术节金奖。绵竹年画博物馆还曾推出4 000多套印有中英文双语的"年画小礼包",陆续远销到美国、日本等地[①]。四川省绵竹市有一家由贾氏姐妹(贾江兵、贾君和贾萍)创办的"三彩画坊"。她们把古老的年画嫁接到现代产品当中,除简单的门神外,还使绵竹年画成为有文化内涵的土特产,开发出刺绣年画、年画衫、年画册、年画贺年片、年画挂历、年画书签等,成为人们喜闻乐见的日常艺术礼品。绵竹年画通过对新的材料载体和应用空间的拓展、礼品化的发展,逐渐走入现代人的生活。

现代的剪纸在材质上已经拓宽了传统剪纸的材料,采用了保存寿命较长、质感坚挺、厚度较大的特种艺术纸,甚至利用现代科技做出具有磁性的剪纸画,方便重复粘贴。有的还打破纸的界限,用金属、纺织面料等来表现剪纸的效果。如今,剪纸艺术作品及其艺术元素借助新的材料载体而成为新颖的民俗艺术礼品。如图5-7、图5-8所示,剪纸被应用到贺卡、手拎袋等方面,显示了剪纸等民俗艺术

---

① 沈泓.绵竹年画之旅[M].北京:中国画报出版社,2006:27-28.

依附多种材质拓宽其应用空间的能力。

图 5-7 贺卡上的剪纸

（图片来源：2006 年笔者自摄）

图 5-8 手拎袋上的剪纸图案

（图片来源：2006 年笔者自摄）

江苏徐州的剪纸艺人张丽君 2001 年应朋友之邀在皮革马甲上剪了一对公鸡，效果很好，这给了她很好的启迪，于是她便开始剪布料，逐渐摸索出处理方法，并于 2006 年 9 月申请了国家专利。张丽君经过反复试验，把剪纸艺术运用到多种布料上，然后用印染、扎染、贴绣等技术进行加工。

江苏扬州的中国剪纸博物馆的剪纸艺人苦心钻研，创新剪纸的展现形式和载体，将普通的纸张换成了具有更好韧性的绒面布，将原本在一个平面上展现的剪纸，做成了立体的灯罩、轿子、钱袋子。他们为义乌的一家灯具厂设计了立起来的扬州剪纸灯①（参见图 5-9），将原本平面的剪纸卷成圆形，折口并扎上金色的流苏，配以底座和灯泡。这种立起来的剪纸灯实用且美观，大红色的镂空绒面布上，展现了蝴蝶、金鱼、梅花等图案，表现了扬州剪纸的技法特点，喜庆文化的特点契合了人们的心理。扬州剪纸艺人创新推出的糖果袋、爆竹、轿子等，将"喜文化"相关的元素融入其中。为了便于携带，设计者还将轿子、钱袋子设计成了可拆卸的几片剪纸，合起来是整体的物品，分开来亦是不错的剪纸作

图 5-9 立起来的扬州剪纸灯

（图片来源：2013 年元月摄于南京工艺美术大楼）

---

① 赵琴.20 盏灯，扬州剪纸灯立起来[EB/OL].（2010-10-15）[2010-10-15]. http://news.163.com/10/1210/15/6N18RSEE00014AFD.html.

品。扬州剪纸艺人推出的剪纸系列立体产品,既是剪纸表现形式的创新,也是对传统剪纸载体的拓展,更是宣传扩大了扬州剪纸技艺的影响力和应用空间。

民俗艺术礼品化发展过程中对依附材料载体的拓展变革,不仅弘扬了民俗艺术独特的文化审美价值,而且也是衍生其新实用价值的一种积极探索,可以推动民俗艺术符号与实用物品多结合,从而帮助民俗艺术获得创新功能价值。

3. 留存工艺思想

在民俗艺术礼品化、商品化发展的过程中,为了追寻经济效益,有些民俗艺术礼品不可避免地会采用现代机械化的、批量性的生产方式。"机械化产品比手工制品更为优越的情况几乎罕见,只是在产量与价格上取得绝对的优越,并且能够显著地使人类的劳力与时间得以节约。可是,成品的质量与美感往往是低劣的,也不能掩盖其价值观的弱点。""机械制品是冷淡的,缺少温暖和联想性。""机械制品中很少能看到匠人的气质。缺乏制作卓越器物的道德意向和美感的作用余地。"[①]由此可见,机械制作生产方式常常导致民俗艺术脱离民俗生活的血缘关系,破坏人与自然的亲近,失去挚爱、率真、纯朴的灵魂。在民俗艺术礼品化发展的过程中应注意尽量采用手工制作,留存工艺思想。

在当前民俗艺术礼品化发展的过程中,对经济效益和数量规模的追求,让许多民俗艺术远离手工制作,民俗艺术背后手工的思想也被人所忽视。对于民俗艺术礼品化发展中留存传统工艺和手工思想的重要性和必要性,我们可从日本民俗艺术应用中得到启示。日本是传统工艺处理得较好的国家。"二战"结束后,随着对外开放,日本城乡出现过一股传统工艺粗制滥造,作为旅游工艺品出售之风,但是他们很快察觉到危害性,认识到如果传统工艺问题处理得当,能成为工业文明的最好补充。于是他们从民艺发展着手,推行"一村一品"运动,作为连接城市和乡村的桥梁,他们广为宣传传统生活物品创造的意匠在国民日常生活中的提升作用,说明传统工艺与工业文明并存互利的重要性。日本著名民艺学家柳宗悦(1889—1961)在 1941 年时说:"工艺文化有可能是被丢掉的正统文化。原因就是离开了工艺就没有了我们的生活。可以说,只有工艺之存在我们才能生活。从早到晚,或工作或休息,我们身着衣物而感到温暖,依靠成套的器物来安排饮食,备置家具、器皿来丰富生活。……因此,如果工艺是贫弱的,生活也将随之空虚……如果工艺的文化不繁荣,所有的文化便失去了基础,因为文化首先必须是生活文化。"[②]

---

① 柳宗悦.工艺文化[M].徐艺乙,译.桂林:广西师范大学出版社,2006:71-73.
② 柳宗悦.工艺文化[M].徐艺乙,译.桂林:广西师范大学出版社,2006:6.

因此,在中国民俗艺术礼品化发展的过程中,一定要注意手工制作的重要性,因为"手工是自然的、人性的最好表现……手工的性质中隐藏着不为时间左右的本质性的因素"①。手标志着造化之妙,它灵巧,构造复杂超过精密机械。手的技能受思维支配,手的敏捷与准确,被赋予了不可思议的技术。手工蕴含着制作者的直观力、创造力、精神心态和审美情感,这些"手艺的思想"也影响到购买者的心理情感世界,愉悦满足着他们的审美情感,同时也启迪着他们的智慧和创造力。采用手工制作并留存丰富工艺思想的民俗艺术礼品具有独特性、自发性、创造性,是备受消费者青睐的礼品,价值魅力无限,市场需求大,前景广阔。

4. 美化外在包装

民俗艺术制作成礼品后,还必须讲究其外在包装。包装不仅具有保护商品、促进销售、附加增值等功能,而且还传递着人际情意、亲情互慰、融洽关系等说不清道不明的意味。精美的礼品包装,不仅反映了礼品本身的特点属性,提高了礼品自身的价值,而且也可突出体现馈赠行为的文化内涵,更好地满足人们的情感需求。

民俗艺术礼品的包装设计可从中国吉祥图案和民俗艺术符号入手,恰当地运用民俗艺术象征符号来增加视觉美感,表达意愿、祝福。在礼品包装上可利用一些经过漫长岁月浸润而具有普识性的民俗艺术象征符号,如文字符号、动植物符号及一些抽象符号。比如:一些有吉祥寓意的汉字如"福""禄""寿""喜"等,经过民间艺术家不断的符号总结和规律摸索,成了具有浓郁民俗特色的字体样式,如倒"福"字、长"寿"字、双"喜"字、"百福""百禄""百寿""百喜"等;也可用一些具有谐音能讨得口彩的吉祥文字和图案作装饰图,如"鸡"(吉)、"蝠"(福)、"羊"(阳、祥)等;还可用一些喜庆吉祥画面如"五福捧寿""一团和气""喜上眉(梅)梢"等来作为礼品的包装设计图案。

中国传统吉祥图案运用到现代礼品包装,必须结合现代工艺手段进行改进;借鉴中国传统图案中的设计风格,必须从图形、色彩、造型等方面进行改进来适合现代礼品包装设计。根据传统图案结合礼品包装设计的要求,做到质朴生动、情真意深②。"质朴生动"就是运用夸张、概括、提炼的手段进行美的强化工作。通过变形获得生动的、富于特色的典型形象图形,所谓"变形而得奇""变形而得巧"是最好的装饰概括,"变"中融入现代思维,融入时尚,以符合现代人的审美需求。"情真意深"要求设计者倾注感情,使之更意境化、理想化,更切合于礼品包装物的特点,只

---

① 柳宗悦.工艺文化[M].徐艺乙,译.桂林:广西师范大学出版社,2006:86.
② 胡红忠,郑皓华.中国传统图案对现代礼品包装设计的启示[J].包装工程,2005(10):240-241.

有专门为包装而设计装饰的纹样,才有其生命力。

民俗艺术礼品若注意使用精心设计的包装,使之深蕴文化寓意与美好祝愿,这对民俗艺术礼品来说是锦上添花。借助这些文化象征寓意,民俗艺术礼品可以演绎出更丰富独特的审美内涵,给消费者以遐想的空间,也能使消费者得到精神上的满足,感受到独特的韵味及浓郁的民族特色,从而满足消费者对传统文化和艺术的追求。如此,赠送者与受赠者的社会需求与自尊需求一并得到满足,既显示出赠送者的诚意与高雅情趣,又表达了赠送者对受赠者的尊重,增进了二者之间的情感交流和联系。

## 第二节 民俗艺术表演化的发展

表演是指将情节或技艺表现出来的有关行为①。表演也谓做事不真实,好像演戏一样。表演化的含义与后者联系较多,多指在展示情节或技艺时显现出非真实性、仪式性。民俗艺术包含具有表演内容和特征的动态民俗艺术,在当前的语境下,表演类民俗艺术依附的民俗文化背景被忽视、被抽离,表演性特征被强化夸大,多呈仪式性、舞台化表演的状态,民俗艺术日渐向表演化的方向发展。

### 一、当下民俗艺术的表演化

1. 从本真展示到表演化的应变

表演类民俗艺术包含傩舞傩戏、舞龙舞狮、旱船马灯、皮影戏、木偶戏等动态的民俗表演艺术,也包括民俗艺术制作技艺的展示过程,比如吹糖人、绘糖画、剪纸、捏塑等的现场制作展示。

表演类民俗艺术在传统社会是与民众日常生活交织的艺术。它在民众民俗生活中生长而出,是民众日常生活中的一种样式,也是民众信仰观念、审美情趣的体现,发挥着调节关系、娱乐身心、教化认知等功能,具有本真性展示的特点。

本真性首先体现在它们与民众民俗生活节奏上的融合协调。民众将民俗艺术作为生活的一部分,民俗艺术的表演无需特别的宣传广告,无需专门的组织安排,在年复一年的时间流淌中,民俗表演艺术到了固定的时间节点、场景场合就会上

---

① 《现代汉语词典》中关于表演的含义为:1.戏剧、舞蹈、杂技等演出;把情节或技艺表现出来。2.是指做示范性的动作。参见中国社会科学院语言研究所词典编辑室.现代汉语小词典[M].北京:商务印书馆,1982:34.

演,比如在庙会、节日、祭祀活动时表演,或在还愿酬谢时表演。它们渗透在人们的意识中,与生活过程水乳交融。其次,是情感方面的认同共鸣。表演者和观看者都在情感上沉浸其中,认真参与其中,对其表现内容有着内心认同和情感交融。

比如傩舞傩戏表演时人们的情感交融。傩戏中的面具戏是一种祭祀戏剧,面具戏的面具具有神圣庄严神秘的意义,平时放在箱子里,演出时要举行隆重的开箱仪式。它们是人们内心感情的依靠和世代追求的寄托,是人们为了现实的驱鬼、逐疫、纳吉、镇邪的目的而进行相关民俗活动时采用的有形载体。当面具被戴上跳傩者的面庞时,它就隔断了跳傩者的眼睛与外界的联系,使跳傩者极易在混沌之中产生进入冥冥世界的错觉,同时,旁边观傩的群众再也看不到跳傩者本来的面目,只看到面具在眼前不断晃动,也极易产生面具所代表的神灵与跳傩者合为一体的感觉。幻觉已经产生,面具升华为神灵,跳傩者在迷幻状态中自以为神灵的代表,观傩者也在狂热的氛围中把他视作神灵。面具成了物质世界和精神世界之间的桥梁,沟通了生与死、人与神的世界。民众在观看时情感融入其中,本真地认同,将自己沉浸到虚幻的境界中,与神灵产生情感上的共鸣、交流或契合。

传统社会表演类民俗艺术的内容和特征是从传统文化土壤中生发出的,与民众的日常生活状态一致,与民众的民间信仰和情感需求相契合。而如今,科技的进步,经济的发展,现代化、城市化的迅猛进程,带来了民众生活方式、思想观念和审美情趣的巨大变化,改变了民俗艺术的生存土壤,民俗艺术的生存空间从广阔的日常生活空间退缩到狭小的境地。它们有的因无处容身而濒危、消亡,有的被逼无奈通过改变自我得以展示,有的则被功利化使用,扭曲展示。

当前存在的表演类民俗艺术都在着力改变自己,力图适应当代社会的需求。它们从其依存多年的原生土壤中抽离出根须,淡化了表演的文化背景,改变了原本的表演节律,夸大了表演特征,挣扎着在当代社会寻得片瓦立足之地。它们成为舞台化的表演项目,走上了表演化的道路,这是一种妥协性的行为,是其发展过程中一种悲凉之举,也是一种无奈应变。唯有如此,它们才能嬗变生存。

2. 当下民俗艺术表演化的表现

民俗艺术的展示多与岁时节日的活动安排交织,是岁时节庆时的气氛烘托者和活动的主角。在此方面,民俗艺术的表演展示还多依托于民俗文化的背景,是民众岁时节日时娱乐身心、享受生活文化的表现,是生活的丰富和调剂,表演化的色彩不浓。而民俗艺术在政府组织的有关政治文化活动中的表演、在经济活动尤其是旅游活动中的表演,则脱离了其依托的生活文化场域,被引入政治和经济场域,舞台化表演的痕迹显露,功利性的应用动机显而易见。

（1）政治文化活动的到场应景

在政府有关部门组织的许多政治文化活动、现代节庆活动及重要庆典中，民俗艺术的到场表演是时常可见的。威风锣鼓、龙舞狮舞、高跷旱船等在政府官方组织活动中的到场，有政府相关部门出于政治文化意义方面的刻意安排，也有民俗艺术借助官方活动而宣传扩大自己影响力的考虑。"民间与民族—国家之间生产了各自的叙事话语，无论是民间还是民族—国家，既在各自的利益之上表述自己，又利用对方的资源来达到自己的表述目的。"①

民俗艺术表演本来是有其固定文化语境的，在受官方之邀后，民俗从其日常生活语境中抽离出来，偏离了民俗生活和文化，成为有关活动的表演内容和场面点缀，被仪式化、符号化了。

（2）旅游商贸活动的过度表演

民俗艺术本是生活文化艺术，在它被引入旅游商贸等经济领域中后，表演化特征非常显著，而且常常出现过度表演的现象。

在民俗旅游中，民间歌舞和习俗的表演往往是最重要的部分。这些表演是在特定的时空背景下，借助有关的手段，展示文化主体的才艺、形象，传达某种信息。它既不同于纯粹的艺术表演，又不同于日常生活中的自我展示。"文化展示是非日常的、设计好的、要求有固定群体参与的公众事件。"②在许多地方，民俗艺术表演在与旅游结合后，脱离了原来的文化背景，在原来的现实生活基础上加以选择、突出、改造、综合，或者为了弥补当地资源不足而从外地挪移融合的。"它是特定时空的、暂时的和对外开放空间的，而不是日常时段、家庭或社区内部的；是装扮和虚饰，非平常面孔的；是集中综合的，非琐碎散乱的；是事先编好、基本定型的内容，非即兴编唱，随情境而创新的动态的"③。表演是有商业目的，而非自娱自乐。

民俗艺术表演的过度性表现在时空限制的随意打破、民族民俗文化的随意嫁接、专业演员的加入等方面。

时空限制的随意打破，实际上是对民俗艺术表演情境的一种随意突破，也是对民俗艺术表演文化氛围的一种漠视。在日常生活中，歌舞、仪式、婚礼、节日等都是在特定时间里举行的，空间的选择也是有内外界限的，比如许多情歌的对唱就必须

---

① 刘晓春.一个人的民间视野[M].武汉:湖北人民出版社,2006:14.
② Bendix R. Tourism and cultural display: inventing traditions for whom? [J]. Journal of American Folklore,1989,102(404):144.
③ 徐赣丽.民俗旅游与民族文化变迁:桂北壮瑶三村考察[M].北京:民族出版社,2006:177-178.

避开家人在场①。如今,在旅游开发中,为了满足游客和媒体等的好奇心,许多地方的祭祀仪式活动和传统节日,按照观众的要求随时进行表演,表演的场地也集中在舞台、歌舞坪、民俗旅游接待户家中等非实际的地点。这样,许多遵循着时间节律、礼仪禁忌、不能随便进行和改变甚至不能示人的"非常事项"被日常化、表演化了。如云南、贵州、海南等一些民族村寨,几乎每天都向游客表演结婚仪式、神圣的祭祀舞蹈等。如此表演化,村民们原来为自己消灾弥难所举行的祭祀仪式成了取悦观众的表演,民俗艺术表演"成了一种仪式的展演,失去了民俗生活所具有的历史感与个性"②。

再如南京高淳的跳五猖③。它是南京市高淳区的代表性民俗艺术表演。跳五猖是在古代神灵出巡、祭祀的基础上衍变的祭祀性舞蹈,每年在各镇较大的地方性庙会活动期间表演。而如今,跳五猖已经突破了庙会活动和民间信仰的时空界域,成为高淳民俗艺术文化表演的一个符号象征。在高淳明清老街上专门搭建了一个跳五猖表演的舞台(参见图5-10),配合旅游市场的需求,天天登场上演跳五猖;南京的梅花节、高淳的螃蟹节等现代经济文化节日上,为了配合地方形象的宣传,吸引人气和眼球,也在上演跳五猖的节目。

在各地向旅游者开放的民俗风情村里,少数民族风俗舞台化的倾向十分明显。尽管表演者的行头比生活中真实的服饰漂亮百倍,但却缺少了该民族服饰原有的本真韵味,给人以虚假的感觉。表演者每天重复相同的表演,甚至一天数场,表演者失去了情感的投入,他们没有了神圣的情感,有的只是敷衍、倦怠和随心所欲的改变。

---

① 如西北地区的花儿会。西北花儿会发源于古代河州(今天的甘肃一带),然后,沿着丝绸之路传播到了周边的青海、宁夏,以及新疆和地处中北亚的吉尔吉斯斯坦。"花儿"的传唱主要有日常生活中的个人即兴歌唱和定期举行的民众参加的"花儿会"即"歌会"这两种形式。甘肃、青海一带的传统"花儿会"主要集中在阴历5、6月农闲期间。届时,"花儿会"与传统庙会、商品交易会融为一体,短则两三天,长则五六天,参加人数多时达数万人。其内容多述男女情,有两大规矩不可犯:一是在村庄内不能唱"花儿",二是在长辈面前不能唱"花儿"。"花儿"作为中国少数民族地区独特的民族民间文化遗产,作为中国文化艺术宝库的瑰宝,越来越引起海内外学界及有关政府部门的高度重视。"花儿"正在被作为西北地区独特的民俗旅游资源开发利用。

② 刘晓春.民俗旅游的意识形态[J].旅游学刊,2002(1):73-76.

③ 所谓"五猖"是指金、木、水、火、土五行的五方神灵,也称五方帝君。跳五猖源于西周的官廷傩舞,它是以东、南、西、北、中五方神和道士、和尚为角色的祭祀性舞蹈。五方神分为五色(红、黄、蓝、白、黑),各戴不同颜色的假面具,身穿不同颜色的戏剧袍,手擎刀枪剑戟。和尚、道士也用假面具,穿僧道、袍服。尤其是和尚的假面具,眯眼嬉笑,类似罗汉,引人发噱。舞蹈时和尚手摇大纸扇,在众神中穿插逗逐,风趣诙谐,非常喜人。舞蹈结构合理,有"邀请舞""朝礼舞""独舞""双人舞""群舞"等等。舞蹈伴奏乐器为打击乐和唢呐。舞蹈内容为和尚、道士邀请五方神替地方驱邪消灾,祈祷四季平安、五谷丰登。跳五猖是桠溪镇(现为桠溪街道)保存的最古老的独有舞蹈形式,早在1985年就被编入《中国舞蹈集成》(江苏卷)。

图 5-10　南京高淳老街上的跳五猖舞台
（图片来源：2005 年夏摄于南京高淳老街）

　　随意嫁接文化艺术也是民俗艺术过度表演和失真表演中的一种现象。比如云南民俗旅游中,一些代表地方文化特色的东西被任意改头换面或仿造,出现由市场的需求取代其存在的社会基础的倾向。例如在一个彝族旅游村寨中可见从白族或其他民族嫁接过来的传说、服饰和舞蹈,在松赞林寺和白沙村游客可以看到滥用夸张手法而导致失真的音乐、舞蹈。这些过度性的表演,是功利色彩浓郁的有关人员不尊重民族民俗文化的反映。

　　在一些地方,还出现了专业演员加入民俗艺术表演的情况,这些民俗艺术表演者已不再是民俗信仰主体,而是为他人提供表演服务的职业者,在他们眼里民俗艺术表演不再是民俗信仰主体祈求神灵降临幸福的信仰活动,而是为了谋求生计的一项经济活动。

　　民俗艺术当前过度表演化的表现,主要是因为"作为民俗表演艺术的原创者们,会因其自身生活水平的提高和审美品位的提升,对民俗艺术不断进行改进和完善;作为外来投资者的人员,也会为吸引更多游客,增加民俗表演的卖点——观赏性,去极力改造或'发展'它了",体现了当今社会实用功利主义的态度。民俗艺术的表演受到了消费主义的支配,"已从它原初的仪式崇拜中被放逐出来,走向全面的展览,成了一种顾客买了门票就可以观看的商品,游客也像消费日常用品一般消费着民俗表演。……民俗表演的当代诉求不再是祈祷神灵对福祉的降临,而是票房收入带来的经济效益"[①]。

---

① 钟福民.论民俗表演艺术的当下语境[J].东南大学学报(哲学社会科学版),2008(1):89-90.

## 二、民俗艺术表演化发展的原则

当今的社会语境下,民俗艺术表演化在所难免,这是它随着时代的推移而作出的调适。民俗艺术既然发生了如此的应变调适,今后就只得顺应其变,但在此调适过程中,介入民俗艺术表演的各方主体应遵循有关的原则,促使其在新的生存环境中留存精华、发挥功用、传承文化。

1. 文化原真性

文化原真性(Authenticity)①意为"原初的真实性",即文化本真性。对民俗表演艺术来说,即其文化背景和表现内容的真实可靠性。时间在不停流淌,社会在发展变化,民俗艺术在其发展的过程中,内在深层的稳定性和形式内容的流变性共存,由此,民俗表演艺术的"原真性状态"也绝无一个静止、客观、固定的标准。但因其依附于一定的文化背景和民间信仰,它的根须是扎在适宜的民俗文化土壤中的,因此,民俗艺术表演化的发展过程中必须尊重其文化背景和文化内涵,不可为了眼前的功利目的,而将其从民俗文化的土壤中抽出根须,作形式化、符号化的简单展示,导致其因失去生命力而消退。

尊重民俗艺术表演的文化原真性,首先体现在对各民族民众情感和民间信仰的尊重,不可将体现各民族神圣情感和民族信仰的宗教仪式和民间祭祀仪式作为简单的观赏对象,来满足局外观众的"猎奇"心理、"优越"心理,而伤害有关民族民众的情感和自尊。因此对表演类民俗艺术要区别对待,不可将所有的具有观赏性的民俗表演、民间祭祀仪式都作为可在公共场合和舞台上展演的对象,要给各民族的情感和民间仪式留存一个不为外界干扰的"僻静地",让其顺着自己内在的节奏和轨迹生存发展,从而为文化多元化发展留存基础和样本。

尊重文化原真性,其次体现在对民俗艺术表演时间节律的尊重上,遵循其展示

---

① 原真性是世界遗产保护中非常重要的概念,但"由于被运用于多个语境和层面,原真性是一个很难被定义的概念"。根据《威尼斯宪章》(*The Venice Charter*,1964)及《奈良原真性宣言》(*Nara Document on Authenticity*,1994)。"文化原真性"是鉴别文化遗产价值的本质因素,是"所有文化和社会都扎根于构成文化遗产的有形的或无形的特定形式及表现方式之中"。国内外近些年来关于"原真性"的研究颇多,有"客观主义原真性、建构主义原真性、存在主义原真性、后现代主义原真性"等不同的观点和提法。各自的代表人物分别是客观主义原真性——Boorstin(1964),MacCannell(1973);建构主义原真性——Bruner(1994),Cohen,(1995),Culler(1981);后现代主义原真性——Eco(1986),Baudrillard(1983);存在主义原真性——N. Wang(1999),C. J. Steiner & Y. Reisinger(2006);现实存在主义原真性——Wang Yu(2007)。原真性概念的发展与演变本身就说明了"原真性"并不是一个"静止、客观、固定的标准"或"某种产品或吸引物的固有属性",它往往是主观的、建构的以及不断发展和被创造的。

的节拍节律,摒弃表演多而滥的方式,留存时间的间隔,积攒观众的心理期待,唯有这样,才能更好地激发观众观赏参与时的情感融入和共鸣反应。

尊重文化原真性,还体现在要遵循其自身的表演展示形式,在服装、道具、展示内容方面遵循其固有的文化内涵,不可脱离文化背景内涵,擅自任意改换。对有些民族的歌舞仪式,尤其要注意服装道具的民族性,应该确立民族民俗文化的版权,从而留存各民族民俗表演艺术的独特形式和内涵。

2. 审美情感性

在民俗艺术表演化发展的过程中,应注意挖掘其审美文化内涵,并增进情感交融。

民俗表演艺术的美感体现在它们的古朴美、色彩美、造型美、节奏美、韵律美、流畅美、技艺娴熟美等方面。当代社会文化生活丰富多彩,审美日常化特征鲜明,审美疲劳和审美迟钝随之而生,非有独特的、与众不同的审美形式不足以打动观众。因此,民俗艺术表演必须以自己独特美感的展示来吸引观众,为自己争得当代文化背景下的展示空间和生存发展的机会。

3. 参与互动性

现今的社会是注重参与体验的社会,消费者不仅重视产品和服务给他们带来的功能利益,更重视购买和消费产品或服务过程中所获得的符合自己心理需求和情趣偏好的特定体验。在产品或服务功能相同的情况下,体验成为关键的价值决定因素,它们往往是消费者做出购买决策的重要依据。

民俗艺术表演化的发展过程中,应该注意创造适当参与体验的机会,让观众能够参与其中。具有神秘宗教情感和心理的民俗表演艺术,局外观看者情感不易融入,不宜采用参与式体验,而具有娱乐性的民俗表演艺术,以及展示技艺制作过程之美的表演,可设计有关的互动参与情节,以观赏性、娱乐性、参与性加深民众对有关民俗艺术的了解,激起民众的喜爱,留存深刻的体验愉悦和情感的共鸣。

民俗艺术表演化发展已成其发展趋势,在这个发展过程中,只有坚持有关的发展原则,理性科学引导、感性适度展示,民俗艺术才能寻得其生存发展空间。

### 三、民俗艺术表演化发展的空间

表演化了的民俗艺术在遵循有关的发展原则后,未来可在民众日常生活、政治经济文化等舞台立足生存,也可在影视网络中寻得拓展衍生的发展空间。

1. 生活真实场景的留守

民俗艺术作为生活文化艺术,在民众的日常生活尤其是传统岁时节庆时期,仍

是重要的节庆活动展示内容和氛围装点元素,民众对民俗艺术的情感需求和心理期待仍很强烈。许多民间艺术,尤其是表演艺术,都得力于民众节庆意识的催生。"从初一到大年三十,一年之中,无论是一种生活化的形式还是一种艺术化的形式,民众对于这些节日都进行了有意识的、或强或弱总是区别于日常生活过程的处理。而且这些处理事实上总是朝着某种艺术观赏方向用力的。"①在节日的欢庆中,民间的审美意识和艺术创造都从平常的蛰伏状态中抬头,在理智和情感两个方面都得到强化,民间艺术被激活,尤其是那种处于冬眠状态的参与性审美意识被呼唤出来,形成了民间艺术的兴奋点。

借助节庆乃至于创造某种节庆,通过民间艺术的形式,来达到休息、娱乐、鼓舞,以及人际关系的调节或其他的目的。在情感的驱动下,民众往往会在风俗习惯的处理中使用一些艺术因素,以便更好地实现它的功能。民俗中的艺术成分使得民俗本身染上浓浓的艺术色彩,民众借以宣泄情感,也调整情感。

尽管时代在变,民众的生活方式和审美观点在变,但民众对生活的期盼永存,民众波澜不惊的日常生活需要节庆兴奋点的调剂和休整。民俗艺术作为岁时节日和人生礼仪中兴奋点和高潮时的艺术表达方式,仍被强烈地需求着。因此,传统岁时节日期间各地的龙舞狮舞、飘色、抬阁、巡像、社火等,仍是民众日常生活世界的喜爱的节日生活方式,是各地民众传统的节日活动内容,人们从中得到欢乐愉悦,同时也获得情感寄托。因此,表演类的民俗艺术在民众的日常生活中仍占据着一定的空间,留守并陪伴着民众的节日生活,满足了他们的精神世界需求。

2. 政治经济舞台的陪衬

当今社会,民俗艺术的价值和魅力不仅在民众日常生活中显示,而且也不断被政府和商界关注,并将民俗艺术引入他们有关的政治、经济活动中,以符号化、仪式化的表演展示达到他们各自的利益诉求。

民俗艺术作为政治舞台的陪衬,取决于政府和民俗艺术各自的利益诉求。一方面,从政府政治统治来看,民俗艺术在政治活动中的到场表演,首先是国家统治和政治意义的需要,因为民俗艺术的到场表演展示营造了热闹的场面,具有一定的政治意义,"民间仪式固有的象征意义如'喜庆''祥和'被凸显出来,可以作为'安定团结的政治局面'的印证"。"民间仪式在历史上制造'普天同庆''与民同乐'的盛世气氛的功能在今天实际上被用来表达对政府成就的肯定","政府需要民众通过仪式参与国家活动。在当今的国家政治生活中,民众的积极参与是必需的而实际

---

① 王毅.中国民间艺术论[M].太原:山西教育出版社,2000:209-210.

程度又是不够的。解决这个紧迫的问题是包含风险的。但是,让民众通过表演仪式或观摩仪式来参与或体验参与,在现实效果上是既简便又安全"①。其次,民俗艺术政治场合的展示,也是政治权力资本的现代性诉求。在传统社会中,"俨然以主流意识形态对立面出现的纯粹民间的文化形式,在高度现代性的时代,成了实现现代性诉求的地方性资本"②,当下的民间文化则已经被纳入了民族—国家的现代化建设轨道,而且参与到民族—国家关于现代性以及全球化的想象之中,成为服务于现代化建设的有效资源。另一方面,民俗艺术中的仪式展示和表演活动经常自觉和不自觉地采用主流意识形态的符号,象征着民间对主流意识形态的认同,也是民间希望运用政府的行为达到民族—国家对地方文化的认同,至少是默认。

民俗艺术表演在经济舞台上的应用,是民俗艺术自身文化和经济价值发挥的体现,也是当代经营者对经济利益竭力追逐的结果。一些专门从事民俗旅游开发的经营者,他们看中的是民俗表演艺术的经济价值,将之作为可获得较好回报的资源来进行开发利用,许多表演类民俗艺术被抽离了历史文化背景,原有的历史与文化价值被平面化、瞬间化、空洞化,成了组合包装后可出售的商品和消费品,给经营者带来了他们期望的经济回报;还有一些精明的商家,通过打文化牌谋求经济回报,将民俗艺术的表演作为他们促销的手段和方式,以之来聚拢人气、吸引眼球,从而增加销售。

民俗艺术自身的价值和魅力使其成为政治和经济舞台上可利用的对象,它自身也需借助政治和经济舞台来求认同、求发展空间,尽管此过程中,民俗艺术表演化出现了许多困扰和问题,但由于来自经济和政治方面的强有力的影响作用对民俗艺术来说永远存在,表演类民俗艺术作为陪衬道具和可利用资源的性质不会改变,政治和经济舞台仍将是民俗艺术表演化发展的一个空间。

3. 影视舞台空间的创新

当代人们生活空间、生活方式、兴趣和观念的变化,使得许多传统表演类民俗艺术如皮影、木偶、傩舞傩戏等尽管曾经十分流行,并极大地丰富了传统社会民众日常生活,如今它们却在逐渐淡出,与现代民众的日常生活渐行渐远。但由于它们是民族记忆的重要构成,民众对它们有情感依恋,因此,当它们经过艺术设计和包装,被创新性地编入歌舞、小品表演中,以令人耳目一新的方式展示出来的时候,人

---

① 高丙中.民间的仪式与国家的在场[M]//郭于华.仪式与社会变迁.北京:社会科学文献出版社,2000:327.

② 刘晓春.一个人的民间视野[M].武汉:湖北人民出版社,2006:103.

们情感迸发,拍手叫好。2006年中央电视台(CCTV)春节联欢晚会(简称"春晚")上,取材于剪纸、皮影等民俗艺术的歌舞表演《俏夕阳》《剪纸姑娘》备受欢迎,美誉度极高,便是一例。

舞蹈《俏夕阳》乃为弘扬传统民间艺术皮影戏而创作,几经锤炼,由河北唐山某普通社区的六七十岁的奶奶、大妈和天真活泼的孩童共同演出的,用的是一种皮影戏的展现方式,"前弓后倚皮影步",节奏鲜明,形式新颖,给人耳目一新的感觉。一开始,演员躲在幕布后边,音乐起,灯光暗,十几个造型各异的剪影出现在幕布上,随着音乐变化姿势,动作木讷,真有皮影的感觉(参见图5-11)。

图5-11　2006年CCTV春晚上的皮影舞蹈《俏夕阳》

(图片来源:长安街新闻网)

12位老人与24个小孩的精彩演绎、硬朗老人与可爱小孩的衬托、绿色与红色服装的搭配,让表演更富视觉冲击力和审美效果。皮影舞蹈《俏夕阳》,以其浓郁独特的地方特色、美轮美奂的肢体语言和激情昂扬的精神风貌,荣获2006年中央电视台春晚歌舞类节目一等奖。它的成功,不仅是舞蹈创意和表演的成功,更是因其嵌入了皮影元素,弘扬了民族民间文化。在《俏夕阳》登上春晚之前,著名皮影戏研究专家魏力群就对其颇为关注并给予了很高的评价。他认为这个舞蹈是"以人为大影戏"的延续和再现,"可以说是大开眼界"。皮影舞蹈借助皮影的韵味暗合了人们追念优秀文化遗产的情怀,用这样的方式展示传统文化的魅力,不失为一种很好的"抢救"手段,也为民俗艺术的表演开辟了一个新天地。

获得2006年"我最喜爱的春节联欢晚会节目"歌舞类三等奖的舞蹈《剪纸姑娘》与舞蹈《俏夕阳》有异曲同工之妙。原北京军区战友歌舞团的女子群舞《剪纸姑娘》整齐、美观、喜庆,将传统的民间艺术剪纸作为舞蹈元素(参见图5-12)。一幅大型剪纸背景烘托出欢乐喜庆的气氛;姑娘们的演出服饰更是巧妙,正面身前是白底色勾画的剪纸,背面则是红色的剪纸姑娘,双体合一后的单体表现,无论从哪个

角度来看,都有很新奇的视觉体验;一群美丽的剪纸姑娘,人刀合一,手艺出神,她们游刃有余地在纸上穿梭刻画,无须打底稿,一刀一线,"圆如秋月、尖如麦芒、方如青砖、缺如锯齿、线如胡须",刀刀线线,鸟兽虫鱼、翎草花卉、戏曲人物、祈福文字等便跃然而出。新颖且很有创意的艳丽服装,多人配合的精彩表演,颇为夸张的手臂,技巧熟练的盘腿配合,把小女儿的扭捏和顽皮形态表现得淋漓尽致。该舞蹈不但给人们展示了舞蹈美,更是弘扬了剪纸艺术,让人们深切地感受到了剪纸艺术在喜庆节日或平淡生活中所带来的真诚、生动的祝福。

图 5-12　2006 年 CCTV 春晚舞蹈《剪纸姑娘》

(图片来源:32 路音乐网)

　　2008 年北京电视台春节联欢晚会推出了由崔砚君编剧,崔艺东、李玉梅、海健表演的小品《皮影传奇》,在设置包袱的同时不离皮影因素,同时关联现实,也可谓眩人耳目。小品在由同一张驴皮雕刻的母女二人之间展开情节,颇具匠心,虽然与皮影相关的舞蹈动作略显单调,不及《俏夕阳》丰富多彩,但在喜剧效果上则又甚于前者。其中对乐亭皮影历史的介绍以唱词出现,最为引人注目。

　　北京电视台春晚的影响力虽不及央视春晚,但 2008 年的北京电视台春晚也由于众多明星的参与和出色的创意而特别引人注目。从《俏夕阳》到《皮影传奇》,反映了皮影与舞蹈、小品等艺术形式结合的趋势及其良好的效果与前景,它们借助电视这种大众传媒得到广泛的传播,使人们对皮影有了更多的了解与兴趣。

　　2008 年北京奥运会开幕式的成功征服了全世界,拥有悠久历史的中华文化的精美画卷被生动地打开,在这华彩篇章中,中国传统文化的元素俯拾皆是。皮影戏元素也曾被张艺谋选中,以陕西皮影、秦腔为主要内容的《大秦古韵》,展现的是民俗艺术的精彩。尽管后来因为灯光、道具与场面配合欠佳而被忍痛割舍,彩排后被删,成为莫大的遗憾,但由此折射出的皮影等民俗艺术的魅力是显现的。

　　当传统的皮影、剪纸、木偶戏、年画等民俗艺术日渐衰弱甚至处于濒危状态之

时,在中国人心目中影响甚大的综艺晚会(诸如 CCTV 春晚等)、盛大开幕式上的独特展演,乃是对皮影、剪纸等民俗艺术价值的绝好宣传;同时,由此也为民俗艺术开拓了一个新的展示空间,皮影、年画、剪纸等民俗艺术借助歌舞、小品等创新形式的展示,通过影响甚大的电视综艺晚会的舞台,还有各种文艺表演的舞台,在生存发展空间上有了巨大的新拓展。

虽然皮影、年画等民俗艺术作为一种完整的艺术形式,在现代化、城市化发展进程中遭受了风吹雨打,无法再现历史的辉煌,但其中的艺术因子被撷取并被注入新的内涵,在影视舞台上精彩展现,这是一种有价值的艺术创新,它让民俗艺术焕发出灿烂夺目的光彩,也为民俗艺术表演开拓了一个新的展示空间。

4. 动漫设计世界的拓展

"动漫",顾名思义,就是动画和漫画的合称。作为整体概念,它早已超越了动画和漫画的传统范畴,它延伸到包括互联网络、数字电视、手机终端、电子产品、楼宇电视和车载电视等视听空间领域,并以动漫形象衍生开发出各类玩具、文具、服装、生活用品等。"动漫"已不仅仅是一种艺术现象,它更是一种影响日常生活的方式,因此"动漫"已成为全球新兴的重要产业。

尽管中国第一部动画片《大闹画室》1926 年就诞生了,20 世纪五六十年代,中国也出产了《大闹天宫》《哪吒闹海》和《八仙过海》等经典国产动画片,但是改革开放之后,欧美和日本的动画片大规模进入并迅速占据中国动画市场,而国产动画方面则由于观念陈旧、人才匮乏而备受冷落。长期以来,由于日本、美国等大量动漫作品充斥中国电视屏幕,中国自己的动漫作品曾一度限于模仿外国动漫作品形象,民族本土文化性很弱,缺乏对传统文化艺术的挖掘,缺乏原创。近年来,人们在重视并抢救民间文化艺术的同时,与时俱进,很有创新性地将"动漫艺术"与民俗艺术文化结合起来,取得了较好的成效,既促进了中国本土动漫艺术的发展,又增强了其与国外"动漫"设计的竞争力。

大型"动漫"制作在创编、投资等方面有很多困难,而融入皮影、剪纸的动漫,轻灵快捷,从小的故事入手,既能较好地引导青少年,又可弘扬民俗文化艺术。中国当代"动漫"艺术主动选择与民俗艺术结合,从民俗艺术中汲取灵感,同时,民俗艺术元素的巧妙嵌入使得曾因缺乏原创和特色的中国动漫产业,正借助具有丰厚文化内涵的民俗艺术焕发出活力。

中央电视台综艺频道的动漫栏目《快乐驿站》自 2004 年开播以来,收视率居高不下。它的主创人员秉着"世界在变,寻找生活中的快乐和智慧不变"的理念,用时尚、先锋的动漫手法,并将传统的皮影、年画和剪纸艺术融入其中,尝试把民族传统

艺术元素和年轻人熟悉的动画结合起来。相声界前辈侯宝林、马三立等相声名家的经典相声段子、历年央视春晚的热门小品，和皮影、年画、剪纸、泥塑等中国民间艺术相融合，再以时尚的 Flash 的形式重新演绎，这一巧妙的叠加组合不但为一度低迷衰微的相声、小品聚集了大量人气，也为年画、剪纸、皮影等非物质文化遗产贡献了一方舞台。2009 年春节期间，《快乐驿站》推出了"中国年 中国味 中国风"，以四川绵竹木版年画为表现方式，其人物造型、背景布置均采用了四川绵竹木版年画的元素，将备受人们喜爱的经典相声和小品用动漫的方式展示，画面生动有趣，表现方式极富中国特色。

2007 年 6 月，"2007 上海民族民俗民间文化博览会"系列活动"民族民俗民间文化与现代动漫的交响"展览会在上海电影艺术学院开幕。展会吸引了 1 000 多名创作者的参与，共挑选出 300 余幅优秀作品，借鉴了剪纸、皮影、泥塑、布艺等传统民间艺术表现手段的现代动漫作品别具一格，颇受追捧。现代动漫"联姻"中国民俗，也为中国的原创动漫产业提供了一条捷径[①]。

由上可见，一方面，皮影、剪纸、泥塑、年画等民俗艺术为中国"动漫艺术"及动漫产业的发展注入了新的活力；另一方面，包括民俗艺术在内的许多非物质文化遗产被创新利用，采用新媒体时代的动漫形式或网络游戏形式进行传播。从其自身的生存发展来说这是与时俱进的，成功拓展了其生存空间，有利于它们的扩布和传播。

## 第三节　民俗艺术产业化的发展

当今世界，文化赖以生存的物质基础、社会环境、传播条件发生了深刻变化，文化的发展与传播已经到了不能脱离文化产业这样具体的文化存在方式，去抽象地谈论文化的繁荣与发展的历史新阶段。一切优秀的人类文明成果，都只有获得它的当代形态，通过并借助于文化产业这样的媒介系统才能实现它的价值存在和有效传播。文化产业已经成为当代人类社会的重要组成部分和存在方式，正在以其特有的生命形式和创造力，深刻地影响和改变人类的文化面貌、生态结构、生存方式、生产机制、接受方式以及整体格局。文化艺术身处文化产业化发展的时代语境，艺术生产领域不可抗拒地发生着同频共振。产业化发展是其当代必须要选择的应对形态。

---

① 上海现代动漫联姻中国民俗[N]. 新闻晚报，2007-06-15.

"艺术产业"是指以标准化、规模化的方式组织艺术活动、生产艺术产品以满足社会需要的国民经济行业或部门①。艺术产业化的主要标志是：其一，艺术创作者从自由创造向订货生产转变，经过组织化而成为企业，大量同类企业彼此融合，形成产业组织；其二，艺术接受者成为经济学意义上的顾客，这些顾客的需求汇合成市场，进而左右艺术生产的规模与类型；其三，艺术传播者转化为各种各样的商业性艺术中介，包括艺术出版商、艺术拍卖商、艺术广告商、艺术版权代理商等；其四，大量运用复制技术，以保证艺术产品的规模；其五，艺术内容日益迎合顾客的口味，适合标准化生产；其六，建立与社会其他部门广泛的经济联系，将自身的活动纳入国民经济体系中②。

　　民俗艺术作为文化艺术中的一个重要构成，因为其自身的文化价值和经济价值，也被裹挟到了当今产业化发展的"潮流"中。当今的时代，"即使是最具幻想色彩的憧憬也打上了功利主义的烙印、最重视超越现实的虚构也成了商业运作的项目、最讲究推陈出新的创造也服务于批量生产的现实"③，艺术产业化发展的历史进程无法阻挡，产业化发展对民俗艺术来说是挑战和机遇并存。

## 一、产业化发展的限制因素

　　如今，在民俗艺术产业化发展拥有了市场需求增大、政府重视扶持、资源禀赋优良、先进科技的支撑等有利条件的同时，民俗艺术产业化同时还面临着自身特点限制、企业创新能力欠缺、后备人才缺乏、投资不足融资不畅和专业化服务机构缺失等问题，这些给民俗艺术产业化发展带来了一些限制和困难。

　　1. 自身特点限制：机械化"复制"与手工制作价值的悖论

　　产业化发展是以规模化、机械化发展为主要特征的。大众艺术产业所营销的艺术产品主要是通过对原创文化符号大批量地复制生产出来的。这种批量化、机械化的生产制作在带来产品数量激增的同时，也会带来产品品质的下降和个性化差异的泯灭。日本著名民艺学家柳宗悦在《工艺文化》一书中指出："机械工业带来的残酷压迫、设施的庞大规模、大量的产品与低廉的价格，基本上摧毁了手工艺。以这样的'进步'自夸的机械工艺与渗透到各个方面的商业主义结合了，商业主义利用机械而得到巨额的利润。利润第一的商业观点转瞬间就牺牲了器物的'质'与

---

① 黄鸣奋.互联网艺术产业[M].上海:学林出版社,2008:8.
② 黄鸣奋.互联网艺术产业[M].上海:学林出版社,2008:9-10.
③ 黄鸣奋.互联网艺术产业[M].上海:学林出版社,2008:11.

'品'，致使粗劣的器物逐渐地在市场上泛滥起来。这样，在手工艺和机械工艺中所能看到的、属于近代工艺的器物是贫乏的。"①

民俗艺术多为手工业和手工艺，它们是一种不计工时、具有创造性的手工劳动，多在家庭中或作坊中制作，很少有类似流水线式的机械化批量生产，正因民俗艺术是个体情感、精神信仰的凝聚和手工创造性劳动，民俗艺术的价值才充分显现出来。市场经济遵从物以稀为贵的原则，数量决定其价值，规模化、批量化的生产对民俗艺术独特文化内涵和审美意蕴是一个伤害，因为批量泛滥与独特精少是对立的，民俗艺术的生产规模应该有一定的限度，而且批量复制品也影响了民俗艺术的"韵味"。马克思主义文艺理论家沃尔特·本雅明认为，整个传统艺术就是以对物和世界的韵味经验为前提的。有韵味的艺术，即传统艺术具有某种"韵味"（aura），这个韵味是指"在一定距离之外，但感觉上如此贴近之物的独一无二的显现"。他在其代表作《机械复制时代的艺术作品》中明确地指出，以电影为标志的机械复制艺术的到来，使人类的艺术进入一个全新的机械复制时代。这个时代在人类艺术活动中所导致的第一个变化，就是原来占主导地位的有韵味艺术被新崛起的机械复制艺术替代。有韵味的艺术具有鲜明的独一无二性，根本无法复制。即使勉强复制，其复制品无论如何都无法与原作媲美。

毋庸置疑，机械化的批量复制是对民俗艺术价值的一种背离。一方面从民俗艺术自身独特价值来说，它不适合大规模的批量产业化生产，因为它蕴藏着传统文化的最深的根源，包含着难以言传的意义和不可估量的价值，保留着形成该民族文化的原生状态，以及各民族特有的思维方式；另一方面，民俗艺术又不得不在时代产业化发展的背景下寻求自身的产业化应对形态。因为社会不断变迁发展，艺术产业化是在人类历史现代化进程中发生在审美领域的一个必经过程，是社会结构变迁的一种体现。民俗艺术对此必须做出选择，是坚守自己的发展形式还是适应变化、积极应对，这是一个时代的选择，也是一个艰难的选择。若不能应变，就可能会使自己的生存空间变小，无法注入新的活力，民俗艺术"濒危"颓势的生存境况无法改变。而若产业化发展，又如何留存自身的文化特色、审美意蕴？

民俗艺术手工制作价值与机器规模化生产的悖论是客观存在的，如何调和两者之间的矛盾，在当前，无论对理论研究还是对实践操作来说都是很不易解决的问题。此矛盾的存在，是对民俗艺术产业化发展步伐的制约。

---

① 柳宗悦.工艺文化[M].徐艺乙,译.桂林:广西师范大学出版社,2006:45.

## 2. 创新能力欠缺

文化产业又称创意产业,它是通过整合艺术和商业的相关要素而实现的。文化产业属于创新密集型产业,具有内生的收益递增发展机制[①]。文化产业的发展离不开创新。

文化产品生产和消费的过程是文化创新的过程。文化产品是文化和思想的载体,它的生产过程是艺术家、企业家进行文化创新的过程,而文化消费的过程便是文化创新传播和放大的过程;文化产品的生产过程也是技术创新的过程,文化产业的技术创新是"开拓技术的新市场",文化产业遵循"创意+科技"的发展道路[②]。文化产品价值实现和放大的过程是商业模式创新的过程,文化产品是"体验性产品"和"注意力产品",文化产品的商业模式只有创新性地将当代民众的注意力与产品瞩目性相结合,才能创造市场价值。

民俗艺术探索应用发展,已在题材更新、依附载体与新材料结合创新、展示空间拓展等方面做了不少创新尝试,积累了一些经验和思路,但总体而言,创新能力和水平欠缺甚多,无论是在整合资源要素、寻求资源要素新组合的创新能力方面,还是在创意与高科技的结合方面,以及市场运作等方面都存在很多不足,无法与民俗艺术产业化发展的条件要求相匹配。

## 3. 后备人才缺乏

人才是民俗艺术传承的基础,也是文化产业化发展的基础条件。民俗艺术产业化发展要依托于能够深度挖掘和精彩展现民俗文化内涵、审美意蕴的人才。因此,掌握民俗艺术生产制作技艺的技艺人员是民俗艺术传承的基础,也是民俗艺术产业化发展的基础。具体而言,民俗艺术产业化发展的人才包括掌握传统制作技艺的人才,也包括经过专业培训、具有较高文化素养、审美能力和创作设计能力的高水平创作和宣传营销人才。目前民俗艺术产业化发展面临着严重的人才问题。

首先是掌握民俗艺术传统制作技艺的人才在不断渐少。一方面,因为民俗艺术的生产制作多为费时且精巧的手工制作,制作技艺多为家庭血亲之间的口传心授,技艺传授的渠道原本狭窄。当今的社会发展变迁,掌握祖传民俗艺术制作技艺的许多艺人不能凭它养家糊口,不少人因而放弃了祖传的技艺,很多民俗艺术的制作技艺随着老艺人的离世而失传。另一方面,许多掌握祖传制作技艺的家庭,在时代的发展下,不论是父母还是子女,都不太乐意继续世代以此为业,他们在追逐着

---

① 顾江.文化产业经济学[M].南京:南京大学出版社,2007:27.
② 顾江.文化产业经济学[M].南京:南京大学出版社,2007:28.

更好的未来职业。比如苏州的镇湖街道,刺绣是依靠母女家庭传承的一种手工技艺,离不开妇女一针一线的劳动,不但绣女要心灵手巧,而且刺绣还很费时间、伤视力。目前,许多镇湖街道的绣女都不希望自己的后代继承刺绣手艺,因为她们认为这是又苦又累还不赚钱的职业,她们希望自己的孩子通过读书考学觅得更好的职业。因此,许多年轻人外出求学、务工经商。对于新一代的镇湖农家女来说,从事刺绣是她们最末端的选择,也是迫不得已才为之的职业。因此,掌握民俗艺术制作技艺的后备人才岌岌可危。

其次,民俗艺术产业化发展的高水平专业化人才也严重匮乏。这些人才包括创新设计、策划宣传、市场营销开拓等方面的人才。这些人才既要熟悉了解民俗艺术的核心价值和文化内涵,能够进行技术创新,又要能够敏捷把握市场变化信息,拓宽营销渠道,适时开拓市场。

4. 投融资渠道不畅

文化产业的投资渠道可分为政府投资、民间投资和外资的进入。如今我国文化产业经营者主要依靠财政投入和自我投资发展。就民俗艺术产业化发展而言,目前主要是自我投资发展。民俗艺术产业化发展需要足够的资金投入,仅仅靠民间资金的注入是无法促使其扩大生产规模,进行产业化发展的,民俗艺术产业化的发展需要政府资金的注入,也可适当引入外资。当前没有足够的投资,也没有通畅的融资渠道,严重制约了民俗艺术产业化的发展进程。

5. 专业化服务机构缺失

专业化服务机构主要是行业协会和各类专业中介机构。

行业协会是处于政府(宏观经济活动)和企业(微观经济活动)之间的独立的社会组织。它一方面可以帮助政府获得经济主体的信息,另一方面可以与政府沟通,反映企业的情况和呼声,影响政府的决策。行业协会也是一种自律性社会经济团体,可增强行业间的横向联系,避免相互间过度竞争,维护共同的利益,促进资源共享。

中介服务机构是产业化和产业集群化发展的润滑剂,主要功能是为交易双方提供中介服务,以便降低交易成本,特别是信息成本。产业化的发展离不开融资、法律、会计、咨询、猎头等专业服务机构的发展和完善。

目前,文化产业发达的西方发达国家已成立多层次、网络化的市场中介组织,如协会、商会等。行业协会掌握着行业的发展计划、具体政策乃至下属企业的生产与销售配额等。政府特别重视依靠行业组织管理各行各业,企业通过行业协会了解政府的意向和全行业的情况,以调整自己的发展。而在我国,为民俗艺术产业化

发展提供有效的专业化服务的机构或缺失,或功能未很好发挥。比如各地陆续成立的民间艺术行业协会缺乏政府的有力指导和支持,与政府未建立高效的沟通,在行业内也未能很好地发挥凝聚和自律的作用,不能给民俗艺术产业文化发展提供专业的有效的服务。

为文化产业化发展提供各类中介服务的专业中介机构如法律、融资、咨询等,目前非常缺乏,这些都在制约着民俗艺术的产业化发展。

## 二、产业化发展的有利条件

### 1. 市场的需求

艺术生产的市场功能和产业性质是随着现代科技革命的推动、市场经济的成熟而日渐显露的。随着艺术产品的进一步市场化,艺术生产交换价值的确认,艺术消费成为民众生活的必需,艺术生产的社会化和规模化成为一种必然趋势。

民俗艺术是日常生活的艺术,也是民族文化识别标志之一,具有美化和调剂生活、寄托美好生活愿望、滋养民众精神世界的功能。当前社会,民俗艺术无论是用于室内外装饰美化的需要,还是作为礼品、旅游纪念品或收藏品的需要,人们对民俗艺术的需求是客观存在的,这种需求为民俗艺术产业化提供了成长和发展的空间。

### 2. 政府的重视

当今社会文化产业逐步成为经济活动的核心,越来越受到各国政府的高度重视。2002年,在中国共产党十六大报告中,第一次明确地将文化事业与文化产业区分开来,强调"发展文化产业是市场经济条件下繁荣社会主义文化、满足人民群众精神文化需求的重要途径。完善文化产业政策,支持文化产业发展,增强我国文化产业的整体实力和竞争力"。十七大报告中指出要"大力发展文化产业,实施重大文化产业项目带动战略,加快文化产业基地和区域性特色文化产业群建设,培育文化产业骨干企业和战略投资者,繁荣文化市场,增强国际竞争力"。文化产业化发展成为党和国家重要的发展战略,各级政府都非常重视。

政府的大力倡导和高度重视,为中国文化产业化发展展现了一条通途,因为文化艺术产业化发展需要来自政府在政策、基础设施、资金技术等方面的基本保障和强力支持。

在各地文化产业化发展的势能下,民俗艺术及特色民间艺术已经开始了产业化发展的许多积极尝试和探索,并建立了许多特色民间文化产业基地。比如苏州市镇湖街道是著名的"刺绣之乡",刺绣产业化发展和休闲旅游业发展是当地经济

发展的主要支柱和方向。地方积极为刺绣艺术产业化发展创造氛围和环境,培育文化产业集群。早在20世纪90年代,当时的镇湖镇政府便调整经济发展思路,规划建造绣品一条街,制定优惠措施,鼓励农民走出田间,入驻绣品街,从事刺绣的生产和销售。近年来,镇湖街道围绕"推进产业化进程,做大刺绣品牌"的发展思路,积极构建刺绣生产平台,广泛开展刺绣学术交流、产品研发、人才培养等一系列工作,努力探索刺绣文化产业与富民工程、新农村建设以及旅游产业相结合的新路子,使镇湖苏绣获得快速发展,并成为当地经济的一个支柱性产业。1 700米长的绣品街和8 000位绣娘的庞大队伍成为该街道一道亮丽的风景线。在政府的支持和各方的努力下,2007年9月,作为国内第一个以刺绣为主题的艺术馆——中国刺绣艺术馆(参见图5-13)在苏州高新区镇湖街道落成,来自全国各地的刺绣精品汇聚于此,使苏州高新区成为名副其实的刺绣产业发展中心。镇湖街道正在积极发挥优势,充分利用"一街一品一中心"和丰富的刺绣人才资源,全力打造镇湖刺绣产业集群,不断推动刺绣产业化进程,更好地实现"以发展求保护"的民族传统文化传承理念;同时,把刺绣传统艺术和太湖山水文化进行有机融合,全面推动"无烟工业"的发展,构建充满经济活力与文化魅力的苏州高新区。

**图 5-13　中国刺绣艺术馆**

(图片来源:2008年8月摄于苏州镇湖镇)

3. 资源的优势

文化产业的核心生产要素是信息、知识、文化资源等无形的生产要素。文化资源禀赋是文化产业化发展的基础,文化资源的种类决定了区域文化产业的发展模式,文化资源的丰裕程度决定了文化产业发展整体的创新能力。

民俗艺术是文化产业化发展的宝贵资源。它自身资源的优良禀赋为其产业化发展提供了基础。其一,民俗艺术文化资源类型丰富多样,既有静态的造型艺术,也有动态的表演艺术,其形式多样、题材众多、类型丰富,它们给民俗艺术产业化发

展提供了较宽的选择面和切入点。其二,民俗艺术资源的分布广泛,全国各地各族都有与其日常生活密切相关的代表性民俗艺术,许多地方代表性的民俗艺术甚至成为它们的"地方名片",比如山东潍坊的风筝、杨家埠木版年画,无锡宜兴的紫砂制作,浙江东阳的木雕,陕西凤翔的泥塑,陕北的剪纸,甘肃庆阳的香包等,这些给民俗艺术产业化的发展提供了代表性的资源要素。其三,民俗艺术资源的文化内涵丰厚,它们形式独特且深蕴文化内涵,从不同视角对其文化寓意和审美价值的解读和欣赏,不但不会消损其资源,反而更丰富和提升了其价值,这是民俗艺术产业化发展中取之不尽用之不竭的文化资源。其四,民俗艺术资源美誉度高,民俗艺术象征符号内容丰富且具有普识性特点,人们对其蕴含的驱邪趋吉的吉祥文化寓意一目了然、一触即通、快速解读、永久期盼,这为民俗艺术产业化发展提供了良好的心理接受基础。文化产品作为承载文化内涵的符号商品,它的价值来源于普及,其普及程度越大,所获取的消费者的注意力越大,其价值也越大。

4. 科技的进步

科技进步是指科学知识和生产相结合的物化形态以及知识观念形态的总称,既包括工程意义上的"硬技术"的进步,也包括经济社会意义上的"软技术"的进步[①]。在文化产业的发展历程中,科学技术特别是传媒技术的发展起着重要的推动作用。科技进步使文化产品能够批量生产;科技进步提高了劳动效率,节约了劳动时间,使得人们有更多的时间进行休闲活动,从而去进行精神消费和文化产品消费;科技的进步发展丰富了人们的思维、创作手段和表现方法,拓宽了思路;科技的进步尤其是高新技术的应用,使原先无法利用的资源用新的形式组合起来,成为一种十分有用但可以廉价获得的充沛资源,为文化产品大众化生产和销售创造了条件。

科技的进步也为民俗艺术产业化的发展提供了重要的条件保障。首先,科技进步为民俗艺术产业化的批量生产提供了技术保障;其次,技术进步带来的对资源的组合利用、再生利用和创新运用,为民俗艺术依附载体的拓展提供了有利条件;最后,科技进步,尤其是先进的传媒技术、电子媒介的发展,其强大的宣传灌输,可突破地域的限制,带来人们的共同情感、共同趣味、共同经验,既为民俗艺术产业化发展提供了必要的社会心理基础,又可以引导和培育更多民俗艺术的消费受众。

---

① 顾江.文化产业经济学[M].南京:南京大学出版社,2007:233.

## 三、产业化发展的原则

### 1. 社会效益至上

文化产业是集经济、政治、文化属性为一身的特殊产业,它不仅具有经济功能,同时还具有社会功能和文化功能。文化产业通过提供文化产品实现教化的功能,正如费斯克所说,在文化经济中,流通过程并非货币的周转,而是意义和快感的传播。于是此处的观众,是从一种商品所有者转变为现在的生产者,即意义和快感的生产者。在这种文化经济中,原来的商品变成了一种文本、一种具有潜在意义和快感的话语结构,这一话语结构形成了大众文化的重要资源[①]。文化产业生产的产品是精神产品,其目的是满足人们的精神文化需求。文化产品质量的好坏对人们的思想道德和科学文化素质,乃至整个民族精神都具有直接的影响。

美国的文化产业化发展程度较高,文化产值迅速增长,文化产业逐渐成为国民经济的支柱产业。但在美国,艺术产业与美国经济的联系甚微。詹姆斯·海尔布伦(James Heilbrun)和查尔斯·M.格雷(Charles M. Gray)在《艺术文化经济学:第二版》中指出:"研究它不是因为它对经济很重要,而是因为它对我们的文化,以及由此带来的自我形象是必不可少的。由于艺术对我们的自我形象是至关重要的,我们自然不仅关心它的规模,还很关心它的增长率。如果艺术产业增长迅速,而非缓慢或停滞不前,我们可能认为国家和社会处于更加良好的状态。"[②]

民俗艺术产业化发展必然要追求经济效益,因为对于文化艺术企业来说,经济利益是其维系生存和发展的必要条件,是对其行为有效性的一种限制和考验。但追求和实现经济利益只是民俗艺术产业化众多效益中的一种,因为民俗艺术还有着其他相对独立和超越的社会功效,如教化功能、认知功能、凝聚功能、审美功能等。民俗艺术的产业化发展必须让社会负起责任来,必须把维系基本的社会价值、信念和目标作为其行为的一项主要目标。因为它的生产活动所面对的对象不是自在存在的自然界,而是人类本身,一个自为的人化世界。民俗艺术的产业化发展在实现财富创造的同时也要实现人的发展目标。如果参与民俗艺术产业化发展的企业一味追逐经济效益,不承担社会责任,就很可能造成实现经济效益的同时,破坏了社会效益,为社会创造了负财富。"文化艺术企业首先是作为一种社会组织而存

---

① 费斯克.理解大众文化[M].王晓珏,宋伟杰,译.北京:中央编译出版社,2001:33.
② 海尔布伦,格雷.艺术文化经济学:第二版[M].詹正茂,等译.北京:中国人民大学出版社,2007:11.

在,其经济组织的属性是第二位的。其行为主体应成为审美的、伦理的和经济的统一。"①

民俗艺术是民族文化的代表,凝聚着几千年来民众的情感和信仰。为适应当代社会的发展和民众的需求,对它进行产业化发展探索之际,一定要秉承"社会效益第一"的原则,以弘扬民族文化、丰富民众精神文化生活为主要出发点,使民俗艺术产业化发展。担负推进民族文化发展进步的社会责任,在获取社会效益的同时兼取经济回报。唯有坚持社会效益至上,兼顾经济效益的获取,民俗艺术产业化发展才能实现可持续发展,并更好地发挥其产业功能;若以经济效益为至上的追逐目标,这种狭隘的近视行为即使能暂时获得成功,也绝不会长久,对社会效益的背离必将导致其被社会抛离。

在民俗艺术产业化发展的过程中,社会效益和经济效益并不总是一致的。在市场经济条件下,文化生产者生产什么,往往取决于该产品的市场前景和消费者的喜好。仅仅靠市场机制的自发调节是保证不了文化产品的社会效益的。要实现民俗艺术产业化的社会效益,必须有文化产业政策进行调节。一方面,对有社会效益但缺乏经济效益,或暂时缺乏消费市场的文化产品,应采取一定的保护措施;另一方面,对只追逐暂时经济效益、粗制滥造、低级趣味、迎合庸俗心理、背离民俗艺术社会效益的产品,要予以引导、惩处或取缔。

2. 内涵式发展原则

"内涵式发展"是与"单纯外延式"发展相对应的。《现代汉语词典》指出,内涵有两层意思:一层是指一个概念所反映的事物的本质属性的总和,即概念的内容;另一层是指内在的涵养。外延是一个概念所确指的对象的范围。外延式发展强调的是数量增长、规模扩大、空间拓展;而内涵式发展是通过内部活力的激发、实力的增强来追求质量的发展,它是一种特色发展,是一种创新发展。

文化生产是通过各种技术渠道,把文化符号、那些无形的"精神""灌装"到各种载体中去,再通过市场营销送到消费者手中。虽然民俗艺术会借助一些物质载体而表现为一种物态化存在方式,但其实质内容却是隐藏于艺术产品之后的艺术审美体验、技巧、观念。民俗艺术的产业化发展必须坚持内涵式的发展原则,必须以民俗艺术文化内涵的深入挖掘和创新表现作为自己的立足之本。民俗艺术尊先敬祖的信仰内涵,礼赞并护佑生命的伦理内涵,拙朴本真、重象征、多寓意的审美内涵

---

① 张冬梅.产业化旋流中的艺术生产:当代中国艺术产业化问题的理论诠释和实践探索[D].上海:复旦大学,2004:77.

等,都是民俗艺术产业化发展时的着力点。

3. 保护留存原则

保护留存原则是文化资源产业开发和可持续营运的基本原则,也是民俗艺术产业开发应用必须坚持的原则。

本着对历史先人的尊重和对未来后代的关爱,当代必须保护历史文化、传承民俗文化。放眼到漫长的历史长河和绵延无尽的未来时代,当代人只是历史的过客,是历史与未来的连接者。因此当代人必须认识到:与没有穷尽的后代人相比,当代人只是微弱的少数,对资源的拥有是有限的,文化历史资源不仅属于当代人,而且属于后代人。当代人保护和承传它们的责任,远远大于使用和消费它们的权利。

在民俗艺术产业化发展的进程中,必须本着保护留存的原则。首先要在保护民俗艺术的原真文化形态和核心文化内涵的基础上,进行产业化开发的可行性研究,选择具备产业化开发条件的民俗艺术来进行渐次有序的合理开发;其次,对暂时不具备产业化开发的民俗艺术,要保护好它们的形态,记录、整理、留存它们的技艺和样式,为未来可能进行的产业化开发打好基础,为人类的民俗文化艺术留存文本和骨血。

4. 创新发展原则

按照政治经济学家熊彼特的定义,创新就是建立一种新的生产函数,在经济活动中引入新的思想、方法以实现生产要素的新组合,是人们在进行生产要素重新组合过程中的创造性劳动。技术创新是指与新技术(含新产品、新工艺)的研究开发、生产及商业化应用有关的经济技术活动,它主要包括产品创新和工艺创新,同时还涉及管理方式及其手段的变革。企业技术创新能力体现在市场机会和技术机会的结合上,它是从市场到市场的过程,包括通过市场调查,开发引进新技术、新材料、新工艺、新产品,运用新的管理与体制,开辟新市场等[1]。创新是企业在知识经济和全球化条件下发展的一种必然选择。企业只有在以创新为代表的知识和技术进步中占有优势,才能在市场竞争中立于不败之地。

民俗艺术产业化发展的进程中,创新是其立足发展的关键所在。首先,民俗艺术产业化发展中,有关企业要有创新精神,有关参与其中的创新主体要有强烈的创新意识、富于创造性的决策能力和勇于承担风险的胆识。企业在技术创新过程中,必须十分注重独创性,既要从企业自身未来竞争的需要出发,独辟蹊径,努力提高技术创新的层次,也要有意识地开发专利级的创新技术或产品,以便获取专利来取

---

[1] 叶继红.苏州镇湖刺绣产业集群研究[M].苏州:古吴轩出版社,2007:149.

得自己创新技术或产品的知识产权,以专利独享来强化自己创新技术和产品的创新性。其次,在民俗艺术产业化发展的过程中要在人力资本上加大投入。人力资本是体现在人身上的技能和生产知识的存量,人力资本在经济增长中起着决定性的作用,人力资本的创新能力决定了企业发展水平。民俗艺术产业化发展的创新人力资本包括从事民俗艺术产品设计创新的有关设计人员,民俗艺术生产制作过程中的技术革新、材料革新的工作人员,还有对民俗艺术产品进行独特性市场营销的营销人员。

民俗艺术产业化发展只有遵循创新发展原则,才能让有关资源要素得到创新的组合应用,新的产品应用空间才能被不断开拓。

## 四、产业化发展的路径

### 1. 政府引导扶持

在民俗艺术产业化发展的过程中,政府的地位和作用是巨大的。正如美国哈佛大学的迈克尔·波特所言,政府是促进产业化和产业集群发展的"发动机"。可产业化发展的民俗艺术,由于其自身技艺制作、生存传承的特点,它的产业化发展和集群化发展离不开政府有力的支持引导。

其一,要加大政策力度,落实制度保障。各级政府在实施"非物质文化遗产保护"工程和民间文化产业基地建设的同时,应尽快制定相关法规,认证各地民俗艺术及特色民间艺术的文化身份和独特技艺、生产工艺,保护技艺,保护文化产权;根据其发展的不同阶段,有针对性地制定相关政策。对已经尝试产业化发展并已具备空间集聚的民俗艺术和特色民间艺术,要出台优惠政策,吸引和加大同类企业的集聚,促进市场的分工和专业化,完善产业链;对产业规模小但资质优良、美誉度高,具备产业化发展的民俗艺术,要扶植种子企业,扩大其示范带头功效,并通过政策倾斜为产业的空间集聚提供便利条件。

其二,要构建适应特色民间艺术产业化发展的管理体制和运行机制。根据民俗艺术产业化发展的特点和关联带动效应,调整政府相关部门的职能,设立专门机构,统筹管理民俗艺术产业化及产业集群发展。要科学组织规划,在系统整理各地特色民间艺术的资源禀赋的基础上,梳理各生产要素,有效配置资源;还要从建设和完善产业链的视角,以民俗艺术及特色民间艺术产业为龙头,促进文化旅游、交通餐饮、设计包装、金融信息等相关行业及时跟进。

其三,要多渠道宣传引导,营造氛围,拓展市场空间。民俗艺术具备审美观赏和生活实用多方面的价值和功能,但在现代化、城市化发展迅猛的当今,民俗艺术

的许多光芒被遮蔽了,忙碌且疲惫的现代人类不能很好地理解并认识民俗。针对此现状,政府有关部门应积极营造氛围,通过媒体报道宣传、学校教育引导,培育民众对民俗艺术文化的欣赏和保护意识,优化民俗艺术产业发展生态环境;通过培育更多民俗艺术的欣赏者和消费者,拓展民俗艺术产品的市场空间。

其四,要完善基础设施建设,加大财政税收扶持力度。地方政府应加强基础设施建设,建设并提供便捷的交通系统、动力供应系统、信息网络系统,为民俗艺术企业化发展及关联企业的集聚搭建平台,为本地企业家的创业和外地企业家的投资创造良好的硬件环境。在财政税收方面,政府应积极扶持民俗艺术产业。比如可财政拨款扶持建立特色民间艺术行业协会,让行业协会能更好地发挥信息沟通、人才培训等服务功能;对成功创新生产的特色民间艺术及民俗艺术也可提供税收的优惠,如可将企业技术创新开发费用的一定比例用来抵扣税费,以鼓励企业不断创新,保持市场活力和生命力。

2. 特色品牌发展

在民俗艺术产业化发展的过程中,各相关生产企业要立足特色,适时产品创新、强化品牌意识,走联合营销之路。

(1) 立足特色,传承文化

民俗艺术产业化过程中,各相关生产企业必须立足特色文化,因为民俗艺术的魅力和价值就在于它的独特性和文化性。民俗艺术的生产必须留存并发扬光大传统制作技艺的精粹,挖掘文化内涵,只有坚守了这些,才能以特色和文化去占领并拓展市场。比如南京云锦的"寸锦寸金"的织造技艺、南京金箔精湛的打造技艺、苏州刺绣各种精细绣法、宜兴紫砂高超的制作技艺等,都是以独特的技艺来表现价值。只有立足独特技艺及深厚文化内涵,并积极传承,生动创新、展示它们,才能保持民俗艺术的生命力。

(2) 适时创新,拓展市场

在保持特色文化内涵的同时,产业化发展的民俗艺术必须能适时产品创新,实现传统特色技艺和表现形式在时代变革中的良性嬗变,在寻求传统文化与现代社会契合之处的同时保持稳健发展。可在保持传统技艺的同时,在时政热点、市场卖点、作品特点等方面寻求产品的创新。

(3) 打造精品,塑造品牌

精品是面对中高端市场的产品。民俗艺术在产业化发展之时,除了批量化生产面对普通大众市场的一般民俗艺术产品,还应以较大的精力投入到精品市场上,精品是市场的亮点,可成为消费市场的导引者。民俗艺术产业化发展的进程中,应

鼓励技艺精湛的工艺美术大师积极制作精品,一方面以精品体现特色民间艺术的文化及审美价值,另一方面以精品的推出吸引消费市场的关注,导引一般消费者的欣赏,以培育更多的潜在消费者。民俗艺术的生产必须以精品打造为龙头,带动市场。

品牌是一个名称、名词、标记、符号或设计,或是它们的组合运用,其目的是借以辨认某个销售者或某群销售者的产品或劳务,并使之同竞争对手的产品和劳务区别开来。民俗艺术产业化发展和产业群建设必须强化品牌意识,加强品牌建设,要塑造领军式的品牌去占领市场,获得核心竞争力。在塑造各地特色民俗艺术品牌时,除了各生产企业以良好的市场口碑和较大的市场占有份额去塑造品牌,各地政府部门还应帮助整合梳理资源要素,扶持历史久远、文化价值高、影响力大但生存困难的老字号,帮助它们重塑品牌,带动地方民间艺术的产业化发展。在民间艺术生产业内培育出有市场号召力的文化品牌,还应将此品牌扩展到其他产业中,创意开发衍生产品,实现品牌价值最大化。

(4)业内合作,联合营销

目前,很多民俗艺术品的生产销售存在散、弱的问题,各家在做,各有销路。各地民间艺术品的生产销售应走联合之路,从长远利益出发,打破狭隘性、分散性,加强业内联合,特别是在宣传营销方面,更应以联合整体的形象直面市场和消费者,通过平面或立体的广告形式及各种文化艺术活动场合,积极推介自己的整体形象,加强营销,扩大影响。

3. 完善拓展产业链

民俗艺术产业化发展涉及自身产、供、销产业链的完善问题,波及行业的带动问题,以及波及行业寻求发展空间和有力支持的问题。民俗艺术产业化发展要完善拓展产业链,带动相关波及行业的整体发展,形成产业集群的发展态势。

民俗艺术从原料采购、加工制作、包装运输、营销宣传,到上市销售经历了许多环节。在民俗艺术产业化的发展过程中,根据木桶由最短的木板决定木桶盛水量的"木桶理论",应全面发展并加强产业链上的各个环节的配合,积极拓展各涉及环节的发展空间,进一步完善产业链。

民俗艺术的产供销还涉及国民经济中的许多行业。因为民俗文化产业是一种立体产业,是能产生多种效益的产业,带动力强、辐射面广,发展的方向涉及传媒、演艺、美术、会展、体育、旅游、教育、出版等文化产业,还可以带动信息、餐饮、旅游、房地产、服装、交通等十几个相关产业的发展,从而为经济发展提供新增长点,也可使产业结构更加合理化。

因此，民俗艺术产业化发展与加工制造、传媒广告、建筑、旅游、金融保险、交通运输、餐饮、社会服务等行业的联系密切，它对这些行业的发展具有很大的诱发或促进作用。在民俗艺术自身产业化、品牌化发展的基础上，要积极发挥它的乘数效应，带动相关行业的发展，并为其自身拓展更宽的发展空间。

## 小结

民俗艺术在仍保留一些传统的应用形态外，它"与时俱进"，自身嬗变能力和外力的导引使其再生潜能被发掘、培植，并强大起来，民俗艺术在开发应用方面出现了许多新变化、新导向。静态民俗艺术礼品化和动态民俗艺术表演化是其在呈现形态方面的发展；而产业化则是其在生产制作方面的趋势性表现。

当前，民俗艺术实用功能的退化与审美功能的增强、民俗艺术礼品的价值魅力和广阔的市场需求，使得民俗艺术礼品化发展成为必然。在这一发展过程中必须坚持文化性、地域性、审美性、新颖性的原则，同时要深挖题材内涵、拓展材料载体形式、深化工艺思想、美化外在包装。当前民俗艺术的表演性特征被强化夸大，其表演化的趋势更加突出。它们被从原生的土壤中抽离出根须，淡化了文化背景，改变了原先的节律，并有时显现出功利性的扭曲。民俗艺术表演化是应用趋势，在其发展过程中应坚持文化本真性、审美情感性、参与互动性等原则，这样才能在民众日常生活、经济商贸活动、影视舞台空间、网络虚拟空间等方面获生存和拓展的空间。

尽管存在着机械化"复制"与手工制作价值的悖论，也有创新能力欠缺、后备人才缺乏、投资不足、融资不畅和专业化服务机构缺失等问题，但民俗艺术又不得不在产业化发展的背景下寻求自身的应对形态。民俗艺术品市场需求的增大、政府的重视扶持，加上其优良的资源禀赋和有力的科技支撑，为民俗艺术产业化发展提供了有利条件。民俗艺术产业化应坚持社会效益至上、挖掘文化内涵、保护留存和创新发展等原则，在政府的引导扶持下，进行特色品牌开发，并拓展产业链，带动加工制造、传媒广告、建筑、旅游、金融、交通运输、餐饮、社会服务等相关行业，从而为自己拓展更宽的发展空间。

# 第六章　民俗艺术应用个案研究
## ——苏州桃花坞木版年画活态应用与产业化发展路径探析

桃花坞木版年画是浓缩苏州历史文化的一张城市名片,是吴地民间艺术的代表。它接近民间生活,题材多样,色彩绚丽,构图精巧,形象突出,富于装饰性,又价廉物美,曾广泛流传于全国许多地方,明清时期曾经非常繁盛,那时桃花坞大街上"家家雕刻木版,户户描绘丹青"。而如今随着时代的发展、人们家居环境的改变和审美情趣的变化,桃花坞木版年画也渐渐远离了人们的日常生活,面临着传承保护的严峻局面。2006年桃花坞木版年画被列入首批国家级非物质文化遗产名录。桃花坞木版年画具有较高的历史文化、审美教化价值,也具有潜在的经济价值。作为非物质文化遗产的苏州桃花坞木版年画,其在当今生存发展的关键是"活态传承",保护与传承创新并行,通过自身文化内涵的挖掘和积极嬗变创新,积极寻求适宜的生存土壤。在文化产业化发展的浪潮中,文化遗产类的桃花坞木版年画能否进行产业化发展?如何通过产业化发展重获生机?为了更深入了解桃花坞木版年画的市场状况和产业化发展的前景,笔者在采用多学科综合研究方法的同时,采用了问卷调查和实地访谈等方法,设计了相关问卷。2010年9月28日至10月7日,在苏州和南京两地共发放360份问卷,收回350份,其中200份由苏州本地人填写,150份由非苏州本地人填写。笔者还实地考察了桃花坞木刻年画社、桃花坞木刻年画博物馆和桃花坞文化创意产业园中的"顾志军版画艺术工作室",并对桃花坞木刻年画社的钱锦华社长、顾志军大师作了深度访谈,获得了桃花坞木版年画当今传承保护发展过程中的一手资料,有力地支撑了本研究。

## 第一节　苏州桃花坞木版年画的历史传承与发展现状

一、桃花坞木版年画的历史发展轨迹

桃花坞木版年画,因曾集中在苏州城内桃花坞一带生产而得名,它和河南朱仙

镇木版年画、天津杨柳青木版年画、山东杨家埠木版年画、四川锦竹木版年画,并称为我国五大民间木版年画。根据记载,清雍正、乾隆年间,桃花坞木版年画进入全盛时期,年画作坊多达 50 多家,主要分布在苏州城外山塘街和城内桃花坞一带,当时年产量达百万张以上,除行销江苏等全国各地外,还流传到日本、英国、德国等,特别对日本民间画派"浮世绘"产生相当影响。

桃花坞木版年画主要分为门画、中堂和屏条等几种,内容分神像、戏文、吉祥喜庆、民间故事、风俗世事等类型,多与百姓生活场景及精神信仰有关。桃花坞木版年画的题材、色彩、构图和制作工艺均有独特的魅力。题材多样,能"巧画士农工商,妙绘财神菩萨",并且"尽收天下大事,兼图里巷所闻"。内容有故事戏文、人情风俗、时事新闻、美人、娃娃,以及灶君、神马等。技法上,不仅继承了山水画、界画的优良传统,而且吸取了徽派、金陵派的雕版套色技术,更大胆学习和运用了西洋画中的焦点透视及明暗画法。画面远近分明、层次清楚。艺术风格上,构图丰满、色彩艳丽、装饰性强。桃花坞木版年画继承了明代精湛的分版分色套印技术。一幅年画作品,由构思起稿到完成,必须经过画稿、刻板、套印 3 个密切相关的步骤,工序繁多复杂。

桃花坞木版年画兴于明末,盛于清中期的康、雍、乾盛世,衰于清后期至民国,没落于战乱与文化浩劫。明代苏州早期的木版年画,多毁于兵火之灾,清朝初期苏州桃花坞和虎丘山塘一带刻绘的年画,也因太平天国时的战乱,年画作坊中所存的画版几乎全部被烧毁,今天所能见到的已寥寥无几。辛亥革命之后,现代石印印刷画片兴起,使得苏州桃花坞木版年画逐渐失去原有的市场。新中国成立前,苏州桃花坞木版年画作坊纷纷倒闭,从此苏州年画艺术逐渐没落。直到 20 世纪 50 年代,苏州市文联整理印刷了 200 种较有代表性的各类画样,留存了一些较为完整的苏州桃花坞传统木版年画资料。

## 二、桃花坞木版年画的保护发展现状

桃花坞木版年画从历史上曾经的繁盛到后来的慢慢萎缩,直至如今的被列入非物质文化遗产保护名录,虽然发展式微,但作为中国传统民俗文化艺术,它负载的历史文化价值和艺术审美价值仍吸引着人们的视线。

近年来,苏州市文化部门采取了多项措施对其进行保护,包括建立桃花坞木刻年画博物馆,征集了一大批桃花坞木版年画的实物和资料,组建桃花坞年画传承工作室,组织专家编撰《中国民间木版年画集成:桃花坞卷》等。目前苏州生产制作并展示桃花坞木版年画的主要是挂属于苏州工艺美术职业技术学院的桃花坞木刻年

画社、位于苏州市级文保单位朴园里的桃花坞木刻年画博物馆,以及桃花坞文化创意产业园中的"顾志军版画艺术工作室"。2010年,苏州桃花坞木版年画的生产制作人员有15人,其中享有国家级及省级的"非物质文化遗产传承人"称号的有3人,能够进行年画设计创作的有3人。苏州工艺美术职业技术学院连续5年选拔4—6名学生参加年画制作研修班,目前毕业了24名学员,其中5人留在了年画行业,从事桃花坞木版年画的设计制作,成为桃花坞木版年画传承的中坚力量。2009年初,桃花坞木刻年画博物馆举办了年画习训班,面向社会公开招收了第一期年画习训班学员,是年11月首期年画习训班16名学员通过初步考评,获得了结业证书,充实了桃花坞木版年画的传承基础。

## 三、桃花坞木版年画的产品和市场情况

目前,桃花坞年画产品包括木版年画和一些提取了年画元素而制作的日常用品和旅游纪念品。时代的变迁和家居环境的变化,使得桃花坞木版年画在人们生活中的地位作用和功能发挥有了极大改变。它从曾经传统年节时走入千家万户的"画画张",转换成了少数家庭中装裱精美的装饰画,没有了年年更换的"年"画意义;它因负载着鲜明的苏州地域文化特色,从而作为苏州的"城市名片"而跻身礼品行列。2010年10月访谈钱锦华社长和顾志平大师时,他们介绍,目前有近一半的桃花坞木版年画成为苏州政府部门和各企事业单位对外交往的礼品(2009年桃花坞木刻年画社的销售额为90多万元,其中50万元是年画礼品;顾志平版画艺术工作室制作的木版年画,40%以上是作为年画礼品销售的)。在苏州政府礼品采购名录中有10多个年画产品,苏州的许多外企也乐于将桃花坞年画作为礼品。提取桃花坞年画元素制作的年画物品包括旅游纪念品、装饰品和日常用品等。目前在市场上可见的有扇子、伞、T恤、丝巾、领带、瓷器杯罐、书签、日历等。

根据发放的350份桃花坞木版年画市场调研问卷显示,350人中的232人(占总数的66.3%)了解桃花坞木版年画,在了解程度上居于其他年画产地之首,其他年画产地的顺序为:天津杨柳青(99人,占28.3%)、山东潍坊杨家埠(77人,占22.0%)、四川绵竹(37人,占10.6%)、河北武强(9人,占2.6%)、广东佛山(34人,占9.7%)。由此可见,桃花坞木版年画在江苏地区的认知度和影响力是超过了其他著名年画产地的,这为桃花坞木版年画在江苏地区的扩大销售奠定了较好的市场基础。

在对桃花坞木版年画的题材、色彩、构图和制作技艺的喜爱程度方面,44人很喜欢(占12.6%),120人比较喜欢(占34.3%),145人感觉一般(占41.4%),19人不喜欢(占5.4%),32人没感觉(占9.1%)。很喜欢和比较喜欢桃花坞木版年画的

有164人，占总数的46.9%，这体现出桃花坞木版年画在当代仍具有较好的市场受欢迎度。

在购买桃花坞木版年画目的的调查中，调查结果显示（购买年画目的为多选）：116人（占33.1%）是将之作为旅游纪念品，147人（占42.0%）是将之作为礼物送给亲朋好友，148人（占42.3%）是将之作为收藏品，134人（占38.3%）是将之作为装饰品，还有23人（占6.6%）拥有其他目的。

由此可见，桃花坞木版年画的功能已发生了重大的转换。历史上种类繁多，贴挂于家居不同地方以驱邪求吉、期盼美好生活的年画，淡化了其民间信仰的功能表达，从曾经的年节用品变身为收藏品、旅游纪念品、礼物、装饰品。曾经司空见惯、年年更换的年画竟然步入了收藏品行列，反映了人们收藏意识的提高和审美情趣的变化，同时也体现出其因稀少而增值潜力被看好的市场预估。而桃花坞木版年画被作为礼品和旅游纪念品这一现状，显示了它在当代礼品化发展的方向。

## 第二节　苏州桃花坞木版年画产业化发展的可行性和必要性

在当今文化产业化发展的浪潮中，有着丰厚历史文化价值并蕴含一定经济价值的各种遗产类的文化艺术资源也被裹挟到产业化发展的浪潮中，尝试着进行产业化发展的探索，以期活态生存。

苏州桃花坞木刻年画博物馆馆长王斌认为目前年画作品离产业化的目标还很远，即便是他们这些专业机构，也缺乏广泛的营销渠道，只能依靠一些不成规模的平台进行销售[①]。对苏州桃花坞木刻年画社钱锦华社长进行调研访谈时，他认为目前产业化提法不成熟，因为保护传承方面的基础工作尚未做好；顾志平大师也认为年画产业化发展不太可能。他们对桃花坞木版年画产业化发展提法的不太认可，引起了笔者的思考：桃花坞木版年画是否可以产业化发展？桃花坞木版年画产业化发展的有利条件和限制因素是什么？带着这些疑问和困惑，在理论调研和实地调研的基础上，笔者对桃花坞木版年画产业化发展的可行性和必要性展开了有关研究。

一、桃花坞木版年画产业化发展的可行性研究

可行性思考方面涉及如下问题：可否用"产业化发展"理论来进行研究？桃花

---

① 桃花坞木版年画保护要靠"四股力"[EB/OL]. http://xw.2500sz.com/news/szxw/mcbd/shxw/88431.shtml.

坞木版年画产业化发展的基础有哪些？目前文化产业化发展浪潮及有关政策给桃花坞木版年画产业化发展带来的机遇何在？

桃花坞木版年画属于遗产类的民间文化艺术。文化遗产的产业化发展是指将某些珍贵的文化资源，过去私相传授、零散学习的民间技艺形式，变成一个完完全全按照市场规律运作的经济形式，以达到相当规模、规格统一、资源整合、产生利润的过程。桃花坞木版年画在历史上曾经作为产业繁盛过，目前在市场上也有一定的受欢迎度。因此，尽管目前产业规模较小，不具有规模经济的特征，但桃花坞木版年画产品内蕴的文化艺术价值和经济价值是显见的。桃花坞木版年画目前在保护传承、资源整合方面做了不少工作，在产品的创新方面也在不断尝试，年画元素被提炼出来并应用到其他载体中，拓展创新带来了不少商机，显示其具备了产业化发展的基础条件。

中国文化产业的发展已经历了 10 多年的"成长期"，在国际金融危机背景下仍然"逆势上扬"的文化产业无疑给人们许多美好的期待，文化产业已经登上了国家战略性产业的位置。"十二五"（2011—2015 年）是落实国务院《文化产业振兴规划》的第一个完整的五年，我国文化产业迎来新一轮跨越式发展，在调整产业结构、带动产业升级中发挥重大作用。因为文化产品既有标准化、规模化、大众化的要求，也有区域性、差异性、小众化的特点，相比一般产业，文化产品和服务提供者更为丰富而多样，文化企业、社会组织、个体都能成为文化产品和服务的提供者，而且互相不可替代，文化产品的多样性决定了做大做强不能作为发展文化产业的重点要求①。中宣部、原文化部等有关部门组织专家制定《国家"十二五"时期文化产业发展规划》，将以培育文化创造力为核心，以激发公民文化创造力为重点，提出文化产业发展要"大中小并举，侧重在中小"。这些文化产业发展规划和政策给规模较小的传统民间艺术的产业化发展带来了契机。目前，桃花坞木版年画是具有地域性、差异性的特色文化产品，生产规模不大，属于"中小"行列，当属侧重发展行列。

苏州桃花坞木版年画产业化发展还面临的一个机遇是苏州市综合整治打造桃花坞历史文化片区②，意欲使桃花坞历史文化片区成为"吴文化的重要窗口、非物质文化遗产的集中展示区"。桃花坞历史文化片区有着极为深厚的文化底蕴，是"桃花坞木版年画"和"吴门画派"的发祥地，拥有众多的文物古迹和名人故居。桃

---

① 祁述裕.文化产业发展中的政策问题[M]//顾江.文化产业研究：文化软实力与产业竞争力[M].第 3 辑.南京：东南大学出版社，2009：41.
② 桃花坞历史文化片区综合整治保护利用工程于 2013 年 10 月完成，一期建设任务。这是近年来苏州市最大的古城保护项目。2018 年 1 月正式公示桃花坞片区二期修建性详细规划。

花坞木版年画原名"姑苏木版画""画画张",因桃花坞大街而得名。"桃花坞大街的灵魂是唐寅,形象是木版年画"。因此,桃花坞木版年画是桃花坞历史文化片区的核心文化内涵,闪烁着耀眼的光芒,桃花坞历史文化片区的打造必须依托桃花坞木版年画等文化遗产资源,对其保护传承,挖掘其内涵,并使其展现魅力。在这样的机遇下桃花坞木版年画可恢复其在桃花坞大街的醒目地位和引领作用,积极拓展创新、推出适应时代需求的年画产品和年画元素产品,与体验性旅游等结合,多方合作,扩大产业规模。

## 二、苏州桃花坞木版年画产业化发展的必要性

### 1. 桃花坞木版年画价值发挥的需要

桃花坞木版年画是中华民族民俗艺术的一种,它承载着民俗观念、民间信仰,蕴含着民族情感,浓缩了苏州历史文化精髓。历史上它具有广泛的实用价值,是传统年节时表达幸福期盼、装饰家居环境、装点节日氛围的道具和象征物。如今它虽已淡出人们的日常生活,人们很少为了张贴而购买年画,年画的年节装饰作用在逐渐丧失,而且民间信仰方面的精神需求满足也在减少,导致它们在当今的功能发挥和形态表现方面发生了较大的变化。尽管木版年画的实用价值渐渐丧失,但其历史文化传承价值、艺术审美价值却凸显出来。许平先生在《造物之门:艺术设计与文化研究文集》一书中论及民间工艺品时认为,"民艺品是民俗行为的物质载体……其实用功能退化时,就调整为审美功能和文化历史功能"。"今天的民间工艺都已由现代化工业产品取而代之……人们喜欢它,已经不是由于它在日常生活中的实用价值,而是精神生活中的审美价值,或是民族文化的认同心理需要。""民俗工艺品在这样的观念变化中也被赋予新的生命力,它虽然失去实用价值,却获得一种代表本民族古老文明智慧的文化历史价值……"[①]

在问卷调查中,有288人(占82.3%)认为桃花坞木版年画具有传承历史文化的价值,150人(占42.9%)认为它具有艺术审美价值,40人(占11.4%)认为它有实用价值,30人(占8.6%)认为它没有价值。有关数据显示,桃花坞木版年画的传承历史文化的价值和艺术审美价值被广泛认知。

桃花坞木版年画所具有的传承历史文化和艺术审美价值,是其当代存在价值的显现,也是对其保护传承的依据。中华民族从远古走来,木版年画等民俗艺术承载着众多的历史文化、民族心理和审美情趣等方面的信息;中华民族向未来走去,

---

① 许平.造物之门:艺术设计与文化研究文集[M].西安:陕西人民美术出版社,1998:141.

离不开延续传承民族心理、历史文化的木版年画等民俗艺术提供的滋养和文化识别。桃花坞木版年画等民俗艺术构成了中华民族文化基因和象征,文化的大树总是在民间的土壤里埋藏着根系,埋藏着生命的古老基因。正像联合国教科文组织指出的那样,"对于许多民族,非物质文化遗产是本民族基本的识别标志,是维系社区生存的生命线,是民族发展的源泉"。

桃花坞木版年画的价值和地位决定了必须对其传承弘扬,而不能任其濒危消亡,产业化发展可以帮助更好地整合资源,扩大它的产业规模,让其以新的形式走进现代民众的生活,使其重新"流行",这样才能恢复其生存能力,促使其更好地发挥功能。

2. 桃花坞木版年画活态保护的需要

当代经济的发展、科技的进步、民众生产生活方式的变化,带来了传统文化生存土壤的变化,许多如桃花坞木版年画一样的民间艺术没落濒危,被列入了非物质文化遗产名录。桃花坞木版年画是民众民俗生活的重要象征物,对它的保护应该是让它重新与民众的生活结合,找到其在当代社会适合生存的方式,恢复其与民众日常生活密切结合的"活态文化"特征。产业化发展可使发展式微的桃花坞木版年画在市场中寻得生机,重回"民间",加强根基,增强其生命力。这样才能避免标本化、遗产化的命运。

因此,对桃花坞木版年画保护最积极有效的方式是拓展创新、产业化发展。在桃花坞木版年画的艺术形式、制作工艺、文化内涵得到尊重保护的前提下,应与时俱进地采用创新手法,通过桃花坞木版年画自身的转换适应和市场的调剂整合,将民俗艺术文化资源转化为文化资本,进行适度的资本化运作和开发利用。这样,一方面可以促进其通过自身的积极嬗变而获得当代的存在,恢复其与民众生活相交织的能力,展拓其发展的时空范围、规模形态和功能领域;另一方面,可以进一步凸显其文化与经济价值,发挥其审美、教化、娱乐、实用等功能。唯有在市场中寻求活路,在保持桃花坞木版年画纯正艺术风格的前提下,大胆实施现代转化,开发合乎现代人需求的艺术产品,桃花坞木版年画才能不断得到传承发展。

3. 桃花坞木版年画拓展延伸发展的需要

文化产业具有不断拓展的包容性和丰富性,具有非常明显的范围经济和关联性特征。桃花坞木版年画产业化发展也同样具有关联性的特征,比如与旅游业的结合既可充实丰富苏州旅游产品内容,又扩大了自身的范围影响,延伸了产业链。苏州是著名的历史文化名城,也是以园林艺术和民间手工艺为重要旅游吸引力的旅游城市。苏州城市的发展是在很好的城市规划指导下进行的,苏州古城区、苏州

工业园区、苏州高新区三个区域的发展体现了传统文明和现代经济交辉的胜景。苏州古城区较好地保留了历史文化名城的风貌,古城区特色为"古",定位为文化名城、旅游基地。古典园林、古城、古镇体现了吴文化的特色,是传统的旅游观光产品。目前对苏州主要客源市场而言,传统的观光产品(园林和古镇)的整体吸引力在下降。苏州旅游的发展需要必要的创新和突破。苏州的民俗文化、民间工艺同样是吴文化的重要构成,具有较大的吸引力、较高的历史文化价值和美誉度,是苏州文化旅游产品的深度开发中可依托的对象,可成为苏州旅游再发展的重要内容。

现代旅游重视体验性、参与性,旅游纪念品要能体现地域文化特色。将传统民间艺术的动态制作过程纳入旅游线路,让游客通过参与性体验认知传统工艺的价值、感受文化魅力和动手参与的乐趣,既提高了游客的兴趣,又有利于传统艺术的时代发展,既扩大影响,又提高了传统工艺品的市场购买力。调查问卷中问及"如果将桃花坞木版年画的欣赏和制作学习作为'传统文化修学游'的一部分,您是否有兴趣自己参加或介绍亲友参加?",有 44 人(占 12.6%)选"很感兴趣,一定会参加",181 人(占 51.7%)选"有点兴趣,可能会参加",87 人(占 24.9%)选"没甚兴趣,随意而行",有 43 人(占 12.3%)选"没兴趣,不会参加"。

当文化产业市场出现新的需求时,文化产业当延伸拓展发展。数据显示,游客对桃花坞木版年画的制作工艺流程和价值认知是比较感兴趣的,只要组织好,完全可以作为苏州新的旅游产品推出。因此,目前苏州的旅游产品可通过桃花坞木版年画技艺的展示与参与,带动相关体验式旅游和传统文化修学游等的发展,深化文旅融合。

## 第三节 影响苏州桃花坞木版年画产业化发展的相关因素

### 一、市场需求不高

需求是指消费者在某一既定时期在某种价格时对某种商品或服务计划购买并能够支付的数量。需求是文化产业发展的重要推动力,它决定了文化产业发展的方向。文化需求的总量水平决定了文化产业的市场容量,而市场容量不仅决定了文化产业的分工水平,而且也决定了文化产业实现规模经济和范围经济的有效程度[1]。

---

[1] 顾江.文化产业经济学[M].南京:南京大学出版社,2007:36.

历史上桃花坞木版年画因契合人们期盼吉祥幸福生活的心理,能很好地装点节日氛围,且价格低廉,因此走进了家家户户,成为民众年节时的必需品,那时的市场需求带来了桃花坞木版年画的规模化生产,年画店铺众多,桃花坞大街更是"家家雕刻木版,户户描绘丹青",巨大的市场需求造就了桃花坞曾经的繁盛。如今年节时贴挂年画的家庭甚少,桃花坞木版年画被列入第一批国家级非物质文化遗产名录,年画的濒危颓弱与市场需求甚小有关。为了了解当前民众对桃花坞木版年画的认知和购买意愿,在问卷调查中特意设计了相关题目。在"您是否有兴趣购买桃花坞木版年画"的回答中,350人中有30人(占8.6%)答"肯定会买",212人(占60.6%)答"可能会买",108人(占30.9%)答"不会购买"。喜欢并肯定购买的人数不多,反映了较低的市场需求水平。

影响民众对桃花坞木版年画需求的还有价格因素。历史上需求量大,年节时家家户户都须购买贴挂,年画的制作量大,材料和人力成本都很低廉,每个家庭都能支付年画低廉的费用。而如今社会,人力成本很高,各种原材料价格不菲,且民间手工艺品内蕴的价值也越来越被重视,这些都决定了当今年画产品绝不可能如历史上一样低廉,人们也舍不得年年购买并更换年画。而且桃花坞木版年画的生产制作在城市中,其主要面向的市场也不是偏远落后的农村,其制作成本和制作质量都较高,这也必然带来了其较高的价格。2008年夏,笔者在山东潍坊调研杨家埠木版年画时发现,其产品主要销往鲁西、东北等农村地区,它们的价格比较低廉,笔者在杨洛书之子家购买了多张年画,每张只需1—2元。而在苏州,没有装裱的桃花坞木版年画单张价格要20元以上。价格因素也在制约着市场需求和民众的购买力。

目前年节时问津桃花坞木版年画的人不多,对桃花坞木版年画需求水平不高,这大大限制了桃花坞木版年画产业化发展的步伐,需要做大量的市场培育和自身功能创新等方面的工作,才能有效地刺激相关消费需求。

## 二、政府扶持力度较弱

文化产业发展离不开政府的各种扶持政策和制度保障。政府的职能主要应体现在法律和制度方面营造有利于文化产业发展的产业环境,通过各种政策法规建立健全文化市场体系,这是文化产业生存和发展的关键。政府还要给予文化企业财税政策方面的倾斜,吸引更多的企业加入文化产品的生产中,形成产业集聚的效应。在人才培养方面,政府要加强文化产业人才的培养,为文化产业的发展提供强大的智力支撑。在实际发展中,政府既是文化产业最大的投资者和消费者,也应是

文化产品最大的需求者,政府应不断扩大政府采购的份额,从市场上采购各种公共文化产品和服务。文化产业的发展过程中,尤其是初始阶段,政府的全面扶持至关重要。

目前对桃花坞木版年画来说,政府在保护非物质文化遗产方面做了不少工作,也在积极扶持其在市场环境中生存发展,比如将之列入国家级非物质文化遗产名录,授予有关人员"传承人"称号;从2006年开始,苏州市民族民间传统文化保护专项资金300万元中每年都会拨款20万元扶持资金给桃花坞木刻年画博物馆,这些资金主要被用于木版年画的实物资料征集,以及技艺的传承;苏州市政府的采购名录里也列入桃花坞木版年画,每年也有一定的采购量。但仅仅以上的工作对于桃花坞木版年画的传承和产业化发展是不够的,许多该政府出台的政策、税收的优惠、人才的培养、行业协会的成立等方面工作都没有到位。

比如在资金注入和税收优惠方面政府扶持不足。在访谈中我们得知,目前桃花坞木刻年画博物馆得到了专项扶持资金和江苏省文化产业引导资金,而因种种原因挂属于苏州工艺美术职业技术学院的桃花坞木刻年画社基本上未得到扶持资金的注入,属于个体性质的顾志军版画艺术工作室更是无从得到资金扶持。在税收方面,目前也没有优惠,没有将桃花坞木版年画作为亟待扶持发展的文化产业,也没有兼及桃花坞木版年画等以传统手工技艺来增值的企业的实际情况。比如桃花坞木版年画2009年销售产值是90多万元(其中被政府有关部门、企事业单位作为礼品达50多万元)。根据国家有关的税收政策,80万元以下的是小规模纳税人,税率是3%,80万元以上的是一般纳税人,要交增值税,税率是17%,一般纳税人是在进项抵扣的基础上缴纳增值税。而对于桃花坞木版年画来说,人工费用很大,进项抵扣很少,交17%的增值税对它们来说是比较沉重的,甚至威胁到它们的生存。桃花坞木刻年画社是在苏州工艺美术职业技术学院的扶持下生存的,它在山塘街上的年画门市部每年8万多元的房租是学校支出,50多万元礼品销售额中有相当一部分是苏州工艺美术职业技术学院内部购买消化的,年画社目前有10人在生产制作年画,还有一部分辅助人员和销售人员(目前付给他们的工资很低,销售的积极性不高)。如果没有苏州工艺美术职业技术学院的扶持,桃花坞木刻年画社的生存都很困难,它传承濒危的木版年画已属不易,目前情势下进行市场扩张发展更难。

保护创意产业的知识产权方面的法律法规匮乏。文化产品基本上都涉及知识产权的保护问题,因此知识产权的保护程度在很大程度上决定了文化产业发展的可持续性。桃花坞木版年画的生存发展离不开创新,通过在题材、依附载体方面创

新性的拓展才能吸引消费者,从而寻得适合其在当代社会生存的土壤。目前在研究传统桃花坞木版年画基础上所做设计创新的相关版权认定及保护方面的工作几无;研究并提取桃花坞木版年画元素而形成的各种设计创意保护的法律法规更无。目前我国在文化立法方面还处于初级阶段,线条较粗,跟不上文化产业发展的形势,法律保护不完善。

文化产业的发展离不开政府法律法规的约束、各项政策的扶持以及资金税额方面的优惠。目前政府的扶持力度较小,未能给桃花坞木版年画营造一个适宜产业化发展的市场环境,这大大制约了桃花坞木版年画的保护传承及产业化发展进程。

### 三、产业化发展人才缺乏

文化产业是生产文化产品、提供文化服务的同类或具有密切替代关系的产品、服务的企业的集合。它特别倚重个人创意、技巧及才华以创造财富和提升就业潜力。文化产业所涉及的每一个环节都与人才密不可分,人才是文化产业发展的基础。人才资本是文化产业最核心的资源。文化产业的发展既需要能够不断创新的专业设计人才、熟练掌握生产制作技艺的制作人才,也需要通晓文化专业知识和市场经济运作规律的经营管理型人才和营销人才。目前就桃花坞木版年画来说,产业化发展的相关运营管理人才、设计人才、生产制作人才、营销人才均较缺乏。

当前桃花坞木版年画设计画稿、刻板和套印的生产制作人才严重不足。桃花坞木版年画继承了明代精湛的分版分色套印技术。一幅年画作品,由构思起稿到完成,必须经过画稿、刻板、套印3个密切相关的步骤,工序繁多复杂。画稿是决定作品风格及以下几道制作工序的基础,先由画师设计出黑白稿,然后画成效果图。若要多色套印,还要绘制多张单色色稿,以供刻分色版之用。画稿要求构图丰实饱满、形象简洁生动、色彩鲜艳明快、笔法拙朴简练、形式单线平涂,富有民间木刻版画的装饰趣味和审美情趣。由此,对画稿创作设计的人才要求很高。目前苏州能够从事木版年画设计创作的人才仅有3人,木版年画创作设计人才的培养又是一个各方面要求高、短时间内很难一蹴而就的工作,专业设计创作人才的匮乏将大大制约其传承和创新发展。刻板决定着木版年画的艺术效果,要求雕刻出来的版片必须忠实于画稿原作,不损其画意与笔势,不失其神韵和形态。套印是一门易会难精的手工技艺,需要经验的积累,也需要悟性和精益求精的工作热忱。桃花坞木版年画分版套印,一般为五套或六套色,每版一色,不分浓淡,平刷印出。要求套版准确无误,画面洁净无污,线条清晰明朗,色彩鲜丽明快。在整个印制过程中,主要技

法是上料、模版、刷版和擦印。目前苏州从事刻板和套印的人才均很缺乏。桃花坞木刻年画社在苏州工艺美术职业技术学院设立了桃花坞年画研修班,从2002年开始到2012年,6届共有25人参加年画制作研修班,这25名学员中仅7人留在了年画行业,留下的人数少,且他们也需要实践的磨砺和时间的浸染才能真正成为中坚力量。因此,从传承发展和扩大市场份额的产业化发展来说,目前桃花坞木版年画、设计制作人才都严重匮乏,影响其产业化发展的进程。

桃花坞木版年画缺乏专业的经营管理人才和能进行市场拓展的营销人才。目前,经营管理的工作由年画生产制作人才兼任,此非他们的擅长领域,由此带来了桃花坞木版年画市场运作化程度低、创意转化为产品能力弱、产品推广拓展范围小等问题,尤其是阻缓了桃花坞木版年画元素提取的创意转化成文化产品的步伐和市场推广。比如苏州工艺美术职业技术学院组织了有关的"桃花坞年画元素主题设计展",旨在通过现代设计手法,将桃花坞木版年画鲜明的已知特征元素设计得更具时代感,并制成兼具观赏性和实用性的文化创意产品,让桃花坞木版年画"老古董"嫁接现代创意,展示了桃花坞木版年画的文化艺术魅力,也拓展了其时代吸引力。此活动参与的师生众多,设计作品精彩纷呈。现代创意设计与桃花坞木版年画深厚的文化底蕴完美结合,呈现出让人惊艳的效果。花开富贵、一团和气、金钱虎等年画里的经典图案经过翻新,摇身一变,成为靠枕、T恤上的美丽花纹;老鼠嫁女等传统年画题材故事被现代数字技术制作成另类动画;祥云、吉兽,年画中常用的线条和色彩点缀了单调的帆布鞋,还有台历、绘本、玩具、文具、T恤、手袋等:处处渗透着桃花坞木版年画的精髓和学生们的精彩创意,令人大开眼界。在访谈中,桃花坞木刻年画社社长钱锦华在谈及众多创意给他们带来的欣喜之时,也表达出对目前缺乏将创意转换为真正文化产品的市场运作人才的焦虑和迫切要求。

只有熟知桃花坞木版年画、通晓文化市场规律、精于市场需求分析、长于运作创意转化产品,并能推广文化创意产品的人才的大量出现,才能提高桃花坞木版年画的市场关注度和市场占有率,才能真正打开桃花坞木版年画产业化发展的大门。目前相关人才的缺乏,阻碍了其产业化发展的步伐。

## 四、资源内部整合欠佳

资源是文化产业化发展的基础,文化产业的发展对文化资源的依赖性很强。资源禀赋的丰裕度、美誉度,资源各要素的整合配置使用的政策性、集约性和实效性等,都在影响着其产业发展的进程。

桃花坞木版年画自身资源禀赋较好,浓缩了苏州历史文化的精髓;历史上有与

天津杨柳青木版年画并列的"南桃北柳"的美名,显示了其较高的知名度和美誉度。目前,对桃花坞木版年画做了不少挖掘整理和保护工作,取得了不少成效。如2002年将桃花坞木刻年画社正式划转至苏州工艺美术职业技术学院,为有效地保护、传承桃花坞木版年画,每年设立重点科研项目及专项资金,搜集、整理、完善桃花坞木版年画的有关资料,为桃花坞木版年画的可持续发展奠定了基础。2006年,苏州市文化广电新闻出版局(简称"苏州市文广局")又组建了苏州桃花坞木刻年画博物馆,设有桃花坞年画历史沿革馆、传统民俗年画陈列馆二馆和桃花坞木版年画工作室(作坊),现场演示桃花坞年画绘、刻、印三道主要技艺制作过程,使观者从中直接了解和欣赏到桃花坞木版年画的民族民间特性和艺术魅力。

尽管对桃花坞木版年画的资源进行了保护、整理、展示等工作,但目前桃花坞木版年画在作品研究方面的能力还不够强,对桃花坞木版年画元素的研究提取方面的工作也缺乏规划性,资源内部潜力的挖掘不足,制约了其整体的创新能力的发挥。目前内容创新、表现手段创新和商业模式创新三个层面的工作都开展得严重不足。

在对有关资源进行挖掘保护和整合的过程中,也显示了各要素整合、配置和使用方面存在的政策性、集约性和实效性等的不足。比如在资金的配置和使用方面,存在投入不足、资助不均、监督不力等问题。苏州市文广局下属的新成立的苏州桃花坞木刻年画博物馆能够比较便捷地得到苏州市政府扶持资金,而资历很深、设计和制作人数最多的"桃花坞木刻年画社"挂属在教育系统,不易得到市级的项目研究和资金扶持,在扶"新"和携"老"方面显示了投入不足、分配不均不公的问题,资源要素不能很好得到配置和发挥最大效用,制约了桃花坞木版年画资源的传承保护和潜力挖掘的动力发挥。

能够熟知桃花坞木版年画生产制作规律,并能协调内部资源要素分配、起上传下达作用的行业协会组织也很缺乏。苏州没有木版年画的行业协会组织,有关活动挂属于苏州工艺美术行业协会。苏州工艺美术历史悠久、类别众多,从民间艺术产业化发展的角度来看,应该细分有关协会,真正发挥行业协会的功能,规范行业发展行为,帮助传统民间艺术协调解决当今保护传承和发展中存在的问题,上传下达,使得政府有关的扶持政策能有落实且获实效。

文化产业化发展受到文化资源、需求、技术、制度等方面的影响,目前桃花坞木版年画需求不足、扶持不力、人才缺乏、资源整合欠佳等因素影响着其传承发展,也制约了其产业化发展的步伐。

## 第四节　苏州桃花坞木版年画产业化发展应坚持的原则

在桃花坞木版年画产业化发展过程中一定要遵循"非物质文化遗产类"资源的特点，从文化产品的特点和属性出发，其产业化发展必须在"固文化之本"的基础上"繁经济之枝"。在产业化发展的过程中一定要坚持保护传承、社会效益为主、文化内涵挖掘、创新拓展等原则。

### 一、保护传承原则

桃花坞木版年画的产业化发展是"遗产类"民间艺术在时代市场中寻求活态生存的途径，目的是要通过市场化的运作，使其价值得到实现和放大，从而使濒危的民间艺术重新获得市场活力，让其传承延续发展。因此在其产业化发展的过程中，保护传承的原则是首要原则。对木版年画的传统题材、艺术风格、制作技艺等一定要保持，这是其传承发展的核心，也是其产业化发展必须遵循的原则。

木版年画的制作技艺一定要秉承手工制成的传统，不可在扩大其生产规模的借口下采用机器印刷来替代，如此虽可降低生产成本、增加规模效应，却让桃花坞木版年画的文化价值和审美意蕴丧失了，个性化差异也泯灭了，由此也会带来木版年画的颓败命运。因为木版年画的核心价值在其手工制作，它凝聚了人类的心灵巧智，反映了民族文化的原生状态，体现了民族特有的思维方式。木版年画是有"韵味"的民俗艺术，只有手工制作，蕴含手工思想的作品，才会显现出其"韵味"。因此，桃花坞木版年画在产业化发展过程中一定要秉承其独特性传统制作技艺，由此才能使其价值和魅力永存。

### 二、社会效益为主原则

文化产业生产的产品是精神产品，它的核心价值在于使人得到审美享受与实现精神提升，对社会进行风气纯化和秩序规范，使知识和文明得到有效的积累、传播与弘扬。文化产品质量的好坏对人们的思想道德和科学文化素质，乃至整个民族精神都具有直接的影响。

桃花坞木版年画的产业化发展一定要遵循社会效益为主的原则，因为传统木版年画是精神文化产品，负载了深厚的历史文化艺术内涵，反映了民众对美好生活的期盼。它滋养着人们的精神世界，提升了民族文化素养。它肩负的传承民族历史文化的社会责任使得其必须将社会效益置于首位，不能将经济效益凌驾于社会

效益之上。桃花坞木版年画是非物质文化遗产，其具有的历史文化价值、艺术审美价值、教化认知价值等是其主要核心价值，产业化发展是通过对其经济价值的挖掘和显现来增强其生命根基和文化价值的。在其产业化发展的过程中，应"固本"而不能"削本"，应该在"固文化之本"的基础上"繁经济之枝"。

对这一原则的坚持，一方面需要国家的指导扶持，明确"非物质文化遗产类"产业化发展的定位，并给予一定的优惠政策，另一方面也要年画生产制作者们和经营管理者能够认知精神文化产品的属性，坚守文化传承重任，担当其应有的社会责任。

### 三、文化内涵挖掘原则

文化产品是一种承载着文化内涵的符号产品，它是文化和思想的载体。文化产品的生产过程是艺术家、思想家进行文化创新的过程，而文化消费的过程是文化创新传播和放大的过程。因此，文化产品生产不同于工业品生产，文化产品必须有基本的精神属性即文化内涵。文化产业的商业化、市场化过程，只是对文化内涵进行商业化改造，通过这种改造，增加文化内涵的娱乐效果，使其适应市场的需求。如果由于市场化使得该产品完全失去文化的内涵，那该产品就只能作为普通商品，而与其他工业品没有什么区别，也就不能成为文化产品。因此，文化产业应该从文化内涵深入挖掘其所存在的商业价值，即从其精神属性出发开发其市场属性。

桃花坞木版年画的产业化发展应走内涵式发展之路，即充分挖掘其文化内涵。桃花坞木版年画的文化内涵既包括直观可见的题材内容、构图色彩，更包括其间蕴含的尊先敬祖、护佑生命、驱邪求吉、期盼美好生活的民俗观念、审美情趣和民族文化心理，也包含手工技艺的灵巧和其中的工艺思想。桃花坞木版年画产业化发展必须深挖其各方面的文化内涵，结合市场需求和现代民众的审美情趣，制作出有关木版年画作品，发挥其教化民众、传承历史文化等文化功能。

### 四、创新拓展原则

创新的核心就是把一种从来没有过的关于生产要素的新组合引入生产体系，它既包括技术创新，也包括组织创新，即是各种可提高资源配置效率的新活动。

桃花坞木版年画的产业化发展必须在不断创新拓展的前提下，才能获得成功。对它的拓展创新要围绕内容创新、表现手段创新和商业模式创新等方面展开。内容创新主要是在对传统题材挖掘的基础上，切入时代要素，使其具有现代气息，从而塑造感官体验与思维认同，以此抓住消费者的注意力。表现手段创新是与技术

创新密切相关的,借助现代技术拓展桃花坞木版年画元素依附的各种载体领域,将传统艺术元素转化为现代设计制造的文化内涵,通过各种技术渠道,把文化符号、那些无形的"精神""灌装"到各种载体中去,再通过市场营销送到消费者手中,从而拓展桃花坞木版年画的生存领域。商业模式创新是指把新的商业模式引入社会的生产体系,并为客户和自身创造价值。简而言之,也就是企业以新的有效方式赚钱。桃花坞木版年画商业模式的创新主要应在销售网络构建和参与体验等方面下功夫。要革新现在营业门市"坐商"的被动形式,积极主动构建销售网络,尤其是要拓展网络销售,增加宣传展示,让更多消费者便捷了解并购买木版年画及年画元素制品。顾客的参与体验可帮助其了解文化产品的价值,吸引其关注度,改变其消费行为,因此年画销售展示如与体验旅游活动项目结合起来,这既是对特定客户群的锁定和创新,也是其产品创新和营销创新的表现。

创新拓展原则是桃花坞木版年画当代生存的必需途径,唯有在保持"桃花坞"纯正艺术风格的前提下,勇于创新拓展、大胆实施现代转化,开发合乎现代人需求的艺术产品,革新营销模式,拓展其销售渠道,桃花坞木版年画才能得到传承发展,获得产业化发展的成功。

## 第五节　桃花坞木版年画产业化发展的路径

根据木桶由最短的木板决定木桶盛水量的"木桶理论",政策扶持、资金投入、人才培养、市场培育、营销创新、产业链完善等影响因素,它们如同组成木桶的各种木板,直接影响并决定着桃花坞木版年画产业化发展的水平和进程。桃花坞木版年画产业化发展路径必须在政府扶持、人才培育、市场拓展、产品创新、行业延伸等方面寻求突破。

### 一、加大政府扶持力度,构建制度保障体系

文化产业的发展离不开政府的扶持,政府有责任通过制定有利于文化产业发展的各项政策和法规,营造一个适宜文化产业发展和文化企业公平竞争的外部环境。政府扶持文化产业的工作主要包括宏观规划、法规政策制定、财政倾斜、税收优惠、创意保护、人才培养等方面。就桃花坞木版年画来说,目前尽管其尚未进入产业化发展阶段,但现今已显现出其步入产业化发展的各种可能性。政府对"非物质文化遗产类"文化资源的产业化发展应该科学规划,结合"非物质文化遗产类"文化资源产业化发展的需求,制定相关政策,营造有利于其产业化发展的产业环境。

1. 构建地区文化产业发展规划,加强相关指导及管理工作

文化产业发展是一盘棋,在重点关注动漫、影视、出版等创意文化产业发展的同时,也要对木版年画等传统艺术文化资源产业化发展进行研究、规划和管理。通过成立相关领导小组和木版年画协会等组织,加强领导管理和沟通协调,推动资源的合理化配置,构建产业化发展良好的平台。在相关文化创意产业园中也要给传统手工艺留有一席之地,给予房租、管理费用等方面的优惠,鼓励其进行产业化发展的尝试,帮助其顺利度过产业化发展的"孵化期"。政府还要从建设和完善产业链的视角,以木版年画等传统民俗艺术为龙头,促进文化旅游、交通餐饮、设计包装等相关行业及时跟进,协调发展。

2. 制定和完善扶持文化产业的各项配套政策

制定完善资金援助政策、税收优惠政策、文化资源使用政策以及传统特色文化产业扶持政策等。对于桃花坞木版年画来说,目前急需以这些政策来营造一个良好的产业化发展环境。政府应加大对木版年画等传统民间工艺产业化发展的资金投入量,给予适合传统民间艺术生产销售特点和发展需求的特殊优惠政策,如税收扣除[①]、税收豁免或优惠退税、提供贴息财政资金等,帮助正处于保护传承和产业化发展初期的木版年画顺利进行市场化发展,为其增加动力,以便其今后更好地创造社会效益和经济效益。

3. 加强法制建设,完善知识产权保护法规

加快"文化产业基本法"等法规的制定,改变我国目前文化产业方面立法不完善现象。以较完善并操作性强的相关法律法规规范木版年画等产业化发展,加强创意转换过程中的知识产权保护和商标所有权等问题,鼓励各种形式的创新活动,从而为木版年画等传统工艺的发展注入创新动力。

4. 构建文化产业人才培养体系

在产业化人才的培养方面,政府也应担负起应有的责任。文化产业的发展取决于文化产业人才的数量和质量。政府应构建文化产业人才培养计划,多方位培养文化产业发展所需的创意设计、生产制作、经营管理、市场营销人才。如在高等教育课程中广泛开设与文化产业相关的课程,增设传统文化、民间工艺方面研究性的课程;调动社会培训力量,传授传统民间工艺的有关知识和制作技能等。唯有如此,才能解决目前木版年画等非物质文化遗产的传承人才危机、创新人才不足、营

---

① 税收扣除指某些规定的项目所发生的费用作直接的部分扣除。对木版年画等生产企业,按税前销售收入提取技术开发经费,计入管理费用,专款专用。

销人才奇缺等问题,增加有关人才的数量,提升文化产业人才的素质和能力,从而为文化产业的发展提供强大的智力支撑。

5. 做好文化产品消费的宣传引导工作

政府还应宣传引导文化产品的消费,帮助拓展市场空间。政府有关部门应积极营造氛围,通过媒体报道宣传、学校教育引导,培育民众对木版年画等传统民间艺术的欣赏和保护意识,优化"非物质文化遗产类"传统民间艺术产业发展生态环境,通过培育更多传统民间艺术的欣赏者和消费者,拓展其市场空间。同时,政府作为文化产业最大的投资者和消费者,应更多地从市场上采购各种公共文化产品和服务。政府应不断扩大采购传统工艺品及相关制品的份额,在政府礼品采购名录中,将更多的蕴含丰厚历史文化内涵及地域文化特色的工艺品列入其中,引导文化产品的消费,从而推动桃花坞木版年画等"非物质文遗产类"民间工艺品的生产和销售。

## 二、积极培育市场,引导年画产品消费

需求是产业化发展的原动力。市场需求状况受到消费者偏好、物品价格和替代品状况等因素的影响。目前桃花坞木版年画的市场需求水平不高,主要是由目前消费者偏好的转移、审美情趣变化,替代其发挥装饰审美、认知教化等功能的物品多样等原因造成。要培育有利于年画消费的市场环境,要在文化消费引导、潜在消费者培育、市场价格竞争、文化市场秩序规范等方面多下功夫。

1. 宣传引导年画消费

大众的消费是需要引导的,文化消费更是一种引导性消费。对大众的消费引导包括多方宣传和内在价值的揭示、吸引消费者的关注。因为文化产品是"体验性产品"和"注意力产品","在信息处于买方市场的条件下,消费者的注意力已经成为决定性文化产品市场价值的决定性因素"①。因此,桃花坞木版年画的经营管理者和生产制作者对此一定要有一个清晰的认识,要采取积极主动的方式,多组织相关专题展览展示活动,多参加传统节庆宣传活动,还可举办木版年画文化节等,多方宣传展示,并借助新闻媒体、网络传媒等的强大宣传力量,让更多的受众关注了解它。当民众在大众传媒强大的宣传攻势下,逐渐了解和熟悉桃花坞木版年画等传统民俗艺术的价值魅力和文化内涵,在其潜移默化下会关注并喜爱它,甚至将之作为时尚消费。如此,就可以既增加其市场需求,也引导了消费,让更多蕴含中华民

---

① 顾江.文化产业经济学[M].南京:南京大学出版社,2007:28.

族历史文化、民俗观念、审美情趣和民众文化基因的工艺品滋养民众的精神世界，从而保持民族文化的独特性，也促进整个民族文化素养的提升。

2. 培育潜在年画消费者

历史上，桃花坞木版年画是千家万户的生活必需品，那时的人们从小就耳濡目染并将之作为生活方式和家居环境的必然构成。而目前桃花坞木版年画远离人们的日常生活，很多人都没有听说或接触过年画（根据苏州桃花坞木版年画市场调查问卷显示：350人中有146人没有接触过年画，占41.7%；有87人不知道中国国内的任何年画产地，占24.9%）。当消费者对年画产品一无所知的时候，对内蕴其中的艺术文化价值和功能更是不可能了解认知，年画产品就绝对不可能成为其消费品。因此，普及传统文化相关知识、培育潜在消费者市场的工作非常重要。

要做好年画潜在消费者的培育，一方面要采取各种方式广泛宣传并普及年画等传统文化知识，比如可在博物馆等地举办专题讲座，也可在电视台开辟讲座栏目介绍桃花坞木版年画历史传承、艺术风格、制作技艺、文化价值等方面的内容，还可利用网络资源开辟相关年画网站，以各种方式普及桃花坞木版年画的有关知识。另一方面，还要在中小学生中做好年画等传统文化的知识教育，因为他们是木版年画潜在消费者市场中最大的构成，只有从小在他们的心中播下对年画等民间艺术爱好的种子，未来他们才有可能成为年画及年画元素产品消费的生力军。目前苏州桃花坞木刻年画博物馆和年画社已有了一些走入中小学课堂的活动，今后还应增加相关活动，或将之纳入"乡土文化教育"和"传统文化教育"等课程系列，普及年画知识，培育木版年画的潜在消费者。苏州木版年画的产业化发展一定要遵循"先人后市场"的原则，先把市场里的人培养起来，让越来越多的人，尤其是年轻一代认识和喜爱木版年画，被喜欢才能有市场，从而为桃花坞木版年画市场空间的拓展奠定基础。

3. 以有效定价增加市场需求

根据需求定理，在其他条件不变的情况下，某种物品，其价格越高，需求量就越少。文化产业中基本没有太多的生存所必需的消费，具有需求弹性较大的特点。由此，要在价格策略的指导下对文化产品进行定价，不断提高文化产品和文化服务的质量，同时开源节流，有效地降低成本，继而降低价格，才能提高竞争性。只有合理的价格才对消费者有吸引力。

目前，桃花坞木版年画及年画制品的价格吸引力不大，这也在影响着民众对桃花坞木版年画的需求。历史上年画走进千家万户，其价格极其低廉是一个重要原因。而目前桃花坞木版年画因人力成本高、原材料较贵、手工制作成本高等原因而

价格不菲(如前所述,没有装裱的桃花坞木版年画单张价格要 20 元以上,而潍坊杨家埠年画只要 1—2 元),这在一定程度上抑制了一部分喜爱木版年画的消费者的购买欲望,也流失了原本可能购买来装饰家居环境、渲染年节氛围的一般消费者。

桃花坞木版年画的市场价格包含了生产和销售过程中各种人、财、物的消耗成本,也包括手工制作过程中的文化创造价值和手工技艺价值。目前对桃花坞木版年画的价格定位要力争达到消费者均衡、生产者均衡和市场均衡①,如此才能获得较好的市场发展。对年画等文化产品的有效定价要按照有关步骤进行。要对桃花坞木版年画产品进行成本核算,对潜在消费者的市场需求和审美情趣适时调查,对竞争对手的产品类型、价格、生产规模等进行调查,同时也要对市场上能替代其发挥装饰年节氛围的有关物品进行调查,合理考虑蕴含在桃花坞木版年画之中的文化创造价值和手工技艺价值等因素。唯有如此,才能对桃花坞木版年画有效定价,增加市场需求,增强其市场竞争力。

### 三、着手产品创新,促进嬗变发展

在快速变化的市场中,消费者的偏好不断改变,替代产品层出不穷,产品生命周期日益缩短。对于桃花坞木版年画等濒危的民俗艺术而言,传统的生存土壤已变化,人们的生活方式、审美观念都在变化,它们唯有创新,将创新理念落实于产品设计、营销模式等方面,才能重新获得生存空间和市场力量。桃花坞木版年画产品的创新体现在题材创新、年画元素应用载体和空间的创新等方面。要在留存木版年画传统文化因素和制作技艺的基础上,采用现代设计思维方式、契合现代人的审美需求和生活需求,不断创新发展,让它以另一种形式植入现代人的生活,改变其濒危的生存现状,促进其积极嬗变传承。

#### 1. 挖掘吉祥文化、时代信息进行题材创新

在题材创新方面,可在充分研究传统题材的类型、时代契合性等的基础上,在具有教化和认知意义的文化题材上寻找突破,更要在吉祥文化题材上大做文章。纳吉迎祥的心理显现的是人们对美好生活的期盼,是人类永远的幸福追求,吉祥文化是块沃土,只要稍加滋润,施予阳光,就能唤起消费者的认知度和内心潜在的消费需求及购买欲望,因此,传统年画要在吉祥文化的表达方式上积极创新。同时,

---

① 消费者均衡是指当消费者支出所有货币,并且最后以单位货币用于所有商品上时,获得效用均等的一种均衡状态。生产者均衡是指生产者花费掉所有的资源,并且最后以单位资源用于任何一种产品的生产,所获得的最终产品的收益均相等的状态。市场均衡是指消费者和生产者的购买价格达成一致,所有产品全部消费后的市场出清状态。

题材的创新还包括从历史文化优秀题材和经典题材中挖掘新内容，从当代社会发展中汲取灵感，寻找热点题材、重点题材，将时事政治、经济发展、文化体育等重大活动作为现实题材生动形象地展示出来，增强其教化认知功能。

2. 提炼年画元素精华，拓展载体范围

桃花坞木版年画的传统画作形式在当今社会的生存空间和市场空间是有限的，为了传承年画文化，必须两条腿走路。一条腿立足传统题材、传统文化因素，弘扬及创新发展，继续以平面宣纸画作的形式存在；另一条腿要突破传统宣纸画作的形式，提取桃花坞木版年画元素，将之与有关的艺术结合，与现代生产制造业结合，进行载体和依存方式的创新。目前已有将"一团和气""刘海戏金蟾""金钱虎"等元素提炼出，运用到T恤、丝巾、扇子、伞、挂历、明信片等的市场行为。产业化发展需要对年画元素进行更多方面的创意提炼和载体拓展，要加大与服装设计、包装设计、动漫设计等艺术设计结合的力度，同时也要及时将有关元素创意进行产品的转换，让桃花坞木版年画以更多的样式、更时尚化的气息成为礼品、旅游纪念品以及生活日用品，以新的形式重新走入民众的日常生活和审美世界中，使之为现代人的观念、现代人的生活方式和生活需求服务。

3. 与动漫、影视等结合创新产品表现形式

"动漫"已不仅仅是一种艺术现象，它更是一种影响日常生活的方式，已成为全球新兴的重要产业。动漫在现代青少年中非常流行，如果给木版年画也糅进动漫元素，或者在动漫设计中融入年画元素，用时尚、先锋的动漫手法，并将传统木版年画艺术融入其中。

2009年春节期间，中央电视台综艺频道的动漫栏目《快乐驿站》推出了"中国年 中国味 中国风"，以四川绵竹木版年画为表现方式，其人物造型、背景布置均采用了四川绵竹木版年画的元素，将备受人们喜爱的经典相声和小品用动漫的方式展示，画面生动有趣，表现方式极富中国特色。

桃花坞木版年画也应借鉴绵竹木版年画与动漫、影视结合的方式，尝试把桃花坞木版年画内容及提炼出的木版年画元素与年轻人喜爱的动画结合起来，积极拓展其在动漫影视中的表现力，这样，既可以借助广受年轻人喜爱的动漫、影视来宣传推广自己，也可以借"年画元素"创意的应用，衍生发展，从而获得新的发展空间。

### 四、实施营销创新，扩大市场影响力

营销是理念、商品、服务概念、定价、促销及配销等一系列活动的规划与执行过程，经由这个过程可创造交换活动，以满足个人与组织的目标。营销创新就是根据

营销环境的变化情况,并结合企业自身的资源条件和经营实力,寻求营销要素在某一方面或某一系列的突破或变革的过程。

历史上桃花坞木版年画的销售是"坐地行商""肩挑零卖"结合,而目前桃花坞木版年画主要是在销售点"坐地行商",销售方式单一,主动性欠缺,营销理念滞后,营销人才匮乏。因此,当前桃花坞木版年画要在营销人才的培养、营销创新以及营销方式多样化追求方面多做探索。

1. "双管齐下"加快创新型营销人才的培养

创新型年画营销人才的培养需要依靠国家文化产业人才培养的各种举措推动,同时也需要从熟悉年画生产过程的管理和生产制作人员中诞生。如此"双管齐下",合力推动,才能尽快地培养出适应年画产业化发展的创新型营销人才。在专业营销人才尚未进入年画的市场运作过程的当下,更需要目前年画行业中的人才通过自身学习和市场摸索,创新营销理念,创新商品内容和形式,抓住各种宣传介绍年画的时机,积极主动去进行有关的市场运作。

2. 多渠道拓展构建年画营销体系

在营销方式上要改变当前单一的方式,要拓展销售渠道,构建年画营销体系。桃花坞木版年画可采用的营销方式包括:节庆营销、体验营销、网络营销等。

节庆营销是指利用传统年节以及相关节庆活动积极宣传推销年画,争取恢复木版年画年节装饰物的地位,让它能在年节时重新走入千家万户。这些年随着"传统文化热""国学热"等一股股热潮,人们重新审视传统文化,开始追求年节的传统文化氛围,许多人在心理上和观念上对年画这些传统民俗艺术作为年节象征物是认可的,情感上也是容易接受的。只是目前年画的年节营销方式欠缺,进而导致其作为传统年节装饰物的市场销售不旺。因此,在桃花坞木版年画产业化发展过程中,一定要在春节、端午等传统节庆时,加强此方面的市场宣传,同时也要根据现代民众的审美情趣和心理需求,生产制作出一些糅合了时代元素的创新年画产品,使之更易为民众接受,成为其年节装饰物。

体验营销是指企业通过采用让目标顾客观摩、聆听、尝试、试用等方式,使其亲身体验企业提供的产品或服务,让顾客实际感知产品或服务的品质或性能,从而促使顾客认知、喜好并购买的一种营销方式。木版年画的制作工艺复杂,从画稿到刻版再到套色印刷,程序多、技艺要求高,融艺术创作思维和手工灵巧为一体。顾客如果没有观摩、聆听或尝试,就不易对之产生价值认知和情感认同。因此在木版年画销售场所,应将有关制作过程展示给顾客,可通过现场生产制作展示,也可通过精美翔实的视频播放,从而使顾客通过认知并体验其文化内涵和制作技艺进而认

可并购买年画产品。

网络营销是以互联网络为基础,利用数字化的信息和网络媒体的交互性来辅助营销目标实现的一种新型的市场营销方式。网络具有传播速度快、受众广、影响大等特点,越来越多的人热衷于网上购物,包括对桃花坞木版年画等这类民间美术作品及相关制品,人们也有通过网络购买的需求。桃花坞木版年画应该建立自己的宣传展示和销售网站,网站要有特色,能够引起顾客的关注;同时,也应与淘宝网、当当网、卓越网等购物网站联合,增加网上展示宣传和销售渠道。

## 五、携手旅游,以文化体验延伸发展

桃花坞木版年画在产业化发展过程中,除了自身产品创新、扩大市场影响力外,还一定要拓展渗透到旅游、设计等相关行业,尤其是要借助旅游业市场来拓宽自己的生存渠道。与旅游业的结合,一方面可作为特色旅游纪念品吸引游客的关注,增加其产品销售量;另一方面也可将其制作工艺的现场展示纳入文化体验旅游线路中,凸显其价值魅力,寻求其发展的点、线、面的空间突破。

### 1. 以年画特色旅游纪念品拓展应用空间

旅游纪念品是指以旅游目的地的文化古迹、自然风光、民俗风情为题材,或利用当地特有的原材料制作的纪念性工艺品。代表当地文化特色的旅游纪念品,因其具有不可替代性、纪念意义和收藏价值而广受游客青睐。

苏州桃花坞木版年画浓缩了苏州历史文化、民俗文化、地域风情以及手工制作之巧,是具有浓郁地域文化特色的旅游纪念品,游客也很乐意购买(桃花坞木版年画市场调查问卷显示:350人中有116人购买桃花坞木版年画的目的是将之作为旅游纪念品,占33.1%;有147人是将之作为礼物送给亲朋好友的,占42.0%)。由此显示了桃花坞木版年画在旅游纪念品和礼品方面的较大需求。对于桃花坞木版年画来说,礼品化和旅游纪念品化的发展,是对其应用空间的一个拓展,也代表着其未来的发展方向。

在制作桃花坞木版年画旅游纪念品时,首先要深挖木版年画的文化内涵,突出产品的地方特色和民族特色,及其"正宗性"。文化渊源是旅游纪念品的生命力所在,旅游纪念品的文化特征越鲜明、文化品格越高、地域特征越明显,它的价值就越高、越受欢迎,因此桃花坞木版年画类别的旅游纪念品一定要以其丰富多彩的题材、深刻的文化寓意、独特的审美情趣、优美的艺术风格等来吸引游客的视线。其次要在功能多样化方面多下功夫,研发出的旅游纪念品既具有艺术审美价值,同时又兼顾日常生活中的某些实用功能。可以将木版年画的一些元素提炼并运用到日

常生活用品领域,这样游客既能留存美好的旅游记忆,又能享受到旅游纪念给日常生活带来的一些实用性、便利性。从衣物鞋帽服饰到各式装饰挂件再到现代数码产品的外包装,都可将桃花坞木版年画的有关元素设计嵌入其中,使之成为特色旅游纪念品。最后,在纪念品的外包装方面一定要精心设计,体现出桃花坞木版年画的独特艺术文化特色,做到既要有精美的包装,也要具有便携性。

### 2. 以"传统文化体验游"提升文化空间

如今是大众旅游时代,也是体验经济时代,旅游消费出现了种种新变化:就旅游消费意识来说,多数旅游者从注重产品本身转移到接受产品时的感受,他们既重视结果,也很重视过程,注重情感的愉悦和满足;在旅游消费习惯方面,旅客从理性消费渐次转变为理性与感性消费并重,追求快乐、注重参与,追求自我满足和愉悦的个性化取向;在旅游消费方式方面,参与性、互动性强的特色旅游成为最受旅游者喜爱的旅游产品形式。

桃花坞木版年画蕴含丰富的历史文化内涵,是中国传统文化的重要构成,也浓缩了苏州地区的历史文化、民俗文化的精髓,具有很高的美誉度。目前对于其价值的揭示和认知多集中在有关学者专家和生产制作者中,一般消费者和游客对之了解程度较低。在重视体验性、参与性的现代旅游年代,游客日益重视传统文化体验。因此,可将桃花坞木版年画与文化体验旅游结合,将之纳入"传统文化体验游"旅游线路,其丰富的历史文化、民俗文化内涵将吸引游客,其包含画稿、刻板、套印等工序的手工制作技艺的动态展示以及游客参与的活动会给游客一个直观的体验,拉近游客与桃花坞木版年画的情感距离,激起其情感上的愉悦满足。

苏州山塘街桃花坞木刻年画社和位于朴园的桃花坞木刻年画博物馆都具有纳入旅游线路的基本条件,有关木版年画的生产制作者和经营管理者应该加强与旅游部门的合作,如此,不仅帮助旅行社创新旅游产品线路,同时也借助旅行社旅游线路的安排、导游讲解中对桃花坞木版年画价值和魅力的揭示,导引旅客认知感受并逐步喜爱、乐于购买的消费心理,构建桃花坞木版年画产业化发展的市场基础。

同时要以敏锐前瞻的思维抓住发展契机。不少人认为"桃花坞大街的灵魂是唐寅,形象是木版年画",因此一定要利用木版年画在桃花坞历史文化片区的象征意义和核心地位,获得足够的制作展示木版年画的空间,规划体验性、互动性旅游活动安排,增加其作为"传统文化体验游"的吸引物的魅力,拓展木版年画产业化发展的文化传播空间,完善产业链的延伸发展。

### 3. 以"传统工艺修学游"延伸发展空间

修学旅游"是以一个专题为目标,以在校学生为主体,以教师等其他人员为补

充,以增进技艺、增长知识为目的的一种专项旅游活动"①,它帮助学生更加深刻地感受着自然的博大和人类的伟大,感受着历史的文明变迁,引导学生追求人生和社会的美好境界,提升其综合文化素质。修学旅游是最具文化内涵和魅力、最具深刻和持久体验(感受)性、符合科学发展观的文化旅游产品。目前,我国修学旅游多为高等学府参观游和英语之旅,也有一些儒学之旅、红色之旅、探险之旅、科普旅游等形式。总体说来,缺乏专题项目深度研游系列的修学游产品,几乎没有针对濒危的"非物质文化遗产类"文化资源和传统技艺研习的修学游。这是目前修学游市场的缺失,而此方面修学游的市场需求是客观存在的[如前所述,桃花坞木版年画的市场调查数据显示:350人中有44人(占12.6%)对将桃花坞木版年画的欣赏和制作学习作为"传统文化修学游"很感兴趣且一定会参加;有181人(占51.7%)有点兴趣,可能会参加]。

苏州地区汇聚了中国工艺美术的绝大多数类别,也拥有苏州园林、昆曲、古琴等世界文化遗产和非物质文化遗产,人类文明和多彩文化的光环熠熠生辉,吸引着众多的人前来探寻。因此,在苏州展开"中国文化遗产修学游"以及"传统工艺修学游"的基础良好,只是目前因缺乏系统规划设计及产品开发而未推出。

桃花坞地区是苏州传统工艺美术的原生地,如今桃花坞文化创意产业园也汇聚了木版年画、玉雕、刺绣、漆器、制扇、制壶、瓷画、石雕等传统工艺门类。如此得天独厚的资源优势让许多有识之士都认为桃花坞历史文化片区的发展定位应该走旅游与传统文化相结合的特色之路,打造出非遗修学游,将学习与旅游融为一体。

桃花木版年画作为桃花坞历史文化的形象代表,其生产制作者和经营管理者要以前瞻的眼光,积极与有关教育部门和旅游部门合作,精心策划设计,适时推出"以木版年画为主导,与其他民间工艺结合"的"传统工艺修学之旅""体验传承非遗技艺"等旅游修学活动,既介绍传统文化知识,也传授木版年画等手工制作技艺,并让学生积极参与研习,自己动手,感受手工技艺的灵巧智慧和工艺思想。如此,可使更多的青少年学生在节假日和寒暑假期间,通过游前的准备性知识学习、游中的参与性学习、游后的总结性学习,深度了解桃花坞木版年画等非物质文化遗产的丰厚文化内涵和价值魅力,习得有关手工制作技艺。这样的修学旅游,既延伸了桃花坞木版年画产业化发展空间,也为桃花坞木版年画未来的发展积累了传承人才,延续其未来发展空间。

在桃花坞木版年画携手旅游进行产业化延伸发展的过程中,要抓好"点""线"

---

① 文红,孙玉琴.对开发修学旅游市场的思考[J].怀化学院学报,2005(1):50.

"面"三者的结合。通过扩大木版年画生产制作点的规模,增加其在各旅游景区、商店、饭店、高速公路休息区等的销售网点,加大桃花坞木版年画礼品和旅游纪念品等的市场份额和市场影响力;将桃花坞木刻年画社、桃花坞木刻年画博物馆、桃花坞大街等纳入苏州旅游观光线路;通过各种渠道全面宣传揭示桃花坞木版年画的价值,引导文化消费,增加其在市场的受欢迎度和市场需求。如此,立足"点",重视"线",拓展"面",在"点、线、面"结合方面的突破性发展,一定能帮助桃花坞木版年画产业构建并延伸拓展其产业链,从而获得产业化发展的成功。

## 小结

尽管桃花坞木版年画目前主要着力于保护传承工作,不具备规模经济的特点,并且还面临市场需求不高、政府扶持较弱、人才缺乏、资源整合欠佳诸多因素的制约,但是桃花坞木版年画自身的历史文化价值、蕴含的经济价值、活态传承保护的需求、所处的文化产业化发展大环境以及面临的各种机遇,使得其具备了产业化发展的基础条件,其选择产业化发展的道路是可行的也是必然的。

在桃花坞木版年画产业化发展过程中一定要遵循"非物质文化遗产类"资源的特点,从文化产品的特点和属性出发,坚持传承保护、社会效益为主、文化内涵挖掘、创新拓展原则。政策扶持、资金投入、人才培养、市场培育、营销创新、产业链完善等影响因素,如同"木桶理论"中组成木桶的各块木板,直接影响并决定着桃花坞木版年画产业化发展的水平和进程。其产业化发展的路径:一是要加大政府扶持力度,从构建发展规划、资金扶持、税收优惠、完善知识保护法规、构建文化产业人才培养体系等方面构建制度保障体系;二是要从宣传引导、培育潜在年画消费者,以有效定价增加市场需求等方面入手,积极培育消费者市场,引导年画产品消费;三是要在题材创新、年画元素依附载体拓展以及与动漫、影视等结合方面积极创新发展,创新产品表现形式,促进其嬗变发展;四是要通过加快创新型营销人才的培养,并从节庆营销、体验营销、网络营销等渠道拓展,实施营销创新,扩大市场影响力和销售规模;五是携手旅游,以年画特色旅游纪念品拓展应用空间、以"传统文化体验游"提升文化空间,以"传统工艺修学游"延伸发展空间,立足制作销售"点",重视"线"(纳入旅游线路),拓展"面"(市场欢迎面),在"点、线、面"结合方面突破性发展,延伸拓展其产业链。

# 结　　语

　　民俗艺术是具有自己独特内涵的艺术门类,它突出崇神敬祖、尚生重子、驱邪求吉等民俗观念,具有集体性、模式性及传承性特征;它突破了民间艺术下层性的空间限制,是全社会享用的生活艺术;它与民众日常生活密切相关,具有延续性、模式性的特点。民俗艺术是中华文明的识别标志,是民族传统的血脉所系,也是深厚的民族情感凝聚所在。

　　在全球化、城市化的背景下,不少民俗艺术品类因为生存土壤的改变而陷入了濒危的境地,有的已被列入了非物质文化遗产保护名录。各种形式的资料搜集整理以及传承人的命名是卓有成效的保护方式,促进了全民文化自觉的进程。因为民俗艺术是"活态文化",具有"活态性"和"流变性"的特点,因此,对它的保护不应仅仅停留在搜集整理记录留存等浅显表面,而应让它以鲜活的姿态介入现代社会和普通民众的生活,应用发展、彰显活力,这才是对民俗艺术积极有效的保护方式,因为"应用是打破文化的自然传习节拍,而对某些文化因素加以强化或制约的有目的的行为","应用使潜在的文化因素成为显著的文化成果……时空范围、规模形态和功能领域的扩大,不仅强化了对象的存在与需求,更形成了对它的有效保护"①。

　　民俗艺术当前应用的基础条件已具备。政府的积极介入和"非遗"工程的展开、"守望民间"学者们的呼吁与切实行动、民众保护民族传统文化的意识觉醒等,为民俗艺术的开发应用提供了"文本"和热情。同时,来自情感心理、文化经济等各方面的需求更对民俗艺术的应用发展提出了呼唤:高科技时代的人们希冀具有"柔性"特征的民俗艺术能去平衡"技术刚性";喧嚣变幻的时代让现代民众希望借助真实、拙朴、自然的民俗艺术回归宁静舒缓;全球化时代民众对属于民族本土文化的民俗艺术消费需求量的日趋增大;民俗艺术在迅猛发展的旅游市场上具有巨大吸引力和较高美誉度;文化产业化发展对特色民族文化资源产生了迫切需求。种种需求驱动着民俗艺术加快应用发展的步伐。

---

① 陶思炎.应用民俗学[M].南京:江苏教育出版社,2001:172-174.

参与民俗艺术应用发展的各方力量构成了一个结构体系,自身的条件因素是民俗艺术应用的基础和客体对象。生产制作者、营销者、消费享用者是民俗艺术在生产、流通、消费链条上的三方积极能动主体,构成了民俗艺术应用的主体对象。政府相关部门、教育研究机构、大众传媒等为民俗艺术的应用构筑了政策扶持、人才培育、方向引导、氛围营造等背景支撑。民俗艺术应用发展的深度和广度取决于各方角色定位的准确性、利益诉求的兼顾性、功效作用的支撑性。

民俗艺术的应用发展依托于一定的场域空间。民俗艺术应用的时空范围和领域场景,主要包括日常家居生活领域、社会公共活动领域等。民俗艺术在日常家居环境的装饰、人生礼仪的点画、岁时节日的烘托方面活跃着身影;它是城乡环境的装点、节庆公共文化活动的亮点、传统庙会活动的看点,也是旅游活动的重点,其静态的精美呈现和动态的表演展示是旅游观览的对象。民俗艺术传承了中华文化的传统,彰显了民俗艺术的活力,并获得了进一步应用发展的场域空间。

民俗艺术在开发应用方面出现了许多新变化、新导向。静态民俗艺术礼品化和动态民俗艺术表演化是其在呈现形态方面的发展;而产业化则是其在生产制作方面的趋势性表现。

如今民俗艺术的功能发生了一些变化,实用功能在退化,而审美功能和文化历史功能在不断增强。民俗艺术负载的吉祥文化信息,契合着民众对幸福美好生活的期盼。民俗艺术作为时尚的文化礼品,拥有广阔的市场需求,当今民俗艺术礼品化发展已成为必然趋势。在礼品化发展过程中,必须坚持文化性、地域性、审美性、新颖性的原则,同时要深挖题材内涵、拓展材料载体、深化工艺思想、美化外在包装。

当前表演类的民俗艺术面临着从本真展示到舞台表演化的发展变化。它们在政府组织的有关政治文化场合和旅游商贸活动中的过度表演,远离了其原生的文化背景,改变了其原本的表演节律。不过,民俗艺术表演化在所难免,在表演化的发展过程中应坚持文化本真性、审美情感性、参与互动性等原则,理性科学引导、感性适度展示,从而在民众日常生活、政治经济舞台、影视舞台空间、动漫设计世界等空间获得生存和拓展的机会。

民俗艺术作为文化艺术中的一个重要构成,因其自身的文化价值和经济价值而被裹挟到了当今产业化发展的"潮流"中。尽管存在着机械化"复制"与手工制作价值的悖论,也有创新能力欠缺、后备人才缺乏、投资不足、融资不畅和专业化服务机构缺失等问题,但民俗艺术却不得不在产业化发展的背景下寻求自身的应对形态。产业化发展对民俗艺术来说是挑战和机遇并存。民俗艺术品市场需求的增

大、政府的重视扶持,加上其优良的资源禀赋和科技的支撑等,为民俗艺术产业化发展提供了有利条件。民俗艺术产业化发展应坚持社会效益至上、挖掘文化内涵、保护留存和创新发展等原则,在政府的引导扶持下,进行特色品牌开发,并拓展产业链,带动加工制造、传媒广告、建筑、旅游、金融、交通运输、餐饮、社会服务等相关行业,从而为自己拓展更广阔的发展空间。

民俗艺术的应用研究是一个庞大的课题,它包括民俗艺术应用背景、应用条件、应用对象、应用主体、应用中介部门、应用场域、应用原则、应用手段、应用途径、应用方向、应用前景等方面的内容,涉及艺术学、民俗学、文化学、经济学、旅游学、产业学等学科内容和研究方法。笔者能力一般、学问浅薄,只是对民俗艺术应用涉及的有关领域作了浅显的梳理和剖析,在理论深度和研究广度方面存在许多不足,但在民俗艺术作为专门研究对象还少有鸿篇巨制的情形下,这是一个探索性的开端,在此基础上,今后笔者将深化研究,推进民俗艺术应用研究的深度和广度,为"民俗艺术学"学科体系的构建贡献一份绵薄之力。

# 主要参考文献

**专著：**

[1] 波斯彼洛夫.论美和艺术[M].上海：上海译文出版社，1981.

[2] 丛惠珠，丛玲，丛鹂.中国吉祥图案[M].北京：华夏出版社，2001.

[3] 丛小桦.中国民间绝景：北方卷[M].济南：山东画报出版社，2006.

[4] 邓迪斯.民俗解析[M].户晓辉，译.桂林：广西师范大学出版社，2005.

[5] 丁亚平.艺术文化学[M].北京：文化艺术出版社，2005.

[6] 段宝林.非物质文化遗产精要[M].北京：中国社会出版社，2008.

[7] 段友文.黄河中下游家族村落民俗与社会现代化[M].北京：中华书局，2007.

[8] 冯骥才.紧急呼救：民间文化拨打120[M].上海：文汇出版社，2003.

[9] 冯敏.新春吉祥画：中国木版年画[M].哈尔滨：黑龙江人民出版社，2005.

[10] 高丙中.民俗文化与民俗生活[M].北京：中国社会科学出版社，1994.

[11] 高有鹏.中国庙会文化[M].上海：上海文艺出版社，1999.

[12] 顾建华.艺术设计审美基础[M].北京：高等教育出版社，2004.

[13] 顾江.文化产业经济学[M].南京：南京大学出版社，2007.

[14] 顾兆贵.艺术经济原理[M].北京：人民出版社，2005.

[15] 郭庆丰.纸人记：黄河流域民间艺术考察手记[M].上海：上海三联书店，2006.

[16] 海尔布伦，格雷.艺术文化经济学：第二版[M].詹正茂，等译.北京：中国人民大学出版社，2007.

[17] 汉唐.中国吉祥[M].沈阳：辽海出版社，2002.

[18] 何志钧.文艺消费导论[M].北京：中国社会科学出版社，2007.

[19] 鹤坪，傅晓鸣.中华拴马桩艺术[M].天津：百花文艺出版社，2006.

[20] 黑格尔.美学：第二卷[M].朱光潜，译.北京：商务印书馆，1979.

[21] 胡潇.民间艺术的文化寻绎[M].长沙：湖南美术出版社，1994.

[22] 华智亚，曹荣.民间庙会[M].北京：中国社会出版社，2006.

[23] 皇甫晓涛.创意中国与文化产业：国家文化资源版权与文化产业案例研究[M].广州：暨南大学出版社，2007.

[24] 黄鸣奋.互联网艺术产业[M].上海：学林出版社，2008.

[25] 加达默尔. 真理与方法:哲学诠释学的基本特征:上卷[M]. 洪汉鼎,译. 上海:上海译文出版社,1999.

[26] 靳之林. 生命之树与中国民间民俗艺术[M]. 南宁:广西师范大学出版社,2002.

[27] 卡西尔. 人论[M]. 甘阳,译. 上海:上海译文出版社,2004.

[28] 孔新苗. 齐鲁民间造型艺术[M]. 济南:山东画报出版社,2005.

[29] 李桂奎. 人神之间[M]. 广州:广东教育出版社,2003.

[30] 李砚祖. 中国艺术学研究[M]. 长沙:湖南美术出版社,2002.

[31] 联合国教科文组织. 世界文化报告:文化、创新与市场(1998)[M]. 关世杰,等译. 北京:北京大学出版社,2000.

[32] 刘思智,程晓民,李建军. 黄河三角洲民间美术研究[M]. 济南:齐鲁书社,2003.

[33] 刘晓春. 一个人的民间视野[M]. 武汉:湖北人民出版社,2006.

[34] 刘芝凤. 戴着面具起舞:中国傩文化[M]. 哈尔滨:黑龙江人民出版社,2005.

[35] 柳宗悦. 工艺文化[M]. 徐艺乙,译. 桂林:广西师范大学出版社,2006.

[36] 鲁枢元. 猞猁言说:关于文学、精神、生态的思考[M]. 北京:社会科学文献出版社,2001.

[37] 吕胜中. 再见传统 4[M]. 北京:生活·读书·新知三联书店,2004.

[38] 吕思勉. 先秦学术概论[M]. 昆明:云南人民出版社,2005.

[39] 罗筠筠. 审美应用学[M]. 北京:社会科学文献出版社,1995.

[40] 麦克卢汉. 理解媒介:论人的延伸[M]. 何道宽,译. 北京:商务印书馆,2000.

[41] 麦奎尔. 大众传播模式论[M]. 祝建华,武伟,译. 上海:上海译文出版社,1987.

[42] 奈斯比特. 大趋势:改变我们生活的十个新方向[M]. 梅艳,译. 北京:中国社会科学出版社,1984.

[43] 南京市文化局,南京市政协文史委员会,南京市地方志编纂委员会办公室. 南京非物质文化遗产集萃[M]. 南京:南京出版社,2008.

[44] 潘鲁生. 民艺学论纲[M]. 北京:北京工艺美术出版社,1998.

[45] 乔晓光. 活态文化:中国非物质文化遗产初探[M]. 太原:山西人民出版社,2004.

[46] 沈泓. 绵竹年画之旅[M]. 北京:中国画报出版社,2006.

[47] 史怀泽. 敬畏生命[M]. 陈泽环,译. 上海:上海社会科学院出版社,1995.

[48] 孙建君. 中国民间美术教程[M]. 天津:天津人民出版社,2005.

[49] 唐家路. 民俗艺术的文化生态论[M]. 北京:清华大学出版社,2006.

[50] 陶立璠. 民俗学[M]. 北京:学苑出版社,2003.

[51] 陶思炎. 风俗探幽[M]. 南京:东南大学出版社,1995.

[52] 陶思炎. 应用民俗学[M]. 南京:江苏教育出版社,2001.

[53] 陶思炎. 中国都市民俗学[M]. 南京:东南大学出版社,2004.

[54] 田川流. 中国文化艺术可持续发展研究[M]. 济南:齐鲁书社,2005.

[55] 王树村. 中国年画发展史[M]. 天津:天津人民美术出版社,2005.

[56] 王毅.中国民间艺术论[M].太原:山西教育出版社,2000.

[57] 王兆乾,吕光群.中国傩文化[M].汕头:汕头大学出版社,2007.

[58] 乌丙安.中国民间神谱[M].沈阳:辽宁人民出版社,2007.

[59] 邢莉.摇篮边的祝福:中国诞生礼[M].上海:上海文艺出版社,2001.

[60] 徐华龙.泛民俗学[M].哈尔滨:黑龙江人民出版社,2003.

[61] 许康铭.中国传统吉祥图案[M].海口:海南国际新闻出版中心,1999.

[62] 许平.造物之门:艺术设计与文化研究文集[M].西安:陕西人民出版社,1998.

[63] 杨学芹,安琪.民间美术概论[M].北京:北京工艺美术出版社,1990.

[64] 叶志良.大众文化[M].上海:上海文艺出版社,2003.

[65] 曾应枫.广州民间艺术大扫描[M].哈尔滨:黑龙江人民出版社,2004.

[66] 张道一,廉晓春.美在民间:民间美术文集[M].北京:北京工艺美术出版社,1987.

[67] 张道一.张道一文集[M].合肥:安徽教育出版社,1999.

[68] 张静娟,李友友.剪纸之旅[M].北京:中国旅游出版社,2007.

[69] 张士闪,耿波.中国艺术民俗学[M].济南:山东人民出版社,2008.

[70] 张紫晨.民俗学与民间美术[M].长沙:湖南美术出版社,1990.

[71] 赵杏根,陆湘怀.实用中国民俗学[M].南京:东南大学出版社,2005.

[72] 诸葛铠,丁涛,郭廉夫.中国纹样辞典[M].天津:天津教育出版社,1998.

[73] 邹文.美术社会当代美术与公共文化[M].北京:中国人民大学出版社,2005.

**期刊论文:**

[1] 毕凤霞.略论杨家埠木版年画的形式分类与艺术内涵[J].聊城大学学报(社会科学版),2007(3).

[2] 陈绘.论民俗艺术图形符号在现代广告设计中的应用[J].南京艺术学院学报(美术与设计版),2007(3).

[3] 陈绘.民俗艺术符号的生成与特征[J].艺术百家,2006(4).

[4] 陈绘.民俗艺术文字符号在现代广告设计中的应用[J].艺术百家,2007(4).

[5] 陈静.浅谈民俗艺术与设计[J].艺术与设计(理论),2010(11).

[6] 陈茂涛,任龙泉.中国剪纸动画将再放异彩——关于中国剪纸动画未来发展的思考[J].电影评介,2007(1).

[7] 陈南江,吴月照.略述民俗文化的旅游开发——兼谈客家民俗文化的内容选择[J].特区理论与实践,1997(10).

[8] 陈勤建.略谈民俗艺术的保护和建设[J].美术观察,2004(3).

[9] 陈勤建.文化旅游:摒除伪民俗,开掘真民俗[J].民俗研究,2002(2).

[10] 陈晓曦.羌绣视觉元素在新北川旅游商品包装设计中的应用研究[D].成都:西南交通大学,2013.

[11] 崔立豹."民俗符号"的力量:对当代艺术中民俗符号的解读[D].济南:山东建筑大学,2013.

[12] 崔晓.木版年画的"没落"与"重生"——朱仙镇木版年画的品牌战略研究[J].美术大观,2008(6).

[13] 邓抒扬.民俗艺术在现代文化环境下的生存与发展[J].金陵科技学院学报(社会科学版),2011(2).

[14] 杜大恺.手工劳动依旧是当代需要[J].美术观察,2004(2).

[15] 冯东,陈俐霞,陈洪根.基于产业关联的民间文化艺术产业发展战略框架模型研究[J].西北大学学报(哲学社会科学版),2006(11).

[16] 冯绍文,冯绍华.论剪纸在陶瓷上的装饰应用[J].景德镇陶瓷,2008(4).

[17] 高丙中.日常生活的现代与后现代遭遇:中国民俗学发展的机遇与路向[J].民间文化论坛,2006(3).

[18] 郭华.剪纸在动画造型设计中的应用研究——以陕北民间故事《兰花花》为例[D].西安:西安理工大学,2007.

[19] 郭潼潼.艺术符号民族化与民间艺术符号化 浅谈苏州桃花坞木版年画视觉符号与课题开发[J].上海工艺美术,2007(4).

[20] 郭智勇,熊兴福.论礼俗文化在现代礼品包装设计中的应用[J].包装工程,2007(1).

[21] 胡红忠,郑皓华.中国传统图案对现代礼品包装设计的启示[J].包装工程,2005(10).

[22] 胡亚兵.剪纸艺术在服装设计中的运用[J].内江科技,2007(5).

[23] 黄静华.民俗艺术传承人的界说[J].民俗研究,2010(1).

[24] 黄志华.包装装饰设计中民俗文化的应用[J].包装工程,2006(1).

[25] 贾岩鸿.平阳木版年画发展与艺术价值[J].美术,2007(4).

[26] 蒋耀辉.艺术消费心理及消费形态分析[J].美术观察,2003(3).

[27] 金雪涛,张东胜,檀倩.我国动漫产业发展的制约因素与对策[J].商业时代,2009(1).

[28] 李双林.朱仙镇木版年画的传承与现代艺术价值[J].美术大观,2007(2).

[29] 李砚祖.作为文化工业的当代民间艺术[J].美术观察,2003(12).

[30] 梁远.现代社会中的传统手工艺[J].美术观察,2004(6).

[31] 刘广祥.漫谈朱仙镇木版年画的形式美[J].装饰,2004(7).

[32] 刘能强.民间艺术需要的不仅仅是保护[J].美与时代(下),2005(12).

[33] 刘统霞.主位视角缺失的民俗艺术产业发展问题——以商河鼓子秧歌为例[J].民族艺术研究,2010(6).

[34] 刘蔚.从台湾霹雳布袋戏看民俗艺术的产业化策略[J].长江大学学报(社会科学版),2013(9).

[35] 刘锡诚.文化产业是"活态"保护的一种模式[J].美术观察,2006(6).

[36] 卢爱华.民俗艺术产业化发展探析[J].东南大学学报(哲学社会科学版),2011(4).

[37] 卢爱华.民俗艺术与民间艺术关系辨析[J].南京艺术学院学报(美术与设计版),2008(2).

[38] 卢爱华.苏北金湖面塑礼馍探究[J].民俗研究,2005(2).

[39] 马晓京.旅游商品的开发对策[J].中南民族学院学报(人文社会科学版),2001(2).

[40] 毛德胜.从消费社会理论看我国的新闻传媒消费主义倾向[J].现代商业,2008(20).

[41] 潘帅.民俗艺术的平面图式在景观设计中的应用研究[D].济南:山东建筑大学,2012.

[42] 彭迪.以民俗建设保护民族民间文化[J].美术观察,2004(3).

[43] 盛欣,蒋小洪.基于动漫产业的衍生产品探析[J].科教文汇(上旬刊),2008(10).

[44] 司聿宣.民俗装饰艺术对现代室内环境设计的启发意义[J].中小企业管理与科技(上旬刊),2011(13).

[45] 宋云飞.现行民俗旅游开发的弊端及对策研究[J].广西大学梧州分校学报,2005(1).

[46] 孙琳,陈立.中国民间剪纸艺术在当代设计领域中的应用[J].北京印刷学院学报,2008(2).

[47] 孙蕊.朱仙镇木版年画的传承与振兴研究[J].艺术教育,2006(7).

[48] 覃莉.中国动漫产业发展前景研究[J].科技创业月刊,2006(04).

[49] 谭嫄嫄,宁绍强.民间剪纸艺术在民族化包装设计中的应用[J].包装工程,2008(12).

[50] 唐家路.民间艺术与旅游开发[J].饰:北京服装学院学报艺术版,2005(1).

[51] 唐家路.生活化的民间艺术[J].山东艺术学院学报,2004(4).

[52] 唐志伟,徐钊.民俗文化在室内设计中的应用[J].美术大观,2012(3).

[53] 陶思炎,聂楠.论民俗艺术的产业化[J].江苏行政学院学报,2010(5).

[54] 陶思炎.论民俗艺术传承的要素[J].民族艺术,2013(1).

[55] 陶思炎.论民俗艺术学的研究[J].东南大学学报(哲学社会科学版),2008(1).

[56] 陶思炎.论民俗艺术学体系形成的理论与实践基础[J].东南大学学报(哲学社会科学版),2011(4).

[57] 陶思炎.民俗艺术传承的结构与层次[J].艺术百家,2013(3).

[58] 陶思炎.中国纸马与日本绘马略论[J].民族艺术,2002(4).

[59] 田少煦.民间工艺对中国现代设计的启示[J].中央民族大学学报(社会科学版),1998(4).

[60] 汪辉,肖琼娜.民间剪纸艺术在包装设计中的应用[J].装饰,2006(2).

[61] 汪家玉.城市装饰与民俗文化[J].现代装饰,2002(4).

[62] 汪田甜.论民俗艺术符号在平面设计中的价值[J].电影评介,2007(1).

[63] 王超.试论杨家埠木版年画中的审美意蕴[J].艺术教育,2007(3).

[64] 王德刚.民俗旅游开发模式研究——基于实践的民俗资源开发利用模式探讨[J].民俗研究,2003(1).

[65] 王辉.浅析民间剪纸艺术及其对平面设计的启示[J].美与时代,2007(6).

[66] 王健.数字化时代传统版画所面临的挑战[J].美术观察,2004(5).

[67] 王杰红.论大众艺术概念[J].上饶师范学院学报,2004(4).

[68] 王宁宇.美术生活应以民众自身生活需要为发展动力[J].美术观察,2006(6).

[69] 王萍.漫谈民间剪纸造型装饰性的特点[J].南京艺术学院学报(美术与设计版),2004(4).

[70] 王伟.民俗艺术产业化的路径研究[J].学术论坛,2010(8).

[71] 王文豪.浅谈朱仙镇木版年画现状及发展建议[J].美与时代,2008(4).

[72] 温礼,张志春.中国传统吉祥图案在服装设计中的应用[J].郑州轻工业学院学报(社会科学版),2006(3).

[73] 吴文科.过好传统节日　提升精神生活[J].前进论坛,2005(2).

[74] 吴震.生命寓意在苏州桃花坞木版年画中的运用[J].美术大观,2006(5).

[75] 吴祖鲲.传统年画及其民间信仰价值[J].中国人民大学学报,2007(6).

[76] 徐赣丽.民俗旅游的表演化倾向及其影响[J].民俗研究,2006(3).

[77] 徐艺乙.民间艺术在"居家过日子"中的重建[J].美术观察,2006(6).

[78] 薛力源,刘子建.剪纸在传统节日中的去与留[J].艺术与设计(理论),2008(8).

[79] 阳晓儒.论艺术消费的主体性[J].学术论坛,1990(2).

[80] 杨冰,周燕.浅谈民俗文化在当代景德镇陶瓷艺术中的应用[J].景德镇陶瓷,2008(2).

[81] 杨京玲.现代设计中剪纸元素的应用[J].东南文化,2007(3).

[82] 杨远.民俗艺术在设计艺术中的作用[J].郑州轻工业学院学报(社会科学版),2010(4).

[83] 姚韫.传媒大众文化对艺术消费心理的影响[J].辽宁大学学报(哲学社会科学版),2008(4).

[84] 俞大丽,曹治.试论剪纸艺术元素在包装设计中的运用[J].南昌航空大学学报(社会科学版),2008(4).

[85] 袁雪萍.文化消费时代的民俗艺术产业化研究[J].美与时代(上),2010(5).

[86] 詹秦川,严绘锦.从陕西社火马勺观脸谱艺术的民俗应用[J].装饰,2007(3).

[87] 张冬梅.产业化旋流中的艺术生产:当代中国艺术产业化问题的理论诠释和实践探索[D].上海:复旦大学,2004.

[88] 张红辉.论朱仙镇木版年画的艺术特色[J].艺术探索,2007(3).

[89] 张士闪.中国传统木版年画的民俗特性与人文精神[J].山东社会科学,2006(2).

[90] 张雁.浅谈杨家埠木版年画的市场价值与艺术价值[J].东方艺术,2007(1).

[91] 张燕花.杨家埠木版年画审美趣味[J].武汉科技学院学报,2007(4).

[92] 张永汀.试论民俗文化在人文旅游中的开发[J].商场现代化,2006(6).

[93] 赵澄.民俗艺术文字符号的特征及其在视觉设计中的应用[J].包装世界,2010(3).

[94] 郑工.临时制度与自由约定——对民间仪式性文化活动的保护建议[J].美术观察,2006(6).

[95] 钟福民.论民俗表演艺术的当下语境[J].东南大学学报(哲学社会科学版),2008(1).

[96] 钟敬文.口承文艺在民俗学研究中的位置[J].文艺研究,2002(4).

[97] 周清波.年画的历史渊源及其发展前景[J].郑州航空工业管理学院学报(社会科学版),2006(3).

[98] Bendix R. Tourism and cultural display:inventing traditions for whom? [J]. Journal of American Folklore,1989,102(404).

[99] Palmer C. An ethnography of englishness: experiencing identity through tourism[J]. Annals of Tourism Research,2005,32(1).

[100] Yang L, Wall G. Ethnic tourism: a framework and an application[J]. Tourism Management,2009,30(4).

# 后　　记

民俗文化乃民众的日常生活文化。人类生存至今,民俗文化如同空气、阳光、水一样滋养着民众生活,它让人类精神世界不再孤寂,灵魂有了皈依,道德有了刻度,生活有了呼吸,运行有了节律。民俗艺术是民俗文化中的绚烂花朵和丰硕果实,它是民众生活智慧的结晶,是民众情感"有意味"的表达和展现。驱邪纳吉是其魂,吉祥幸福是其意,丰富多彩是其形。

随着时代的进步和生活方式的变迁,民俗艺术的传统生存土壤已发生变化,曾经与民众日常生活密切交织的民俗艺术与当今生活渐行渐远,许多已濒危并被列入各级非物质文化遗产名录。寻求活态生存之道、再造适宜生存的文化空间,是其自身文化变迁演进的内在之需,也是人类保护传承多样文化、汲取生存生活智慧的外在需求。搜集整理、资料保存、技艺留存是保护的重要手段,但非有效传承路径。保留核心内涵、提炼关键元素,功能调整、形式创新,拓展应用场域,是活态传承的关键所在。十多年前笔者开始了关于民俗艺术应用的探索研究,于2009年初完成了相关主题的博士论文。时光荏苒,一晃十余年,这期间,经济科技迅猛发展,民众生活变化殊多,从国家到个人对传统文化的价值认知亦发生了可喜的变化,从淡漠、疏远到重视回归,传统文化的价值被重视认同,民俗文化被诠释叙述,剪纸、年画、面塑、皮影、狮舞、龙灯、抬阁、傩舞、傩戏等诸多民俗艺术的存在感也在不断显现。鉴于此,笔者再审视自己的博士论文,虽然当初的研究还不太深入,但许多观点当今仍适用,其对民俗艺术应用在理论研究和实践探索上有一定的启迪性,因而,在东南大学双一流学科建设的激励之下,将文稿修改出版,分享观点,希望能引发社会关注、回应和探讨,为民俗艺术的当代应用和活态传承尽微薄之力。希冀业界学界的专家学者、喜爱民俗文化的广大读者批评指正。

当初踏入民俗艺术的百花园,有自己对传统文化的一种执念,对文化艺术的一份痴爱。十多年来,在恩师民俗学家陶思炎教授的引领和指导激励下,我不断学习探索、感悟认知民俗文化的丰厚内涵,思考其作为日常生活文化对人类生活生存的作用意义。民俗艺术丰富多彩的精美呈现让我惊艳叹服;民俗艺术内蕴的祈福护

佑观念让我感叹生命之不易；民俗艺术透出的那份喜庆红火热闹让我感知民众的乐观刚健。民俗艺术已融入我的工作生活：工作上，它是我学术研究的主要方向，也是我课堂教学的内容之一，面向学生的介绍讲解，是传授分享，也是弘扬传承；生活中，与之的每次相遇都是一份美好记忆和感动感叹，让我的人生充实而远离虚妄。

感谢民俗艺术这些年的美好相伴！感谢引领我学术前行的恩师！感谢东南大学人文学院领导的关爱支持！感谢同事同门的切磋启迪！感谢家人多年来的陪伴鼓励！感谢给我当年博士论文写作和后续课题调研提供热心帮助的各位工艺美术大师和民俗艺术制作者！感谢各位曾经帮助过我的朋友！感谢女儿邓佳媛为本书题写书名！

愿民俗艺术存续发展，应用场域越来越广阔！

<div style="text-align:right">

卢爱华

2019 年 3 月于金陵九龙湖畔

</div>